# 뮤지엄
×
여 행

# 뮤지엄 × 여행

### 공간 큐레이터가 안내하는
### 동시대 뮤지엄

최미옥 지음

MUSEUM
JOURNEY

아트북스

# 뮤지엄, 나에게 현재이자 현실이 된 기억 저편의 무엇

언어와 공간이라는 두 전공은 전시를 만드는 데 더할 나위 없이 좋은 학문적 토양이 되었다. 그런데 곰곰이 생각해보면 공간 큐레이터라는 직업과의 인연은 여행에서 비롯되었던 것 같다. 대학 시절 첫 배낭여행 이후 방학마다 한 달짜리 장기 여행 상품의 투어 컨덕터tour conductor로 아르바이트를 할 만큼 여행의 매력에 빠져 있던 적이 있었다. 나라마다 서로 다른 언어와 공간을 갖고 있고 여행을 통해 이를 경험할 수 있듯이, 언어와 공간은 여행과도 떼려야 뗄 수 없는 관계를 가지고 있다.

나는 처음 떠난 유럽 배낭여행에서 미디어로만 접했던 세계 유수의 뮤지엄들을 제대로 만났다. 도시 전체가 건축 뮤지엄이기도 한 바르셀로나에서는 안토니 가우디Antoni Gaudi의 건축물을 보며 공간 디자인으로 전공을 바

꿔야겠다는 결심을 확고히 했다. 여행이 이끈 만남들이 꿈과 현실을 직시하게 했고, 현재와 미래를 이어주는 도전과 결심의 원동력이 되었던 것이다. 그리고 이제 뮤지엄에서 일하면서 전시를 만드는 일은 나에게 숙명이자 천직이 되었다. 서울뿐만 아니라 지방에 있는 뮤지엄 또는 해외 뮤지엄과 연계한 특별전이 쉴 없이 이어지는 곳에서 근무하고 있으니 본업에 치중해야 하는 시간도 만만치 않다. 그럼에도 불구하고, 아니 그렇기 때문에 여행은 힐링이며 영감의 원천이 된다. 업무를 위한 출장이라도 세상과 만나는 여행은 늘 좋다. 여행 중에 훌륭한 전시나 좋은 뮤지엄을 만나면 더없이 행복하다. 이를 통해 얻은 에너지는 분명 내가 만드는 전시 디자인의 양분이 된다. 그리고 나 역시 누군가에게 영감과 행복을 가져다주는 사람이라는 생각에 책임감을 느낀다.

이 책은 전시 분야에서 실무를 해온 지난 10여 년 동안 기억하고 싶거나 기록해야 할 것들을 담아 둔 '신디의 박물관 여행(https://blog.naver.com/hellocindy74)'이라는 나의 개인 블로그를 바탕으로 한다. 이 블로그는 주로 내가 다녀온 여행과 뮤지엄에 관해 기록하는 지극히 사적인 용도로 시작했으나 관련 학회 웹진에 장기간 기고한 칼럼과 참여했던 전시 프로젝트에 관한 글을 추가하면서 뮤지엄과 전시를 소개하려는 목적도 갖게 되었다. 이를 기반 삼아 전시 디자이너이자 뮤지엄 큐레이터로서 특별히 좋았던, 그래서 기억하고 싶은 뮤지엄에 대한 기록을 보강하고 다듬어 '뮤지엄 여행'이라는 주제로 책을 쓰게 되었다.

인류 역사의 보고寶庫와 같은 뮤지엄에서 우리는 시공간을 넘나들며 문

명의 발자취를 만난다. 우리가 자주 경험하듯 좋은 만남과 인연을 위해서는 적절한 매개체가 중요한 역할을 한다. 그 매개체는 사람일 수도 있고 사건일 수도 있으며 미디어일 수도 있을 것이다. 뮤지엄에서 디자인이라는 요소는 관람객과 전시의 테마가 만날 때 바로 그 매개체의 역할을 한다. 그것이 관람객에게 인지되기도 하고 그렇지 않기도 하지만 분명 역할을 하고 있다. 이 책에서 나는 좀더 디자인적 관점으로 뮤지엄을 바라보고자 한다. 언어학과 공간 디자인 그리고 건축을 전공하고 전시 디자인을 담당하는 뮤지엄 큐레이터로서 커뮤니케이션과 공간 미학적 관점으로 서술한 뮤지엄 여행기는 그간 역사와 유물 중심으로 해석된 뮤지엄 소개서나 관광 안내서에 실린 내용과는 다른 신선한 시각으로 뮤지엄을 만나게 할 것이다.

여행에서 만난 뮤지엄들이 발신한 메시지에 내가 수신한 느낌들을 분류해보니 일곱 개의 키워드로 묶을 수 있었다. '7'이라는 숫자에서 내가 좋아하는 독일 헤비메탈 밴드 헬로윈Helloween의 「Keeper of the Seven Keys」라는 노래가 떠올랐는데 각 장의 제목으로 붙인 일곱 개의 키워드는 뮤지엄을 만나는 '일곱 개의 열쇠'일 수도 있겠다는 생각이 들었다. 이는 뮤지엄을 경험하는 일곱 개의 관점으로 볼 수도 있다. 일곱 개의 영문 키워드는 우리말 제목과 짝을 이루지만, 이 키워드에서 느낀 나만의 생각을 표현했을 뿐 단어의 뜻을 정확하게 옮긴 것은 아니다. 키워드에 달린 우리말 제목에는 서로 모순되는 단어를 조합했다. 이는 과거를 담고 있지만 미래 지향적이고, 공적이면서 사적이기도 하며, 경계가 있지만 무한한 확장 가능성이 있고, 낯설면서도 공감을 불러일으키는 등 뮤지엄이 가진 역설적인 특징을

반영하고 있다.

「1. exception—오래된 미래」에서는 혁신, 파격이라는 특징을 발견할 수 있었던 뮤지엄을 다루고 있으며, 미래 지향적인 지성의 공간으로서, 새로운 혁신의 장으로서의 뮤지엄을 이야기한다. 「2. identity—정지된 흐름」은 뮤지엄의 정체성에 대한 관점으로 이야기할 수 있는 장소들을 묶었다. 이들 뮤지엄의 테마와 미션을 중심으로 정체성을 어떻게 잘 살리고 있는지를 들여다보았다. 「3. imagination—다가올 추억」은 뮤지엄의 상상력에 관한 이야기다. 뛰어난 상상력을 기반으로 마련된 전시 콘텐츠와 연출 기법 가운데 특별히 기억에 남는 뮤지엄들을 골라보았다. 「4. basic—준비된 우연」은 기본과 본질 그리고 태도에 대한 관점으로 풀어본 뮤지엄의 이야기이며, 「5. convergence—낯선 공감」은 이성적이기보다 감성적으로 공감되었던 끌림의 장소, 예측하지 못한 반전의 경험을 주었던 뮤지엄에 대한 이야기다. 「6. expansion—무한한 경계」에서는 뮤지엄의 기능과 역할의 확장, 즉 새로운 패러다임에 관해 이야기하고, 마지막으로 「7. regeneration—새로운 기억」에서는 장소로서의 뮤지엄이 갖는 의미는 무엇이고 뮤지엄이 추구해야 하는 가치는 무엇인지, 뮤지엄의 존재 이유를 우리의 삶과 연결하여 살펴보았다.

이 책에는 열한 개 국가, 스물다섯 개 도시에 있는 서른여덟 곳의 뮤지엄을 선별해 실었다. 주제의 공간화와 디자인적 제안을 중심으로 살피다보니 선별된 뮤지엄들은 주로 유럽과 미국, 일본에 집중되어 있다. 이들 지역은 뮤지엄의 역사가 시작된 곳들이고, 디자인에서도 선구적인 위치에 있으니

어찌 보면 당연할 것이다. 그런 연유로 뮤지엄을 이야기하면서 세계 대표로 손꼽히는 뮤지엄과 유구한 역사로 아우라 자체가 압도적인 문명 발상지의 뮤지엄, 자연과 어우러진 삶을 소박하게 담아낸 아프리카와 동남아시아 등 제3세계 국가들의 뮤지엄을 소개하지 못한 아쉬움이 있다. 이런 아쉬움은 막연하지만 후속 과제로 남기기로 한다.

한 가지 더 언급하자면 책에서는 '박물관'이라는 말 대신 주로 '뮤지엄'이라는 말을 썼다. 역사적 유물, 예술작품, 학술자료 등이 전시되는 공간인 뮤지엄이 우리나라에서는 전시하는 대상에 따라 박물관, 미술관, 과학관 등으로 번역된다. 즉 뮤지엄이라는 원어가 가지는 뉘앙스가 한정적으로 사용되는 것이다. 가령 미술관에서 고고학적 유물이 전시될 수도 있고 박물관에서 예술작품이 전시되기도 하는데 이를 박물관과 미술관으로 정확히 구분하는 건 어려운 일이다. 따라서 이 책에서는 역사박물관이나 자연사박물관처럼 박물관으로 고착된 경우를 제외하고는 가능한 한 뮤지엄이라 칭하고자 한다.

뮤지엄을 오래되고 고루한 물건을 진열해놓은 정지된 공간으로 기억하는 사람들이 의외로 많다. 혁신적인 사고방식으로 유명한 모 기업 CEO가 진부하고 오래된 상황을 두고 "박물관에나 보낼 만하다"는 표현을 쓴 것을 보고 뮤지엄이라는 장소가 갖는 이미지에 대해 안타까운 마음이 든 적이 있다. 사실 뮤지엄은 과거이면서 현재이고, 또 미래의 장소다. 일상에서 마주하는 사물과 현상에 대해 새로운 관심을 갖게 하며, 때로는 영감의 원천이 되고 상상력을 불러일으킨다. 4차 산업혁명이라는 용어가 대두되는 요

즘, 자연과 인간을 아우르는 뮤지엄의 콘텐츠와 큐레이터의 활동으로 드러나는 지적 잠재력은 가치를 더해갈 것이라 믿는다. 뮤지엄 여행을 통한 신선한 힐링과 지적 충만함으로 가득한 경험이 이 책을 읽는 독자에게도 전달되어 함께 공감할 수 있으면 좋겠다. 그래서 독자를 뮤지엄으로 이끌어 전시와 디자인의 역할에 대해서도 흥미와 관심을 갖게 하는 계기가 되기를 기대해본다. 뮤지엄이라는 곳이 관점과 테마를 어떻게 디자인하는지, 그리고 그것이 우리의 일상에 어떻게 투영되는지를 생각해보면 흥미로울 것이다. 이를 위해 이 책이 살아 있는 뮤지엄 사용 설명서 또는 해설서가 된다면 더없이 기쁘겠다.

2019년 2월
최미옥
Cindy Miok Choi

## 6 expansion : 무한한 경계

## 7 regeneration : 새로운 기억

# 1

# exception
## : 오래된 미래

"미래를 예측하는 최선의 방법은 미래를 창조하는 것이다."
— 앨런 케이

# 건축이라는 언어로 지은 시적 공간
# 콜룸바뮤지엄
## KOLUMBA Kunstmuseum

누군가 건축을 일컬어 "생활 문화의 화석"이라고 했다. 너무 적절한 표현이라 감탄했는데 콜룸바뮤지엄을 본 순간 이 표현은 콜룸바뮤지엄을 위한 것이라는 생각이 들었다. 시대별 생물들이 적층된 화석이 생명 진화의 역사를 말해주듯 콜룸바뮤지엄은 유럽 건축의 역사와 이야기를 고스란히 담고 있다. 그도 그럴 것이 이 뮤지엄이 위치한 쾰른은 독일의 대표적인 고도古都이며 쾰른대성당으로도 유명하다. 콜룸바뮤지엄은 그런 역사적 도시의 유적지 위에 세워진 기념비적인 공간이다. 대부분의 뮤지엄이 "역사를 기념하고 유적을 보호"한다는 목적을 가진다. 그런데 콜룸바뮤지엄은 이를 해석하고 제시하는 방식에서도 파격을 보여준다. 즉 뮤지엄이라는 장소에 대한 발상의 전환과 전시 공간의 새로운 패러다임을 제시하고 있는 것이다.

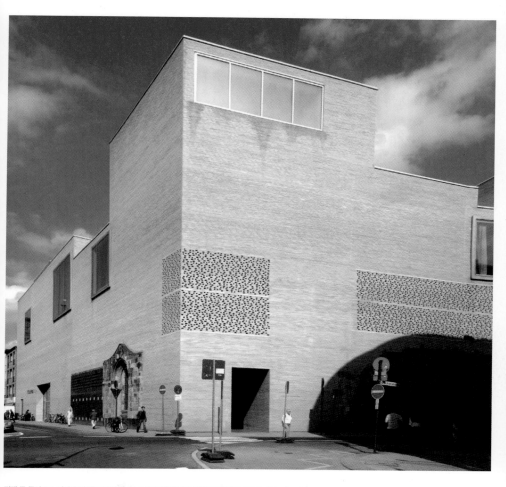

전쟁 중 폭격으로 폐허가 된 옛 교회의 벽과 잔해를 그대로 살린 뮤지엄의 외관 ① ⓒ Elke Wetzig

## 시간의 축을 고스란히 담은 공간

우선 콜룸바뮤지엄이 건립된 장소의 역사적 배경을 살펴보면 흥미롭다. 제2차세계대전 말기 전쟁으로 폐허가 된 옛 교회가 있던 자리에서 훼손 없이 완벽한 형태를 보존한 성모와 성자 조각상이 발견되면서 이곳은 절망의 시기에 희망의 상징이 되었다고 한다. 전쟁이 끝난 후 이 '폐허 속의 마돈나Madonna in the Ruins'를 기념하기 위해 예배당 건립이 추진되었다. 1973~76년에는 고고학적 발굴을 통해 고대 로마와 중세시대의 유적이 발견되었고, 수천 년 동안 잠들어 있던 시간의 층이 빛을 보게 되었다. 이곳에 담긴 건축의 역사를 들여다보면 2~3세기까지 거슬러 올라간다고 하니 실로 놀라지 않을 수 없다. 최초의 건물 위에 건물을 덧붙이고 공간을 확장하여 오늘날까지 이르러 그야말로 건축의 화석인 셈이다.

이처럼 평범하지 않은 대지 위에 들어선 콜룸바뮤지엄의 현상설계는 무려 168대 1의 경쟁률을 기록했다고 한다. 쾰른 교구에서 최종으로 선정한 설계안은 스위스의 건축가 페터 춤토르Peter Zumthor의 것으로, 놀랍게도 이러한 유적이 갖고 있는 시간의 층을 고스란히 이어받는 설계였다. 전쟁 중 폭격으로 폐허가 된 옛 교회의 허물어진 벽과 잔해를 그대로 살린 뮤지엄의 외벽은 역사의 상처와도 같은 흔적을 가감 없이 보여주었다. 또한 유적지 위에 2층 높이의 천장을 받치는 콘크리트 기둥을 세우고 그 위에 전시 공간을 조성함으로써 유적지는 원래 모습을 온전히 간직할 수 있었다.

이른 아침 도착하고 보니 개관 시간이 낮 열두시였다. 다른 미술관에서 이 시간이면 이른 아침에 몰려온 단체 관광객으로 분주한 오전 한때를 보

내고 점심시간이 되어 관람객이 썰물같이 빠져나가는 게 보통인데 열두시에 문을 연다니. 하지만 억겁의 세월을 보낸 이 터에서 겨우 서너 시간을 기다리는 것 때문에 조바심을 내면 내가 만날 장소에 대한 예의가 아니라는 생각에 가볍고 편안한 마음으로 근처 카페에서 모닝커피를 한 잔 하며 느긋하게 뮤지엄이 열리기를 기다리기로 했다. 장소가 이렇게 사람을 변화시키는구나. 경이로운 경험이었다.

이윽고 열두시가 되어 표를 끊고 입장했다. 의외로 로비가 단출하다고 생각한 지 몇 분 지나지 않아 입장 전 콜룸바뮤지엄의 건축 외피에서 느낀 감탄이 내부 공간으로 이어졌고, 내부에서 건축적 완결성을 목격했다. 이 뮤지엄을 설계한 페터 춤토르는 공간을 디자인할 때 항상 내부에서 외부로 사고한다고 한다. 그도 그럴 것이 외부에서 보이는 단조로운 외관에 타공 벽돌을 쌓아 생긴 띠 모양의 패턴, 드문드문 있는 커다란 창, 이 모든 것들은 실내 공간에 들어선 순간 존재의 이유가 명확하게 드러났다. 무뚝뚝한 표정의 외관은 낯선 방문자에게 완벽한 반전을 선사했다. 그것도 커다란 감동을 안겨주면서 말이다. 그리고 유적지와 유물을 만나는 가장 아름다운 공간 속으로 방문자의 마음이 녹아들게 했다.

### 유적지와 시적 건축 공간의 조우

콜룸바뮤지엄은 로비와 유적지가 있는 1층, 전시 공간인 2층과 3층으로 구성되어 있다. 이곳의 전시는 1년을 주기로 새로운 전시가 기획되고 모든 전시물이 교체되는 비상설 형식으로 운영된다고 한다. 그러니 1층의 유

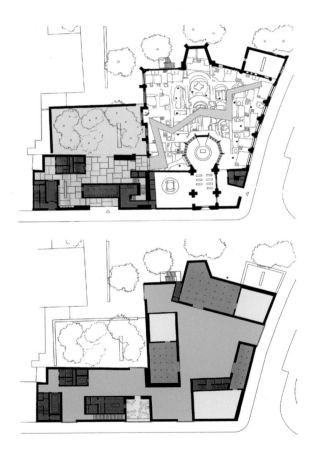

콜룸바뮤지엄의 1층(위)과
2층(아래) 평면도

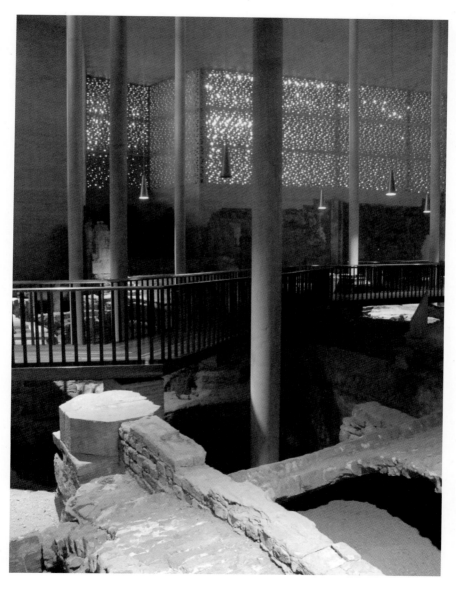

다리 모양의 통로는 유적지를 직접 밟지 않으면서 그 위에 서서 장소를 온전히 느끼도록 하며, 작은 개구부들로 들어오는 태양빛이 은은한 빛
의 향연을 만든다.

적지를 보여주는 전시실을 제외하면 나머지 전시 공간은 매년 새롭게 변신하는 셈이다. 운영 방식에서도 장소가 가진 기념비적인 성격을 유지하기 위해 카페나 뮤지엄 숍 같은 상업 공간은 계획 초기부터 과감히 배제했다고 한다. 대범한 결정이라고 해야 할까, 도발적인 발상이라고 해야 할까. 그러나 분명한 것은 오로지 유적과 전시에 집중한 공간이 관람객을 자연스럽게 '아름다운 침묵'으로 유도한다는 사실이다.

1층은 유적지를 그대로 보존한 공간이 자리하고 있다. 커다란 문을 밀어 열고 실내로 들어가니 마치 실외와 같은 유적지가 펼쳐져 있었다. 원래 바깥이던 공간을 내부로 들인 것이라 당연하겠지만 공간의 본질을 담백하게 잘 담고 있다는 생각이 들었다. 1층의 이 공간은 유적지 위를 가로지르는 다리 형태의 통로가 관람객의 발길을 이끈다. 이 통로는 유적지를 직접 밟지 않으면서도 그 위에 서서 장소를 온전히 느끼게 하는 역할을 한다. 통로를 따라 천천히 산책하듯 걷노라면 사방에서 부드러운 빛이 쏟아진다. 이 고요한 빛들은 마치 파이프오르간의 반주에 맞춰 「환희의 송가」가 울려 퍼지는 듯한 공감각적 느낌을 주었다.

보존된 모습 그대로를 보여주는 유적과 시적 건축 공간의 조우는 상상 이상의 감동을 불러일으켰다. 그리고 외관에서 보이는 작은 개구부들은 외부의 태양빛을 적당히 투과시켜 내부에서 빛의 향연을 만들 뿐만 아니라 외부 같은 내부 혹은 내부 같은 외부로 신선한 공기를 지속적으로 공급하는 기능도 갖고 있으니 이 섬세한 디테일에 나는 감탄할 수밖에 없었다. 그 덕분에 실내에 갇힌 유적지임에도 오래된 장소 특유의 탁한 공기는 어디에

좁고 긴 계단실이 다음 공간에 대한 기대감을 상승시킨다.

강렬한 마감재와 커다란 통창으로 디자인된 공간은 휴식시간 마저도 멋스럽게 만들어준다.

도 없고 빛과 시간의 경이로움만이 공간을 꽉 채우고 있었다. 이 완벽한 조화를 보면서 나는 이런 전시 공간을 구상한 건축가에게 무한한 존경을 느끼며 차마 발걸음을 떼기가 어려웠다. 이는 뮤지엄이 유적지를 품은 가장 훌륭한 사례라 해도 과언이 아닐 것이다.

2~3층에 위치한 전시실을 관람하기 위해서는 좁고 긴 형태의 계단실을 통과해야 한다. 아마도 관람객의 흥미를 환기하면서 새로운 전시 공간에 대한 기대감을 갖게 하는 건축적 장치인 듯했다. 문득 이 뮤지엄은 공간마다 사람의 마음을 섬세하게 읽고 디자인했다는 생각이 들었다. 건축가 페터 춤토르가 쓴 책『건축을 생각하다』(나무생각, 2013)에서 자신은 결코 트렌드를 따르는 사람이 아니라고 했던 내용이 떠올랐다. 이 공간을 보는 순간 나도 그의 말에 십분 동의하게 되었다. 그는 트렌드를 좇는 게 아니라 이끄는 건축가라고 해야 맞는 표현이다. 전시 공간 사이에 배치된, 서가가 있는 공간에서 확실히 이 부분을 확인할 수 있었다. 보통 미술관이나 뮤지엄에서 작품을 전시하기에 최적화된 하얀 빈 벽을 가진 공간을 일컬어 화이트 큐브white cube라 하는데, 이런 화이트 큐브 사이에 놓인 이 공간은 강렬한 마호가니 마감재를 사용했고 독특한 디자인의 가구를 배치했다. 관람객들이 잠시 주변을 조망하며 휴식을 취하기에는 다소 과하게 멋진 공간이라는 생각이 들 정도였다. 전시품이 주인공이던 공간에서 관람자를 잠시 주인공으로 바꿔놓는 느낌마저 들었다.

콜룸바뮤지엄의 전시 또한 신선하고 파격적이었다. 역사적 유물이 이 뮤지엄의 주요 콘텐츠인데 이를 보여주는 방식에서 공간의 여백을 많이 활용

하고 있었다. 전시물에 대한 캡션이나 설명문은 찾아보기 힘들었다. 생각해 보면 전시를 준비할 때마다 전시물의 객관적 정보와 친절한 설명을 제공해야 한다는 강박이 있었다. 그런데 이곳에서는 마치 넘으면 안 된다고 믿었던 경계선을 사뿐히 밟고 넘어가면서 "왜 안 돼?"라고 발랄하게 되묻는 듯한 느낌을 주었다. 유물을 설치한 방식에서도 연대기적 구성 또는 분류에 대한 강박이 전혀 없어 보였다. 하지만 나름의 이야기 흐름을 가지면서 중세와 현대가 공존하고 있었다. 유물 하나하나가 예술작품처럼 보이도록 배치되어 있으며, 더러 유물을 위한 쇼케이스 자체가 공간 속에서 하나의 작품처럼 보이는 장면을 연출했다. 이 모든 것이 나에게는 너무나 신선하게 다가왔다.

### 과거의 공간에서 미래를 보다

건축가 페터 춤토르는 그가 설계한 이 공간을 "계절과 시간을 빛과 그림자로 담아내는 공간"이라고 표현했다. 그가 빛과 그림자로 담아낸 이 콜룸바뮤지엄을 나는 "건축 언어로 대지 위에 지은 시적 공간"이라고 표현하고 싶다. 시에서 평범한 단어들이 메타포와 리듬을 가지면서 재배열된 것처럼, 건축에서는 벽, 천장, 바닥 같은 건축의 기본 단위가 공간으로 조직되어 탄생한다. 그 속에서는 긴장과 이완이 느껴지기도 하고, 여기에 빛과 그림자가 만나 드라마틱하게 완성된다. 그런 점에서 페터 춤토르는 건축이라는 언어로 시적 공간을 만드는 건축가임이 틀림없다.

뮤지엄의 기능이 과거에 수집과 보존에 머물렀다면, 오늘날에는 교육과

쇼케이스 자체도 공
간과 어우러져 작품처
럼 보이는 장면을 만
든다.

문화의 향유를 넘어 마음의 치유와 영감을 제공하는 데 이르기까지 더욱 세분화되고 진화하고 있다. 그러므로 뮤지엄이 보여주는 내용뿐 아니라 보여주는 방식에 대해서도 새로운 고민과 제안이 필요하다. 이는 곧 뮤지엄에서 디자인의 역할이 중요해진 이유이기도 하다. 그런 견지에서 콜룸바뮤지엄은 고대사와 만나는 아름다운 사색의 시간을 선사했다. 또한 건축에 임하는 자의 철학이나 지향점이 얼마나 중요한지를 절감하게 했고, 뮤지엄의 좋은 공간은 전시품 못지않게 관람과 감상의 대상이 될 수 있다는 사실을 확인시켜주었다.

이 뮤지엄에서 대단한 무게감을 느낀 것은 단지 페터 춤토르라는 한 건축가의 탁월한 디자인 때문만은 아니었다. 디자인 철학의 공유, 사업 기간, 예산, 시공, 운영 방침에 대한 공감대 형성 등 건축의 총체적인 과정을 둘러싼 사회적 시스템 없이는 불가능했을 프로젝트였기 때문에 이 뮤지엄의 존재는 시사하는 바가 크다. 나는 이곳에서 과거만을 본 것이 아니라 미래까지 목격한 느낌이다. 좋은 무언가를 만들 수 있는 사회적 시스템, 건축가의 안목과 역할까지 생각해보게 했으니 말이다. 그래서 콜룸바뮤지엄은 이 뮤지엄이 가진 시공간의 깊이만큼 가치 있게 다가왔다.

늘 기차를 갈아타기 위한 중간 기착지로 지나쳤던 쾰른에서 하루를 온전히 보낸 후 이 도시 역시 이전에 미처 몰랐던 멋진 곳임을 깨달았다. 라인강을 낀 아름다운 풍광과 함께 루트비히뮤지엄이나 초콜릿박물관으로도 유명하며, '오 드 콜로뉴Eau de Cologne'의 탄생지이자 독일을 대표하는 향수 브랜드 4711로 널리 알려진 향수의 도시. 무언가 대상을 잘 이해하고 깊이

알기 위해서는 역시 시간을 들여야 하나보다. 그리고 이제 쾰른은 콜룸바 뮤지엄을 통해 나에게 오래도록 기억되는 도시가 되었다. 이곳에서 나는 화려한 조형이 아닌 예술의 내적 가치를 영적 경험으로 승화시킨 디자인의 힘을 보았다. 과거의 공간에서 미래를 보게 한다는 건 실로 대단하지 않은가.

. information .

| | |
|---|---|
| 건축가 | 페테 춤토르 |
| 건립 연도 | 2007년 완공 |
| 찾아가는 길 | 쾰른 중앙역에서 Hohe Str.를 지나 도보로 10분 |
| 개관 시간 | 수~월 낮 12시~오후 5시 / 휴관일 매주 화요일(매년 9월 1일~14일 휴관) |
| 입장료 | 일반 €5 / 연간 회원권 €20 / 18세 이하 무료 |
| 연락처 | Address : Kolumbastraße 4, 50667 Köln |
| | Tel : +49 (0)221 933193 0 |
| | Homepage : www.kolumba.de |

## 과학적이면서도 미학적인
# 파리국립자연사박물관
### Muséum National d'Histoire Naturelle

"과학적 이성은 원래 패턴을 발견하는 미학적 상상력에서 나왔을지도 모른다. '법칙의 발견'이란 곧 혼돈스러운 자연현상에서 반복되는 질서를 찾아내는 게 아닌가. 과학에서 가설의 수집은 어떤가? 그 역시 관찰된 요소들 사이에 인과因果의 선을 이어 미지의 영역의 지도를 그려내는 상상력의 문제다. 위대한 과학적 발견은 종종 논리적 추론이 아니라 영감의 형태로 이루어진다. 그리하여 과학에도 상상력이 필요하다. 즉 정신도 위대하려면 동시에 아름다워야 한다." _ 진중권, 『진중권의 이매진』(씨네21북스, 2008)

구구절절 공감하면서 개인적으로 마음에 들어 수첩에 메모를 해두었던 글귀다. 종종 이 구절을 되새기면서 내가 하는 일에 투영해보곤 한다. 전시

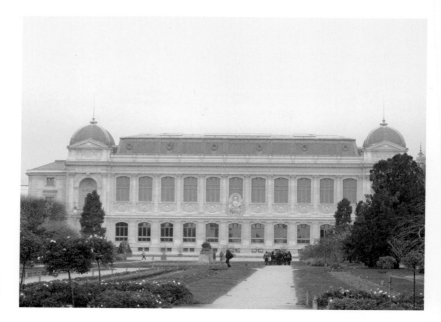

1889년에 지어진 파리
국립자연사박물관의
진화 전시관 건물

이곳은 파리식물원 안
에 위치해 있어 자연
사박물관다운 입지
환경을 가지고 있다.

를 만드는 일, 그리고 전시 디자인이라는 작업은 단순히 정보를 제공하는 것만이 아닌 아름다운 경험을 선사하는 일이라는 생각을 많이 한다. 그런 측면에서 내가 경험한 뮤지엄들을 하나하나 떠올려볼 때 앞서 인용한 구절의 의미와 가장 잘 맞아떨어지는 곳이 바로 파리국립자연사박물관이다.

## 생명 진화의 아름다운 기록

런던, 뉴욕과 함께 세계 3대 자연사박물관 중 한 곳인 파리국립자연사박물관은 1635년에 개설된 왕립약초원Jardin royal des plantes médicinales이 전신이라고 하니 거의 400년에 가까운 역사를 가진 셈이다. 세계 최초의 공공 뮤지엄이라는 영국박물관(흔히 대영박물관으로 불렸으나 이는 영국이 스스로를 높이는 그레이트 브리튼Great Britain이라는 제국주의적 표현이라 근래에는 대부분 영국박물관이라 부른다)이 약 250여 년의 역사를 가졌는데, 인류사에서 수집과 채집 그리고 연구를 하는 곳으로서 400년이라는 역사는 실로 대단한 것이다. 이곳은 파리지앵 가족들이 피크닉을 많이 오는 식물원 안에 자리 잡고 있으며, 아기자기한 정원과 동물원이 함께 있어 주변 경관이 아름답다.

파리국립자연사박물관은 '진화 전시관Grande Galerie de l'Évolution' '고생물학과 비교해부학 전시관Galerie de Paléontologie et d'Anatomie comparée' '광물학과 지질학 전시관Galerie de Minéralogie et de Géologie' 등으로 구성되어 있는데 '진화 전시관'은 박물관의 하이라이트 공간이다. 이 진화 전시관은 이름 그대로 생명의 진화, 즉 찰스 다윈의 『종의 기원』에 근거해 7000여 점의 전시품을 가지고 생명의 본질을 이야기한다. 마치 노아의 방주를 연상케

과학적이면서도 미학적인

하는 진화 전시관의 주 전시실은 웅장한 분위기로 관람객을 압도하며 흥미
진진한 연출을 보여주고 있다.

　진화 전시관은 1889년 건축가 루이쥘 앙드레Louis-Jules André의 설계로 지
어졌고, 1994년에 건축가 폴 슈메토프Paul Chemetov와 보르하 우이도브로
Borja Huidobro가 현재의 모습으로 개축했다. 개축 및 리뉴얼을 진행하던 당
시 자연 다큐멘터리를 만들던 프로듀서가 전시 큐레이팅을 맡았다는 소문
을 들은 적이 있었는데, 확인해보니 프랑스의 영화 제작자이자 감독인 르네
알리오René Allio와 전시 디자이너 로베르토 베나벤테Roberto Benavente가 협
업하여 전시 큐레이팅을 담당했다고 한다. 전시 기획에 이러한 의도가 있었
는지는 모르겠으나 진화론과 창조론의 경이로움을 동시에 경험하는 듯한
느낌이 들었다. 전시관의 이름은 진화 전시관으로 생명 진화의 기록을 보여
주면서도 1층에 들어서자마자 처음 만나는 거대한 풍경은 창조론의 한 장
면과 같았기 때문이다. 영화 제작자의 관점과 전시 디자이너의 전문성으로
구현한 공간은 확실히 드라마틱하게 다가왔다.

　불과 몇 년 전만 해도 '전시 디자이너'는 낯선 직업이라 특강을 하거나 인
터뷰를 할 때 나의 업무에 대한 질문을 받으면 '전시'와 '전시 디자인'을 쉽게
설명할 만한 정의가 필요하다는 생각을 했다. 보통 이에 대한 설명으로 전
시는 "큐레이터가 전시물을 가지고 사물이나 현상에 대해 관점을 제시하는
것" 그리고 전시 디자인은 "그러한 전시를 경험하는 방법을 제시하는 것"이
라고 말한다. 이런 의미에서 볼 때 누가 어떻게 큐레이션을 하느냐에 따라,
즉 어떻게 전시를 기획하느냐에 따라 완전히 달라진다. 아마도 파리자연사

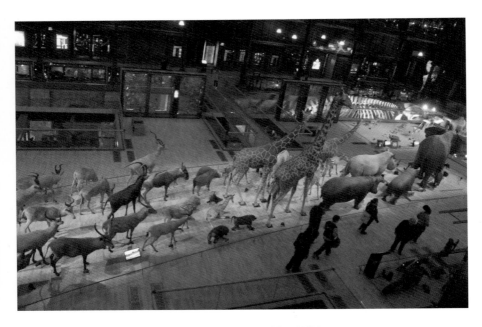

진화 전시관의 주 전시실에서 마주하는 생명의 대이동을 표현한 장면은 자연의 경이로움을 느끼게 한다.

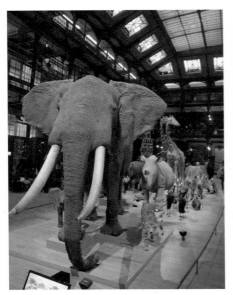

동물들이 군집해 있는 모습이 노아의 방주를 연상시킨다.

상층에서 로비를 내려다보는 기린 모형이 위트 있어 보인다.

박물관을 동물학자나 인류학자가 기획했다면 전혀 다른 접근법을 보여주었을 것이고, 모르긴 해도 이토록 드라마틱하지는 않았을 것 같다.

### 동물들의 대이동

주 전시실에 들어서는 순간 어마어마한 규모의 중정 공간과 이곳에 일렬로 군집해 있는 동물들의 모습은 감탄을 자아내게 만든다. 뮤지엄 자체가 거대한 노아의 방주가 된 듯하며 생명체들이 대이동을 벌이는 모습에서 자연의 경이로움을 느낀다. 과학에 근거해 생명의 진화를 설명하지만 거대한 자연계의 탄생은 조물주가 아니고선 설명할 수 있을까 하는 창조론을 상상하게 하는 대목이다. 다른 자연사박물관을 방문했을 때 인간 본위로 수집되고 보존된 모습에서 거부감을 느낀 것과는 사뭇 다르다. 그 거대한 자연 앞에서 인간이 얼마나 작은 존재이며 그러기에 자연 속에서 겸허해야 한다는 사실을 깨닫게 한다. 이 한 장면만으로도 충분한 울림이 있다.

전시 디자인도 훌륭하다. 전시관의 건축 구조는 극장 형태로 되어 있다. 전시관 한가운데에 천장 높이가 4~5층 정도 되는 중정이 있고, 그 주변을 둘러싸고 전시 공간들이 배치되어 있다. 그리고 천장에는 LED 조명이 설치되어 있어서 디머dimmer(조광기)로 계속해서 조도를 바꾼다. 이는 낮과 밤, 맑은 날과 비 오는 날의 일기 변화, 그러니까 자연에서의 하늘을 표현한 것이다. 천장에서 천둥이 치기도 하고 비가 갠 후 무지개가 뜬 하늘을 조명으로 표현하기도 한다. 관람객은 전시물로서의 자연뿐 아니라 인간을 포함하여 생명체가 속한 거대한 시간성과 공간성을 가진 자연을 동시에 경험하게

되는 셈이다.

중정을 가진 이러한 건축 구조는 '동물들의 대이동'을 연출한 코너를 모든 층에서 내려다볼 수 있게 하는데 1층에서 자연의 일부로서 이들을 바라보았다면 상층으로 올라갈수록 마치 조물주가 되어 자연계를 내려다보는 듯한 느낌을 준다. 소설로 치면 1인칭 주인공 시점에서 전지적 작가 시점까지 아우른다고 해야 할까. 또한 관람객이 생태계를 미시적으로도 거시적으로도 바라볼 수 있게 해준다.

전시물의 배치도 자연사박물관답게 자연과 생태계의 서식 고도를 반영하고 있다. 지하층에는 수중이나 지중에 사는 생물을 전시했다면, 1층부터는 지상에 서식하는 동식물을 전시하고 있는 것이다. 상층으로 올라가면서 실제 자연계의 서식 위치에 따른 배치가 돋보인다. 조류는 당연히 가장 높은 층에 배치되어 있다. 그리고 아기 기린이 위에서 아래를 내려다보고 있는 장면을 연출하고 있는데 관람객들은 이 위트 있는 공간 연출을 보고 미소를 짓는다. 무리에서 이탈된 어린 기린이 난간에서 목을 빼고 동물들의 행렬을 내려다보는 모습은 관람객으로 하여금 재미있는 상상을 하게 만든다. 생물의 근원인 자연을 주제로 한 뮤지엄에서 이보다 더 아름다운 경험이 있을까. 그래서 나는 파리국립자연사박물관을 가장 미학적인 경험을 선사하는 뮤지엄으로 꼽는다.

### 전시도 위대하려면 아름다워야 한다

파리는 사랑할 수밖에 없는 낭만적인 도시다. 뮤지엄의 도시, 패션의 도

시, 미각의 도시, 볼 것과 즐길 것이 넘치는 멋진 도시라는 수식도 항상 따라붙는다. 런던, 뉴욕, 도쿄, 밀라노 등 세계 유명 도시들이 대부분 자연사박물관을 가지고 있지만 그 어느 도시보다 파리의 자연사박물관이 아름답다고 생각하는 데는 큐레이션의 관점과 그것을 풀어내는 방식이 다분히 철학적이면서도 자연 생태계의 맥락을 온전히 담아냈기 때문이다. 파리를 방문하려는 지인들에게 나는 늘 파리자연사박물관을 추천한다. 이곳이 선사하는 아름다운 감동을 꼭 한 번 경험했으면 하는 마음에서다. 진중권 교수는 과학을 위한 정신도 위대하려면 아름다워야 한다고 했다. 나는 이 생각을 빌려 "전시도 위대하려면 아름다워야 하지 않을까"라고, 파리국립자연사박물관을 보며 생각해본다.

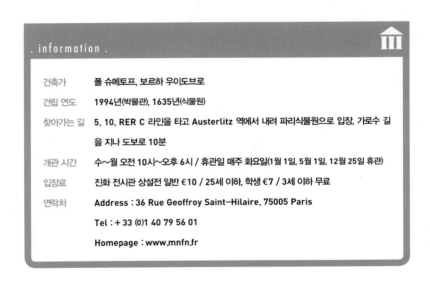

. information .

| | |
|---|---|
| 건축가 | 폴 슈메토프, 보르하 우이도브로 |
| 건립 연도 | 1994년(박물관), 1635년(식물원) |
| 찾아가는 길 | 5, 10, RER C 라인을 타고 Austerlitz 역에서 내려 파리식물원으로 입장, 가로수 길을 지나 도보로 10분 |
| 개관 시간 | 수~월 오전 10시~오후 6시 / 휴관일 매주 화요일(1월 1일, 5월 1일, 12월 25일 휴관) |
| 입장료 | 진화 전시관 상설전 일반 €10 / 25세 이하, 학생 €7 / 3세 이하 무료 |
| 연락처 | Address : 36 Rue Geoffroy Saint-Hilaire, 75005 Paris |
| | Tel : +33 (0)1 40 79 56 01 |
| | Homepage : www.mnfn.fr |

### 콘텐츠와 만난 공간의 끊임없는 은유와 서사
# 케브랑리뮤지엄
Musée du Quai Branly

케브랑리뮤지엄은 파리국립자연사박물관과 함께 파리에 있는 또 하나의 뮤지엄 명소다. 예술의 도시 파리의 상징과도 같은 에펠탑을 마주하며 센 강변에 자리하고 있는 케브랑리뮤지엄은 자크 시라크 프랑스 전 대통령이 뮤지엄 건립에 대한 강한 의지를 보이며 진행한 프로젝트다. 2006년에 개관했으니 루브르를 비롯해 오르세뮤지엄, 퐁피두센터 등 세계적 명소로 알려진 파리의 다른 뮤지엄에 비하면 젊은 뮤지엄이라 할 수 있다. 이들과 비교해 신참이라는 점 외에 한 가지 더 특기할 만한 점은 외국인 관광객보다 내국인이 더 많이 찾고 있으며 케브랑리뮤지엄도 이를 자랑스럽게 여긴다는 점이다. 일반적으로 우리는 외국인이 많이 찾아야 우수 뮤지엄이라는 인식을 갖고 있다. 뮤지엄을 평가할 때도 외국인 관람객 수를 지표로 내세우기

뮤지엄 안내 및 전시 홍보용으로 활
용되는 유리벽은 시각적 개방성으로
뮤지엄과 주변 경관이 어우러지게
한다.

도 한다. 그런데 자국민이 더 사랑하는 뮤지엄이라는 점에 직원들이 긍지를 가진다는 사실은 생각할 여지가 많은 대목이다.

## 비판과 한계의 극복

케브랑리뮤지엄은 각 대륙의 토속 문화를 주요 콘텐츠로 한다. 이 토속 문화는 과거 제국주의 시대 서구인에게 호기심과 탐구의 대상이었고, 프랑스도 여기에 큰 관심을 보인 국가 중 하나였다. 케브랑리의 컬렉션은 그때 당시 수집된 것들이 주류를 이룬다. 조금 다른 이야기이지만 식민지에서 가져온 전리품들이 서구 대형 뮤지엄의 주요 컬렉션을 구성하고 있다는 점은 국제 사회에서 끊임없이 제기되는 문제이기도 하다. 이 문제는 의식 있는 관람객 혹은 우리와 같이 식민지 시대를 겪은 국민들에게는 더욱 불편한 느낌을 줄 수밖에 없다.

이와 같은 배경 탓에 케브랑리는 개관 준비 과정에서 거센 비판을 받기도 했다. 뮤지엄의 이름을 짓는 것도 민감한 사안이었다고 한다. 이를테면 '세계토속문화박물관'처럼 주제를 드러내는 이름이 아닌 뮤지엄이 들어선 곳의 지명, 즉 '브랑리 강둑Quai Branly'이라는 뜻의 지명을 뮤지엄 이름으로 사용한 것도 그런 이유에서라고 한다. 이 뮤지엄은 소장품들이 태생적으로 가진 한계를 극복하고자 과거에 수집한 토속·원시 유물을 전시하되 다양한 기획전과 연구 활동을 통해 과거 지향적이 아닌 미래 지향적 관점으로 전시를 보여주고자 노력하고 있다. 케브랑리뮤지엄의 개막식 연설에서 자크 시라크 전 대통령이 "예술 간에 위계 서열이란 없다. 이 뮤지엄은 바로 이러

한 신념 위에 세워졌다"라고 했던 말은 이곳이 나아가고자 하는 방향을 잘 알려주며 이에 대한 의지 또한 엿볼 수 있게 한다.

뮤지엄의 발전 과정은 대략 1세대에서 3세대까지 분류할 수 있다고 생각한다. 1세대 뮤지엄이 단순히 컬렉션을 모아서 보관하는 데 집중했다면, 2세대 뮤지엄은 대규모 공간을 확보하고 진열이라는 개념을 적용했다. 이때 영국박물관이나 오르세뮤지엄처럼 과거에 궁전이나 기차역 등으로 쓰이던 대규모 공공 공간을 재활용한 사례가 많았다. 3세대 뮤지엄은 컬렉션을 관람 경험에 최적화하여 보여주기 위해 건축과 디자인을 적극적으로 활용한 곳이다. 케브랑리처럼 관람객에게 새로운 경험을 제공하는 곳이야말로 3세대 뮤지엄의 대표적인 사례라고 하겠다.

## 새로운 공간에서 이루어진 새로운 관람 경험

이런저런 논란에도 불구하고 케브랑리가 단번에 내 마음을 사로잡은 건 이 뮤지엄이 선사하는 아름다운 공간, 그리고 이 공간에서 이루어진 새로운 관람 경험 때문이다. 여러 번 방문했지만 처음 케브랑리를 만났을 때의 놀라움과 떨림은 아직도 생생하다. 케브랑리의 건축은 프랑스의 국민 건축가 장 누벨Jean Nouvel이 맡았다. 그는 이곳을 "숲과 강의 상징, 그리고 죽음과 망각에 대한 강박"을 중심으로 조직한 공간(『죽기 전에 꼭 봐야 할 세계 건축 1001』, 마로니에북스, 2009)이라고 묘사했다. 내가 경험한 케브랑리뮤지엄은 이 글의 제목에서 언급했듯이 콘텐츠와 공간이 만나 끊임없이 은유와 서사를 만들어내는 곳이었다.

케브랑리뮤지엄의 파사드 전경. 크기가 다양한 상자들이 건물 몸통에 박혀 있는 형태로, 각각 작은 전시실로 사용되고 있다.

필로티 구조의 건축으로 지상에는 야생화 정원이 조성되어 있다.

원래의 환경에서 괴리되어 탈맥락화된 토속 문화를 그저 서구인의 관점에서 미적 감상의 대상으로 다룬다는 우려에 대해 케브랑리는 새로운 공간해석과 관람 경험을 통해 해결책을 제시하는 듯했다. 거대한 야외 정원과건물 외벽에 설치된 수직 정원Vertical Garden은 외관에서부터 벌써 미지의세계로 탐험을 떠나는 듯한 분위기를 조성했다. 그런 다음 내부 공간에 들어서면 다양한 문화를 아우르듯 경계 없이 이어진 관람 공간이 서로 다른전시실로 구획된 뮤지엄에 익숙한 우리의 사고를 유연하게 이끈다. 또한 거대한 유리 원통이 로비층에서부터 전 층을 관통하고 있는데, 이는 바로 개방형 수장고다. 이러한 형식의 수장고는 토속 유물의 보존과 연구에 대한케브랑리의 노력을 적극적으로 피력한다는 느낌을 주었다. 케브랑리뮤지엄이 태생적으로 가진 부정적 우려는 이와 같은 공간 요소들로 상쇄되고 자연스럽게 관람객을 공간에 몰입하게 만들었다.

## 공간의 경계를 허물다

케브랑리뮤지엄에서 장 누벨이 제시한 경계에 대한 해석도 참 좋다. 그는담장처럼 시선이 차단되는 경계를 만들지 않고 유리벽을 세워 뮤지엄만의영역을 구획했다. 그리하여 아름다운 센 강변의 경관을 그대로 담으면서 뮤지엄에 조성된 야생화 정원도 도시와 시각적으로 연결되게 만들었다. 또 유리벽은 뮤지엄의 전시나 이벤트를 알리는 홍보의 장이라는 기능도 갖고 있다. 건물은 필로티 구조로 설계하여 지상 공간을 비워놓았다. 그래서 정문에서 진입하면 지상에 야외 정원이 펼쳐져 있는 모습을 볼 수 있으며, 갈대

전시실로 진입하는 경사로에는 미디어아트로 문자들이 흐르는 강줄기를 연출했다.

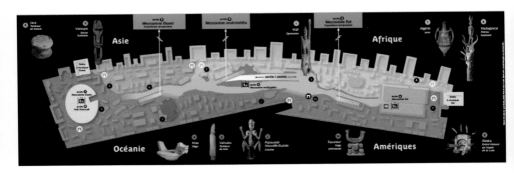

네 가지 색으로 대륙별 전시 구역을 보여주는 안내 맵. 전시 구역이 경계 없이 하나로 이어지는 것이 인상적이다.

유기적 동선과 강렬한 색채 계획을 통해 강한 인상을 주는 전시실은 조명, 사인 등 섬세한 디테일로 완성도 높은 전시를 보여주고 있다.

와 야생화로 꾸며진 정원을 가로질러 건물 내부로 진입하게 된다. 뮤지엄의 외관도 아주 독특한데 거대한 우주선에 육면체의 상자들이 박혀 있는 형태다. 이 상자 하나하나는 실내에서 주 전시실과 연결된 작은 전시실이다.

　로비에서 전시실로 들어서면 미디어아트로 수많은 문자들이 쏟아지는 모습을 연출한 경사로를 따라 진입하게 된다. 이는 영국의 설치미술가 찰스 샌디슨Charles Sandison의 「리버The River」라는 작품으로 삶을 의미하는 강줄기를 공간에 은유적으로 표현한 것이라고 한다. 소용돌이치는 물처럼 수많은 문자들이 바닥에 쏟아져 흐르는 영상 속에서 단어가 하나둘씩 떠오르

는데, 여기서 나타난 단어들은 뮤지엄에서 만나게 될 전시의 키워드로서 여러 문명과 문화를 상징한다. 한편 전시는 아시아, 아프리카, 아메리카, 오세아니아라는 네 개 대륙을 테마로 구역이 나뉘어 있는데, 각 대륙에 해당하는 전시 공간은 색으로만 구획될 뿐, 벽과 층으로 공간이 단절되어 있지 않다. 따라서 뮤지엄의 동선은 뫼비우스의 띠를 연상시키듯 이어진다. 외관에서 보이는 육면체 상자들이 각각 테마 전시실 역할을 하고 있어서 세부 동선을 만들기는 하지만, 전반적으로 거대한 주 전시실을 중심으로 전시가 펼쳐져 있는 것이다.

앞서 언급했듯이 로비에서부터 보이는 거대한 원통형의 개방형 수장고는 케브랑리뮤지엄이 소장하고 있는 유물들을 유리벽을 통해 가감 없이 보여주고 있다. 그뿐 아니라 이 안에는 보존 처리 담당자들이 근무하는 작업실도 함께 있어 관람객들은 유물을 보수하고 관리하는 모습을 볼 수 있다. 일반적인 전시관에서는 보기 힘든, 뮤지엄 관계자들만의 공간으로 알려진 내밀한 영역까지도 전시의 한 장면처럼 경험할 수 있는 것이다. 건물이 들어선 입지 환경 같은 거시적 측면은 말할 것도 없고, 전시 디자인 같은 미시적 측면에서도 쇼케이스와 조명의 디테일, 표지판 디자인, 휴게 공간의 배치 등 어느 것 하나 간과하지 않은 절대 미감을 보여준 뮤지엄이었다.

폐관 시간이 되어 아쉬운 마음으로 뮤지엄을 나서는데 뮤지엄 밖에서 마주한 야간 경관 또한 그지없이 아름다웠다. 만약 뮤지엄을 새로 짓는다면 케브랑리는 최고의 롤 모델이 되겠다는 생각이 들었다. 이곳은 콘텐츠를 단순히 공간화한다기보다 공간이 어떻게 콘텐츠를 재조직할 수 있는지, 디

로비에서부터 모든 층을 관통하는 개방형 수장고는 유리벽을 통해 통로에서 내부가 잘 보이도록 디자인되었고, 보존 처리 등의 작업 모습도 관람할 수 있다.

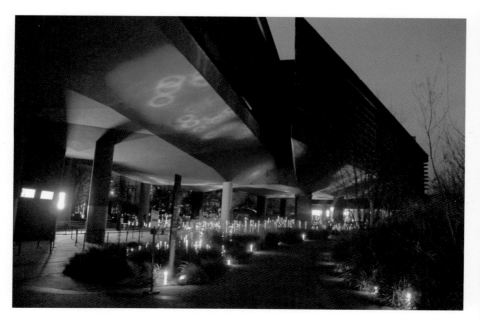

야간에는 조명으로 또다른 아름다움을 자아내는 야외 정원을 만날 수 있다.

자인의 가능성과 그 영역의 확장을 보여준 훌륭한 사례였다. 무엇보다 과거를 극복해야 하는 뮤지엄의 미래 지향성까지 엿볼 수 있어서 더 큰 가치를 지닌 곳이었다.

. information .

| | |
|---|---|
| 건축가 | 장 누벨 |
| 건립 연도 | 2006년 |
| 찾아가는 길 | RER C 라인을 타고 Pont de l'Alma 역에서 하차, 에펠탑이 있는 방향으로 케브랑리 거리를 지나 도보로 4분 |
| 개관 시간 | 화·수·일요일 오전 11시~오후 7시 / 목·금·토요일 오전 11시~오후 9시 / 휴관일 매주 월요일(1월 1일, 5월 1일, 12월 25일 휴관) |
| 입장료 | 상설 전시관 일반 €10 / 학생 및 가족 할인 €7 / 18세 이하, 케브랑리 패스 소지자 무료 |
| 연락처 | Address : 37 Quai Branly, 75007 Paris |
| | Tel : +33 (0)1 56 61 70 00 |
| | Homepage : www.quaibranly.fr |

### 전시 공간의 새로운 패러다임

# 솔로몬R.구겐하임뮤지엄

Solomon R. Guggenheim Museum

세계에서 두번째라면 서러울 예술의 도시 뉴욕! 뉴욕은 미국이라는 나라에 속해 있는 한 도시라기보다 그저 지구에 존재하는 '뉴욕 시티NYC' 그 자체로 사람들에게 인식되는 것 같다. '빅 애플big apple'이라는 별칭을 가진 뉴욕은 미국 내에서도 특히 다양한 인종과 문화, 직업과 세대가 뒤섞여 있어 그야말로 멜팅 팟melting pot의 대표적인 도시다. 또한 이 도시는 세계 금융, 경제, 문화, 예술의 수도라는 상징성을 갖고 있다.

뮤지엄에 관해서도 이곳은 훌륭하고 독특한 장소들을 가득 품고 있어서 내세울 것이 많다. 뉴욕을 처음 방문하는 사람이라면 당연히 가봐야 할 곳으로 나열하는 뮤지엄 개수만 꼽아도 열 손가락이 모자랄 지경이다. 더구나 쇼핑과 볼거리로 가장 유명한 거리인 뉴욕 5번가에는 '뮤지엄마일Museum

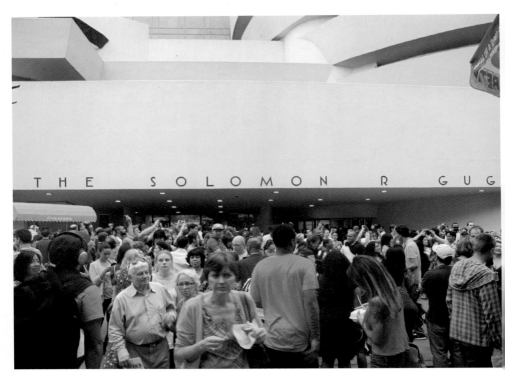

구겐하임뮤지엄은 뉴욕을 상징하는 명소답게 늘 많은 인파로 붐빈다.

Mile'이라는 이름을 붙인 구간이 있다. 어퍼이스트사이드 지역을 따라 뻗어 있는 이 뮤지엄마일에는 메트로폴리탄뮤지엄을 비롯해 프릭컬렉션, 노이에 갤러리, 쿠퍼휴잇스미스소니언디자인뮤지엄 등 주옥같은 뮤지엄들이 포진해 있다. 구겐하임뮤지엄도 그중 하나다. 뉴욕을 상징하는 랜드마크 건축물에 속하는 이 뮤지엄은 뉴욕을 방문한다면 빼놓을 수 없는 명소이자 건축학도에게는 성지와도 같은 곳이다. 현재 구겐하임재단은 뉴욕뿐 아니라 스페인 빌바오, 두바이, 상하이 등 세계 여러 도시에 분관을 갖고 있다. 이들 가운데 뉴욕의 구겐하임뮤지엄은 가장 역사가 오래됐으면서 뮤지엄 건축에 대한 혁신적인 제안으로 독보적인 위치를 차지하고 있다.

### 천재 건축가의 열정으로 완성한 건축 예술

1959년에 개관한 구겐하임뮤지엄은 미국 철강계의 거물이자 자선사업가인 솔로몬 R. 구겐하임Solomon R. Guggenheim이 수집한 현대미술품을 기반으로 설립되었다. 원래는 1937년 구겐하임재단을 설립하여 비구상회화미술관Museum of Non-objective Painting이라는 이름의 미술관을 세웠고 1952년에 구겐하임뮤지엄으로 이름을 바꾸었다.

구겐하임뮤지엄을 처음 방문했을 때의 인상도 물론 오래도록 남아 있지만, 다시 뉴욕을 방문해 그 앞에 섰을 때 느꼈던 설렘과 감동은 잊을 수가 없다. 이 뮤지엄의 독특한 외관은 건축 관련 서적이나 뉴욕 관광 화보에서 수도 없이 보았던 까닭에 실제 모습을 마주했을 때는 마치 뉴욕 한복판에서 유명 인사를 만난 것 같은 느낌이었다. 이 건물이 뿜어내는 아우라는 대

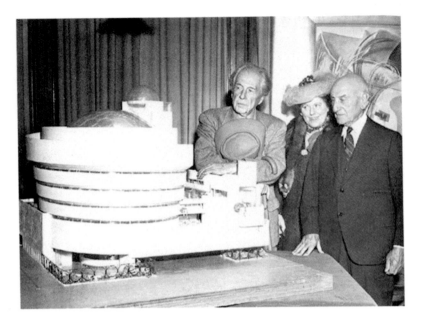

단했다. 수직으로 솟은 네모반듯한 건물들 사이에서 대형 도자기 같은 모습을 한 이 건축물은 단연 돋보였다. 지금도 이토록 신선한데 처음 지어졌을 당시에는 얼마나 사람들의 이목을 끌었을지 상상하기 어려울 정도다.

뉴욕 구겐하임뮤지엄은 건축가 프랭크 로이드 라이트 Frank Lloyd Wright의 창의적 공간에 대한 상상력과 이를 구현하고자 하는 열정을 바탕으로 세워졌다. 세상에 존재하지 않았던 새로운 공간은 그 속에서 새로운 경험을 이끌어내고 이를 통해 문화 담론을 창조하는 원천이 된다. 구겐하임뮤지엄을 보면 이곳만큼 새롭고 혁신적인 공간 제안이 과연 인류 역사에 몇이나 있었

전시 공간의 새로운 패러다임

을까 하는 생각이 든다. 한편 이 뮤지엄은 독특한 공간으로만 유명한 것은 아니다. 소장하고 있는 작품들도 훌륭하다. 피카소의 초기 작품과 클레, 샤갈, 칸딘스키 등 180점에 이르는 20세기 비구상화 혹은 추상화 컬렉션은 세계 최고를 자랑한다. 창의적이고 혁신적인 시대정신으로 완성한 새로운 공간과 이러한 컬렉션은 완벽한 조화를 이루고 있다.

화이트 큐브라는 전시 공간에 대한 통념을 깨고 나선형 복도를 따라 관람하도록 설계된 이 뮤지엄은 그 자체가 이미 건축 예술이지만 또다른 예술 작품들을 담는 장소로서 새로운 가능성을 열었다. 건축가의 직관적 영감이 낳은 결과인지, 아니면 뛰어난 상상력으로 구현해낸 것인지는 몰라도 분명한 건 이 공간은 예술가뿐만 아니라 방문객의 상상력까지 드높이는 장소라는 점이다. 사실 그 속에 있는 작품들만큼 공간 자체도 유명하기 때문에 공간에 좀더 관심을 기울여 감상하고 경험하는 것도 나쁘지 않다. 그리고 나는 이런 생각이 들었다. 당시 이런 건축이 들어설 수 있었던 건, 바로 뉴욕이었기에 가능하지 않았을까. 뉴욕은 예술의 도시로서 이미 잠재적 토양을 충분히 가지고 있었으니 말이다.

## 작품과 하나가 된 공간

8년 만에 뉴욕을 다시 방문해 구겐하임뮤지엄에 갔을 때 마침 빛의 예술가 제임스 터렐James Turrell의 특별전이 열리고 있었다. 이 공간의 특수성을 그대로 반영한 작품의 설치도 인상적이었지만 자유로운 영혼을 가진 뉴요커들의 관람 태도는 더욱더 인상적이었다. 뮤지엄 로비에 들어서자마자 마

구겐하임뮤지엄에서 열린 제임스 터렐의 특별전을 관람하는 관람객 모습. 이 장면을 보고 '행태는 형태를 따른다'라는 말이 떠올랐다.

주한 장면은 오래전 인도 여행 중에 보았던, 노숙자로 가득한 뭄바이 역의 플랫폼을 떠올리게 했다. 한편으로는 볕 좋은 주말 센트럴파크에 모여 일광욕을 하는 뉴요커들이 연상되기도 했다. 관람객들은 바닥에 자유롭게 누워 천장을 주시하고 있었다. 19세기에 활동하던 미국의 건축가 루이스 설리번Louis Sullivan이 "형태는 기능을 따른다"고 했던가. 이 장면을 보면서 나는 "행태는 형태를 따른다"라는 생각이 단박에 떠올랐다. 터렐의 작품은 구겐하임뮤지엄의 중심 공간인 원형 홀에 설치되어 천장에서부터 거대한 건축물과 자연스럽게 하나가 되었고, 그 안에서 관람객들의 다양한 관람 행태는 이 작품을 완성시키는 또 하나의 오브제가 되었다. 공간과 작품이 하나가 되어, 그와 더불어 관람객도 관람의 정형에서 벗어나 무장 해제된 상태로, 자유롭게 작품의 일부가 된 느낌이었다.

또 한 번 구겐하임을 방문했을 때는 〈이탈리아 미래파Italian Futurism〉라는 제목의 특별전이 열리고 있었다. 건축대학원을 다니던 시절 건축 사조를 하나씩 맡아 조사하고 발표하던 과제가 있었는데 그때 내가 맡은 사조가 '미래파'였다. 그래서였는지 미래파 전시는 나에게 조금 더 특별하게 다가왔다. 뮤지엄 큐레이터로 일하는 입장에서도 구겐하임이 다루는 전시 주제의 다양성과 확장성에 매력을 갖지 않을 수가 없었다.

로비에서 바로 보이는 나선형의 통로 입면을 따라 전시 그래픽이 붙어 있었다. 완만하게 사선을 그리며 로비에서부터 2층, 3층으로 연결되는 통로의 모습은 산업화 시대에 속도와 기계 미학을 찬양했던 미래파의 특성과 자연스럽게 연결되었다. 입체감과 역동성이 느껴지는 길을 따라 미래파의 전시

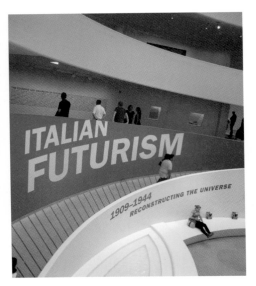

미래파 특별전의 홍보문구와 조화를 이루는 구겐하임뮤지엄의 나선형 통로

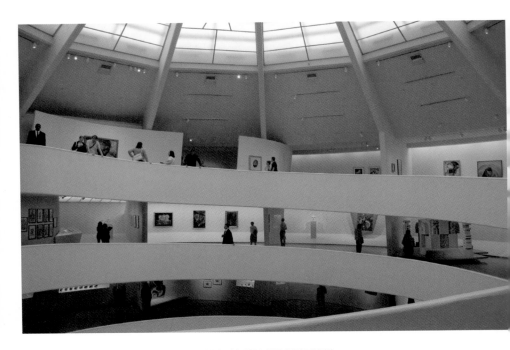

1950년대에 나선형 복도를 따라 관람하도록 설계된 뉴욕 구겐하임뮤지엄의 공간 제안은 신선한 파격이다.

를 관람하다보니 평범한 공간에서의 전시와는 분명 다른 점이 있었다. 아마 화이트 큐브에서 열린 전시였다면 이 사조가 가진 역동성을 담기에는 조금 부족하지 않았을까. 이 모든 것이 프랭크 로이드 라이트가 구현한 공간에서 힘을 얻은 결과였다. 구겐하임뮤지엄은 그가 고희를 넘긴 나이에 의뢰받은 작업이라고 하는데, 과연 건축 대가의 미래적 안목이 돋보였다.

### 포기하지 않는다는 것

사실 뉴욕 구겐하임은 1943년에 착공해 1959년 완공까지 무려 16년이 걸렸으니 쉽게 지어진 것이라 할 수 없다. 건축가는 자신의 설계를 관철시키기 위해 16년이라는 긴 시간을 몰입해야 했고 평론가들과 미술가들로부터 혹독한 비판을 받았다고 한다. 그럼에도 불구하고 이 새로운 뮤지엄이 뉴욕에 개관했을 때 대중에게 어마어마한 관심과 사랑을 받았으니 이 대목은 나 자신을 한 번쯤 돌아보게도 한다. 내 안의 울림 없이 타인의 시선과 평가에 의해 얼마나 많은, 그리고 쉬운 포기를 하며 살아왔던가.

언젠가 류시화 시인의 페이스북에서 "자신의 마음이 원할 때 다른 누군가에게 묻지 말 일이다. 세상에는 우리가 원하는 것을 포기하게 만드는 사람이 많다"라는 글귀를 읽은 적이 있는데 구겐하임뮤지엄을 보면서 이 촌철살인 같은 글이 떠올랐다. 개인적인 경험도 오버랩된다. 대학 시절 언어학과에서 디자인학과로 전과를 고민하면서 주변 사람들에게 조언을 구했을 때 대부분 부정적인 반응을 보였다. 그때 내가 포기했다면 지금의 나는 없었을 것이다. 그렇게 포기한 삶을 살았다면 오늘의 나는 행복할 수 있었

미래파 특별전 기간에 마련된 작은 아카이브 공간.
정보 검색용 테이블도 전시 공간 및 콘텐츠와 조형적 맥락을 갖도록 디자인되었다.

을까? 그런데 디자인 실무를 하면서도 이런 상황에 왕왕 직면하곤 한다. 생각의 다름과 관점의 차이를 넘어 공감도 이해도 되지 않지만 내가 생각한 구상이나 방향을 포기해야 할 때가 있다. 그리고 그렇게 진행한 작업은 마음의 빚으로 남아 두고두고 나를 따라다녔다. 구겐하임뮤지엄의 전시 공간을 걷고 있으니 시대를 앞서간 프랭크 로이드 라이트의 창조적 영감이 내 앞으로 소환되는 느낌이었다. 밀려오는 감동으로 심장이 고동치고 마음이 벅차올랐다. 그리고 나의 작업, 삶의 지향점에 대해 다시금 생각해보게 했다. 좋은 공간이 주는 힘이란 바로 이런 것이리라. 과거와 현재를 관통해 우리의 삶을 투영해보게 하는 것 말이다.

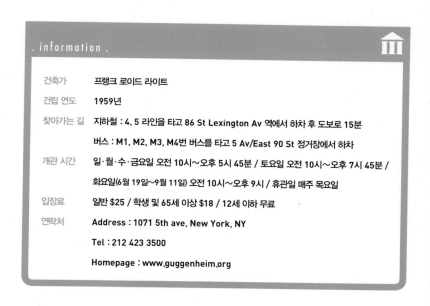

. information .

| | |
|---|---|
| 건축가 | 프랭크 로이드 라이트 |
| 건립 연도 | 1959년 |
| 찾아가는 길 | 지하철 : 4, 5 라인을 타고 86 St Lexington Av 역에서 하차 후 도보로 15분 |
| | 버스 : M1, M2, M3, M4번 버스를 타고 5 Av/East 90 St 정거장에서 하차 |
| 개관 시간 | 일·월·수·금요일 오전 10시~오후 5시 45분 / 토요일 오전 10시~오후 7시 45분 / |
| | 화요일(6월 19일~9월 11일) 오전 10시~오후 9시 / 휴관일 매주 목요일 |
| 입장료 | 일반 $25 / 학생 및 65세 이상 $18 / 12세 이하 무료 |
| 연락처 | Address : 1071 5th ave, New York, NY |
| | Tel : 212 423 3500 |
| | Homepage : www.guggenheim.org |

# 2

# identity
## : 정지된 흐름

"나는 세상에 없는 또다른 계절이다."
— 김경주

## 수천 년의 역사와 문화를 담은 콤플렉스

# 유럽지중해문명박물관

Mu-CEM, Musée des Civilisations de l'Europe et de la Méditerranée

"문화란 세계라 부르는 기계의 심장." 현대미술 작가 올라푸르 엘리아손Ola-fur Eliasson의 전시를 소개한 기사에서 발견한 표현이다. 우리가 살고 있는 시공간에서 문화가 얼마나 중요한 것인지를 나타낸 적절한 비유라는 생각이 들었다. 뮤지엄은 이토록 중요한 문화를 담아내는 그릇 역할을 한다. 수천 년의 역사와 문화를 담고 있는 아름다운 그릇과도 같은 유럽지중해문명박물관(이하 뮤셈Mu-CEM)은 케브랑리뮤지엄이 그랬던 것처럼 자크 시라크 프랑스 전 대통령의 대대적인 뮤지엄 건립 프로젝트로 추진된 결과물이다. 2000년에 건립 계획이 발표되었고 이로부터 무려 13년의 준비 기간을 거쳐 2013년 지중해 연안의 도시 마르세유 항구 근처에 국립 박물관으로 개관했다. '뮤셈'이라는 명칭은 지역과 주제에 관한 정체성을 가감 없이 그대

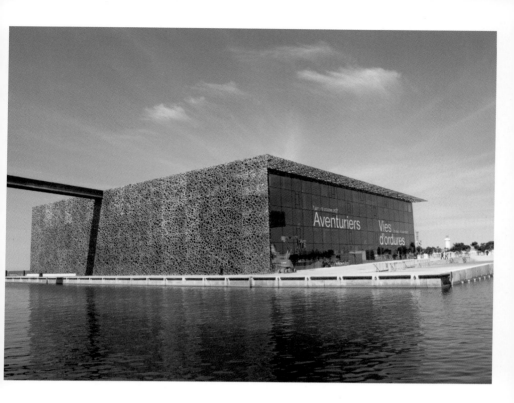

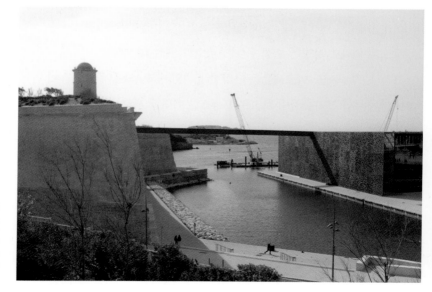

마르세유 해안가에
위치한 뮤셈의 외관.
구 성채와 이어주는
브리지, 물결 패턴을
이한 박스형 건물은
단순하지만 아우라가
있다.

로 담아 지은 '유럽지중해문명박물관Musée des Civilisations de l'Europe et de la Méditerranée이라는 이름에서 앞 글자를 딴 것이다.

## 다문화 · 다인종을 위한 뮤지엄

여행은 늘 기대와 설렘을 안겨준다. 뮤지엄 역시 새로 개관하거나 호평을 받은 곳이라면 방문하기 전부터 설레는 마음이 앞서기 마련이다. 최근 뮤셈만큼 기대감이 높았던 곳은 드물었던 것 같다. 그래서인지 어릴 적 소풍 전날처럼 마음이 몹시 들떠 있었다. 마르세유 항구의 아름다운 풍광 속에 놓인 뮤셈과 마주하자 설렘이 괜한 것이 아니었음을 확인시켜주었다. 몇 해 전 쾰른의 콜룸바뮤지엄에서 그랬던 것처럼, 뮤셈을 처음 방문한 날에도 개관하기 전에 도착해 주변을 서성이며 문이 열리기만을 기다렸다.

마르세유는 2013년 유럽 문화수도로 선정되었고 오랜 역사와 함께 프랑스의 제2도시로 알려지면서 떠오르는 여행지가 되었다. 세계적인 축구 선수 지네딘 지단의 고향이며, 세계 3대 건축가로 손꼽히는 르 코르뷔지에가 설계한 집합주택 위니테 다비타시옹Unité d'Habitation이 세워진 곳이며, 알렉상드르 뒤마의 유명한 소설 『몬테크리스토 백작』의 배경인 이프섬이 있는 도시다. 그 외에도 마르세유는 다양한 문화와 종교, 인종이 함께 섞여 만들어낸 무수한 문화유산의 보고로 프랑스를 여행할 계획이 있다면 분명 빼놓지 않고 들러야 할 매력적인 도시다.

마르세유의 역사를 살펴보면 더욱 흥미롭다. 마르세유는 기원전 600년경 그리스 사람들에 의해 도시가 처음 세워졌다. 이후 이탈리아, 동유럽,

수천 년의 역사와 문화를 담은 콤플렉스

알제리 등에서 건너온 다양한 인종이 머무르면서 다채로운 문화가 뿌리를 내렸다. 이러한 영향으로 마르세유는 프랑스의 타 지역과는 차별화되는 독특한 분위기를 자연스럽게 형성할 수 있었다. 도시의 역사와 공간 자체가 다양한 문화가 융합되어 형성된, 그야말로 문화의 용광로인 것이다. 그런 까닭에 이 도시는 다문화를 연구하고 조명하기에 최적의 장소이면서, 또 그럴 필요가 있는 곳이라는 생각이 들었다.

뮤셈은 이처럼 다문화라는 배경을 바탕으로 건립되었다. 뮤셈의 홍보 담당자는 이곳을 소개하면서 뮤지엄을 넘어 시민의 휴식 공간으로서 문화적 다양성을 존중하고 문화 콤플렉스를 지향하는 장소임을 여러 번 강조했다. 뮤셈은 철저히 지역을 위해 세워진 뮤지엄으로서 이곳에서 연구하고 보여주는 주제는 물론이고 뮤지엄의 존재와 활동 성과가 모두 마르세유에 환원되도록, 더 나아가 유럽 지중해 지역에도 기여하도록 노력한다고 설명했다. 우리나라에서도 지자체들이 다양한 뮤지엄을 짓고 있는데, 뮤지엄의 존재 이유와 역할에 관해 이곳은 모범이 되는 사례였다.

뮤지엄 건축도 세계적 유명세를 가진 건축가를 선정하기보다는 비교적 덜 알려진, 이 지역을 기반으로 활동하던 건축가에게 의뢰했다는 점도 인상적이었다. 설계를 맡은 건축가 뤼디 리치오티Rudy Ricciotti는 이탈리아계 프랑스인으로, 알제리에서 태어나 세 살 때 프랑스로 이주해 마르세유-뤼미니 고등 건축학교를 졸업했다. 뮤지엄 측은 건축가에게 눈에 띄는 거대한 랜드마크보다는 바다와 도시의 경관을 해치지 않고 자연스럽게 연결되는 건축물을 주문했다고 한다. 그리고 원래 이 지역에 남아 있던 성채와 자연

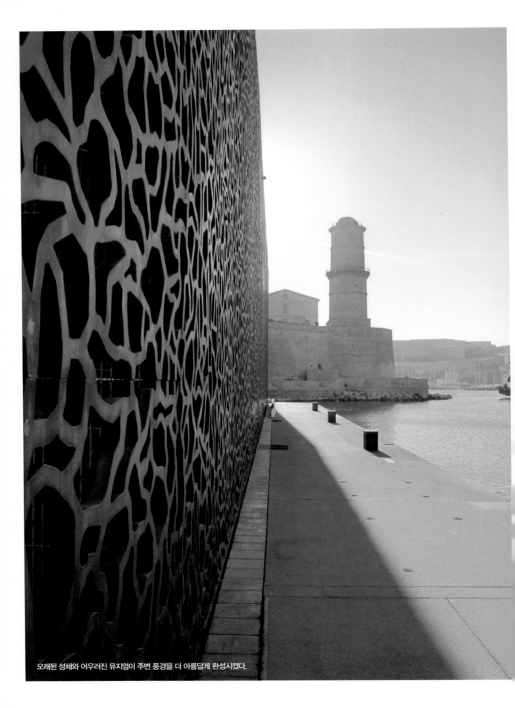

오래된 성채와 어우러진 뮤지엄이 주변 풍경을 더 아름답게 완성시켰다.

스럽게 연결되어야 했고, 일사량이 많은 지중해 기후의 특성을 고려하여 전시 공간에서 빛을 효과적으로 차단해야 하는 등 해결 과제가 많은 프로젝트였다. 리치오티는 이러한 여러 과제에 대한 해법을 적절하게 제시했을 뿐만 아니라 역사적이고 아름다운 항구 도시 마르세유의 경관과 조화를 이루면서도 세련되고 현대적인 뮤지엄을 탄생시켰다.

### 두 가지 상징적 조형성

마르세유 해안가에 위치한 뮤셈은 바라보는 각도에 따라 변화무쌍한 모습을 보여준다. 도심에서 항구를 향해 뮤지엄에 다가갈 때는 옛 성채만 보이지만 항구 가까이에 있는 수변 광장에 이르러 바다를 등지고 바라보면 바다에 면해 자리한 뮤셈을 볼 수 있다. 도시를 배경으로 거대한 상자 형태의 위용을 드러낸 뮤셈은 어마어마한 크기와 독특한 외관으로 사람들의 눈길을 단번에 사로잡는다. 뮤셈의 건물 외관은 두 가지 강한 상징적 조형성을 갖고 있는데 하나는 옛 성채인 생장요새Fort Saint-Jean와 연결된 다리이고, 다른 하나는 건물을 감싸면서 외피를 형성하고 있는 물결무늬의 패턴이다.

건물의 가장자리를 빙 두르면서 캐노피 역할도 하고 있는 물결무늬의 외벽은 단순하고 반듯한 박스형 건물에 조형성을 부여하는 동시에 실내에서는 강한 지중해의 햇빛을 가려주는 기능을 한다. 또한 멀리서 바라보면 바다의 잔물결과 연결되어 시각적 연속성을 제공한다. 그도 그럴 것이 뮤셈의 건축 외피는 육지 끝에서 맞닿아 있는 바다와 시각적으로 바로 연결되어

빛을 받아 반짝이는 해수면의 패턴과도 자연스럽게 이어지기 때문이다. 햇빛이 물결 패턴의 캐노피를 투과하여 보도에 만드는 그림자마저도 아름답다보니 뮤지엄 자체가 도시의 미감을 한층 끌어올리는 오브제가 되었다. 놀라운 것은 이 패턴을 가진 외벽의 소재가 콘크리트라는 점이다. 콘크리트로 구현한 디테일이 실로 대단했다. 건축가 뤼디 리치오티는 이 아름다운 작품으로 2017년 컬러콘크리트웍스어워드Color Concrete Works Award를 수상하기도 했다. 한편 건물의 규모에 비해 수수해 보이는 뮤지엄 입구는 우드 그릴wood grille 형태의 출입문을 설치하여 관람객을 따뜻하게 맞아주었다. 이는 거대한 건축물이 갖는 위압감을 상쇄시키는 휴먼 스케일의 적절한 도입이라 하겠다.

　뮤셈의 상설전은 유럽 지중해 지역의 역사, 종교, 예술, 생활문화 등을 보여주는 주제로 구성되어 있는데, 주제에 따라 주기적으로 전시가 교체된다고 한다. 또한 다양한 주제를 발굴하여 지속적으로 특별전을 기획하고 있다. 2017년에는 〈쓰레기 열전Lives of Garbage〉이라는 전시가 열렸다. 뮤셈이 기획한 이 흥미로운 전시는 3년여에 걸쳐 지중해 지역의 쓰레기 실태를 조사하고 연구하여 구성한 것으로, 국립민속박물관에서도 이 주제를 공동 전시로 채택하여 양 기관이 각각 '쓰레기'에 대한 관심과 사회적 의제를 전시로 풀어내는 의미 있는 시간을 가졌다. 이는 인류가 직면한 공통의 문제에 대해 전시라는 형식을 빌려 메시지를 발신하면서 뮤지엄의 국제적 연대라는 의의를 살린 전시였다.

　내부 전시실을 관람한 후에는 꼭 뮤지엄 주변 공간을 둘러봐야 한다. 사

물결무늬 패턴의 외피
는 심미적일 뿐 아니
라 지중해의 강한 빛
을 차단해주는 기능
도 가진다.

뮤지엄 건물과 옛 성
채를 연결하는 다리
위 풍경. 이는 뮤셈의
상징적인 디자인의 하
나다.

실 둘러보는 것에 만족할 것이 아니라 충분히 산책하며 만끽해야 한다. 그래야 이 뮤지엄의 아름다움을 제대로 느낄 수 있기 때문이다. 외부에서 보았던 물결 패턴으로 둘러싸인 통로를 지나 옥상 공원으로 올라가면 휴식 공간이 펼쳐져 있다. 이 공간은 뮤지엄이 아닌 휴양지 리조트의 분위기를 떠올리게 했다. 여기서 좁고 긴 다리를 건너면 옛 성채 건물과 연결된다. 간결한 형태의 이 다리를 통해 바다를 가로질러가는 기분이 묘했다. 마치 현재와 과거라는 시간을 이어주는 것 같기도 하고 현실과 이상을 연결하는 것 같기도 했다. 왜냐하면 다리 위에서 바다를 등지고 바라보면 구도심을 배경으로 놓인 성채가 보이고, 다시 180도 몸을 돌려 도시를 등지고 바다 쪽을 바라보면 하늘과 바다가 맞닿은 수평선을 배경으로 서 있는 뮤셈의 현대적인 건축물이 한눈에 들어오기 때문이다. 그런 이유로 이 다리는 뮤셈의 모든 공간을 통틀어 가장 매력적인 건축 장치라는 생각이 들었다.

## 최고의 자연환경과 오랜 역사의 가치

다리 위에서 마주한 지중해 바다와 어우러진 마르세유의 풍경은 두 눈에 모두 담기가 벅찰 정도로 너무나 아름다웠다. 다리와 연결된 옛 성채는 과거에는 외부의 침략으로부터 도시를 보호하기 위한 건물이었으나 지금은 뮤지엄으로 활용하고 있다. 수변 광장의 건물이 신관이라면 옛 성채는 구관인 셈이다. 성채는 마르세유가 얼마나 오래된 도시인지를 짐작케 하며, 마치 터키의 고대 유적지 에페소나 로마의 콜로세움과도 같은 분위기를 풍긴다. 성채 주변은 공원으로 개발되어 시민들의 휴식 장소로 활용되고 있다.

수천 년의 역사와 문화를 담은 콤플렉스

뮤지엄으로 활용되는
뮤셈과 연결된 옛 성
채는 시간의 깊이를
그윽하게 담고 있다.

성채에서 바라본 마르
세유 항구. 과연 세계
의항중 하나라 불릴
만하다.

뮤셈은 규모가 워낙 큰 탓에 미로 같은 공간에서 직원들도 길을 잃을 것 같다는 생각을 잠시 했다. 아마도 부러움과 질투가 불러온 얄팍한 생각이리라. 이곳에서는 길을 백 번쯤 잃어도 좋을 것 같다. 아름다운 지중해 풍경을 가진 뮤셈은 뮤지엄계의 천국이 아닐까 싶다. 건축가의 훌륭한 설계와 공간 미학이 잘 어우러져 있어도 역시 신이 만든 자연과 오랜 시간이 담긴 역사는 뛰어넘을 수 없는데 뮤셈은 이 모든 요소를 모두 가지고 있으니 말이다.

. information .

| | |
|---|---|
| 건축가 | 뤼디 리치오티 |
| 건립 연도 | 2013년 |
| 찾아가는 길 | 지하철 : M1 라인을 타고 Vieux-Port 역에서 내리거나 M2 라인을 타고 Joliette 역에서 하차 후 도보로 약 10분 |
| | 버스 : 49, 82번을 타고 La Major 또는 Fort Saint-Jean 정거장에서 하차 |
| 개관 시간 | 11월 5일~4월 30일 오전 11시~오후 6시 / 5월 2일~7월 6일 오전 11시~오후 7시 / 7월 7일~9월 2일 오전 10시~오후 8시 / 9월 3일~11월 4일 오전 11시~오후 7시 / 휴관일 매주 화요일, 5월 1일, 12월 25일 |
| 입장료 | 일반 €9.50 / 18~25세 학생 €5 / 가족 할인권 €14 / 18세 이하 무료 |
| 연락처 | Address : 7 promenade Robert Laffont(esplanade du J4) 13002 Marseille<br>Tel : +33 (0)4 84 35 13 13<br>Homepage : www.mucem.org |

**무한한 상상으로 이끄는 공간**

# 무빙이미지뮤지엄

Museum of the Moving Image

초등학생 시절 처음으로 보호자 없이 홀로 동네를 벗어나 충무로까지 영화를 보러간 적이 있었다. 짜장면 한 그릇을 동생과 나누지 않고 혼자 다 먹었던 날 이후로 이날은 진짜 내가 다 컸다는 생각에 스스로도 뿌듯했던 경험이었다. 그 의미 있는 날에 보았던 영화가 「백 투 더 퓨처」(1985)였다. 과거와 현재, 미래를 넘나드는 영화의 내용이 마치 당장 현실이 될 것만 같은 설렘을 주면서 무한한 상상의 세계로 나를 이끌었다. 당시 「백 투 더 퓨처」에서 나온 먼 미래가 2015년이었다. 이제는 2015년도 과거가 되었지만, 영화에서 그린 2015년이라는 미래는 시간 여행도 가능한 시대였다.

　1985년과 비교하면 오늘날 분명 많은 것들이 달라졌다. 인터넷과 스마트폰의 등장, 빅 데이터와 디지털 환경의 출현 등 정보를 접하고 다루는 방식

은 엄청난 속도로 발전하고 있고, 그 덕에 생활 속에서 접하는 상대적 시간의 개념과 물리적 공간의 의미도 확연히 바뀌었다. 오래전부터 영화는 미래를 상상하고 예측해왔다. SF 영화에 등장하던 기술이 오늘날 실제로 구현되기도 하고, 인공지능, 우주여행 같은 영화 속 주제가 현실의 문제로 대두되기도 한다. 영화에서 예견된 미래가 지금의 현실과 가깝든 그렇지 않든 간에 영화의 상상력에는 항상 감탄하게 된다. 이렇듯 영화는 인류의 기술 진보를 이끄는 견인차 역할을 하면서, 상상력의 보고이자 기억과 감성의 저장 공간이 되기도 한다.

전시를 만들 때 나는 영화에서 영감을 받거나 영화의 연출 방식을 차용하곤 한다. 요즘은 뮤지엄 전시에서도 영상은 빼놓을 수 없는 중요한 커뮤니케이션 매체이며, 도입부에서부터 주요 전시 공간에 이르기까지 다양하게 활용된다. 좋은 전시를 만들기 위해서는 영화를 많이 보는 것이 도움이 된다고 후배들에게 조언한다. 전시를 만드는 사람들은 이미지를 다양하게 활용할 수 있어야 하므로 영화라는 장르는 우리에게 더더욱 특별하며 영감의 원천이 된다. 그러니 이런 영화를 주제로 다룬 뮤지엄도 마찬가지로 특별하게 다가올 수밖에 없다.

### 미국 영화 제작의 요지, 아스토리아

무빙이미지뮤지엄은 뉴욕 퀸스 지역에 있는 영화 박물관이다. 필름이나 시네마가 아닌, 움직이는 그림이라는 뜻의 '무빙 이미지moving image'를 이름에 넣은 까닭은 이 뮤지엄이 영화를 포함해 텔레비전과 디지털 미디어,

무빙이미지뮤지엄 전
경①ⓒ NickCPrior

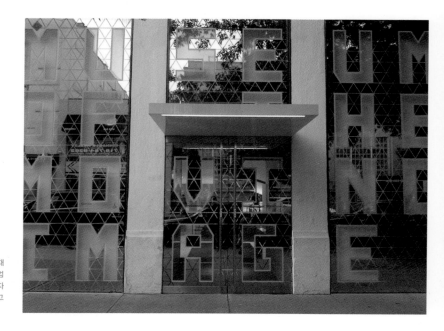

반사되는 거울 소재
와 무빙이미지뮤지업
의 자체 폰트로 디자
인된 외관이 강렬하고
인상적이다.

게임에 이르기까지 영상에 관련된 다양한 영역을 다루기 때문이다. 이 뮤지엄이 퀸스 지역의 아스토리아Astoria에 위치하고 있다는 점은 이곳의 배경과 역사를 암시한다. 아스토리아는 오래전 파라마운트영화사의 동부 스튜디오가 있던 곳이다. 초기 무성영화가 이곳에서 대거 제작되었고, 영화사가 서부로 옮겨간 후에는 코프먼아스토리아스튜디오Kaufman Astoria Studios로 이름을 바꾸어 수많은 독립영화를 만들었다. 이곳에는 아직도 코프먼 스튜디오가 남아 있으며 영화 제작에 필요한 시설들을 갖추고 있어서 이런 배경을 가진 뮤지엄의 입지에 고개를 끄덕이게 된다. 무빙이미지뮤지엄은 1988년에 최초로 개관한 후 2008년 건축가 토머스 리서Thomas Leeser의 설계로 증축과 함께 리노베이션을 진행했고, 2011년에 새롭게 개관했다.

### 시각적 정체성을 보여주는 뮤지엄 디자인

이곳의 전시 콘텐츠도 물론 멋지지만 나에게는 뮤지엄 디자인으로 첫눈에 반한 곳이다. 그래서인지 영화를 주제로 하는 많은 뮤지엄 중에서도 이곳은 좀더 특별하게 다가온다. 입구의 사인 디자인에서부터 몽환적인 분위기의 로비, 한여름에도 마치 잔디 위에 하얀 눈이 내린 듯한 시각적 청량감을 주었던 야외 정원은 뮤지엄에 대한 전체적인 기억을 공간 이미지로 각인시키기에 충분했다.

토머스 리서의 공간 해석과 배치는 새롭고 신선한 경험을 이끌어냈다. 가령 1층 공간은 파티션이나 구획 없이 완전히 개방되어 로비, 카페, 이벤트홀 등 다목적 공간으로 이용되었다. 이곳에서 우주선으로 승선하는 듯한

몽환적인 분위기의 로비와 야외 정원이 시각적 청량감을 준다.

우주선에 승선하는 듯한 느낌을 주는 계단을 통한 전시실의 진입이 흥미롭다.

느낌을 주는 계단을 올라가면 세미나 혹은 오리엔테이션을 위한 공간이 등장한다. 계단과 장애인을 배려한 경사로의 동선을 건축적으로 완벽하게 풀어낸 부분에서는 감탄을 넘어 감동을 불러일으켰다. 내가 방문했을 때 이곳에서는 세미나가 열리고 있었는데 여기를 통과하니 비로소 전시실이 펼쳐졌다. 독특한 동선을 따라 움직이게 되지만 억지스럽지 않고 공간의 유용한 쓰임이 머릿속에 그려졌다. 로비 역시 비워둔 공간이면서 이 비움을 통해 채워질 수 있는 가능성을 충분히 갖고 있다는 점이 인상적이었다.

이곳이 디자인적으로 훌륭한 또다른 이유는 자체 개발한 폰트, 건물 파사드의 조형성, 사인 디자인, 색채 계획 등에서 완벽하게 통일된 시각적 정체성을 보여주기 때문이다. 뮤지엄의 외관은 거울을 소재로 하여 투영이라

추억의 배우, 영화 복식과 분장, 미디어 자료 등 다양한 주제로 구성된 전시실은 볼거리로 가득하다.

직접 미디어를 만들어보는 체험 코너 역시 많은 관람객의 사랑을 받고 있다.

는 장소성을 강조하면서, 네온핑크를 주요 색상으로 설정해 강한 시각적 응집력을 느끼게 했다. 이와 함께 푸른빛의 색조로 설정한 로비는 미래 지향적이고 몽환적인 이미지를 부각시켰다. 조명, 테이블, 의자, 핸드레일 등 작은 요소들까지도 한 세트처럼 완벽히 구축된 것을 보고 있으니 이곳에서 머무르는 내내 부러운 마음이 가득했다. 뮤지엄은 전시와 교육이라는 주된 기능을 갖고 있지만, 지역 커뮤니티로서의 역할, 문화의 향유를 통한 정신적 힐링의 역할도 해야 한다. 이곳은 이 모든 역할을 뛰어넘어 일상에서 경험하기 힘든 신세계를 만나는 듯한 기분이 들게 하는 공간이었다.

## 다시 가고 싶은 곳, 다시 보고 싶은 콘텐츠

볼거리가 풍부한 전시 역시 훌륭했다. 주제별 전시실마다 관련 자료나 보조 장치, 유물 등을 알차게 보여주고 있다. 우리가 익히 알고 있는 유명 영화에서 사용했던 소품, 시나리오 자료, 영화 제작 기록물도 다량으로 보유하고 있어서 익숙하고 반가운 마음으로 관람할 수 있었다. 뮤지엄에서 무엇보다 중요한 건 오리지널리티를 가진 콘텐츠를 제대로 담아내는 것이다. 이곳은 그 변함없는 사실을 다시금 확인시킨다.

이곳은 영화와 관련된 다양한 기획전이 지속적으로 열리고 있으며 영화 뮤지엄답게 영화 상영 이벤트도 열린다고 한다. 이런 곳에 어찌 한 번만 오고 말겠는가. 뮤지엄에서 재방문을 이끌어내려면 다시 보고 싶은 콘텐츠를 지속적으로 생산할 수 있어야 한다. 그런 면에서 무빙이미지뮤지엄은 무척 매력적인 곳이다. 영화 관계자나 영화 마니아가 아니더라도 한 번쯤 방문해

보기를 권한다. 이 뮤지엄의 존재는 영화 산업의 메카와도 같은 미국에서 강한 상징성을 갖고 있으니 말이다.

뮤지엄이 위치한 아스토리아는 맨해튼과는 또다른 매력이 있다. 인근에 이사무노구치뮤지엄이 있고, 셰프의 작은 맛집이나 인기 펍과 카페 들이 속속 생기고 있다 하니 함께 둘러보면 더 기억에 남는 여행이 될 듯하다.

. information .

| | |
|---|---|
| 건축가 | 토머스 리서(증축 설계) |
| 건립 연도 | 1988년 설립, 2011년 재개관 |
| 찾아가는 길 | 지하철 : R/M 라인을 타고 Steinway Street 역에서 하차하거나 N/W 라인을 타고 36 Ave 역에서 하차<br>버스 : Q101, Q66을 타고 아스토리아 35 Ave 정거장에서 하차 |
| 개관 시간 | 수·목요일 오전 10시 30분~오후 5시 / 금요일 오전 10시 30분~오후 8시 / 토·일요일 오전 10시 30분~오후 6시 / 9월 3일~11월 4일 오전 11시~오후 7시 / 휴관일 매주 월요일, 화요일 |
| 입장료 | 일반 $15 / 65세 이상, 18세 이상 학생 $11 / 3~17세 청소년 $9 / 3세 이하 무료 |
| 연락처 | Address : 36-01 35 Avenue Astoria, NY 11106<br>Tel : 718 784 0077<br>Homepage : www.movingimage.us |

# 마천루 도시에 숨어 있는 지식의 은밀한 아지트
## 모건라이브러리&뮤지엄
The Morgan Library&Museum

모건라이브러리&뮤지엄은 아름다운 뮤지엄으로 내가 자주 손꼽는 곳이다. 그런데 이곳을 방문했을 당시 뉴욕에서 오래 살았다는 지인들도 의외로 이 뮤지엄의 존재를 모르는 경우가 많았다. 이 글의 제목에서 이곳을 '은밀한 아지트'라 일컫은 까닭은 뉴욕에 숨어 있는 보석 같은 장소이기 때문이다. 뮤지엄을 지구별에 박혀 있는 인류사의 금광에 비유한다면 이곳은 은밀히 존재하는 다이아몬드 광산이 아닐까 싶다. 뮤지엄의 공간 자체도 아름답지만 담고 있는 고서들이 인류의 역사와 지혜의 보고이기 때문이다. 또한, 관람객을 위해 수시로 열리는 무료 클래식 연주회는 시각뿐 아니라 청각까지도 황홀하게 하면서 더 깊고 풍부한 감성으로 관람객을 이끈다.

## 대저택을 뮤지엄으로

모건이라는 뮤지엄의 이름에서 이미 짐작할 수 있겠지만, 이곳은 체이스 은행Chase Bank으로도 잘 알려진 글로벌 투자사 J. P. 모건J. P. Morgan을 창립한 은행가 존 피어폰트 모건John Pierpont Morgan의 저택을 개조해서 만든 뮤지엄이다. 라이브러리&뮤지엄이라는 이름이 말해주듯, 그의 개인 서재와 함께 방이 마흔다섯 개나 되는 대저택을 뮤지엄으로 개조했다고 한다. 어마어마한 재력가였던 모건은 금고조차도 고서로 가득 채웠다고 하니 엄청난 애서가였음을 짐작할 수 있다. 또한 투자가답게 작품의 가치를 알아보는 탁월한 안목도 겸비한 듯하다.

실제로 이 뮤지엄이 소장하고 있는 서적과 작품 중에는 엄청난 가치를 지닌 것들이 많다. 전 세계에서 몇 안 남은 구텐베르크 성경의 인쇄본부터 이집트시대와 르네상스시대의 유명한 회화작품들, 모차르트, 쇼팽, 라흐마니노프의 원본 악보들, 미국의 초대 대통령인 조지 워싱턴과 모네 등 유명 인사의 친필 편지, 생텍쥐페리가 쓴 『어린 왕자』의 초고와 스케치에 이르기까지 개인 컬렉션이라고 하기엔 국보급을 넘어서는 수준이다. 고서뿐만 아니라 인류의 진귀한 자료들을 수집한 그의 안목과 노력에 관람객으로서만이 아닌 뮤지엄 종사자로서도 경의를 표하게 된다. 무엇보다도 개인의 저택과 소장품이 뮤지엄이라는 공간으로 대중에게 공개된 것은 얼마나 멋지고 감사한 일인가. 이 뮤지엄을 방문한 사람이라면 이곳의 매력에 반하지 않을 수 없을 것이다.

모건라이브러리&뮤지엄은 뉴욕 맨해튼의 매디슨가에 위치해 있다. 맨해

　마천루 도시에 숨어 있는 지식의 은밀한 아지트

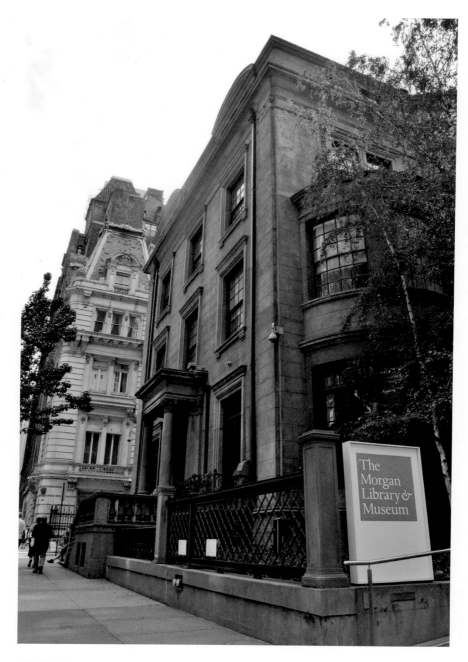

뉴욕 매디슨가와 이스트37번가의 모퉁이에 위치한 모건하우스. ⓒⓘⓐ Elisa.rolle

튼에서도 매디슨가가 뻗어 있는 미드타운은 이 도시의 중심지이며, 엠파이어스테이트빌딩, 뉴욕공립도서관을 끼고 있는 브라이언트공원, 메이시백화점 등 관광객이 많이 찾는 명소들이 모두 지척에 있다. 이 뮤지엄은 대로변에 위치하지만 외관이 소박해 보일 정도로 주변 건물 사이에 끼어 있어서 일부러 찾아간 것이 아니라면 지나치기 십상이다. 사업가 헨리 클레이 프릭Henry Clay Frick의 주택을 개조한 뮤지엄인 프릭컬렉션이 뉴욕 5번가에 위치해 있으면서 대부호의 주택과 정원이 외관에서 그대로 드러나 사람들의 눈길을 끄는 것과는 사뭇 대조적이다. 하지만 유리로 된 높은 천장에서 햇빛이 쏟아지는 밝고 환한 로비로 들어서는 순간, 뮤지엄의 내부는 소박한 외부 모습과는 다른 신선한 반전을 선사한다.

### 구축과 개축의 역사

모건라이브러리&뮤지엄은 모건하우스와 부속 건물인 아넥스빌딩Annex building 그리고 매킴빌딩McKim building으로 구성되어 있다. 뮤지엄의 구축 역사를 잠깐 들여다보면 1902년부터 4년간 모건은 점점 늘어나는 자신의 컬렉션을 보관하기 위해 개인 도서관으로 매킴빌딩을 지었다고 한다. 그리고 이즈음인 1903년 그의 아들 잭(J. P. 모건 주니어)을 위해 매디슨가와 이스트37번가의 모퉁이에 있는 저택을 구입했고, 이것이 현재 모건하우스로 남아 있는 건물이다. 1913년 모건이 세상을 떠난 후 11년이 지난 1924년에 아들 잭이 이곳을 공공 도서관으로 기증하면서 모건라이브러리&뮤지엄이 설립되었다. 그 후 1928년에 모건이 살던 저택을 아넥스빌딩으로 개축했고,

원래 도서관으로 사용하던 매킴빌딩과 연결하여 대중에게 공개했다.

가장 최근의 개축 프로젝트는 2006년에 완성되었다. 이탈리아 건축가 렌
초 피아노Renzo Piano의 설계로 진행된 이 개축안은 기존의 고전적인 모건
의 건물들을 지극히 간결하고 단순한 현대건축으로 연결하는 형식이었다.
더 많은 소장품을 보관하고 전시하기 위해 공간을 증축하고 연결하는 것은
물론이고, 매디슨가에서 출입하는 입구와 로비를 새롭게 만들었다.

이탈리아 출신인 렌초 피아노는 그의 고향에서 익숙한 피아차piazza(광장)
라는 개념을 도입했다. 로비는 내부 공간이지만 외부의 정원처럼 빛이 가득
하도록 설계하여 마천루의 그림자가 어둡게 드리워지지 않는, 맨해튼 도심

속 빛의 광장이 되도록 했다. 그리고 로비 중앙에서 경쾌하게 오르내리는 투명 엘리베이터는 전시실로 관람객을 이끄는 동시에 공간을 한눈에 조망할 수 있는 전망대 역할까지 하고 있다. 이 프로젝트에서 그는 화려한 신축 건물을 짓는 대신 기존 건축을 존중하면서 자연스럽게 연결하는 접근법을 선택했는데 그의 이러한 개축안은 탁월했다는 평가를 받는다. 누구나 주연으로 살고 싶지만 기꺼이 조연이 됨으로써 주연과 함께 빛날 수 있음을 공간으로 보여준 듯하다.

## 진귀한 소장품으로 가득한 모건라이브러리

이곳의 하이라이트 공간은 뭐니 뭐니 해도 피어폰트 모건의 서가가 있던 모건라이브러리다. 로비에서 연결된 작은 계단을 올라가면 벽과 천장이 화려한 벽화로 둘러싸인 로툰다Rotunda라는 홀이 나오고, 이곳에서 양쪽으로 각각 모건라이브러리와 모건이 집무실로 사용하던 스터디룸으로 연결된다. 섬세하고 웅장한 천장화의 압도적인 분위기와 조도가 급격히 낮아지는 공간의 엄숙함 때문인지 이 지점부터 관람객의 움직임은 자연스럽게 느리고 조심스러워진다. 낮은 책장으로 둘러싸인 고풍스러운 모건의 집무실에 들어서면 이곳에 앉아 조용히 책을 읽었을 모건의 모습을 상상하게 된다.

이 집무실을 지나 모건라이브러리로 가면 눈이 휘둥그레진다. 화려한 벽화와 높은 천장, 고풍스러운 인테리어와 함께 3층 높이의 책장이 벽을 두르고 있고, 이 책장에는 진귀한 고서적들이 빼곡히 꽂혀 있다. 『해리 포터』에 나오는 호그와트 마법학교의 도서관을 연상시키기도 하고, 시간 여행을 하

모건라이브러리&뮤지엄의 로비와 연결된 공간 © Sora Lee

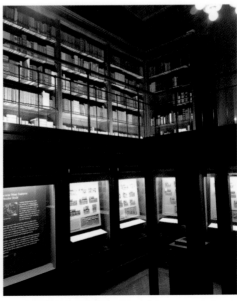

피어폰트 모건의 서가가 있던 모건라이브러리 전경 © Sora Lee

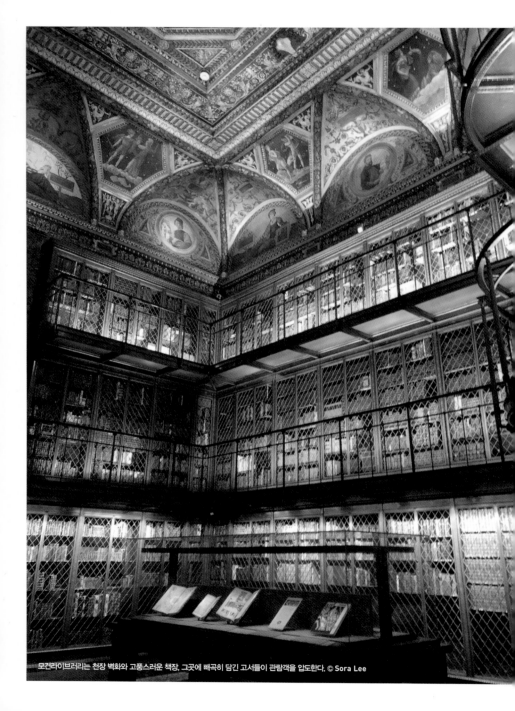

모건라이브러리는 천장 벽화와 고풍스러운 책장, 그곳에 빼곡히 담긴 고서들이 관람객을 압도한다. © Sora Lee

는 듯한 느낌이 들기도 한다. 서가에 꽂혀 있는 책들도 모두 저마다의 가치가 만만치 않을 텐데, 서가 앞에 배치된 쇼케이스 속의 소장품들 때문에 그들의 가치가 평범해 보일 정도다. 이 쇼케이스에 진열된 소장품을 보는 관람객들의 입에서 나직이 "Oh my god!" 하는 감탄사가 흘러나왔다.

뮤지엄에서는 매력적인 특별전이 열리기도 한다. 예를 들면 생텍쥐페리의 『어린 왕자』 특별전이라든지, 샬럿 브론테, 찰스 디킨스, 에드거 앨런 포, 어니스트 헤밍웨이 등 문학 거장들에 관한 전시다. 훌륭한 미술작품과 유물을 볼 수 있는 전시도 물론 열리지만, 모건라이브러리의 수많은 소장 자료를 바탕으로 문학가들을 조명하는 기획전을 선보이고 있는 것이다. 전시 디자이너의 입장에서 보면 전시하기 까다로운 지극히 평면적인 책과 문서를 가지고 작가, 삶, 작품, 시대정신을 끌어내어 깊고 풍부한 내용을 보여주고 있으니, 이 또한 훌륭한 뮤지엄의 저력인 듯하다.

지식의 창고 같은 서가가 주는 충만감을 느껴본 적이 있다. 새로운 전시를 맡아 준비하기 시작하면 오픈까지 한두 달은 폭풍이 몰아치듯 정신없는 시간을 보낸다. 그리고 전시가 시작된 다음날 나는 뮤지엄의 아카이브에 들르곤 한다. 관람객으로 늘 북적이는 전시실이나 업무로 분주한 사무실과는 달리 아카이브는 시간이 느리게 가는 듯한 평온함이 있다. 여기서 미뤄둔 정기간행물과 신간들을 꺼내 보고 있으면 그렇게 행복할 수가 없다.

그런데 J. P. 모건은 이렇게 훌륭한 개인 도서관을 가지고 살았으니 얼마나 행복했을까. 돈을 많이 가졌다고 행복한 것은 결코 아니겠지만 이 재력가는 자신이 가진 부의 가치를 제대로 누리며 살았을 거라는 생각이 든다.

또한 누구보다도 삶의 목표나 가치에 대해 정확하고 확실한 의지를 갖고 있었을 것 같다. 그런 그의 에너지가 이곳을 방문하는 관람객들에게도 전달되고 있으니 그가 대단한 삶을 살았음은 분명하다. 컬렉션에 관해서도 자기만의 정체성을 갖는다는 것. 모건이라는 인물 그리고 그가 남긴 이 뮤지엄을 존경의 마음으로 바라보게 되는 이유다.

---

. information .

| | |
|---|---|
| 건축가 | 찰스 매킴(매킴빌딩), 벤저민 위스터 모리스(아넥스빌딩), 렌초 피아노(증축 설계) |
| 건립 연도 | 1906년 최초 설립, 2006년 재개관 |
| 찾아가는 길 | 지하철 : R 라인을 타고 33rd Street 역에서 하차 또는 4, 5, 7 라인을 타고 Grand Central 역에서 하차 |
| | 버스 : M2, M3, M4, Q32를 타고 36th Street 정거장에서 하차 |
| 개관 시간 | 화~목요일 오전 10시 30분~오후 5시 / 금요일 오전 10시 30분~오후 9시 / 토요일 오전 10시~오후 6시 / 일요일 오전 11시~오후 6시 / 휴관일 매주 월요일, 추수감사절, 성탄절, 새해 첫날 |
| 입장료 | 일반 $20 / 65세 이상 및 학생 $13 / 12세 이하 무료 |
| 연락처 | Address : 225 Madison Avenue New York, NY 10016 Tel : 212 685 0008 Homepage : www.themorgan.org |

세계적 예술 도시에 걸맞은 예비 시민을 키운다는 자부심

# 어린이아트뮤지엄

Children's Museum of the Arts

뉴욕을 일컬어 흔히 예술의 메카라고 한다. 미국을 대표하는 유수의 뮤지엄이 밀집해 있고 세계적 명성을 가진 작가들의 주요 활동 무대이기 때문이다. 예술을 증진하는 사회적 토양 또한 앞서 있다. 우리가 산업화와 근대화의 토양을 막 다지기 시작한 1960년대에 이미 뉴욕시는 예술 관련 단체들의 허브를 만들자는 취지 아래 링컨센터를 지었다. 이는 뉴욕필하모니, 메트로폴리탄오페라, 뉴욕시티발레단, 줄리아드음악학교 등 열한 개 단체가 모여 있는 종합예술센터였다. 뉴욕에 사는 사람을 말하는 뉴요커들은 어떤가. 그들의 예술적 감각을 보여주는 단적인 예로, 매년 뉴욕에서 열리는 뉴욕필름페스티벌에 참가하는 전 세계 영화 관계자들 사이에서는 "깐깐한 뉴요커들에게 인정받으면 곧 세계에서의 성공이다"라는 말이 있을 정도라고

한다. 그러다 보니 뉴욕은 현역 예술가뿐 아니라 예비 아티스트들이 선망하는 도시이며 이 도시의 예술적 분위기를 만끽하기 위해 방문하는 관광객 수도 어마어마하다.

### 어린이를 위한 뮤지엄

이런 뉴욕의 예술적 분위기를 또다른 예술 도시인 파리와 굳이 비교해본다면, 지극히 개인적인 느낌이지만, 파리가 운치 있고 낭만적이라면 뉴욕은 젊고 역동적이다. 이처럼 활기 넘치는 뉴욕에서도 어린이아트뮤지엄Chil-

세계적 예술 도시에 걸맞은 예비 시민을 키운다는 자부심

dren's Museum of the Arts(이하 CMA)은 가장 어린 세대의 예술을 만날 수 있는 공간이다. 맨해튼 소호 인근에 위치한 CMA는 이름 그대로 어린이를 위한 뮤지엄이다.

CMA는 어린이를 대상으로 하기 때문에 대부분의 전시는 손으로 만지고 직접 체험해보는 프로그램을 준비한다. 이미 만들어졌거나 완성된 기존 작품을 그저 아이들의 눈높이라는 방식으로 포장해 일방적으로 주입하는 전시관이 아니다. 이곳의 전시품은 매일 방문하는 아이들에 의해 새롭게 창조되며, 또 그러한 작업을 하는 아이들 자체가 이 뮤지엄의 볼거리라면 볼거리다. 아이들이 생각하고 구상하고 직접 만들어낸 작품의 과정과 결과가 모두 전시이자 프로그램이기 때문이다. 그림을 보면서 느낌과 감정을 표현하고 공유하는 경험 또한 간과하지 않는다.

이곳은 연령에 따라 인지 능력이나 체험 활동에 차이가 있는 어린이의 특성을 고려해 유아를 위한 코너도 따로 마련하여 운영하고 있다. 뮤지엄의 물리적 공간을 하드웨어라고 한다면 그 안에서 운영되는 프로그램은 소프트웨어에 비유할 수 있다. 최근에는 고정된 시설이나 장치보다 그 안에서 어떻게 운영되는지가 중요한 화두로 부각되는데, 특히 어린이를 위한 뮤지엄은 하드웨어보다는 소프트웨어가 중요한 곳이라 할 수 있다. 즉 풍부한 소프트웨어를 수용할 수 있도록 공간을 디자인해야 하며, 때로는 공간이 비어 있거나 프로그램을 지원하는 방식으로 구성되어야 한다. 뮤지엄이라면 벽면에 작품이 가득 걸려 있고 진열대에 유물이 안전하게 보관된 장소라는 선입견을 갖고 있었던 탓에 처음 이곳을 방문했을 때에는 뮤지엄이라

어린이들의 작품이 벽면을 가득 장식하고 있다.

4세 이하 유아를 위한 워크숍 코너에서 동반보호자와 체험 활동을 하는 어린이들

후원자들의 이름을 빼곡하게 새긴 로비 벽면을 통해 뉴요커의 어린이 교육에 대한 관심을 느낄 수 있다.

는 단어가 다소 무색했다. 그러나 다시 생각해보니 '어린이아트뮤지엄'이라는 이름 그대로 이곳은 그 본질을 매우 잘 담아낸 공간이었다.

### 놀이와 체험

우선 활동이 왕성한 아이들이 성인과 같은 방식으로 예술을 접하기를 기대하는 건 육아를 해본 사람이라면 누구나 무리한 생각임을 공감할 것이다. 대부분의 어린이 미술관이 놀이 형식을 기본으로 한 활동형 전시물을 제시하고 있는 것도 그와 같은 이유에서다. CMA 역시 '어린이'를 위한 뮤지엄이므로 당연히 '놀이'가 기본이 되는 프로그램을 간과하지 않았다. 대표적인 코너가 커다란 공으로 가득한 볼풀을 설치해놓은 구역이며, 이곳에서는 아이들의 활발한 신체 활동을 이끌어낸다. 운영 방식도 연령을 구분하여 입장시키고 20분씩 체험 시간이 정해져 있어 안전하게 즐길 수 있도록 했다.

그리고 다양한 코너에서 여러 미술 분야를 체험해볼 수 있도록 공간이 디자인되어 있다. 가령 바bar처럼 꾸민 공간에서는 클레이아트를 해볼 수 있고, 아틀리에 공간에서는 이젤 앞에 앉아 직접 그림을 그려볼 수 있다. 또 그때그때 자원봉사를 하러 온 작가와 워크숍을 진행하기 위해 가변 테이블을 전시실 중앙에 배치해놓았다. 하드웨어에 맞춰 고정된 프로그램을 주입하지 않는 것이 인상적인데, 사실 이와 같은 방식은 이곳에 가장 적합한 공간 활용법이라는 생각이 들었다. 그러면서 1년에 두 번씩 정기적인 공간 리뉴얼로 전시 작품을 교체하고 환경을 개선한다고 하니 예술의 특성처럼 뮤지엄도 지속적으로 변하고 진보하는 셈이다.

신체 활동이 왕성한 어린이의 특성을 고려한 계단실과 볼풀 놀이방 전경

클레이아트 체험 코너는 바처럼 꾸며져 있어 색다른 환경에서 아트 체험이 이루어진다.

## 설립 취지와 운영 철학

무엇보다 이 뮤지엄이 예술의 도시 뉴욕의 숨은 저력을 대변한다고 느끼게 된 것은 "경제적 조건과 능력에 상관없이 모든 어린이가 예술을 접하게 해야 하며 그들 안에 잠재된 예술가의 역량을 증진시킨다"는 설립 취지를 바탕으로 한 운영 철학 때문이다. 이에 따라 뮤지엄은 아이들에게 예술가들과 함께하는 제대로 된 예술적 경험을 제공하며, 지역 미술관과 지속적으로 교류하여 어린이의 작품 전시와 작품 수집을 돕고 있다. 아울러 예술이 젊은 세대를 성장시키고 활기찬 커뮤니티를 만드는 데 중요한 역할을 한다는 믿음으로 지원과 노력을 아끼지 않는다.

CMA은 1988년 설립 이래 많은 후원과 지지를 받아 지속적으로 성장해 왔고 2011년에는 처음 개관한 곳보다 더 큰 규모의 장소로 옮겨 새롭게 문을 열었다. 이때부터 CMA는 수십만 명이 넘는 어린이와 가족에게 예술 프로그램을 제공했다고 하는데 그중 27퍼센트는 무료로 혜택을 받았다고 한다. 뮤지엄이 그들의 공공성과 전문성을 잘 살리고 있음을 짐작할 수 있는 부분이다.

경험에 비춰볼 때 어린이 뮤지엄에서는 그 어떤 전시 공간보다도 운영의 경험이 중요하다. 실제 운영 방식을 고려하지 않은 디자인과 프로그램은 공허하다. 그런 측면에서 CMA는 어린이, 디자인, 프로그램이라는 세 가지 요소를 조화롭게 구성하고 있었다. 또 예술이 생활과 동떨어진 활동이 아니며 특정 대상만을 위한 것이 아님을, 그리고 뮤지엄을 방문하는 것 자체가 특별한 이벤트가 아닌 일상의 한 부분임을 보여주었다.

친구들의 작품을 감상하며 도슨트와 대화를 나누는 시간이 관람을 더욱 풍요롭게 한다.

다양한 미술 체험 교구들이 마련되어 있는 공간

아이들이 흰 종이에 그림을 그리듯 저마다 자신의 미래를 그려나갈 때, 유년기의 경험은 그 밑그림에 큰 영향을 줄 것이다. CMA의 사례는 분명 뉴욕에서 예비 아티스트들이 건강히 자랄 토양을 공급하는 데 충분한 역할을 할 것이다. 이들 모두가 예술가로 성장하지 않아도 좋다. 이런 환경에서 예술 교육을 받고 자란 아이들이라면 이미 세계적 예술 도시에 걸맞은 소양과 감각을 가진 예비 시민일 것이며, 높은 안목으로 비평가들도 긴장하게 만드는 깐깐한 뉴요커로 성장하지 않겠는가.

. information .

| | |
|---|---|
| 건립 연도 | 1988년 최초 설립, 2011년 이전 |
| 찾아가는 길 | 지하철 : 1, 2 라인을 타고 Houston Street 역에서 하차 또는 A, C 라인을 타고 Spring Street 역에서 하차 |
| | 버스 : M20, M21을 타고 Hudson St/Charlton St 정거장에서 하차 |
| 개관 시간 | 월요일 오후 12시~오후 5시 / 목요일 오후 12시~오후 6시 / 금요일 오후 12시~오후 5시 / 토·일요일 오전 10시~오후 5시 / 5세 이하 참여 수업(월~금요일) 오전 10시 45분~오후 12시 / 휴관일 매주 화·수요일, 메모리얼데이, 독립기념일, 노동절, 추수감사절, 성탄절, 새해 첫날 |
| 입장료 | 일반 $13 / 65세 이상 및 1세 이하, 회원 무료 / 참여 수업 $30(가족 5인까지 포함) |
| 연락처 | Address : 103 Charlton Street New York, NY 10014 |
| | Tel : 212 274 0986 |
| | Homepage : cmany.org |

# 뉴욕역사협회박물관

New-York Historical Society Museum

어느 도시를 방문하든 꼭 가봐야 하는 명소들이 있다. 이들은 그 도시의 정체성이나 문화, 역사, 예술의 현주소를 대변하는 곳으로 대체로 유적지나 뮤지엄이 그 역할을 한다. 세계적인 뮤지엄이 밀집해 있는 뉴욕 역시 메트로폴리탄, 구겐하임, 휘트니, 뉴욕현대미술관, 미국자연사박물관 등 이곳을 대표하는 뮤지엄의 수가 만만치 않다. 이 명소들만큼 일반인에게 잘 알려지지는 않았지만 뉴욕을 방문한다면 꼭 추천하고 싶은 곳이 있다. 바로 뉴욕역사협회박물관이다.

### 뉴욕에서 가장 오래된 박물관

알고 보면 이곳은 뉴욕에서 가장 처음으로 설립된 뮤지엄으로 메트로폴

뉴욕역사협회박물관
의 외관 ⓘ ⓒ Andrev
-ruas

건물 입구에 〈뉴욕의
매들린〉이라는 특별
전을 알리는 깜찍한
일러스트레이션 보드
가 세워져 있다.

리탄보다 더 오래된 역사를 가지고 있다. 그러니 이 뮤지엄이 곧 뉴욕의 역사를 대변해주기도 한다. 뉴욕이라는 도시를 이해하는 데 이보다 더 좋은 곳이 있을까.

그러나 워낙 유수의 뮤지엄과 함께 있어서 이곳의 존재감이 묻힌 듯한 아쉬움이 있다. 뉴욕역사협회 건물은 미국자연사박물관과 길 하나를 두고 마주하고 있으며, 센트럴파크의 서쪽 건너편에 자리 잡고 있어 입지도 훌륭하다. 이곳의 주요 콘텐츠는 이름 그대로 뉴욕시의 사회·역사·문화이며, 이에 대해 연구하고 유물과 사료를 수집하여 전시하고 있다.

바로 옆에 있는 자연사박물관에 비해 규모는 매우 작지만, 이곳에서는 뉴욕의 어느 뮤지엄에도 뒤지지 않는 아름다운 공간과 개성 있는 전시를 만날 수 있다. 4층으로 이루어진 건물의 로비로 들어서면 디지털과 아날로그가 잘 융합된 전시 디자인을 볼 수 있는데 이는 방문객의 시선을 끌기에 충분하다. 그래서 방문 때마다 이곳의 전시 디자인 담당자가 궁금했다. 뮤지엄의 경우 자체적으로 디자인 담당자를 두는 경우가 드물다. 대부분 외부 전문 업체와 협업으로 전시 디자인이 진행된다. 내부에 디자인팀이 있거나 적어도 디자인 담당자가 있으면 콘텐츠의 연구 과정이나 전시 기획을 일찍 공유하고 깊이 이해하기 때문에 훨씬 장점이 있다. 이곳의 섬세한 전시 결과물들을 보면서 분명 전담 디자인팀이 있을 거라 생각했는데, 얼마 전 인터넷으로 관련 정보를 찾다가 기사를 하나 발견했다. 이곳의 디자인 총괄 담당자를 인터뷰한 것으로 그녀는 국내에서 대학을 졸업하고 실무를 하다 뉴욕으로 건너간 한국인이라는 사실을 알게 되었다. 전시 업무의 특성

과 뉴욕이라는 환경을 어느 정도 알고 있는 나로서는 이러한 사실에서 남다른 감회를 느꼈고, 이곳을 여러 번 방문하면서 받았던 감동이 다시금 머릿속에 떠오르기도 했다. 토종 한국 디자이너로서 뉴욕에서 정착하고 성장할 수 있었던 비결에 대해 "쉬는 날도 없이 오로지 일에 몰입했다"라고 그녀는 말한다. 역시 무언가를 이루어내는 과정에 '성실과 근면'은 으뜸 덕목인가보다.

### 루스센터와 덱스터홀

이 뮤지엄에서 보았던 전시 중에서 인상적인 장면이 몇 가지 있다. 대부분의 뮤지엄들이 유물의 일부를 가지고 생활공간을 그대로 재현한 맥락적 전시를 하거나 혹은 생활 소품들을 일반적인 갤러리처럼 전시하는데, 이곳에서는 공간을 수장고처럼 꾸며서 보여주고 있다는 점이다. 바로 4층에 위치한 루스센터Luce Center라는 공간이 그러하다. 이곳은 미국의 생활사와 문화사를 들여다볼 수 있는 전시실로 거대한 수장고를 방불케 하는 쇼케이스 안에 전시품들이 층층이 쌓여 있다. 아르누보 스타일의 조명으로 유명한 티파니 램프, 은 공예품, 장식 소품, 가구, 마차와 같은 운송기구 등 생활사와 밀접한 소장품을 관람할 수 있다.

2층의 라이브러리와 마주하고 있는 덱스터홀Dexter Hall이라는 이름의 회화 전시실도 인상적이다. 특히 이 공간은 화이트 큐브를 지향하는 대부분의 미술관과 달리 벽면을 과감한 색으로 마감하여 작품에 더욱 강렬한 인상을 부여한다. 벽면에 걸려 있는 19세기의 회화들은 '살롱 스타일Salon

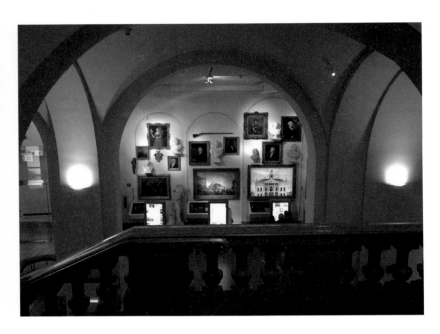

복도에서 바라본 로비
전시

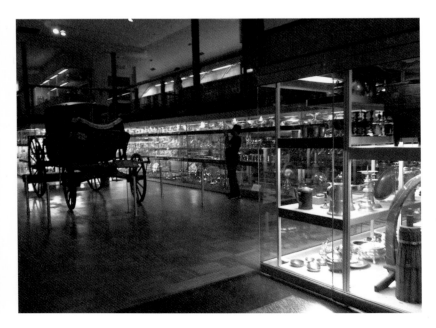

수장고를 떠올리게 하
는 루스센터 전시실

Style'로 전시되어 있는데, 이는 과거 유럽의 궁정에서 다양한 회화작품으로 벽면을 화려하게 장식하던 방식을 말한다. 초상화와 풍경화가 주를 이루는 소장품들은 작품 하나하나가 모두 섬세하고 아름답지만 이들 작품이 군집을 이루어 공간 전체를 하나의 작품처럼 보이게 만든 것은 매우 인상적이었다. 공간 자체가 아름다워서 자주 방문하고 싶은 장소였다.

## 뉴욕에 관한 다양한 전시 콘텐츠

박물관에서는 다양한 특별전도 지속적으로 열린다. 특히 뉴욕 또는 미국의 역사·사회·예술·건축 같은 다양한 분야에서 주제를 발굴해 깊이 있으면서도 무겁지 않은 큐레이션으로 다루고 있다. 이를테면 2015년에 열린 〈중국계 미국인—포함과 배제Chinese American: Exclusion/Inclusion〉라는 전시는 미국에서 히스패닉계 이민자와 함께 급속도로 늘어난 중국계 이민자들을 주제로 이들의 역사와 뉴욕이라는 도시와의 관계, 사회문화적 충돌 문제 등을 다루었다.

또 하나 예로 들 만한 것은 〈빌 커닝햄—파사드Bill Cunningham: Facades〉라는 전시로, 뉴욕의 패션 사진가 빌 커닝햄의 작품들로 구성하여 기획되었다. 빌 커닝햄은 『뉴욕 타임스』의 패션 지면 사진을 담당하며 오랫동안 스트리트 패션 사진을 찍어왔고 2016년에 세상을 떠나기 전까지 왕성하게 활동하던 전설적인 사진가다. 이 전시에서는 뉴욕 곳곳의 건축물 앞에서 복고 의상을 입은 인물들이 포즈를 잡고 있는 사진을 주로 보여주었는데, 이를 통해 뉴욕시가 가진 풍부한 건축 유산과 함께 패션의 역사를 접목하

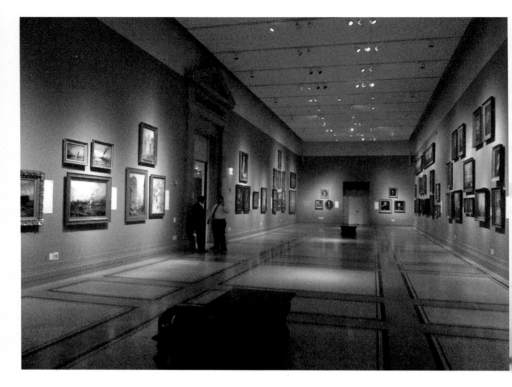

공간 자체도 미적 감상의 대상이 되는 회화 전시실

여 볼 수 있었다.

성인뿐만 아니라 어린이들이 좋아할 만한 전시들도 마련되곤 한다. 연말 시즌에는 '홀리데이 익스프레스Holiday Express'라는 기차 여행을 주제로 박물관이 소장한 제르니 컬렉션Jerni Collection을 선보였다. 이 전시는 정교한 모형 기차와 장난감으로 낭만적인 기차 여행의 장면들을 연출하여 기차를 좋아하는 아이들에게 폭발적인 호응을 얻었다. 2014년에는 출간 75주년을 맞는 '매들린Madeline' 동화책 시리즈를 테마로 전시가 열렸다. 매들린을 탄생시킨 동화 작가 루드비히 베멀먼스Ludwig Bemelmans의 작품들은 뉴욕이라는 도시를 사랑스럽고 행복하게 느끼게 하기에 충분했다.

박물관 안에 있는 레스토랑도 유명 셰프들이 운영하는 뉴욕의 고급 레스토랑 못지않게 훌륭하다. 기회가 되면 뮤지엄의 카페나 레스토랑을 집중적으로 다녀봐야겠다고 생각하게 된 곳이기도 하다. 그리고 뮤지엄 숍은 뉴욕에서 기념품을 사고 싶다면 가보라고 추천할 만한 장소다. 천편일률적인 길거리 기념품 가게와 달리 재치 있고 신선한 디자인의 기념품이 가득해 선택의 폭이 넓다. 지하의 한 층은 모두 어린이를 위한 공간으로 할애했고, 뉴욕시의 사료를 열람할 수 있는 도서관도 운영하고 있으니 뉴욕이라는 도시를 홍보하거나 거주하는 시민과 호흡하기에 거의 완벽한 공간 프로그래밍이라 하지 않을 수 없다.

도시를 콘텐츠로 하거나 도시를 대표하는 뮤지엄이라면 도시와 함께 살아 숨 쉬어야 한다. 그곳의 시민과 함께 존재하고 성장하면서 함께 역사를 기록하고 만들어가는 그러한 방식으로 말이다. 너무 진부하거나 평범해서

뉴욕시와 관련한 사료
와 서적을 열람할 수
있는 도서관

뮤지엄 방문에서 또다
른 즐거움을 주는 레
스토랑

도 안 되고, 그렇다고 너무 급진적이거나 권위적이어도 안 된다. 뉴욕역사협회박물관은 이를 잘 이루어낸 좋은 사례라 할 수 있겠다.

. information .

| | |
|---|---|
| 건축가 | 요크&소이어 건축사무소 |
| 건립 연도 | 1804년 최초 설립 |
| 찾아가는 길 | 지하철 : B, C 라인을 타고 81st Street 역에서 하차, 또는 1 라인을 타고 79th Street 역에서 하차 |
| | 버스 : M10을 타고 77th Street 정거장에서 하차하거나 M79를 타고 81st Street 또는 Central Park West 정거장에서 하차 |
| 개관 시간 | 화~목요일, 토요일 오전 10시~오후 6시 / 금요일 오전 10시~오후 9시 / 일요일 오전 10시~오후 5시 / 휴관일 매주 월요일, 성탄절, 추수감사절 |
| 입장료 | 일반 $21 / 할인 $16(시니어, 교육자, 군인) / 학생 $13 / 5~13세 어린이 $6 / 4세 이하 무료 |
| 연락처 | Address : 170 Central Park West at Richard Gilder Way New York, NY 10024 Tel : 212 873 3400 Homepage : www.nyhistory.org |

# 3 imagination
## : 다가올 추억

"논리는 너를 A에서 B로 이끌 것이다.
그러나 상상력은 너를 어떤 곳이든 데려갈 것이다."
— 알베르트 아인슈타인

## 자연과 우주를 담은 신비로운 관능
# 데시마아트뮤지엄
Teshima Art Museum

『그리스인 조르바』로 유명한 소설가 니코스 카잔차키스는 1935년, 중국과 일본을 여행하면서 『천상의 두 나라』라는 여행기를 썼다. 이 책에서 그는 중국을 "거대한 영혼의 날렵한 서정"이라, 일본을 "신비로운 관능의 기나긴 서슬"이라 표현했다. 데시마아트뮤지엄에 갔을 때 나는 카잔차키스가 일본에 대해 "신비로운 관능"이라고 표현한 내용이 바로 떠올랐다. 신비로운 관능이라는 이미지가 이 데시마아트뮤지엄의 모습을 표현하는 데에도 적절했기 때문이었던 것 같다.

"내가 아는 나라를 보고, 듣고, 냄새 맡고 만지기 위해 눈을 감을 때면 마치 연인이 내 곁에 오기라도 한 것처럼 기쁨으로 전율하는 나를 느낀다." 자유로운 영혼을 가진 카잔차키스는 『천상의 두 나라』에서 이런 구절을 썼

다. 내가 뮤지엄이라는 대상을 마주했을 때의 느낌은 카잔차키스가 먼 곳을 여행하며 느꼈던 이러한 감상과 다르지 않았다. 나에게 이 매력적인 뮤지엄은 새로운 연인이 다가오는 것 같은 설렘과 전율을 주었다. 칼바람이 부는 1월의 어느 날 나는 데시마아트뮤지엄을 방문했다. 몹시도 추운 날이었기에 망정이지 만약 꽃피는 봄날이나 풍요로운 가을날처럼 더없이 좋은 계절이었다면, 나는 이곳에 계속 머물러 있었을지도 모른다는 생각마저 들었다.

## 사유를 이끌어내는 공간

데시마아트뮤지엄은 지금까지 지구상에 존재했던 미술관의 방식을 뛰어넘어 새로운 패러다임을 제시하고 있다. 작품의 전시 방식, 관람을 유도하는 방식 등 모든 것이 새롭다. 지극히 단순하고 정제된 공간은 그 자체가 곧 자연이고 우주다. 미술관이 담고 있는 작품은 시간과 공간의 관계에 의해 끊임없이 변화하는 모습을 보여주고 있으며, 그 섬세하고 신비로운 움직임은 공간의 여백에서 사유를 이끌어내는 역할을 하고 있다. 그리고 하늘을 향해 열려 있는 이 거대한 공간은 그 안에 존재하는 관람객에 의해 수직과 수평의 시각적 조화를 이루어 마치 씨실과 날실이 어우러져 단단한 얼개를 만드는 것처럼 공간을 완성시킨다.

러시아의 사상가 유리 로트만의 기호학에 관해 연구한 책 『사유하는 구조』(김수환, 문학과지성사, 2011)에는 이런 내용이 나온다. "사유하는 구조들의 세계, 그것은 우리를 다른 모든 것과 연결해주는 관계의 장소인 동시에

데시마아트뮤지엄의 전경

타자로서의 나를 대면케 하는 생성의 장소이기도 하다." 이 표현대로 데시마아트뮤지엄은 사유하는 구조들의 세계였다. 공간은 우리를 자연과 연결시키고 사람과 연결시켰다. 그리고 이를 통해 타자로서 자신을 만나게 했다. 이렇듯 사유를 만드는 미학적 경험은 얼마나 아름다운가.

### 예술의 섬, 데시마에 가다

데시마아트뮤지엄은 일본 가가와현에 속해 있는 데시마라는 작은 섬에 자리하고 있다. 1980년대 말 베네세 그룹의 후쿠다케 소이치로<sup>福武總一郎</sup> 회장은 쇠락한 섬마을을 전 세계인이 찾는 예술의 섬으로 만들겠다는 포부를 품고 나오시마 아트 프로젝트를 추진했다. 건축가와 예술가, 큐레이터들이 힘을 모아 이 프로젝트는 성공리에 완성되었고 지금은 지역 재생의 대표 사례로 널리 알려져 있다. 나오시마의 성공을 시작으로 많은 사람들에게 알려지면서 인근의 섬에도 좋은 영향이 파급되어 예술의 섬으로 재탄생했는데, 데시마도 그러한 섬들 중 하나다.

이곳에 가려면 가가와현의 중심 도시인 다카마쓰의 항구에서 페리를 타야 한다. 30여 분을 달려 데시마의 이에우라항에 도착했는데 작은 항구 옆에 있는 여객선 터미널에서 손뜨개 방석이 먼저 눈에 들어왔다. 항구의 규모나 이곳을 오가는 배의 크기를 보니 이 섬이 작고 조용한 곳임을 짐작할 수 있었고, 여기서 발견한 손뜨개 방석은 정겨운 분위기를 더해주었다. 데시마아트뮤지엄은 이에우라항에서 자동차로 약 10분 정도 걸리는 곳에 위치해 있다. 이에우라항 근처에 있는 인포메이션 센터에서 자전거를 대여해주기도

데시마의 페리 선착장

언덕 위에 있는 뮤지엄의 주변 풍경

하는데, 여기서 자전거를 빌려 타고 섬을 구경하는 관광객들도 보였다. 뮤지엄으로 가는 길에는 주변에 계단식 논이 펼쳐져 있었다. 경사가 진 언덕에 다다르니 일본의 지중해라고도 하는 세토나이카이瀬戸内海가 한눈에 내려다보였다.

## 건축가와 미술가의 협업으로 탄생한 공간

이 뮤지엄은 건축계의 노벨상이라 할 수 있는 프리츠커상을 수상한 일본인 건축가 니시자와 류에西沢立衛가 설계를 맡았다. 니시자와 류에의 작품에는 그 특유의 분위기가 있는데 백색이 주를 이루는 단아함과 절제된 감각 이면에 파격이 숨어 있다. 데시마아트뮤지엄에서도 비어 있는 듯 고요하고 정갈한 공간을 들여다보면 어마어마한 깊이감에 빠져들게 되고, 그 파격적인 감각을 설명할 만한 적절한 비유를 도무지 쉽게 찾을 수 없다.

이 뮤지엄은 건축가 니시자와 류에와 미술가 나이토 레이內藤礼의 협업으로 탄생했다. 말하자면 이곳은 작품을 먼저 두고 건축물을 지었다거나 지어진 건축 공간 안에 작품을 들여놓은 방식이 아닌, 계획 단계부터 건축가와 미술가가 함께 고려하여 작품이 곧 건축이고 건축이 곧 작품이 되도록 설계한 곳이다. 외부에서 보면 지형과 자연을 최대한 그대로 살려 건축물의 모습이 크게 두드러지지 않는다. 그 안에 어떤 콘텐츠가 들어 있을지 추측하기도, 상상하기도 어렵다.

산책로를 따라 작은 언덕을 빙 돌아가니 뮤지엄의 입구가 나왔다. 일반적인 미술관처럼 건물 입구에서 바로 들어가는 구조가 아니라 뮤지엄을 둘러

싼 길을 따라 가야만 입구에 도달하는 것이다. 입구 앞에 다다르자 안내 요원이 관람에 대한 주의사항을 알려주었다. 뮤지엄 내부에서는 사진 촬영이나 휴대폰 사용이 금지되어 있고, 큰 소리를 내거나 소란스러운 행동을 할 수 없다. 음료나 음식을 먹는 것도 물론 안 된다. 내부의 작은 물방울도 작품의 일부이니 만지거나 밟지 말라는 당부를 들은 후, 외부에서 신발을 벗고 실내화로 갈아 신고 나서야 비로소 입장할 수 있었다.

### 자연과 우주를 품은 공간

입구로 들어서면 기둥 하나 없이 거대한 곡선으로 이루어진 콘크리트의 무주無柱 공간이 나타난다. 이 공간에는 오직 나이토 레이의 「매트릭스Matrix」(2010)라는 작품만 있을 뿐이다. 이 작품은 바닥에 바늘구멍만큼 작은 구멍들이 여기저기 뚫려 있고 시간을 달리하여 이 구멍에서 물방울이 올라오는 구조로 되어 있다. 그리고 바닥은 미세한 경사를 가지고 있어서 물방울이 경사를 따라 조금씩 움직인다. 이렇게 움직이다가 서로 모여 작은 물줄기를 이루기도 하고 군데군데 작은 물웅덩이처럼 고여 있기도 한다. 하늘을 향해 뚫린 두 개의 창은 외부의 풍경을 안으로 들이는 동시에 자연 또한 그대로 받아들인다. 사실 창이라기보다는 유리도 없이 하늘을 향해 열려 있는 커다란 원형의 개구부인데, 때로는 눈과 비가 들어오기도 하고 바람과 빛도 들어온다.

내부와 외부의 경계가 모호한 이 공간의 구조는 작은 물방울의 움직임에 끊임없이 변화를 주었다. 이곳에서 물방울을 가만히 보고 있으니 거대

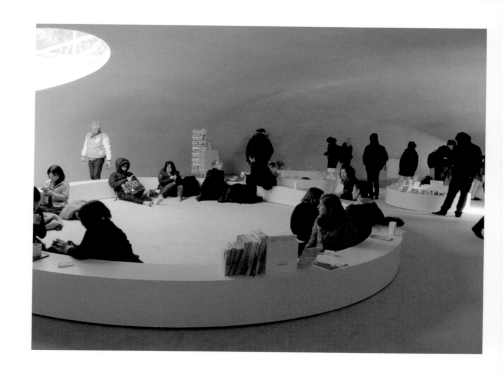

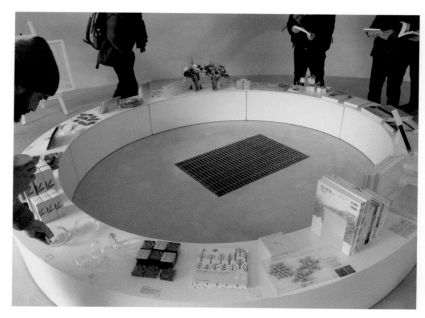

뮤지엄이 가진 원형의
조형 요소를 일관성
있게 적용한 뮤지엄
숍과 카페

한 자연을 축소해놓은 듯했다. 마치 이 공간 안에 우주가 고스란히 담겨 있는 것만 같았다. 처음 이곳으로 들어가면 비어 있는 공간과 뚫려 있는 천장으로 먼저 시선이 갈 것이다. 그런 다음 바닥에서 쉼 없이 움직이고 있는 미세한 물방울을 발견하고 그것의 생성과 소멸, 변화를 조용히 눈으로 쫓기 시작하면 한없이 몰입하게 될 것이다. 물방울 하나에 이렇게 온전히 자신을 투영하고 몰입하여 바라보게 하는 '작가적 상상력'에 나는 놀라움을 금치 못했다.

내가 방문한 날은 페리가 결항될 만큼 몹시 춥고 날이 흐렸다. 이러한 날씨 탓에 외부나 다름없는 내부의 차가운 공기는 작은 물방울의 여정을 더 처연해 보이게 했다. 바람이 불면 물방울의 표면은 미세한 떨림으로 반응했고 이윽고 작은 파동이 물줄기를 만들며 물방울을 어디론가 데려갔다. 단순하지만 심오한 단 하나의 작품이 관람객의 발길을 쉬 놓아주지 않았다. 우두커니 서서 물방울을 바라보다가 아예 물방울이 없는 바닥면에 자리 잡고 앉아 하염없이 바라보고 있는 사람들이 많았다.

뮤지엄 밖으로 나와 산책로를 따라 걸으면 그 옆에 작은 돔 건물이 하나 더 있는데 이곳은 카페와 뮤지엄 숍이다. 뮤지엄을 축소해놓은 듯한 콘셉트의 공간 디자인이 흥미로웠다. 기념품을 판매하는 뮤지엄 숍에는 링 형태의 테이블 위에 상품들을 가지런히 진열해놓았다. 카페로 사용하는 공간 역시 링 형태의 구조물을 설치해두었는데 신발을 벗고 들어가 여기에 기대거나 이것을 테이블 삼아 휴식을 취할 수 있었다.

겨울에도 이렇게 좋았는데 다른 계절은 얼마나 좋을까. 이곳을 다녀온

후 화창한 날에 촬영한 것으로 보이는 홈페이지 사진을 보니 빛과 그림자에 의해 공간이 또 다르게 느껴졌다. 이 뮤지엄은 나에게 일상에서 비움의 가치를 가르쳐준 곳이기도 했다. 깊은 사유를 가능하게 했던 장소, 언젠가 다른 좋은 계절에도 다시 찾아가봐야겠다.

. information .

| | |
|---|---|
| 건축가 | 니시자와 류에 |
| 건립 연도 | 2010년 |
| 찾아가는 길 | 다카마쓰항에서 데시마 이에우라항까지 고속 페리로 35분, 이에우라항에서 뮤지엄으로 가는 셔틀버스 운행 |
| 개관 시간 | 3월 1일~10월 31일 오전 10시~오후 5시 / 11월 1일~2월 말일 오전 10시~오후 4시 / 휴관일 매주 화요일(3월 1일~11월 30일), 매주 화~목요일(12월 1일~2월 말일) |
| 입장료 | 일반 ¥1540 / 15세 이하 어린이 무료 |
| 연락처 | Address : 607 karato, Teshima, Tonosho-cho, Shozu-gun, Kagawa 7614662 Japan |
| | Tel : +81 (0)879 68 3555 |
| | Homepage : https://benesse-artsite.jp/en/art/teshima-artmuseum.html |

## 불로뉴숲에서 떠나는 예술로의 항해
# 루이비통파운데이션

Fondation Louis Vuitton

파리에는 루브르, 오르세, 오랑주리 등 이름만 들어도 알 만한 쟁쟁한 뮤지엄이 많다. 다소 주관적일 수도 있으나 세계적 예술 도시의 양대 산맥인 파리와 뉴욕을 비교할 때 파리가 전통적이고 역사가 오래된 뮤지엄으로 유명하다면, 뉴욕은 현대미술관, 휘트니, 구겐하임 등 현대적인 건축 공간을 가진 근·현대미술관으로 이름을 높였다. 그러나 최근 이러한 구도에 변화가 나타나고 있다. 역사와 전통을 가진 뮤지엄이 대세를 차지하던 파리에 파격적인 현대미술관과 문화 공간들이 등장한 이후, 파리가 좀더 젊고 신선한 이미지를 갖게 되었기 때문이다. 1977년에 처음 문을 열었던 퐁피두센터는 현대미술을 위한 복합 공간으로서 파리를 대표하는 3대 미술관 중 하나로 손꼽히기도 했다. 그러나 이제는 파격과 새로움을 논하기에는 진부함이 느

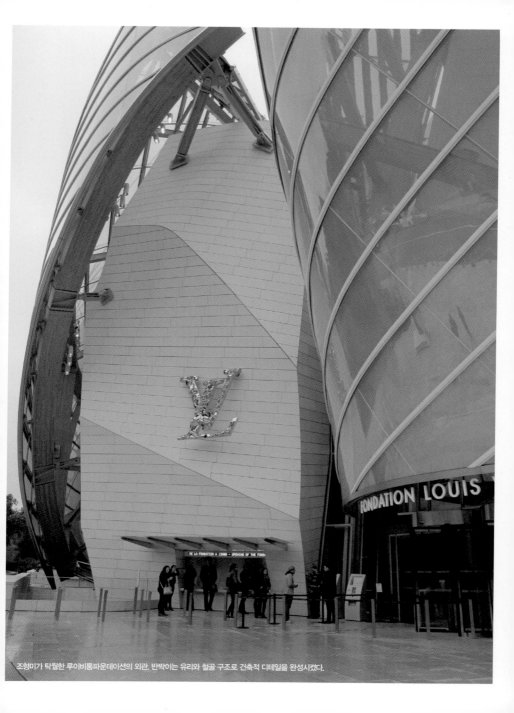

조형미가 탁월한 루이비통파운데이션의 외관, 반짝이는 유리와 철골 구조로 건축적 디테일을 완성시켰다.

껴질 정도로 오래된 명소가 된 것도 사실이다. 비교적 최근에 개관한 케브 랑리뮤지엄이나 까르띠에파운데이션, 인류박물관Musée de l'Homme 등이 신선한 분위기를 가져다주었는데 그중에서도 패션 브랜드 루이비통문화재단에서 설립한 뮤지엄인 루이비통파운데이션은 이 도시에 새로운 바람을 불러일으키며 단번에 주목받는 예술 명소로서 자리매김했다.

## 프랭크 게리의 건축을 만나다

2014년 10월에 개관한 루이비통파운데이션은 파리의 서북부에 있는 불로뉴숲 안에 위치해 있다. 숲 안에는 공원, 놀이터, 작은 연못과 호수도 있고 수많은 산책로가 조성되어 있어서 파리 시민들이 휴식처로 널리 이용하는 곳이다. 그래서인지 이 뮤지엄을 찾아가는 동안에는 잠시 도심에서 벗어나 소풍을 가는 듯한 느낌이 들었다. 나무가 우거진 길을 따라 걷다보니 비현실적인 분위기의 건축물이 점점 눈앞에 나타났다. 자연 풍경 속에서 더욱 두드러져 보이는 루이비통파운데이션은 자유분방하고 파격적인 성향으로 유명한 건축계의 거장 프랭크 게리Frank Gehry가 설계를 맡았다. 이 작품 역시 프랭크 게리 특유의 자유로운 조형성을 바탕으로, 전통과 파격을 조화시키면서 매년 새로운 디자인을 선보이는 루이비통이라는 브랜드의 이미지를 동시에 담으려고 노력한 것이 느껴졌다.

루이비통재단이 불로뉴숲에 뮤지엄을 짓는 과정은 만만치 않았다고 한다. 10년에 걸쳐 파리시 당국을 설득해 어렵게 건축 허가를 받아냈고 건립하는 데 무려 10억 유로가 들었다고 한다. 이러한 사실이 알려지자 예술계

마저도 상업 논리 혹은 거대 자본에 의해서 움직이는 건 아닌가 하는 우려의 목소리가 들려왔다. 그러나 한편으로는 기업이 문화 시설에 투자하고 이러한 활동이 시민들에게 예술 경험의 장소를 제공한다는 측면에서 부러운 마음이 드는 건 사실이다. 이 뮤지엄은 약 50년간 루이비통재단이 운영하다가 2062년에 파리시의 소유로 넘어간다고 한다.

### 예술을 향한 범선의 항해

건축물의 외관은 봉우리를 펼친 장미 같기도 하고 새가 부화하기 위해 알을 깨고 막 나오려는 형상 같기도 하다. 재단에서 발표한 자료에 따르면 이는 항해하는 배의 돛을 형상화한 것이라고 한다. 그러고 보니 건물에 연결된 수공간과 범선의 돛을 모티프로 한 조형성은 예술을 향해 항해를 떠난다는 이야기를 완성시키는 듯하다.

지상에서 올려다본 이 건축물의 위용은 실로 대단했다. 멀리서 접근할 때 건물과 연결된 지중 수공간은 보이지 않는다. 그러다 주 출입구에 도달했을 즈음 건물을 뒤로하고 돌아보면 계단식으로 물이 흐르는 수공간이 펼쳐지는데, 그 압도적인 광경이 장관이다. 그리고 뮤지엄에 입장하여 내부 지하층에서 정면으로 이 수공간을 다시 마주하니 바깥에서 본 건축의 형태가 장미 봉오리도, 새가 깨고 나오는 알도 아닌, 항해하는 배의 돛이었음을 확인시켜준다. 또한 건물의 외관을 장식하고 있는 세라믹타일과 루이비통의 은장 로고가 햇빛을 받아 보석처럼 빛나는 모습은 아름답다는 말 외에 달리 표현할 길이 없다.

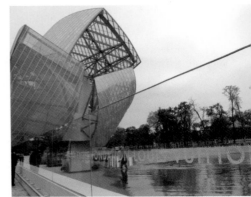

수공간과 어우러진 아름다운 조형성을 보여주는 루이비통파운데이션의 외부

　일반적인 뮤지엄에서는 보통 전시물을 고정적으로 배치해둔 상설 전시실과 특별 기획된 전시를 선보이는 비상설 전시실로 구성되는데, 루이비통파운데이션에는 고정된 상설 전시실 없이 모든 전시가 비상설 형태로 운영된다. 따라서 기획전이 없을 때는 전시실이 모두 폐쇄된다. 그러나 건축 자체에 볼거리가 많고 지하층에 건물과 일체형으로 설치된 올라푸르 엘리아손의 작품이나 프랭크 게리의 건축 전시 공간이 운영되니 그것만으로도 방문할 가치가 충분하다. 옥상 정원으로 올라가면 탁 트인 공원과 파리 시내를 조망할 수 있고 지상에서 봤던 거대한 유리 돛의 형상을 더 가까이에서 살펴볼 수 있다. 그리고 지하층에 위치한 다목적 홀에서는 모니터를 통해 이곳에서 열렸던 다양한 공연 영상을 보여준다.

### 세 번을 찾은 후에야 만난 내부 공간의 감동

이곳을 처음 방문했을 때는 정오에 문을 여는 요일이었고 다음 일정이 정해져 있어서 내부 관람을 포기해야 했다. 다음해 또 한 번 파리를 방문했을 땐 러시아의 수집가 세르게이 시추킨Sergei Shchukin이 소장한 현대미술 컬렉션의 특별전이 열리고 있어서 입장을 기다리는 관람객들이 건물을 두 겹으로 둘러싸고 있었다. 파리를 떠나는 날 어렵게 시간을 냈던 터라 이번에도 입장을 포기해야 했다. 그런데 마침 다니엘 뷔랑Daniel Buren의 특별전이 진행 중이라 뮤지엄 건물 외벽이 그의 설치작품으로 꾸며져 있었다. 초록색과 오렌지색 등 화려한 색감으로 꽃이 핀 듯한 건축을 만나는 새로운 경험을 할 수 있어서 나는 그것으로 위안을 삼아야 했다. 그리고 세번째 방문한 날 드디어 내부를 관람할 수 있었다. 유비가 제갈량을 모시기 위해 세 번이나 찾아갔다는데 나는 이 뮤지엄의 내부를 보기 위해 세 번을 찾은 셈이다. 벼르고 별러 만난 내부 공간은 역시 기대 이상의 감동을 주었다. 항해를 떠나는 듯한 분위기를 만드는 수공간과 내부 공간의 시각적 시퀀스를 직접 두 눈으로 확인했고, 머리와 가슴으로 온전히 감상할 수 있었다.

이날 또다른 특별한 기억이 있다. 관람을 마치고 나올 때쯤 비가 내리기 시작했다. 미처 우산을 준비하지 못해 밖으로 나가지 못하고 주저하는 나에게 직원이 비옷을 건네주었다. 이런 예기치 않은 날씨를 대비해 관람객을 위한 비옷을 구비해놓고 무료로 제공하고 있었던 것이다. 뮤지엄에서 전시 디자인의 대상은 결코 전시 공간에만 해당하는 것이 아니라고 나는 늘 말한다. 정문을 들어서는 순간부터 나갈 때까지 관람객이 마주하는 모든 것

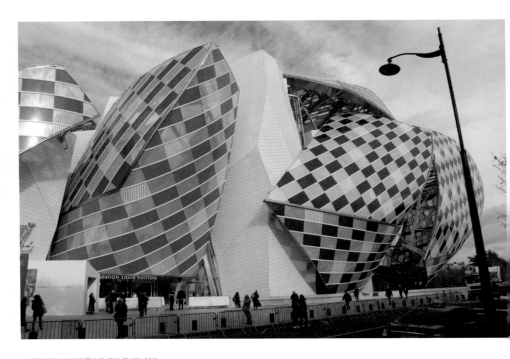

다니엘 뷰랑의 설치작품으로 꾸민 뮤지엄 외벽

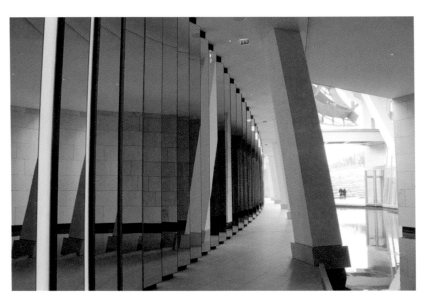

올라푸르 엘리아손의
작품이 설치된 내부
전경

이 대상이어야 하는 것이다. 여기에는 유형의 오브제나 공간, 환경은 물론이고, 이처럼 무형의 서비스까지 포함되어야 한다. 작지만 세심한 배려가 관람의 감동을 더 높여준 것만은 확실했던 경험이었다.

---

. information .

| | |
|---|---|
| 건축가 | 프랭크 게리 |
| 건립 연도 | 2014년 |
| 찾아가는 길 | 지하철 : 1 라인을 타고 Les Sablons 역에서 하차, 루이비통파운데이션 출구로 나와 도보로 10~15분 |
| | 버스 : 244를 타고 루이비통파운데이션 정거장에서 하차(단, 주중에는 Jardin d' acclimatation 정거장에서 하차) |
| 개관 시간 | 월·수·목요일 오전 11시~오후 8시 / 금요일 오전 11시~오후 9시 / 토·일요일 오전 9시~오후 9시 / 휴관일 매주 화요일, 1월 1일, 5월 1일, 12월 25일 |
| 입장료 | 일반 €16 / 25세 이하 학생 €10 / 18세 이하 청소년 €5 / 3세 이하 무료 |
| 연락처 | Address : 8 Avenue du Mahatma Gandhi Bois de Boulogne 75116 Paris |
| | Tel : +33 1 40 69 96 00 |
| | Homepage : www.fondationlouisvuitton.fr |

훈데르트바서와의 놀라운 컬래버레이션

# 키즈플라자오사카

Kids Plaza Osaka

2000년대 초반 국립과학관 건립 TF팀에서 전시 기획과 디자인 업무를 담당하면서 해외 우수 사례를 조사하기 위해 일본과 유럽 지역의 과학관을 둘러볼 기회가 있었다. 그때만 해도 우리나라는 국립 기관에서 운영하는 어린이 뮤지엄은 전무했고 대기업의 문화재단에서 운영하는 어린이 뮤지엄 한 곳이 유일하던 때였다.

당시 오사카에 있는 어린이 뮤지엄 두 곳을 방문한 나는 첨단 IT 기술과 아날로그형 체험 방식을 적절히 결합한 키즈플라자오사카를 보고 충격을 받지 않을 수 없었다. 이들은 지금으로부터 20여 년 전에 이미 오늘날의 시선으로 봐도 전혀 지루하거나 촌스럽지 않은 콘텐츠로 가득 채운 어린이 뮤지엄을 갖추고 있었기 때문이다. 이와 같은 프로젝트를 실행할 수 있는 일본

엘리베이터를 타는 공간을 터널처럼 꾸며서 전시 공간에 대한 기대감을 높여준다.

이라는 나라가 대단하다는 생각이 들면서 그때부터 어린이 뮤지엄은 늘 나에게 풀어야 할 숙제와도 같은 주제가 되었다. 십수 년 후 '디자인을 통한 관람객과의 상호작용'을 연구 주제로 박사논문을 쓸 때도 나는 일반 뮤지엄이 아닌 어린이 뮤지엄을 대상으로 관찰 조사를 진행하고 논문을 완성했다. 처음 이 뮤지엄을 방문했을 당시에는 미혼이었음에도 언젠가 결혼을 하고 아이가 생기면 초등학교 입학 선물로 오사카의 이곳에 꼭 데려가야겠다는 생각을 했을 정도였다.

## 훌륭한 공간 활용법

1997년에 개관한 키즈플라자오사카는 일본에서 최초로 설립된 어린이 뮤지엄이다. 간사이TV 방송국 건물의 일부를 뮤지엄으로 사용하고 있으며 오사카 시내 중심에 위치해 있어서 교통편이 좋다. 지하철을 타고 오기마치 역에서 내리면 지하 통로에서 바로 뮤지엄 로비로 연결된다. 1층 로비에는 '볼서커스Ball Circus'라는 이름이 붙은 공간이 있고 알록달록한 벽면이 방문객을 맞이한다. 이 벽면에 설치된 장치는 구슬들이 움직이며 다양한 효과를 내는 일종의 키네틱 아트인데 멀리서도 눈에 띄기 때문에 로비로 들어가기 전에 벌써 아이들이 이걸 보고 탄성을 지른다. 로비의 벽면을 이렇게 연출함으로써 공간을 크게 할애할 필요 없이 시각적으로 관람객을 끌어들일 수 있는 탁월한 아이디어였다.

공간을 압축적으로 사용하는 방식에 관해서라면 일본을 따라갈 만한 곳이 없을 것 같다. 특히 일본은 도시 지역의 지가가 높고 우리와 비슷하게 인구 밀집이라는 사회적·문화적 특성을 갖고 있는데 이들의 공간 활용을 보면 이러한 특성이 반영되어 있음을 확인할 수 있다. 키즈플라자는 별도의 대지에 독자적인 건물을 세워 만든 뮤지엄이 아니다. 방송국 빌딩의 3층에서 5층까지를 뮤지엄으로 사용하고 있다. 상업 공간과 마찬가지로 문화 시설 역시 사람을 접객하는 장소가 1층이 아닐 경우 이 접객 공간으로 유도하는 것은 쉬운 일이 아니다. 그러므로 당연히 지상층을 선호하게 되는데 키즈플라자는 이러한 문제를 디자인적 접근으로 훌륭하게 해결했고, 여기서 더 나아가 놀랄 만한 반전의 재미까지 주었다.

로비의 볼서커스 공간과 연결된 터널처럼 꾸며진 곳에서 엘리베이터를 타고 올라가면 전시 공간이 펼쳐져 있다. 전시장은 앞서 언급했듯 세 개 층을 사용하고 있으며 공간 한가운데에 놀랍게도 이 세 층을 뚫어서 천장이 높은 중정 공간을 두었다. 그리고 이 공간은 오스트리아 출신의 화가이자 건축가이면서 환경운동가로도 유명한 훈데르트바서Hundertwasser의 작품으로 완성되었다. 훈데르트바서는 환경 친화적인 사고를 기반으로 자신만의 독특한 콘셉트와 조형성을 가진 작품들로 유명한데, 개인적으로도 너무나 존경하고 좋아하는 작가다.

### 훈데르트바서의 키즈타운

키즈플라자에서 이 중정을 보자마자 첫눈에 훈데르트바서의 작업임을 알 수 있었다. 그가 '키즈타운Kids Town'이라는 제목으로 디자인한 이 놀이 공간은 건물 외관에서는 상상할 수 없는, 반전을 선사했다. 하얀 회벽에 알록달록한 타일로 장식한 아치형 창문과 저마다 크기가 다른 출입구, 이곳저곳으로 연결된 계단과 미끄럼틀, 각 층의 전시 공간과 유기적으로 이어진 구조 등 이 모든 것들이 어린이를 위한 환상의 공간을 연출하고 있었다. 그저 무심하게 건물 중간에 뮤지엄을 넣은 것이 아니라 그 속에 어린이를 위한 왕국을 꾸며놓았던 것이다.

물론 큰 비용을 들여 땅을 매입하고 건물을 지어 뮤지엄을 만드는 것도 중요하겠지만 이와 같은 방식도 훌륭한 방법이 된다는 사실을 절실히 깨달았다. 그리고 무엇보다도 중요한 것은 그 안에 무엇이 들어 있고 그 내용이

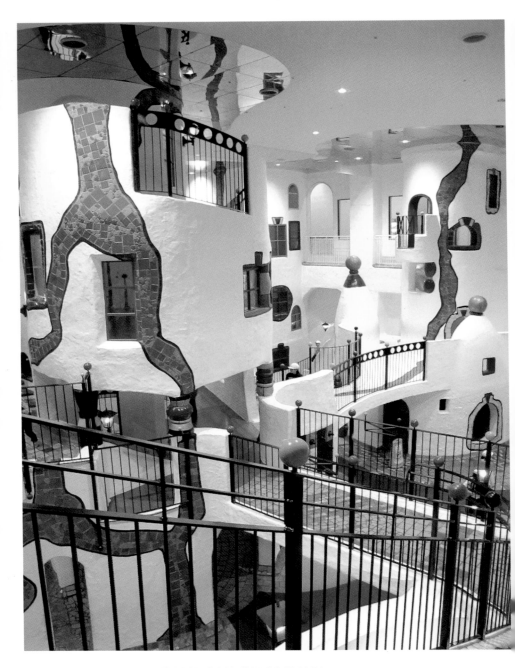

훈데르트바서가 디자인한 키즈타운이라는 공간은 유기적이고 창의적인 조형 요소가 잘 어우러져 있다.

정말 사용자를 위한 것인지를 확인할 수 있어야 하는데, 그런 점에서 키즈플라자는 분명 훌륭한 어린이 뮤지엄이었다. 논문을 준비하면서 수많은 어린이 뮤지엄을 다녔지만 키즈플라자에서 느꼈던 감동은 십여 년이 지나도 생생하게 남아 있다.

### 스스로 놀이를 창조하는 환경을 만들다

아이들은 여기저기서 나타났다 사라지기도 하면서 모든 전시 공간을 누비고 다녔다. 이곳에서는 어린이 관람객이 가만히 서서 눈으로만 감상하는 것이 아니라 술래잡기도 하고 숨바꼭질도 하며 스스로 놀이를 디자인했다. 이렇듯 어린이 뮤지엄이라면 키즈플라자처럼 아이가 스스로 놀이를 창조할 수 있는 환경으로 만들어야 한다. 키즈플라자가 훌륭한 것은 훈데르트바서가 디자인한 공간에만 해당하는 것이 아니다. 자연·과학·사회·예술 등 다양한 주제로 풀어낸 전시 공간의 접근 방법과 표현법이 섬세하면서도 창의적이고 어린이의 눈높이에 맞추고 있다. 가령 자연관찰 코너는 실제 식물들이 자라는 환경을 땅속과 땅 위에서 모두 자세히 관찰할 수 있게 했고 맞은편에 있는 작은 수족관에서는 물고기와 다양한 수중 생물이 살아 움직이는 모습을 볼 수 있다. 별것 아닌 것 같지만 어린이 뮤지엄에 이런 생물 전시 공간이 있다는 건 대단한 시도다. 일반 전시물에 비해 운영하고 관리하는 데 어려운 점이 많기 때문이다.

키즈플라자를 높이 평가하는 또다른 이유는 간단한 체험물이라도 단순 조작으로 움직이는 것이 없다는 점이다. 톱니바퀴 하나만 보더라도 아이들

이 스스로 모양을 구상해서 움직여볼 수 있게 했고, 서로 잘 맞물리지 않으
면 톱니가 일제히 돌아가지 않는다는 것을 놀이를 통해 배우게 했다. 기계
의 메커니즘을 이렇게 쉽고 간단하게 가르쳐주는 것이다. 또한 물놀이 코
너도 갖추고 있었다. 요즘에는 어느 정도 규모가 있는 어린이 뮤지엄이라면
물놀이 코너를 흔히 볼 수 있지만, 지금으로부터 20여 년 전에 만들어진 키
즈플라자가 이미 이런 체험물을 선보이고 있었으니, 그동안 이곳이 어린이
뮤지엄의 롤 모델 역할을 톡톡히 해왔음이 분명했다.

훈데르트바서가 디자인한 '키즈타운' 주변에는 실제 마을에 있음직한 레

스토랑, 우체국, 경찰서, 수리 공방 등으로 꾸민 '키즈스트리트Kids Street'가 조성되어 있다. 이곳은 역할놀이를 하는 공간으로 우편배달부의 옷을 입고 편지를 배달하거나 안전모를 쓰고 배관을 수리하고, 식당에서 요리를 하거나 미용실에서 헤어스타일을 만들어보는 등의 놀이를 할 수 있다. 이 공간에서 아이들은 직업과 역할을 탐색하면서 가족과 이웃, 친구들과의 사회적 관계에 대해서도 배운다. 이 공간에서 특히 눈길을 끌었던 것은 직접 휠체어를 타고 지하철 승하차를 경험해보는 장애체험 코너였다. 사회적 약자에 대한 배려와 이해를 도모하는 코너로 아이들이 좋은 사회인으로 성장하도록 돕고자 하는 목적이 돋보였다. 아이들도 이 코너에서는 사뭇 진지했다. 뮤지엄이 어린이를 위해 무엇을 할 수 있는지를 보여준다는 점에서도 의미가 컸다.

### 부모도 함께 즐기는 뮤지엄

어린이 뮤지엄은 어린이만 가는 곳이 아니다. 기본적으로 보호자가 아이와 동반하기 때문에 어른들의 편의를 수반해야 하고 보호자에게도 즐거움을 주어야 한다. 어린이 뮤지엄을 연구하면서 느낀 것은 이 부분을 간과한 곳이 의외로 많다는 점이다. 키즈플라자를 돌아보면 모든 체험물과 놀이 코너마다 보호자를 위한 벤치를 설치해놓았고, 대부분 함께 체험할 수 있는 구조로 되어 있다. 어른들이 어색하게 서서 아이들을 지켜보거나 벽에 기대고 체험물에 걸터앉아 있는 모습은 볼 수 없다. 공간 계획의 섬세함은 이런 부분에서도 확인할 수 있는 것이다.

세월이 유수와 같다더니 처음 방문했던 때로부터 어느새 오랜 시간이 흘

렀다. 그러는 사이에 나는 결혼을 하고 아이의 엄마가 되었고, 또 그 아이가 취학 연령이 되었다. 아이가 초등학교에 입학할 때 이곳을 방문하겠다고 나 자신과 약속했던 것을 떠올리며 오사카 여행을 계획했다. 그전처럼 디자이너의 관점에서 벤치마킹을 위해서가 아니라 아이를 키우는 부모의 입장이 되어 실제 이용자로서 이곳을 방문하게 된 것이다. 다시 찾은 키즈플라자는 그때 느꼈던 감동을 다시 불러왔고 기대 이상의 큰 즐거움까지 안겨주었다. 논문을 쓰는 과정에서 생긴 관점과, 어린이 뮤지엄에서 근무했던 실무자의 관점에서 보더라도 키즈플라자는 역시나 더없이 훌륭한 어린이 뮤지엄이었다. 사실 좋은 어린이 뮤지엄을 평가하는 지표는 생각보다 간단하다. 첫째는 아이가 집에 돌아가기 싫어하는 곳, 둘째는 부모가 함께 즐거운 곳이다. 바로 이곳, 오사카의 키즈플라자처럼 말이다.

. information .

| | |
|---|---|
| 건립 연도 | 1997년 |
| 찾아가는 길 | 오사카 사카이스지선을 타고 오기마치역에서 하차, 2번 출구로 나와 도보로 3분 |
| 개관 시간 | 매일 오전 9시 30분~오후 5시 / 휴관일 매월 두번째, 세번째 주 월요일, 새해 연휴 |
| 입장료 | 일반 ¥1400 / 초등학생 및 중고생 ¥800 / 미취학 아동 ¥500 / 65세 이상 ¥700 |
| 연락처 | Address : Ogimachi 2-1-7, Kita-ku, Osaka, 530-0025 Japan |
| | Tel : +81 (0)6 6311 6601 |
| | Homepage : www.kidsplaza.or.jp |

## 잊고 싶지 않은 동심에 대한 오마주
# 오사카부립대형아동관빅뱅

Osaka Prefectural Children's Museum BIG BANG

오사카에는 키즈플라자와 함께 가볼 만한 어린이 뮤지엄이 한 곳 더 있다. 1999년에 개관한 오사카부립대형아동관빅뱅, 줄여서 빅뱅아동관이라고 통칭한다. 빅뱅아동관은 오사카 시내 중심가에서 지하철로 40~50분 정도 걸리는 시 외곽에 위치해 있지만 지하철역과 가까워 찾아가는 데 그리 어렵지 않다. 일본의 여느 도시 풍경처럼 이곳도 지하철역에서 밖으로 나오면 공공디자인으로 깔끔하게 정돈된 모습을 볼 수 있다. 이즈미가오카역에서 내려 보도를 따라 300미터 정도 걸어가다보면 서서히 빅뱅아동관 건물이 보이기 시작한다. 처음 이곳을 방문했을 때를 기억해보면 어른인 나도 이 건물을 보자마자 감탄사가 절로 나왔는데 아이들은 얼마나 설렐까. 꽤 이른 아침인데도 가족 관람객들이 길게 줄을 서서 기다리고 있었다.

우주선을 연상시키는
빅뱅아동관의 전경

## 우주선의 모습을 한 빅뱅아동관

멀리서 바라본 빅뱅아동관은 마치 거대한 우주선이 착지해 있는 듯한 모습이었다. 아동관 건물 뒤로 나무가 우거진 공원이 있어서 그런지 더욱 더 숲속에 불시착한 우주선처럼 보였다. 처음 이 건물을 봤을 때는 어린이를 위한 공간답게 우주선을 콘셉트로 한 디자인임을 짐작할 수 있었다. 그런데 이런 건축 조형이 빅뱅아동관의 전체 시나리오를 완성하는 요소들 중 하나라는 사실을 알게 되면 더욱 놀랍다.

만약 이곳을 찾는다면 전시실 4층 중앙에 위치한 '파워유니트Power Unit' 라는 이름의 영상관부터 먼저 가봐야 한다. 물론 로비에서부터 눈길을 사로잡는 볼거리가 많아서 아이들은 굳이 영상관에 가보지 않아도 공간 자체를 충분히 즐길 수 있을 것이다. 그러나 영상관에서 빅뱅아동관의 탄생 배경을 설명해주는 애니메이션을 본다면 아이들은 이 우주선 건물에 대한 상상력의 외연이 확장될 것이고 어른들은 뭔가 숙연한 기분이 들 것 같다. 나는 울었다. 영상이 감동적이기도 했을 뿐더러 이런 완벽한 스토리텔링과 디자인 프로세스가 부러워서였다.

빅뱅아동관을 지을 당시 「은하철도 999」의 작가로 유명한 마쓰모토 레이지松本零士가 디렉터로 참여했고 이곳의 관장을 지내기도 했는데, 나와 같은 세대들은 메텔과 차장 그리고 철이라는 주인공 캐릭터를 기억할 것이다. 이 애니메이션 영상에서는 「은하철도 999」처럼 우주를 여행하는 선장과 승무원들이 주인공으로 등장해 이야기를 들려준다. 영상의 줄거리를 간략히 소개하면 이렇다. 2천 몇 십 년쯤의 미래를 배경으로 우주선을 탄 주인공들

이 등장한다. 이들은 정착할 만한 새로운 별을 찾기 위해 계속 우주를 떠돌고 있다. 그러다 우연히 지구라는 별을 발견한다. 여전히 푸르른 수목이 자라고 있고 에너지로 충만한 지구를 보며 이들은 이렇게 말한다. "그래, 이곳이라면 우리의 미래를 맡길 수 있겠어. 그런데 도대체 이곳에 이렇게 건강한 에너지가 넘치는 이유는 무엇이지? 아! 어린이들이 행복하게 자라고 있기 때문이었어! 이 도시의 에너지는 어린이의 웃음에서 비롯된 거야." 그러면서 우주선은 지구별의 오사카시를 착륙 지점으로 정하고 숲속에 서서히 안착한다. 하늘에서 내려와 착륙하는 우주선은 조금 전 입장하면서 바라본 빅뱅아동관의 그 멋진 외관이다.

어린이도 아닌 나는 어린이도 없이 이곳을 세 번이나 방문했다. 매번 이 영상을 볼 때마다 가슴이 뭉클하고 눈물이 핑 돌 정도로 감동적이었다. 언젠가 이곳을 함께 방문했던 지인도 영상이 끝나자마자 아무 말 없이 엄지손가락을 세워 보였다. 구상 단계부터 기획자, 시나리오 작가, 건축가, 전시 디자이너, 에듀케이터 등 모두가 한마음으로 협업하지 않고서는 이런 건축물과 공간, 전시, 영상이 나올 수 없다. 현업에서 진행되는 프로세스를 누구보다도 잘 알기에, 보이지 않는 과정이 머릿속에 그려지면서 더 큰 감동이 일었다.

영상을 보고 나오면 앞서 만났던 건축 외관과 로비의 인테리어 디자인이 자연스럽게 이해된다. 모든 요소들이 하나로 연결되면서 외부에서의 감동이 내부로 이어지는 것이다. 관람 정보를 안내하는 대형 모니터, 거대한 공간 속에 우뚝 서 있는 기둥과 계단실, 머리 위를 가로지르는 램프 등 우주

건물 외관과 마찬가지
로 내부도 우주선처럼
꾸며져 있다.

악어 화석을 모티프로 하여 만든 놀이 공간

놀이를 바탕으로 다양한 체험을 할 수 있게 구성된
전시 코너들

선의 내부를 떠올리게 하는 공간이 펼쳐져 있다. 또한 마감 소재와 모든 디테일이 만화 속 공간처럼 연출되어 있다.

## 다양하고 흥미로운 체험 콘텐츠

빅뱅아동관이 훌륭한 것은 화려한 디자인 때문만이 아니었다. 이곳에서 아이들이 체험할 수 있는 콘텐츠는 아날로그에서부터 디지털까지 종류가 다양했다. 지금이라면 그리 대단한 것은 아니지만 인터랙티브 기술을 도입한 체험 코너도 있었다. 개인 모니터 패널에 그림을 그린 후 대형 모니터로 보낼 수 있는데, 아이들은 물고기 그림을 그려 큰 화면으로 보이는 바다 속으로 자신의 그림을 전송하면서 창의적으로 놀이를 했다. 처음 이곳을 방문했을 때가 2003년이었으니 첨단과학 기술을 접목한 이런 구성이 얼마나 놀라웠을지 짐작이 될 것이다.

또한 여러 가지 참여형 프로그램을 할 수 있는 워크숍 코너들도 마련되어 있는데 재활용품을 활용한 만들기 프로그램은 지금 봐도 인상적이다. 아이들의 창의력이나 상상력을 북돋아주는 프로그램들도 물론 훌륭하지만 재활용품을 재료로 한 것은 더 큰 교육적 메시지가 있었다. 그 외에도 인형의 집을 활용한 역할놀이 코너라든지, 부모 세대들도 쉽게 공감하고 향수를 가질 만한 추억의 놀이나 구멍가게를 연출한 코너는 온 가족이 즐길 수 있는 뮤지엄으로서의 면모를 잘 보여주었다.

어린이 뮤지엄에서는 어린이의 놀이 행태와 그들의 욕구를 잘 파악하는 것이 중요하다. 빅뱅아동관은 콘텐츠를 일방적으로 주입하거나 교육적인

목적만을 강요하지 않는다. 그 대신 에너지를 발산해야 하는 어린이의 특성을 반영해 신체 활동을 지원하는 데 중점을 두었고, 각 연령대에 맞는 다양한 놀이 코너를 마련했다. 대표적인 것이 악어 모양으로 디자인한 대형 놀이시설과 모험놀이 타워다. 옛날 오사카부의 마치카네산에서 고대 악어의 화석이 발견된 적이 있는데 이를 마치카네와니マチカネワニ(와니ワニ는 일본어로 악어라는 뜻)라고 불렀고, 빅뱅아동관은 이 악어를 모티프로 하여 '마치카네와니의 모험'이라는 이름의 놀이 공간을 만들었다. 이곳에서 아이들은 거대한 악어 화석과 악어의 몸속을 드나들면서 놀이 체험을 한다.

또한 열일곱 가지의 놀이 도구를 수직으로 설치한 모험놀이 타워는 높이가 무려 53미터에 달하는 실내 놀이 공간이다. 건물 밖에서 보면 우주선 발사대의 모양으로 우뚝 서 있는데 헬멧과 안전대 등 보호 장비를 갖추고 정상까지 오르는 신체놀이를 할 수 있다. 어린이만 입장할 수 있지만 어떤 구조인지 너무 궁금해서 직원에게 허가를 받은 후 들어가보았다. 어린이의 몸집에 맞게 만들어져 몸을 최대한 쭈그리고 움직여야 했지만 경사로를 기어오르고, 벽을 타고, 굴을 지나는 등 장애물을 통과하며 정상으로 오르는 기분은 미지의 세계로 모험을 떠나는 듯 흥미진진했다. 정상에 이르러 마지막 출구를 나서는 아이들의 표정에는 무언가를 해냈다는 뿌듯함이 가득했다.

2000년대 초반 오사카에서 키즈플라자와 빅뱅아동관을 방문했을 당시 이 뮤지엄들은 나에게 엄청난 충격과 자극을 주었다. 빅뱅아동관은 내가 전시를 만들 때 항상 떠올리게 되는, 완벽한 프로세스를 보여준 롤 모델 같은 뮤지엄이기도 하다. 대부분의 사람들은 어른이 되면서 동심을 잊어버린

다. 영원히 잊고 살기도 하지만 어린이를 보면서 본인이 잊어버린 혹은 잃어버린 동심을 자각하기도 한다. 점점 성장하여 사회인이 되어갈수록 순수하고 꾸밈없는 마음이 서서히 사라지는 건 어쩔 수 없다고 하면서도 어른들은 아이들이 동심을 오래오래 간직하기를 바란다. 감동적인 스토리텔링과 이를 공간으로 멋지게 구현해낸 빅뱅아동관은 동심을 영원히 간직하고 싶어 하는 어른이 아이들에게 주는 선물 같은 곳이라는 생각이 들었다. 또한 그러한 어른들이 잊고 있었던 동심을 만나는 장소가 되기도 할 것이다.

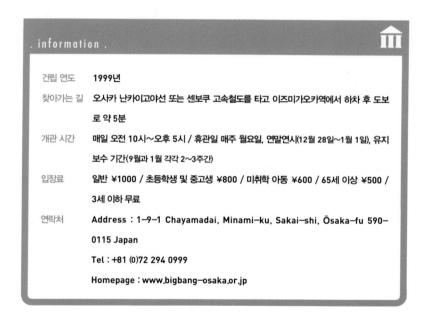

. information .

| | |
|---|---|
| 건립 연도 | 1999년 |
| 찾아가는 길 | 오사카 난카이고야선 또는 센보쿠 고속철도를 타고 이즈미가오카역에서 하차 후 도보로 약 5분 |
| 개관 시간 | 매일 오전 10시~오후 5시 / 휴관일 매주 월요일, 연말연시(12월 28일~1월 1일), 유지보수 기간(9월과 1월 각각 2~3주간) |
| 입장료 | 일반 ¥1000 / 초등학생 및 중고생 ¥800 / 미취학 아동 ¥600 / 65세 이상 ¥500 / 3세 이하 무료 |
| 연락처 | Address : 1-9-1 Chayamadai, Minami-ku, Sakai-shi, Ōsaka-fu 590-0115 Japan<br>Tel : +81 (0)72 294 0999<br>Homepage : www.bigbang-osaka.or.jp |

현대적으로 재해석한 아랍문화의 향기

# 아랍세계연구소

Institut du monde arabe

아랍세계연구소는 1980년 이라크, 사우디아라비아, 쿠웨이트 등 아랍연맹
에 가입된 국가들이 아랍문화를 유럽인들에게 알릴 목적으로 프랑스 정부
와 공동으로 출자해 파리에 설립한 연구소다. 이 기관은 1980년에 설립되었
지만 건물은 1981년에 건설하기 시작해 1987년에 완공되었고, 생루이섬의
남쪽 건너편에서 센강을 바라보며 서 있다. 연구소라는 이름을 갖고 있지만
설립 목적을 보면 문화원으로 봐도 적절할 것 같다. 전시관이 있어서 뮤지
엄 기능도 하고 있으며 혁신적인 건축 디자인으로도 눈여겨볼 만한 곳이다.

### 장 누벨, 아랍문화를 재해석하다

아랍세계연구소의 건축 설계는 프랑스 출신의 건축가 장 누벨이 담당했

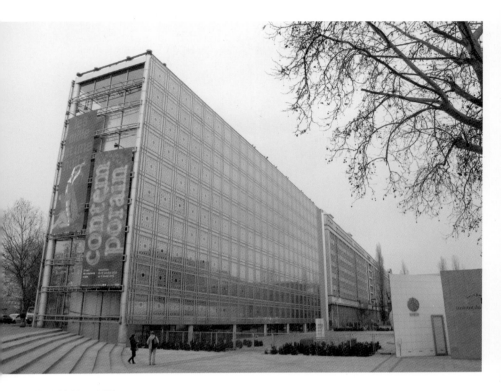

누벨이 설계한 아랍세계연구소의 외관

다. 아랍문화를 연구하고 소개하는 이곳의 정체성을 공간에 표현하기 위해 장 누벨은 다소 파격적인 방법을 제시했다. 이 건물에서는 아랍문화 하면 흔히 떠올릴 수 있는 아라비아풍의 형태나 무늬, 건축 소재를 찾아볼 수 없다. 예를 들어 모자이크 타일이나 아치형 창이 이어진 벽면, 혹은 이슬람 사원처럼 곡선 지붕이 있고 나지막하게 펼쳐진 실루엣의 건축 말이다. 이곳은 강철과 유리를 주재료로 하여 건설되었고 정면에서 보면 극도로 단순한 직사각 형태를 이루고 있다.

처음 이곳을 방문했을 때 가장 인상적이었던 것은 직사각형의 건물 외벽을 장식하고 있는 디테일이었다. 아랍문화의 건축 조형이나 상징을 직접적으로 사용하지 않아도 이토록 아름답게 아랍의 분위기를 담아냈다는 점이 놀라웠다. 그리고 진입로에서 느껴지는 긴장감과 건물 전체가 가진 드라마틱한 조형성은 멀리서 본 단순한 직사각형 외관에서는 예측할 수 없었기에 더욱 매력적이었다.

### 조리개로 표현한 아랍의 전통문양

전면 파사드의 디테일을 본 순간 건축 대가의 기발한 상상력과 그것을 뒷받침하는 테크놀로지의 승리라는 생각이 떠올랐다. 독특한 문양을 새겨 놓은 것처럼 보이는 건물 전면에는 조리개가 격자 구조로 배열되어 있다. 조리개들은 카메라 렌즈처럼 자동으로 개폐되면서 빛의 양을 조절하며, 그로 인해 실시간 살아 있는 빛의 향연을 만들어내고 있었다.

조리개로 만들어낸 이 패턴은 아랍의 전통문양을 모티프로 하여 재해석

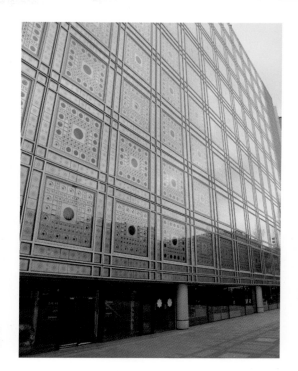

조리개가 배열된 벽면은 섬세한 디
테일을 만들면서 아랍 전통문양의
현대화를 이루어냈다.

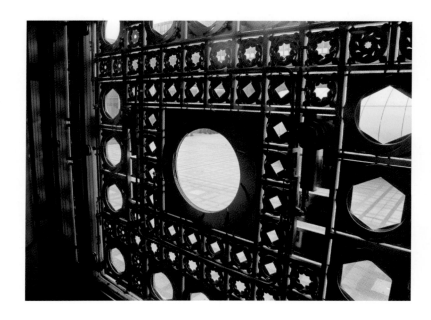

전시실로 진입하는 입구에서는 긴장감이 느껴진다.

한 것이다. 유리와 강철의 하이테크 소재가 주는 차가운 느낌은 거의 느껴지지 않고, 그 대신 세밀화가 그려진 벽화 혹은 모자이크 타일로 장식된 벽면을 보는 듯했다. 이처럼 참신한 방식으로 아랍문화의 분위기를 담아낸 디테일 덕분에 건물은 더욱 풍부한 인상을 갖게 되었다. 그리고 지극히 현대적인 건물에서 아랍 전통문화를 독창적으로 표출하고 있으니 건축 자체가 거대한 조형작품과 다름없었다. 전통을 재해석하여 현대적으로 표현하는 것은 건축가나 디자이너, 예술가에게 늘 어려운 과제다. 장 누벨만의 독특한 해석과 표현 그리고 기계 미학까지 담은 섬세한 디테일은 대담하면서도 새롭고 놀라웠다.

### 아랍문화를 이해해야 하는 이유

이곳에서는 예술과 기술, 과학 등 다양한 분야와 관련된 풍부한 아랍문화를 소개하고 있으며, 유럽과 아랍이라는 두 문화의 활발한 교류도 이루어지고 있다. 내가 방문했을 때는 마침 아랍문학의 대표적인 작품인 『천일야화』, 즉 『아라비안나이트』를 주제로 기획전이 열리고 있었다. 이 전시는 『아라비안나이트』의 다양한 판본과 고서적, 이야기 속에 등장하는 아랍문화와 관련된 유물들을 소개하고 있어서 이에 대한 이해를 돕기에 충분했다.

아랍세계연구소는 10만 권의 장서를 보유한 도서관, 500여 점의 컬렉션을 가진 뮤지엄, 정보 센터, 400석을 수용할 수 있는 강당, 식당과 서점, 뮤지엄 숍 등 다양한 공간을 갖추고 있다. 근처에 노트르담대성당과 국립자연사박물관, 팡테옹 등이 있고 이곳 전망대에서 센 강변의 풍경도 즐길 수

아랍문학의 대표적 작품인 「아라비안나이트」를 주제로 열린 특별전

있어서 파리 관광 코스로도 훌륭하다. 그리고 이곳이 주목을 받아야 하는 이유가 한 가지 더 있다.

2015년 파리에서 발생한 무장 테러로 수백 명의 무고한 시민들이 사망하거나 중상을 당한 사건을 대부분 기억할 것이다. 테러 직후 프랑스 정부는 테러의 주체로 지목된 IS와의 전쟁을 선포했고, 전 세계 많은 사람들이 자신의 SNS 프로필 사진에 프랑스 국기를 내걸어 희생자를 추모하며 깊은 슬픔에 빠진 파리 시민들에게 애도를 표하기도 했다. 이 사건을 보며 나는 많은 생각이 들었다. 어떤 이유로도 폭력은 정당화될 수 없지만 한편에서는 프랑스의 과거 식민통치역사 및 시리아 외교 등과 연결하여 테러의 배후와 원인을 분석한 글들을 보면 공감이 되는 부분도 없지 않았기 때문이다. 프랑스 역시 제국주의 시대 남서부 아시아와 아프리카에 많은 식민 국가를 두었고 잔혹한 탄압과 문화말살정책으로 이들을 통치했었다. 이슬람국가에서 모스크를 파괴하고 아랍어 사용을 금지했으며, 이에 반발하여 독립투쟁을 하는 무슬림들을 잔인하게 고문을 하거나 처형을 하는 등 우리가 일제강점기에 겪었던 것 이상으로 프랑스의 식민통치는 무자비하고 악랄했다고 한다. 이것은 오늘날까지도 이슬람권과 역사적 앙금으로 남아 있으며 이슬람문화를 지키고 이를 방해하는 이교도와의 전쟁을 선포한 급진주의자들에게 성전聖戰의 논리를 제공하는 빌미가 되고 있다. 이즈음 파리에 사는 아랍인들은 어떤 마음일까, 아니 전 세계의 아랍인들은 어떤 마음일까 하는 생각도 문득 들었다. 아닌 게 아니라 이 테러가 일어난 후 파리에 거주하는 무슬림에 대한 육체적 테러가 500퍼센트나 증가했다는 기사도 보도

된 바 있었다.

뉴욕에서 발생한 9·11테러도 그러했듯이 아랍 무장단체가 테러의 주체로 주목되면서 본의 아니게 아랍권 전체에 씌워진 선입견의 굴레가 부담스럽겠다는 점에 공감하는 이들은 많을 것이다. 그래서 파리의 테러는 역설적이게도 시리아를 비롯해 세계의 무관심 속에서 공론화되지 못했던 또다른 지구상의 만행과 폭력에 대해서도 우리가 관심을 가질 것을 촉구하는 계기가 되기도 했다.

인류의 역사는, 거창하게 인류의 역사까지 논하지 않더라도 세상이 돌아가는 흐름은, 약자보다는 강자 혹은 승자, 소수보다는 다수의 집단에 의해 해석되는 사례가 많았다. 이와 같은 과정에서 왜곡과 오류가 발생하기도 하고 선입견과 편견이 만들어지기도 한다. 그래서 역사적 사건이나 현상에 대해 객관적 시선을 가지는 것이 중요한데, 이를 위해서는 다양한 관점의 해석과 사고를 돕는 교육 그리고 문화의 다양성을 포용하는 사회적 환경이 필요하다. 이러한 다양성에 대한 이해는 다른 민족의 종교와 역사, 문화 등에 대한 교육에서부터 비롯된다고 본다.

파리의 아랍세계연구소는 그러한 목적을 가지고 설립된 곳이기에 이 장소의 역할이 무엇보다도 중요하다. 또한 이를 어떻게 활용하느냐 하는 문제도 중요하겠다는 생각을 한다. 파리를 여행해본 사람들은 느꼈을 텐데 이곳에는 아랍권 사람들이 정말 많다. 프랑스의 역사를 들여다보면 아랍지역에서 많은 인구가 이주해왔고 그 노동력이 전후 프랑스의 재건에도 일조해왔던 게 사실이다. 당시 정착한 이들의 다음 세대가 오늘날 프랑스 인구의

한 축을 이루고 있으니 이처럼 아랍문화를 알리고 공유하는 공간은 선택이 아닌 필수인 것이다. 이곳을 단지 건축적 미감을 가진 뮤지엄으로 보기에는 그 공간의 역할과 상징의 무게가 너무나도 크다. 장 누벨의 구상처럼 건물의 파사드가 일사량을 자동 조절하는 자율신경을 가지고 있듯이, 이 공간의 프로그램들도 아랍문화의 이해와 교육에 기여하는 자율신경의 역할을 하기를 기대한다.

## . information .

| | |
|---|---|
| 건축가 | 장 누벨 |
| 건립 연도 | 1980년 설립, 1987년 개관 |
| 찾아가는 길 | 지하철 : 7 라인을 타고 Jussieu 역에서 하차 후 1번 출구로 나와 도보로 7분, 또는 10 라인을 타고 Cardinal Lemoine 역에서 하차 후 2번 출구로 나와 도보로 6분 |
| | 버스 : 24, 63, 67, 86, 87, 89번을 타고 Université Paris VI 정거장 또는 아랍세계 연구소 정거장에서 하차 |
| 개관 시간 | 화·수·금요일 오전 10시~오후 6시 / 목·토·일요일 오전 10시~오후 7시 / 휴관일 매주 월요일 |
| 입장료 | 일반 €8 / 단체 할인권(6인 이상) €6 / 26세 이하의 비유럽연합 거주자 €4 / 26세 이하 유럽연합 거주자 무료 |
| 연락처 | Address : 1 Rue des Fossés Saint-Bernard, 75005 Paris |
| | Tel : + 33 (0)1 40 51 38 38 |
| | Homepage : www.imarabe.org |

# 4500년 전으로의 시간 여행
# 태양의배뮤지엄

Giza Solar Boat Museum

이집트의 수도 카이로에서 나일강을 건너 서남쪽으로 20여 킬로미터 떨어진 곳에 기자Giza 지구가 있다. 이곳에는 고대 이집트 왕국의 거대한 피라미드들과 스핑크스가 있어서 세계적인 관광지로 잘 알려져 있다. 기자의 3대 피라미드로 알려진 쿠푸왕, 카프레왕, 멘카우레왕의 피라미드가 이곳을 대표하며, 그중에서 쿠푸왕의 피라미드가 가장 규모가 크다.

이곳 기자 피라미드 지구에는 쿠푸왕 피라미드의 남쪽에 독특하게 생긴 건물이 하나 있다. 멀리서 보면 그 모습이 창고 같기도 하고 우주선 같기도 하다. 더구나 거대한 피라미드 앞에 있다보니 작은 규모가 아님에도 고목나무의 매미처럼 작고 귀여워 보인다. 피라미드의 규모에 비해 건물이 너무나 소박해 보여서 일부러 주목하지 않으면 지나쳐버리기도 쉽다. 그러나 이곳

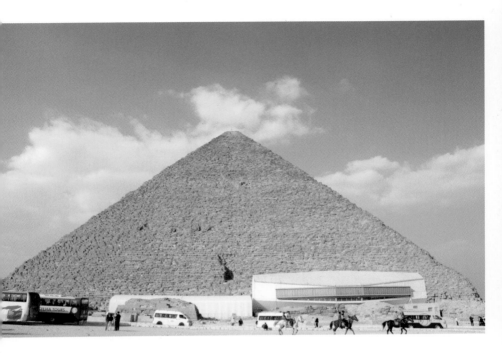
쿠푸왕의 피라미드와 태양의배뮤지엄 ⓒⓢ Wknight94

은 기자 피라미드 지구를 방문한다면 꼭 들러야 하는 곳이다. 이 건축물의 이름은 태양의배뮤지엄이다. 이 뮤지엄 안에는 무려 4500년 전에 건조된 배 한 척이 통째로 들어가 있다. 이 사막 한가운데 웬 배일까. 당장 궁금증이 생겨 온갖 상상을 하게 된다.

### 4500년 된 배 한 척이 그대로

태양의배뮤지엄은 외부에서 보이는 단순한 형태처럼 내부의 구성도 단순하다. 심지어 운영 방식도 단순하다. 입구에서 신발을 감싸는 덧신을 나눠주는데 아마도 신발에 묻은 모래가 전시실 내부로 유입되지 않게 하려는 것 같다. 신발을 벗고 입장하게 할 수도 있을 텐데 굳이 덧신을 신는 건 독특한 경험이었다. 보안대에서 가방 검색을 한 다음 전시실 내부로 입장할 수 있다.

1층에는 발견 당시의 모습을 보여주는 사진과 관련 유물들이 아담하게 전시되어 있다. 이 사진들을 보면 4500년 전의 유물이라고는 믿기 어려울 만큼 상태가 훌륭하다. 그러나 조각들을 재조립하고 복원하는 데에는 14년의 세월이 걸렸다고 하니 그 시간을 기다려온 인내심도 존경스럽다. 2층으로 이동하는 순간 나는 숨이 멎는 줄 알았다. 이 뮤지엄에 대한 사전 지식 없이 방문했던 터라 눈앞에서 위용을 드러낸 거대한 배를 보고 놀라지 않을 수 없었다.

이곳에 전시된 배는 쿠푸왕 피라미드 남쪽에서 모래 제거 작업을 하다가 1954년에 우연히 발견된 것이라 한다. 이 배에 '제데프레<sup>Djedefre</sup>'라는 쿠

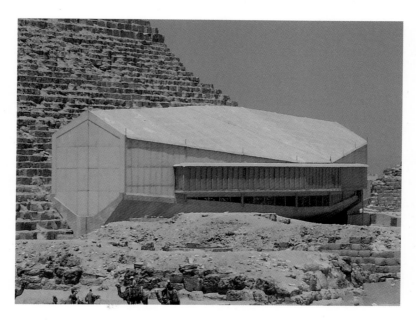

배 한 척을 그대로 담
아 전시하기 위해 만
든 태양의배뮤지엄
ⓘ ⓒ Hajotthu

푸왕의 후계자 이름이 있는 것으로 미루어 제데프레왕이 선왕을 위해 매장한 것으로 유추하고 있으나, 정확히 이 배를 구축한 이유와 용도에 대해서는 아직 풀리지 않은 수수께끼로 남아 있다. 이집트 학자들의 주장에 따르면 이 배는 죽은 파라오를 천국으로 데려가는 영적인 장치라고 하는데, 이러한 해석은 오늘날 중론으로 받아들여지고 있다. 선체는 대부분 백향목栢香木이라고도 하는 레바논 삼나무로 만들어졌고 무게는 45톤에 이른다. 4500년 전에 건조된 것이라고는 믿기 힘들 만큼 완벽한 상태를 갖고 있으며 이 거대한 규모에도 날렵한 유선형으로 구축되었다.

## 풀리지 않는 의문들

이 배는 원양 항해에 적합한 특징을 가지고 있다고 하는데, 위로 향한 뱃머리와 고물은 보통 바이킹이 타던 배의 구조보다 길이가 더 길다고 한다. 이와 같은 형태의 배는 원양에서 항해를 해본 경험이 없거나 전통적으로 선박을 건조해오지 않고서는 설계하기 어렵다고 전문가들은 말한다. 이 때문에 실제 이 배의 구축 기술에 대해 풀리지 않는 의문이 남아 있는 것이다. 피라미드와 스핑크스에서 보여준 이집트의 불가사의한 건축술과 더불어 태양의 배 역시 고대 이집트인들의 기술에 경외감과 신비로움을 느끼게 한다.

태양의배뮤지엄은 이집트의 고고학 연구 측면에서도 대단한 발전과 성과를 상징한다. 고대 이집트 연구자들이 신화를 해석하여 알아낸 바에 따르면 사후 태양신에게 융합된 파라오는 주간용과 야간용에 해당하는 두

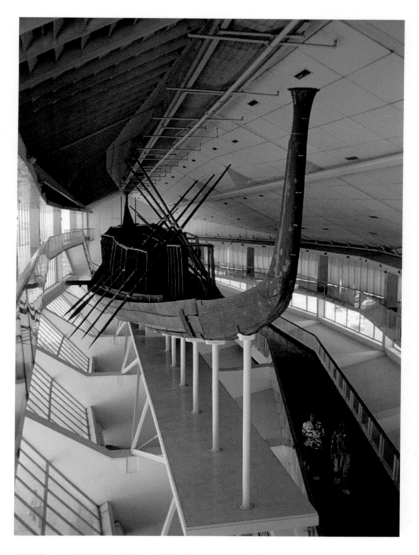

태양의 배는 4500년 전에 건조된 것이라고는 믿기 힘들 만큼 완벽하게 복원되어 있다. ⓘⓒ RolandUnger

종류의 배를 타고 천공을 유영하는데 피라미드에서 한 척의 배가 발견되었다면 필히 다른 배 한 척이 더 매장되었을 가능성이 있다고 추정했다. 그리고 1987년, 그러니까 이 태양의 배가 발견된 지 30년쯤 후에 최초 발견 지점의 서쪽에서 또 하나의 구덩이가 발견되었고 내시경 카메라를 이용해 배가 매장되어 있음을 확인했다고 한다.

한편으로는 파라오가 실제로 사용하기 위해서가 아니라 상징적인 의미만을 위해 이 어마어마한 규모의 배를 건조했다 하더라도 현실적으로 가능한 것인지 생각하기 어렵다. 그러나 고대 불가사의의 하나인 피라미드에 비교하면 딱히 이상할 것도 없는 게 사실이다. 사막 한가운데에 놓여 있는 배, 그것도 이집트의 공식적인 역사 이전에 구축된 것으로 추정되는 배라면, 어떠한 상상도 가능하지 않을까. 그런 생각이 재미를 더해준다. 또 배가 들어앉아 있는 뮤지엄의 공간도 지극히 아름답고 지혜롭다. 이 어마어마한 유물을 보존하기 위해 사막의 일사량을 조절할 수 있도록 전체적인 조형과 창문의 모양에 신경을 썼고, 전면과 측면 등 다양한 눈높이에서 배를 바라볼 수 있게 하기 위해 1층에서부터 섬세하게 이어진 경사로의 동선은 가히 완벽에 가깝다. 배를 감싸고 있는 공간의 조형이 이 신비로운 배를 더욱 돋보이게 하는 것 같았다.

그런데 이 뮤지엄과 관련해 어느 여행자가 인터넷에 올린 후기를 우연히 읽고 실소를 금할 수 없었던 기억이 있다. "볼 것이라고는 배 하나밖에 없으니 굳이 비싼 입장료를 내고 방문하는 것을 권하지 않는다"라는 게 주요 내용이었다. 사람마다 느끼는 감상은 주관적이라 다양할 수 있지만 이곳에

서 받은 인상이 그러했다니 조금은 안타까운 마음이 들었다. 나의 경우 사전 지식 없이 방문했지만 태양의배뮤지엄이 주는 존재감과 아우라는 오랜 시간이 지나도 머릿속에 강렬하게 남아 있다. 그리고 4500년 전으로 시간 여행을 떠나 고대 이집트인들이 펼쳐놓은 무한한 상상력의 세계를 만나고 온 충만한 느낌은 이곳을 떠올릴 때마다 나를 행복하게 한다. 그러기에 누군가 그 후기를 읽고 큰 감동의 기회를 미리 포기하지는 않을지 걱정이 앞선다. 선택의 문제이나 피라미드를 방문한다면 4500년전 시간여행도 꼭 체험하길 바란다.

. information .

| | |
|---|---|
| 건립 연도 | **1985년경** |
| 찾아가는 길 | **카이로 기자역에서 택시로 30여 분 또는 투어 버스 이용** |
| 개관 시간 | **매일 오전 8시 30분~오후 4시(동절기), 오전 8시 30분~오후 5시(하절기), 오전 8시~오후 3시(라마단 기간)** |
| 입장료 | **일반 LE100 / 학생 LE50 / 이집트인 LE10** |
| 연락처 | **Address : Nazlet El-Semman, Al Haram, Giza Governorate, Egypt** |

# basic
## : 준비된 우연

"선禪에는 공空이라는 개념이 있다. 작가가 형태를 만들어낼 때 그리고
그것에 개념이라는 짐을 지우지 않을 때 그 '비어 있음' 속에 어떤 의미가 존재한다."
— 하세가와 유코

**섬세한 디테일로 완성한 공간의 품격**

# 프라다파운데이션

Fondazione Prada

프라다파운데이션은 명품 브랜드로 익히 알려진 프라다의 예술재단이 설립해 운영하는 현대미술관이다. 이곳의 운영 주체인 프라다는 1913년 밀라노에 설립된 이래로 지금까지 100년이 넘는 역사를 이어오고 있으며, 오늘날에도 여전히 젊고 세련된 이미지로 세계 패션 트렌드를 이끌고 있다. 프라다는 가죽 일색이던 패션 소품 시장에 프라다 원단이라고도 불리는 '포코노Pocono'라는 나일론 방수 직물로 가방과 의류를 제작해 발상의 전환을 보여주었고 이러한 파격적인 시도로 명성을 높였다.

　프라다가 지금의 위치를 차지하게 된 데에는 프라다를 이끌고 있는 미우치아 프라다Miuccia Prada의 역할이 컸다. 창업주 마리오 프라다Mario Prada의 손녀인 미우치아 프라다는 브랜드가 파산할 위기에 처했을 때 수석 디

프라다파운데이션의 입구 전경. 기존 건물을 리뉴얼한 외관이 프라다 특유의 디자인 감성을 보여준다.

자이너로 가업을 물려받았다. 그녀는 새로운 도전과 열정으로 브랜드를 되살리는 데 성공했고 오늘날까지 그 명성을 굳건히 이어가고 있다.

## 미우치아 프라다의 새로운 도전

미우치아 프라다는 예술계에도 많은 관심을 보이며 새로운 작가를 발굴하거나 지원하는 일에 적극적이다. 이와 같은 동력은 자사의 제품 디자인과 브랜드 이미지를 높이는 데 지속적으로 영향을 주고 있다. 또한 유명 건축가를 섭외하여 뉴욕이나 도쿄 등지에 지은 프라다의 플래그십 스토어는 단순히 제품을 디스플레이하고 판매하는 매장의 성격을 넘어 공간을 이용한 브랜드 마케팅의 훌륭한 사례를 보여주었다.

이들의 파격적이고 진보적인 활동은 2009년 경희궁 옆에 구축한 '프라다 트랜스포머'로 한국에서도 선보인 적이 있다. 당시 프라다의 의뢰로 영국 건축가 렘 콜하스Rem Koolhaas가 이끄는 건축 사무소 OMA가 설계하여 만든 이 공간은 움직이는 구조물로서 각 면이 서로 다른 모양을 갖고 있었으며, 회전하면서 여러 형태로 변형되어 이색적인 모습을 보여주었다. 이 구조물은 불시착한 우주선 같은 형상으로 우리 앞에 나타났고 프로젝트 기간 동안 전시회, 패션쇼, 영화제, 퍼포먼스 등 다양한 문화 행사가 열려 패션계뿐 아니라 여러 분야의 많은 이들에게 강한 인상을 남겼다. 이처럼 프라다는 그들이 생산하는 패션 상품의 영역을 확장하여 다양한 영역에서 늘 새롭고 도전적인 실험을 보여주고 있다.

전시장의 배치를 보
여주는 중정의 바닥.
안내도에서도 프라다
다운 간결함이 느껴
진다.

프라다파운데이션은
과거 양조장으로 사
용하던 건물을 리뉴얼
해 사용하고 있어 현
대미술과 시간의 흔적
이 스민 공간의 조우
도 볼거리다.

## 양조장 건물을 갤러리로 탄생시키다

프라다파운데이션은 이들의 본사가 있는 밀라노에서 과거 양조장으로 사용하던 건물을 갤러리로 변모시키는 프로젝트로 탄생한 결과물이다. 기차역을 뮤지엄으로 바꾼 파리의 오르세뮤지엄을 비롯해 궁이나 저택, 공공시설을 뮤지엄으로 탈바꿈한 사례가 유럽에는 특히 많다. 한편으로는 파리의 루이비통파운데이션처럼 프라다 또한 멋진 건물을 신축할 수 있었을 텐데 하는 아쉬운 마음도 있었지만 기존 공간을 리뉴얼해 탄생시킨 그들의 프로젝트가 큰 기대와 궁금증을 불러왔다.

도시 공간의 재생이라는 사회적 의의와 오래된 공간이 담고 있는 시간성을 프라다의 감성으로 어떻게 살렸을지 상상해보며 밀라노를 찾았다. 프라다의 남다른 안목과 혁신을 이미 여러 차례 경험했지만, 이번에는 어떤 모습을 보여줄지 기대가 컸던 까닭에 방문하기 전부터 마음이 설렜다. 프라다파운데이션은 밀라노의 남부에 위치한 라르고 이사르코Largo Isarco라는 산업단지를 선택해 자리를 잡고 있다. 밀라노 도심에서 살짝 벗어난 한적한 장소다. 화려하지 않은 외관이 우선 인상적이었는데, 정문으로 들어서면 아담한 건물들이 늘어서 있고 줄지어 심어놓은 나무들이 시각적으로 편안한 분위기를 만들어주었다. 군더더기 없이 깔끔한 공간은 세련미의 극치를 보여주는 듯해 "역시 프라다!"라는 감탄이 절로 나왔다. 벽과 바닥의 마감재, 창과 문의 섬세한 디테일은 공간에도 격이 있음을, 그리고 그러한 공간이 관람 행위에도 격을 만든다는 사실을 느낄 수 있었다.

섬세한 디테일로 완성한 공간의 품격

프라다파운데이션의 전시실 모습. 신진 작가를 발굴하고 지원하는 재단답게 실험적이고 독특한 현대미술작품이 주류를 이룬다.

## 프라다파운데이션의 공간 구성

기존의 공간을 재활용한 만큼 프라다파운데이션은 작은 규모의 건물 여러 동으로 구성되어 있다. 전시장은 각각의 건물에 흩어져 있어서 단일 공간에서처럼 동선이 연결되지 않는다. 다른 전시장으로 이동할 때에는 밖으로 나와 다음 건물로 이동해야 하고, 더러는 외부 계단을 통해 지하로 내려가야 전시장이 나오기도 한다. 동선이 제법 다이내믹하다. 어떤 건물은 입구로 들어가기 전에 건물 외벽에 붙어 있는 테라스로 올라가 커다란 창을 통해 전시장을 내려다보도록 유도하고 있다. 비가 내린다거나 추운 겨울이라면 이처럼 실내외를 드나드는 관람 경험이 그리 좋지만은 않겠다는 생각이 들었다.

그런데 한편으로는 이러한 공간이 한옥의 구조를 연상시키기도 했다. 한옥은 방에서 방으로 이동할 때 반외부 공간이기도 한 대청이나 툇마루를 지나야 하고, 부엌이나 화장실을 이용하기 위해서는 집 안에서도 신발을 신고 밖으로 나가야 한다. 조금은 불편할지라도 자연과 어우러져 느리게 사는 삶의 철학을 담고 있으니 그 가치를 알수록 매력적이다.

언젠가 "좋은 예술이란 사람들이 미처 예상하지 못한 자기 안의 감정을 꺼낼 수 있게 하고, 이를 통해 스스로를 돌아보게 한다"는 말을 들은 적이 있다. 좋은 예술이기 위해 이를 전제로 한다면, 예술을 즐기는 행위에 대해서도 안락함보다는 여백과 환기의 시점이 필요하지 않나 싶다. 이런 관점에서 본다면 산책로와 같은 동선을 제시한 이곳의 관람 방식이 불편하다기보다는 오히려 신선하게 다가왔다.

섬세한 디테일로 완성한 공간의 품격

토마스 데만트의 상
설전 〈기괴한 과정〉에
전시된 작품

작품을 전시하는 방식도 훌륭했다. 최대한 작품의 밀도를 낮추어 한 공간에서 한 작품에 충분히 몰입할 수 있도록 배치했으며 작품의 특성에 따라 다양한 시점에서 감상할 수 있도록 배려했다. 이곳의 전시는 현대미술 작가들의 작품이 주류를 이룬다. 낡은 듯한 공간과 신진 작가들의 작품이 대비되면서도 묘한 조화를 이루어 신선하게 다가왔다. 사유하게 하는 작품이 많아 관람하는 속도는 자연히 안단테가 되었고, 느리게 천천히 음미할 수 있도록 공간이 관람 템포를 조절해주었다.

프라다파운데이션은 독일계 사진작가 토마스 데만트Thomas Demand의 작품을 상설전으로 마련하고 있는데 〈기괴한 과정Processo Grottesco〉이라는 제목의 이 전시는 꽤 인상적이었다. 조각을 전공한 토마스 데만트는 건축이나 공간의 구조를 재현하여 그것을 사진으로 담아내는 작업으로 이름을 알렸다. 이 전시에서는 30톤의 회색 골판지를 사용해 스페인의 마요르카섬에 있는 동굴을 전시실에 재현해놓았다. 그리고 이와 함께 엽서와 서적 등의 조사 자료도 전시하고 있었다. 이 작품은 2006년 제작 당시 세상에 막 선보이기 시작한 3D 프린팅이라는 기술을 활용했다고 한다. 그런데 가까이 다가가 살펴보기 전까지는 골판지로 만들어진 것임을 상상할 수 없을 정도로 정교했다. 종이를 층층이 쌓아 동굴의 내부를 그대로 살린 이 작품은 실제 석회동굴 속의 석순과 석주를 보는 것처럼 입체감이 살아 있었다. 모든 장소를 실제처럼 재현하여 다시 카메라로 담아낸 작가의 우직한 작업 방식이 놀라웠다. 작가는 현실과 비현실을 넘나드는 이 섬세한 작품을 통해 관람객에게 비현실적인 현실 또는 현실적인 비현실의 경험을 선사하고 싶었던 게 아닐까.

## 뮤지엄 관람을 완성시키는 요소들

방문했던 날 마침 전시장 한 곳에서 전시 철거 작업이 진행 중이었다. 전면의 유리창이 상하로 접힌 채 열리더니 거대한 전시물을 바로 하역할 수 있는 구조로 바뀌었는데 이런 섬세한 공간 구조가 감탄을 자아내게 했다. 사실 뮤지엄 건축은 드러나지 않는 부분에서도 고려해야 할 사항이 많다. 관람객이나 관리자 등 사람들의 동선뿐 아니라 수장고와 전시실을 연계한 전시물의 동선도 중요하기 때문이다. 접이식 문이 닫혀 있을 때는 그저 통유리창을 가진 전면부의 모습만 보였을 테니 아마도 전시 철거 작업을 보지 못했다면 거대한 전시물의 이동 경로가 무척 궁금했을 것이다. 이렇듯 프라다파운데이션에서는 간결한 건축 디자인 속에 기능성까지 충분히 담은 부분들을 확인할 수 있었다.

관람이 끝나면 프라다파운데이션 안에 있는 바에서 샴페인을 한잔하는 것도 좋다. 레트로풍으로 디자인된 이곳 역시 작품 관람 못지않게 감성을 충만하게 끌어올리며 관람 경험을 행복하게 완성시켜준다. 여러 번 강조했듯 뮤지엄 관람은 전시실 안에서뿐만 아니라 전시실 밖에서도 이어져 총체적으로 완성되어야 한다. 그러므로 뮤지엄 안의 카페나 기념품 숍도 중요한 디자인 대상이고 뮤지엄의 정체성을 잘 담아내야 하는 공간이다. 프라다파운데이션의 바 루체Bar Luce는 「그랜드 부다페스트 호텔」로 우리에게 잘 알려진 영화감독 웨스 앤더슨이 공간 디렉팅을 했다고 하니 그냥 지나친다면 아쉬움이 남을 만한 곳이다. 그래서인지 가구며 소품이며 모든 것들이 예사롭지 않게 다가왔다. 화장실마저도 놀랄 만한 디테일을 갖고 있어서 프라

전시관의 전면에 덧붙인 유리창
은 개폐가 가능해 전시물을 옮기
는 데 용이하다.

레트로풍의 공간 디자인과 가구,
소품 등이 인상적인 바 루체는
영화 「그랜드 부다페스트 호텔」
의 웨스 앤더슨 감독이 공간 디
렉팅을 담당했다.

다파운데이션이 세심한 부분까지 디자인에 얼마나 신경을 썼는지 짐작할 수 있었다. 공간의 완벽함은 방문객에게 감동을 주기에 충분했다. 프라다는 이들이 생산하는 제품으로 명성을 이어가고 있지만, 이러한 안목과 활동을 통해 진정 이 브랜드가 명품임을, 그리고 명품이 우연히 만들어진 것이 아님을 다시금 확인시켜주었다.

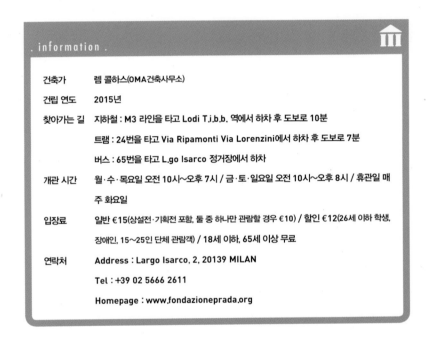

. information .

| | |
|---|---|
| 건축가 | 렘 콜하스(OMA건축사무소) |
| 건립 연도 | 2015년 |
| 찾아가는 길 | 지하철 : M3 라인을 타고 Lodi T.i.b.b. 역에서 하차 후 도보로 10분 |
| | 트램 : 24번을 타고 Via Ripamonti Via Lorenzini에서 하차 후 도보로 7분 |
| | 버스 : 65번을 타고 L.go Isarco 정거장에서 하차 |
| 개관 시간 | 월·수·목요일 오전 10시~오후 7시 / 금·토·일요일 오전 10시~오후 8시 / 휴관일 매주 화요일 |
| 입장료 | 일반 €15(상설전·기획전 포함, 둘 중 하나만 관람할 경우 €10) / 할인 €12(26세 이하 학생, 장애인, 15~25인 단체 관람객) / 18세 이하, 65세 이상 무료 |
| 연락처 | Address : Largo Isarco, 2, 20139 MILAN |
| | Tel : +39 02 5666 2611 |
| | Homepage : www.fondazioneprada.org |

## 우아하고 단아하게 담아낸 삶의 멋
# 한국가구박물관
### Korea Furniture Museum

지난 십수 년간 세계의 뮤지엄들을 여행하면서 우리나라의 뮤지엄 현실과 나의 작업들을 돌아보지 않을 수 없었다. 그런데 아쉽게도 공간미학적 관점에서 자랑스럽다고 할 만한 곳이 딱히 떠오르지 않았다. 한국의 뮤지엄 역사는 100년이 조금 넘었으니 세계의 뮤지엄 역사와 비교하면 이제 청년쯤 된다. 그간 한국의 뮤지엄은 양적으로 많이 증가했지만 질적 측면에서는 여러모로 아쉬움이 있는 게 사실이다. 그래서 해외 유수의 뮤지엄을 보며 우리도 한국을 대표하는 멋지고 아름다운 뮤지엄이 있으면 하는 바람을 오래전부터 가져왔다. 우리가 가진 문화유산의 아름다움에 대해 세계적으로 공감대를 형성할 만한 요소가 부족하다는 데에도 갈증이 있었다. 해외여행 중 자국의 브랜드 광고나 제품만 보아도 얼마나 반갑고 뿌듯하던가. 그러니

세계의 아름다운 뮤지엄들을 망라하면서 한국의 뮤지엄도 한둘은 들어 있으면 하는 갈망은 당연한 것 같다.

## 한국의 아름다운 뮤지엄

2011년부터 대중에게 개방된 한국가구박물관은 우리나라를 대표하는 아름다운 뮤지엄으로 내가 주저 없이 꼽는 곳이다. 한국에도 이러한 뮤지엄이 있다는 사실이 자랑스럽다. 게다가 한국에 소재하면서 한국의 콘텐츠를 다룬 뮤지엄이라는 점에 더욱더 뿌듯함을 느낀다. 이곳은 미국 CNN이 '서울에서 꼭 가봐야 할 장소 10' 중 하나로 선정한 곳이며, 비공개로 운영되던 시절부터 외국에서 방문한 국빈들에게 소개하는 장소로 입소문이 나 있었다. 언론을 통해 여러 번 소개되었듯이 2010년 서울에서 G20 정상회담이 열렸을 때 이곳에서 영부인들의 만찬이 열리기도 했고, 크리스틴 라가르드 IMF 총재, 중국 시진핑 국가주석 내외, 살림의 여왕으로 불리는 마사 스튜어트 등의 유명 인사들이 이곳을 다녀갔다. 영화배우 브래드 피트가 마사 스튜어트의 추천을 받아 한 시간 동안 잠깐 들르는 일정으로 방문했다가 세 시간을 머물렀다는 일화는 이곳의 진가를 짐작하게 한다.

한국가구박물관은 서울 성북동에 자리하고 있다. 서울의 전경이 한눈에 내려다보이는 입지부터 남다른 안목이 느껴졌다. 대중에게 공개되기 전 비공개로 운영할 때는 뮤지엄계 사람들에게도 문턱이 높은 곳이었다. 이곳을 관람한 후에는 쉽게 방문할 수 없는 곳이라 여겼던 마음이 눈 녹듯 사라지고 존경의 마음이 그 자리를 가득 채웠다. 뮤지엄을 대중에게 공개하기까지

오랜 시간 공을 들인 정미숙 관장의 안목과 우직한 노력을 느낄 수 있었고, 서울에도 이처럼 아름다운 뮤지엄이 있음에 감사한 마음이 들었다.

### 한국가구박물관의 설립 배경

정미숙 관장은 미국에서 유학 생활을 하는 중 겪었던 일이 한국가구박물관을 세우게 된 계기가 되었다고 말한다. 당시 외국 친구들에게 "한국은 어떤 나라냐?"라는 질문을 받은 후 제대로 대답을 하지 못해 당황했던 경

우아하고 단아하게 담아낸 삶의 멋

열 채의 한옥을 옮겨와 뮤지엄으로 가꾼 한국가구박물관의 중정 전경 ⓒ 한국가구박물관

험이 계속 마음속에 남아 있어서 한국을 설명할 수 있는 것을 찾게 되었다
는 것이다. 귀국 후 조선시대 목가구를 본격적으로 연구하기 시작했고, 전
통가구야말로 한국의 생활방식과 주거문화를 잘 보여주는 것임을 알게 되
었다고 한다. 특히 1960년대 근대화와 도시화의 영향으로 주거형태가 급격
히 바뀌기 시작해 한옥이 헐리고 목가구가 버려지던 시절, 그는 오히려 여
기에 더 관심을 갖고 여기저기 버려진 목가구를 수집하는 데 열을 올렸다.

이때부터 수집해온 컬렉션이 2000점을 훌쩍 넘어섰고 1993년에 사설 박물관으로 등록하여 본격적으로 관리하기 시작했다. 박물관의 이름은 초대 문화부 장관을 지낸 이어령 박사가 지었다고 한다. 그리고 1995년부터 성북동 터에 옛 가옥들을 옮겨와 박물관을 조성하기 시작해 오늘날과 같은 모습을 갖게 되었다고 한다. 초창기에는 전문가나 외교관들에게 비공식 방문만 허용하다가 2011년부터 일반인에게도 개방하기 시작했다.

한국가구박물관은 이름 그대로 우리 옛 가구들을 수집하고 전시한 뮤지엄이다. 현재 2500여 점에 달하는 조선시대 목가구를 소장하고 있다고 하니 컬렉션만 해도 실로 대단하다. 그런데 이 소장품과 함께 내가 이곳의 진가라고 생각하는 것은 이러한 콘텐츠를 품고 있는 장소다. 여러 곳에 흩어져 있던 10여 채의 한옥을 통째로 옮겨와 정갈하게 재배치하고, 정성스레 수목을 심고 정원을 조성하여 뮤지엄으로 완성한 점이다.

**한옥 안에서 감상하는 우리 전통가구**

한국의 민속 공예품은 조금만 관심을 갖고 들여다보면 그 단아한 아름다움에 감탄하게 된다. 나는 가끔 일이 풀리지 않거나 머리가 복잡할 때 소반, 전통자수, 노리개, 안경집 등 민속 공예품이 전시된 국립민속박물관의 상설 전시실로 내려가 유물들을 둘러본다. 그러면 산란한 마음이 조용히 가라앉으면서 기분이 정화된다. 이름 없는 장인들의 아름다운 감각과 소위 디자인 제품이라 할 만한 이런 물건을 일상에서 사용한 선조들의 기품이 그대로 전해지기 때문이다. 그런데 이처럼 아름다운 유물을 지극히 현대적

사대부집을 재현한 전시 공간 © 한국가구박물관

지하 전시실의 서안
전시 코너 © 한국가
구박물관

이고 전형적인 박물관 장식장을 통해 감상하는 것이 아니라 원래 있던 자리 그대로, 한옥에서 볼 수 있다는 것은 얼마나 멋진 일인가.

현대식 전시실에 놓인 전통공예품을 표현하자면, 푸른 눈에 금발머리를 가진 서양인이 한복을 입은 모습에 빗댈 수 있을 것이다. 실제로 몇 해 전 오광대 놀이패를 전시로 연출하면서 기성품 마네킹을 사용했더니 마네킹의 서구적 몸매와 놀이패 한복이 물과 기름처럼 서로 어울리지 않고 어색했던 모습이 떠오른다. 다시 말해 우리의 전통가구는 한옥이라는 주거형태와 좌식 생활을 하던 생활문화에 기반하여 만들어진 것이므로 이들의 진정한 아름다움을 느끼려면 한옥 안에 있는 모습을 봐야 한다. 그래서 이 뮤지엄이 더 값지고 훌륭하게 다가오는 것이다. 유물의 수집과 보존도 만만치 않은 일이었을 텐데 고옥을 정성껏 옮기고 재건하여 수집품을 위한 공간으로 단장한 한국가구박물관의 안목과 노력에 존경의 마음이 우러날 수밖에 없다. 아름다운 관람 경험을 만드는 일은 어찌 보면 대단한 디자인적 창조라기보다 가장 기본이 되는 것을 발견하는 데서 시작해 묵묵히 시간의 공을 들여야 완성되는 것일지도 모른다.

한국가구박물관은 사전 예약제로 운영되며, 정해진 시간에 소수의 인원이 직원의 안내를 받으며 관람한다. 미리 예약을 해야 하는 번거로움은 있겠지만 이와 같은 방식은 관람객이 이곳의 미감을 보다 제대로 느낄 수 있게 해준다. 생활공간 그 자체인 한옥을 뮤지엄으로 활용했기 때문에 많은 인원을 수용하기도 어렵거니와 무엇보다 여백의 아름다움과 여유를 만끽해야 하는 공간이므로 단체의 떠들썩한 관람은 적절하지 않을 것이다. 예약자

우아하고 단아하게 담아낸 삶의 멋

들이 삼삼오오 솟을대문 앞에 모이자 직원이 길을 안내해주었다. 행랑채를 지나 안으로 들어가니 베일에 싸여 있던 내부 모습이 서서히 눈앞에 펼쳐졌다. 한옥이 수목과 어우러져 단아하고 우아한 풍광을 만들어냈고, 역시 우리 것이 아름답다는 생각이 절로 떠올랐다.

외부를 둘러본 후 내부 관람이 시작되면 신발을 벗고 실내로 들어가야 한다. 대청마루를 밟고 올라가니 머리부터 발끝까지 전통한옥의 분위기가 온몸으로 전달되었다. 마룻바닥을 밟을 때 나는 미세한 삐걱거림, 발바닥을 따라 느껴지는 고목의 섬세한 질감, 공간 가득 배어 있는 그윽한 나무 향까지, 회랑채를 지날 때 보이는 보와 기둥, 문살 들과 어우러져 멋진 장면을 만들어냈다. 이처럼 모든 감각을 자극하는 관람 경험은 유물의 감상 못지않게 이곳의 매력을 한껏 끌어올렸다.

이윽고 조선시대 목가구들이 전시된 곳으로 들어가면 전국 8도마다 독특한 양식을 지녔던 장인들의 기술과 미적 감각을 확인할 수 있다. 사랑채에는 소반과 방석이 가지런히 놓여 있는데 전통가구와 공간이 어우러져 선조들의 단아한 아름다움과 삶의 기품이 가득 느껴졌다. 안채에서는 직원이 잠시 앉아보기를 권했다. 그리고 낮은 창 너머로 잘 가꿔놓은 조경과 하늘을 감상하도록 안내했다. 좌식 생활의 눈높이에서 보이는 풍경을 서서 관람한다면 온전히 느낄 수 없기 때문이리라. 유교사상이 지배했던 조선시대에는 가옥의 구조에도 남녀유별의 관습을 반영하고 있다. 여성과 남성의 공간이 철저히 분리되어 있고 여성의 공간은 외부인이나 하인들과 동선이 겹치지 않도록 가장 깊은 곳에 배치되었다. 이 때문에 여성의 공간인 안채

는 가장 좋은 풍경을 담도록 배려했다고 한다. 안채에 앉아 창 너머를 찬찬

히 바라보고 있으니 그저 이곳에서 시간을 하염없이 보내고 싶었다.

이곳은 온전히 우리의 것으로 한국의 아름다움을 만나게 하는 장소로서

우리에게 더 특별하게 다가온다. 한국가구박물관은 이름 그대로 한국의 옛

가구들을 보존하고 전시하는 곳이지만 관람객에게 진정으로 보여주고자

하는 것은 가구를 넘어 우리가 꿈꾸는 삶의 여유와 미감이 아닐까 싶다.

. information .

건립 연도    1993년 박물관 등록, 2011년 개관

찾아가는 길   지하철 : 4호선 한성대입구역에서 하차 후 6번 출구로 나와 택시로 5분

버스 : 성북마을버스 02번을 타고 한국가구박물관앞 정거장에서 하차, 한국가구박물관

간판이 있는 골목으로 우회전하여 언덕길로 약 180미터 직진

개관 시간    화~토요일 오전 11시~오후 5시(사전 예약제, 한 시간 단위로 가이드 투어 제공) / 휴관

일 매주 일요일, 월요일, 국가공휴일

입장료     일반 2만원 / 할인 1만원(초중고생, 장애인, 성북구민)

연락처     Address : 서울시 성북구 대사관로 121

Tel : 02 745 0181

Homepage : www.kofum.com

# 본질적 접근이 주는 큰 아우라

## 로마유적보호관

Shelters for Roman Archaeological Site

이 작은 공간과의 만남은 그야말로 우연이었다. 그런데 어쩌면 준비된 우연이었는지도 모른다. 로마유적보호관은 스위스 할덴슈타인에 있는 페터 춤토르의 건축사무소를 방문했을 때 알게 되었다. 페터 춤토르의 아틀리에에서 미팅을 마치고 일행을 안내해준 직원과 대화를 하는데 우리가 인근 도시 쿠어Chur에서 머문다고 하자 꼭 가보라며 이곳 정보를 메모해주었다. 다른 뮤지엄을 방문하거나 전시를 보러갈 때와 달리 이곳에 대해서는 아는 바가 거의 없었지만 마침 머물고 있던 호텔과 지척에 있어서 찾아가보기로 마음을 먹었다.

호기심 반 의심 반으로 길을 나서며 그저 편하게 둘러보고 올 생각이었다. 그러나 이곳에 도착해 건물을 마주하고 섰을 때 느꼈던 놀라움은 잊을

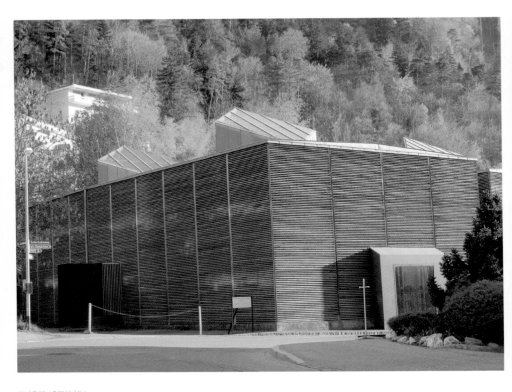

로마유적보호관의 외부

수가 없다. 여기까지 와서 모르고 지나쳐버렸다면 정말 아쉬웠을 거라며 가슴을 쓸어내릴 정도였다. 심지어 내가 쿠어에 머문 건 이곳을 만나기 위해서가 아니었을까 하는 생각까지 하게 되었다. 필연이라고 하기엔 무리겠지만, 만날 인연은 만나게 되어 있다는 말이 왠지 이 장소와의 만남을 말하는 것 같았다.

### 소박하지만 큰 무게감을 지닌 로마유적보호관

로마유적보호관은 스위스 동부의 작은 도시 쿠어에 위치해 있다. 고대 로마시대에 기원을 둔 도시라 이곳에서 로마시대의 유적이 발견되기도 했다. 지금은 흔적으로 남아 있는 유적지를 보존하고 여기서 발굴된 유물을 전시하기 위해 건물을 지으면서 '보호소' '대피소'라는 뜻의 'shelter'라는 이름을 붙였다. 유적지의 보존뿐만 아니라 전시의 역할도 하지만 '전시관'이나 '뮤지엄'이라 하지 않고 '보호관'이라 명명하는 것 자체가 이 건물의 목적과 구축 개념을 잘 설명해주는 듯했다. 작은 것을 크게 과장해서 보여주려는 요즘 세상에 익숙해진 탓인지, 이 담백한 명칭에도 여운이 있었다.

로마유적보호관을 방문하는 방식은 조금 독특하다. 모르고 찾아갔다가 자물쇠가 채워진 입구를 보고 당황할 수도 있을 것이다. 이곳은 무인으로 운영되고 있어서 쿠어역에 있는 관광안내사무소를 찾아가 열쇠를 받아 가야 한다. 다행히 이곳을 소개해준 직원이 미리 이 사실을 알려준 덕에 로마유적보호관으로 가기 전에 먼저 쿠어역으로 향했다. 관광안내사무소에서 장부에 이름을 기재하고 신분증을 맡기면 열쇠를 내어준다. 역에서 나

와 약 15분 정도 마을을 가로질러 남쪽으로 걷다보면 병풍처럼 늘어서 있는 아름다운 산들을 만나게 된다. 쿠어는 인구 3만5000명 정도 되는 소도시이지만 스위스에서 역사가 가장 오래된 도시로도 유명하다. 고대 유적과 고풍스러운 구시가지, 각종 레저 시설과 천혜의 아름다운 환경까지 갖추고 있어서 관광객이 많이 찾는 이유를 알 것 같았다.

그렇게 이 도시의 매력을 느끼며 걸어가다가 마을 끝자락에 다다랐을 즈음 두 동으로 이루어진 로마유적보호관을 발견했다. 단순한 사각 상자 형태에 목재를 주로 이용해 지은 유적보호관은 산 아래에 그저 있는 듯 없는 듯 조용히 자리 잡고 있었다. 건물 외관은 작고 소박해 보였지만 한편으로는 마을을 구성하고 있는 건물들에 비해 현대적으로 보이는 까닭에, 이 건물의 정체가 궁금해 한 번쯤 돌아보게 만드는 것 같았다. 보면 볼수록 로마유적보호관의 작은 건물이 뿜어내는 아우라가 느껴졌다. 가까이 다가가 살펴보니 상자 형태의 무게감에 섬세한 디테일이 더해져 더 묵직한 아우라를 만들어내는 듯했다. 디자인이나 건축에 관심이 있는 사람이라면 아마도 선뜻 문을 열고 들어가기가 쉽지 않을 것이다. 건물이 놓인 원경과 근경, 외관의 디테일 하나하나까지 모두 살펴보면서 충분히 음미하고 싶은 곳이기 때문이다.

## 로마유적보호관의 공간 구조

로마유적보호관의 입구는 소박하지만 설렘을 느끼기에 충분했다. 바닥에서 조금 띄워 설치한 개구부가 마치 시간 여행을 떠나는 우주선에 오르

본질적 접근이 주는 큰 아우라

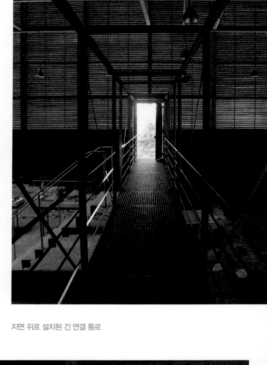

바닥에서 띄워 설치한 개구부가 우주선에 오르는 듯한 기분을 준다.

지면 위로 설치된 긴 연결 통로

마름모형의 천창은 깊
은 프레임을 갖고 있
어 직사광선이 내부로
들어오지 않는다.

는 듯한 기분을 주었다. 개구부는 작은 상자를 붙여놓은 형태인데 캐노피가 따로 없어도 기능을 충실히 했다. 눈이 많이 오는 스위스의 기후 특성상 눈이나 비가 입구로 들어오는 것을 막아주기 때문이다. 게다가 무인으로 운영되는 공간이니 기능과 아름다움을 모두 갖춘 입구를 디자인하는 데 많은 고민을 했음을 짐작할 수 있었다.

건물 외벽의 디테일 또한 훌륭했다. 나무를 수직으로 세워 프레임을 만들고 위에서 아래까지 수평으로 나무살을 하나하나 비스듬히 끼워넣어 시공한 정성이 무엇보다 돋보였다. 이 역시 내부로 공기가 통하게 하여 자연스럽게 온습도를 조절하고 눈과 비로부터 내부 공간을 보호하는 기능까지 충족하므로 기능과 아름다움을 겸비한 것은 물론이고 지혜와 정성까지 담은 디자인이었다.

### 오래 머무르고 싶은 곳

입구로 조심히 들어서니 지면 위로 설치된 긴 연결 통로가 나타났다. 유적을 보호하기 위해 가능한 한 사람들이 바닥을 밟는 면적을 최소화하려는 의도가 있었을 것이고, 시선을 조금 높여서 유적을 관찰하게 하려는 의도도 있었으리라. 두 건물을 관통하여 연결하는 이 통로 좌우로 전시 공간이 있었다. 오른쪽에는 전체 구조를 보여주는 대형 그래픽패널과 출토된 유물을 전시해둔 쇼케이스가 있고, 왼쪽에는 유적이 발굴된 현장을 그대로 보여주고 있었다. 천장에는 마름모형의 천창을 설치했는데 창틀을 흡사 우물처럼 깊게 만들어 실내로 직사광선이 들어오지 않도록 배려했다. 이 창을

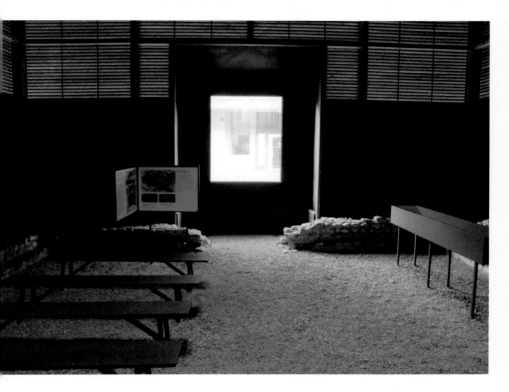

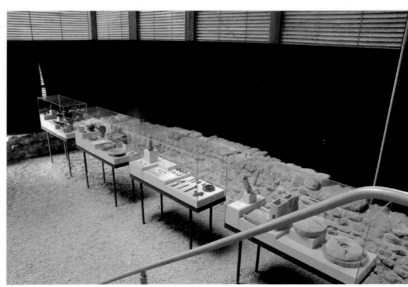

불필요한 장식 없이
정돈된 공간과 담백하
게 연출된 전시

통해 들어온 빛은 최소한의 조도로 부드러운 분위기를 만들어주고 있었다.

　연결 통로를 이용해 두번째 건물로 넘어가면 작은 전시실 겸 오리엔테이션 공간이 나온다. 벤치가 얌전히 배치되어 있고 한쪽 옆에 유물을 전시한 쇼케이스가 놓여 있었다. 밖에서는 창문 안쪽 내부가 잘 보이지 않았는데 실내에 들어오니 큰 창을 통해 외부 풍경이 보였다. 내부가 시간이 멈춘 듯한 공간이라면 창밖으로 보이는 외부는 행인과 자동차가 지나다니는 역동적인 공간이었고, 그 묘한 대비가 상당히 인상적이었다. 유적지는 수많은 과거의 시간이 쌓인 채 화석처럼 존재하는 곳이지만 오늘날 이를 보존해야 할 가치가 무엇인지에 대해 관람객 스스로 생각하게 하는 것 같다. 그런 의미에서 저 창은 과거와 현재를 연결하는 통로와 같은 장치가 아닐까. 건축가가 의도하지 않았다 하더라도 그렇게 해석하고 싶었다.

　로마유적보호관은 심미적 공간 속에서 깊은 감동과 사색의 여유를 주는 곳이다. 불필요한 장식 없이 간결하게 정돈된 건축 조형 안에 가장 기본적인 방식으로 연출한 전시는 담백함 그 자체였다. 더욱 놀라운 건 이 건축물이 30여 년 전인 1986년에 구축되었다는 점이다. 수십 년 전에 이처럼 현대적이고 세련된 디자인을 제시했다니 놀라지 않을 수 없었다. 좋은 공간은 오래 머무르고 싶게 만드는 힘이 있는 것 같다. 이 작은 공간이 가진 힘이 나를 쉬 놓아주지 않았지만 쿠어역 관광안내소에 열쇠를 반납해야 했기 때문에 안내소 직원의 퇴근 시간이 가까워지자 하는 수 없이 일어나야 했다.

　호텔로 돌아와 인터넷으로 정보를 찾아보다가 밤에 이곳을 찍은 사진을

발견했다. 날이 어두워져 내부 조명을 켠 유적보호관은 또다른 모습을 보여주었다. 외벽의 나무살 사이로 빛이 새어나오면서 거대한 상자 형태는 사라지고 내부의 공간만이 세상에 드러나는 느낌이었다. 다음날 아침 일찍 귀국 비행기를 타야 했던 탓에 아쉽게도 한 번 더 방문할 수 없었지만 이곳을 온전히 경험하기 위해서는 낮과 밤의 시간을 모두 보내야 한다고 권하고 싶다.

. information .

| 건축가 | 페터 춤토르 |
|---|---|
| 건립 연도 | 1986년 |
| 찾아가는 길 | 기차 : R 라인을 타고 Chur Stadt 역에서 하차 후 도보로 6분 |
| | 버스 : 1, 81번을 타고 Chur, Brambrüeschb./Stadthalle 정거장에서 하차 후 도보로 5분 |
| 개관 시간 | 쿠어역 관광안내소에 문의 |
| 연락처 | Address : Seilerbahnweg 23, 7000 Chur |

## 명문 사학의 위상과 저력의 상징
# 하버드자연사박물관
### Harvard Museum of Natural History

하버드대학교는 미국 동부 지역의 여덟 개 명문 대학을 일컫는 아이비리그에 속하며 세계 최고의 대학으로 손꼽힌다. 지금까지 수많은 유명 인사들을 배출하고 최고의 교육 수준을 자랑하면서 그 위상을 널리 알려오고 있다. 하버드대학교의 저력은 캠퍼스 안에 있는 뮤지엄에서도 느낄 수 있다. 하버드대학교는 여러 개의 뮤지엄을 보유하고 있는데 이들 뮤지엄이 소장하고 있는 유물이나 표본의 양도 방대하다. 대부분 하버드대학교 내 연구기관들이 수집하고 조사한 결과물을 소장하고 있으며 뮤지엄의 전시물과 큐레이팅은 대학의 연구 성과를 보여준다고 해도 과언이 아닐 것이다. 전시실에 나와 있는 유물은 수장고에 보관된 컬렉션 가운데 극히 일부라고 하니 전체 소장품의 규모도 어마어마할 것으로 짐작된다.

하버드자연사박물관의 전경 ⓒⓢ Bostonian13

## 하버드대학교와 역사를 함께해온 자연사박물관

하버드대학교에는 하버드자연사박물관The Harvard Museum of Natural History,
하버드아트뮤지엄Harvard Art Museums, 피바디고고학민속학박물관Peabody
Museum of Archaeology and Ethnology 등 약 스무 개의 뮤지엄이 있다. 이중에
는 연구 자료의 수집을 목적으로 하거나 온라인으로만 운영되는 뮤지엄도
있지만 대중에게 개방된 곳들도 다수 있다. 이 가운데 자연사박물관은 하
버드대학교가 인류와 자연에 대해 얼마나 깊고 넓게 연구하는지를 단적으
로 보여주는 장소다. 뮤지엄 자체가 연구자들에게는 자부심을 갖게 하며
재학생에게는 학문적 호기심을 충족시켜주고 외부 방문객들에게는 하버드
대학교의 저력을 실감하게 한다.

이들 뮤지엄을 둘러보며 흥미로웠던 점은 대학의 역사만큼 오랫동안 유
지해온 고풍스러운 전시 환경이었다. 하버드대학교는 미국에서 가장 오래
된 대학교인데 뮤지엄 역시 그 역사를 고스란히 함께해왔음을 보여주었다.
이와 같은 고풍스러운 분위기는 소장품을 관람하면서 시간 여행을 하는 듯
한 독특한 경험을 선사했다. 현대식으로 재현하거나 새롭게 연출한 것이 아
니라 공간 자체에 역사가 그대로 살아 있기 때문이었다.

하버드자연사박물관은 '기후 변화' '우주와 자연' '절지동물' '척추고생물
학' '해양시대' '글래스 플라워Glass Flowers' 등의 주제를 가진 전시 코너들로
구성되어 있다. 대학의 연구와 수집 결과를 기반으로 전시를 구성했기 때
문에 일반적인 뮤지엄에서처럼 하나의 시나리오에 맞춰 각 코너들이 연결되
는 구성 방식과는 다르다. 각각의 주제를 좀더 집약적으로 보여주는 전시라

자연사박물관의 유리
식물 표본 전시실

할 수 있으며, 전시 코너마다 세부 주제에 대한 수집품들이 밀도 있게 전시
되어 있었다. 특히 오래된 목재 쇼케이스 안에 빼곡하게 전시된 식물 표본
과 광물 전시 코너가 인상적이었는데, 여기서 놀라운 것은 이 식물 표본이
유리 공예품이라는 점이었다. 이는 체코의 부자父子 유리 공예가인 레오폴
트 블라슈카Leopold Blaschka와 루돌프 블라슈카Rudolf Blaschka의 작품으로
830종이 넘는 식물을 유리로 만들어냈고 그 수도 4000여 점에 이른다.

## 본연의 기능에 충실한 뮤지엄

오늘날 대부분의 뮤지엄들은 첨단 매체를 활용한 연출을 전시에 적용하고 있다. 여기에는 장소적인 한계, 자료 확보 등의 문제도 배후에 있을 것이다. 연구와 수집이 전제되지 않은 신설 뮤지엄은 다양한 자료 수급이 쉽지 않아 부득이 터치스크린이나 사진, 레플리카(복제품) 등으로 대안을 제시해야 하기 때문이다. 다른 한편으로는 공간과 쇼케이스 등에 좀더 현대적이고 세련된 디자인 요소를 도입하여 디지털 매체를 활용한 보여주기 방식에 중점을 두기 때문이기도 하다. 물론 이와 같은 부분을 부정적으로 보는 것은 아니다. 필요한 부분이다. 그런데 하버드에서 만난 전시 공간들은 뮤지엄 변천사의 초창기 모습과 분위기를 그대로 간직하고 있었고 신설 뮤지엄이나 리뉴얼된 뮤지엄의 전시 방식과는 사뭇 다른 모습을 보여주었다.

대학교의 역사만큼이나 세월을 겪은 목재 진열장과 가구들은 전시실 안에서 시간이 그대로 멈춘 듯한 느낌이었다. 그러나 결코 진부하거나 촌스럽지 않고 고풍스러운 감성으로 관람객을 맞이했다. 현대식으로 연출된 뮤지엄이 보여주는 전시와는 확연히 달랐다. 뮤지엄 전시의 발전 과정에서 최근 주목받고 있는 인터랙션이나 신기술을 논할 수 있는 곳이 아니라는 점은 오히려 신선하게 다가왔다. 이는 뮤지엄이 보여주는 방식이나 전시 디자인, 연출 방식을 고민하는 뮤제오그래피Museography를 소홀히 했다기보다는 뮤지엄 본연의 기능에 충실한 운영 방식을 고수하고 있기 때문이라고 생각된다.

요즘은 영상과 그래픽을 활용한 최첨단 전시 기법에 익숙해진 탓에 그동안 봐왔던 것보다 더 독특하고 더 자극적이지 않으면 아무런 감동을 느끼

자연사박물관의 광물 전시실

하버드대학교의 문장
이 새겨진 오래된 벤치
가 전시실에 놓여 있다.

100년은 넘었을 듯한
고풍스러운 쇼케이스
가 인상적이다.

지 못하는, 소위 감동 불감증이 문제가 되기도 한다. 채집한 표본 하나하나를 정성스레 펼쳐둔 이곳의 전시실은 전통적이고 근본적인 전시 방식을 고수하고 있었고, 이러한 방식은 오늘날에도 여전히 가치 있어 보인다.

전시물을 보여주는 방법 혹은 경험하는 방법을 디자인하는 일은 전시를 완성하는 데 마지막 방점을 찍는 중요한 작업이다. 하버드자연사박물관을 둘러보면서 요즘 전시들이 본질보다 포장과 연출에만 급급한 건 아닌가하는 반성을 하게 되었다. 그리고 대학 뮤지엄이라는 장소의 역할과 기능에 대해서도 생각해보는 기회가 되었다. 하버드대학교는 캠퍼스 내에 구색을 갖추기 위해 마련한 형식적 장소가 아닌, 대학의 연구 활동과 그 성과를 뮤지엄이라는 공간을 통해 확실히 보여주고 있었다. 하버드대학교 내 뮤지엄들은 하버드가 명문 사학으로서 갖는 위상의 상징이라고 해도 과언이 아닐 것이다.

. information .

| | |
|---|---|
| 건립 연도 | 1998년 |
| 찾아가는 길 | 보스턴 MBTA의 Red 라인을 타고 Harvard Square 역에서 하차 후 도보로 8분 |
| 개관 시간 | 매일 오전 9시~오후 5시 / 휴관일 1월 1일, 추수감사절, 12월 24~25일 |
| 입장료 | 일반 $15 / 학생 $10 / 65세 이상 $13 / 3~18세 청소년 $10 / 3세 이하 무료 |
| 연락처 | Address : 26 Oxford Street, Cambridge, MA 02138 |
| | Tel : 617 495 3045 |
| | Homepage : www.hmnh.harvard.edu |

카메하메하 왕조 마지막 공주를 위한 헌사

# 비숍뮤지엄

Bernice Pauahi Bishop Museum

서퍼와 신혼부부들의 섬. 하와이 하면 떠오르는 이미지다. 하와이는 따뜻한 기후와 천혜의 자연환경, 관광객을 위해 잘 정비된 명소들로 널리 알려지면서 전 세계인의 사랑을 받는 관광지가 되었다. 여러 섬이 모여 있는 하와이 제도에서 세번째로 큰 섬인 오아후섬에는 하와이의 인구 대부분이 살고 있으면서 호놀룰루 국제공항이 위치해 있고, 하와이의 상징과도 같은 와이키키해변과 제2차세계대전 때 일본군의 공습을 받은 진주만Pearl Harbor 등 유명한 관광지들이 이곳에 모여 있다. 하와이의 명소들 가운데 이곳의 토착민이었던 폴리네시아인의 삶을 보여주는 민속촌이라 할 수 있는 폴리네시안문화센터는 하와이의 토착문화와 전통을 체험하기 위해 많은 이들이 방문하는 곳이다.

비숍뮤지엄의 주 전시실이라 할 수 있는 하와이안홀과 퍼시픽홀이 있는 건물 전경

## 비숍뮤지엄의 설립 배경

하와이의 역사와 전통에 대해 좀더 알고 싶은 여행자라면 비숍뮤지엄을 방문해야 한다. 하와이만큼 아름다운 곳이면서, 폴리네시아의 역사·문명·생활·풍속 등 방대한 내용을 다루고 있어서 하와이를 더 깊이 이해할 수 있게 해주는 곳이기 때문이다. 1889년에 설립되었으니 그 역사가 100년을 훌쩍 뛰어넘었고, 2400만 점이 넘는 유물을 보유하고 있어서 폴리네시아에 관한 뮤지엄으로는 세계 최대인 곳이다.

이 뮤지엄의 기원을 살펴보면 자선사업가이자 카메하메하 왕조의 마지막 공주 버니스 파우아히 비숍Bernice Pauahi Bishop의 남편인 찰스 리드 비숍Charles Reed Bishop이 자신의 아내를 추모하기 위해 설립한 것이라고 한다. 설립자 비숍은 초대 큐레이터로 지질학자이자 식물학자에 민족학 연구자이기도 했던 윌리엄 터프츠 브리검William Tufts Brigham을 고용했는데 그는 후에 이 뮤지엄의 관장이 되어 1898년부터 1918년까지 역임했다. 초대 큐레이터가 관장까지 지낸 곳이니 그가 이곳에 얼마나 애정과 정성을 쏟았을지 짐작이 간다. 뮤지엄이 처음 지어진 곳은 카메하메하학교의 캠퍼스 부지였다. 이곳은 자선활동가로 잘 알려진 비숍의 부인, 즉 버니스 파우아히 비숍이 학교 설립을 목적으로 신탁한 부지로, 하와이 원주민 아이들을 위한 교육 기관을 설립하여 운영하는 데 재산을 사용할 것을 유언으로 언급했을 만큼 의미가 큰 장소이기도 하다. 이후 1940년대에 카메하메하학교가 새로운 캠퍼스로 옮겨가자 이곳에 남은 뮤지엄은 전시 공간을 확장하여 오늘날의 모습을 갖추게 되었다.

## 민속과 전통에 대하여

사라져가는 전통문화의 계승과 보전에 대한 의지를 바탕으로 설립된 비숍뮤지엄은 민속박물관에서 일하는 나에게 좀더 각별하게 다가왔다. 이곳의 주제 역시 폴리네시안의 '민속'이기 때문이다. 민속에 대한 정의와 개념에 대해서는 뮤지엄 전문가들과 관계자들이 끊임없이 고민하는 부분이다. 민속이란 곧 생활문화이기도 하고, 때로는 친숙한 일상과 연결되다보니 고고학적 유물보다 덜 중요하게 인식되기도 한다. 그러나 요즘같이 급격히 바뀌는 세상에서는 근현대의 흔적도 빠르게 사라지고 있어 동시대의 민속에 대한 기록과 보존은 쉽게 간과할 일이 아니다. 이러한 민속을 다루고 있는 뮤지엄이라는 점에서 남다른 동질감이 느껴졌다.

비숍뮤지엄의 건축은 로마네스크 양식을 적용하고 있으며 이곳의 전시공간은 첫 눈에 반할 정도로 매우 아름다웠다. 아름다운 공간이 주는 행복감은 물론이고, 민속을 다루는 뮤지엄에서 오랜 역사와 수많은 시간이 만들어낸 푸근한 분위기가 마음을 가득 채웠다. 이 뮤지엄의 건축 양식은 좀더 엄밀히 말해 '리처드슨 로마네스크Richardsonian Romanesque' 양식이다. 19세기 무렵 미국에서는 상업적 건물에 유럽의 로마네스크 양식을 차용한 건축이 유행했다. 미국 북동부 지역에서 시작된 이러한 건축 양식은 미국의 다른 대도시들에서도 점차 나타나게 되었는데, 비숍뮤지엄의 건축도 당시의 이러한 경향을 반영하여 지은 것이다.

건축 양식의 차용과 재해석을 이야기하다보니 내가 근무하는 국립민속박물관과도 겹치는 부분이 있다. 유신정권 시절인 1972년에 지어진 국립민

속박물관은 전통의 계승이라는 다소 강박적인 이념을 따라 불국사의 청운교와 백운교, 법주사의 팔상전, 금산사의 미륵전, 화엄사의 각황전 등 우리나라 전통건축을 뒤섞어 디자인한 건물이다. 무분별한 조합에서 온 조형적 어색함 때문에 지금까지도 건축계뿐 아니라 디자인 관계자들에게 비판의 대상으로 낙인찍혀 있다. 양식의 재해석 혹은 차용은 단순한 조형적 모방으로는 제대로 평가받기 힘들다는 것을 보여주는 대표적 사례다. 어쨌든 그런 건축을 매일 마주하고 있는 나에게 비숍뮤지엄은 유럽 고전 건축의 미국적 차용이라는 구축 배경을 가지고 있으니 건축물까지도 반갑게 느껴졌다.

### 하와이의 자연과 문화유산을 만나다

지친 일상에 휴식이 필요해 도망치듯 하와이행 비행기에 올랐던 터라 잠시 뮤지엄은 잊고 여유를 즐기고자 했으나 관광 안내 책자에서 비숍뮤지엄을 발견하고는 궁금해서 가보지 않을 수 없었다. 이곳을 방문한 후에는 힐링을 얻은 것은 물론 덤으로 보석을 발견한 기분이었다. 그리고 나에게 뮤지엄은 떼려야 뗄 수 없는 것임을 확인시켜준 고마운 곳이기도 했다. 뮤지엄의 건립 배경에 이미 애틋함과 정성이 담겨 있어서인지 곳곳에서 그 정성스러운 손길을 느낄 수 있었다.

넓은 정원이 시원하게 펼쳐져 있고 폴리네시아의 분위기를 한껏 발산하는 수목들 사이로 화산암으로 지어진 나지막한 건물들이 보였다. 뮤지엄의 전경은 입구에서부터 설레는 마음을 안겨주었다. 비숍뮤지엄은 뮤지엄 숍

비숍뮤지엄의 상설 전시실인 하와이안홀에서는 바다와 땅을 아우르는 하와이안 문화가 한눈에 들어온다.

과 천체투영관인 플라네타륨이 있는 자불카파빌리온, 하와이안홀과 퍼시픽홀이 있는 건물, 캐슬메모리얼빌딩, 그리고 사이언스어드벤처센터로 구성되어 있다. 티켓 센터가 있는 자불카파빌리온으로 입장해서 표를 끊은 후건물을 통과하면 정원과 함께 보이는 건물에 주 전시실이라 할 수 있는 하와이안홀과 퍼시픽홀이 있다.

기획 전시실로 보이는 작은 전시실을 통과해 주 전시실로 동선이 연결되어 있었고 마침 방문했을 때는 〈여행Journey〉이라는 제목의 특별전이 열리고 있었다. 여행지에서 '여행'을 주제로 한 전시를 보게 되어 흥미로웠는데, 이 특별전은 하와이의 자연과 문화유산을 소개하는 전시였다. 나처럼 하와이를 처음 방문한 사람이라면 이 전시를 통해 하와이를 좀더 깊이 들여다볼 수 있는 내용으로 꾸며져 있다. 이윽고 상설 전시실인 하와이안홀에 들어서자 천장에 매달린 상어와 고래 모형, 하와이안 카누의 웅장함이 두 눈을 사로잡았다. 우아한 전시실은 하와이 원주민들이 활동하던 시공간으로 관람객을 이끌었고, 바다와 땅을 아우르는 하와이안 문화가 한눈에 들어왔다.

하와이안홀과 같은 중정 형태의 내부는 맥락이 있는 전시를 위한 구조로 가장 적합하다. 가운데를 비운 공간은 바다가 되기도 하고 하늘이 되기도 한다. 전 층에서 시야가 중심 공간으로 집중되기 때문에 이곳에는 앞서 언급한 고래 모형이나 카누 같은 부피감 있는 전시물들을 전시하고 있었다. 그리고 각 층마다 통로와 난간을 따라 설치된 쇼케이스에서는 하와이의 문화와 역사에 관한 내용이 펼쳐져 있었다. 전시실 한쪽에는 전통문화를 직접 체험해보는 코너들도 마련되어 있었다. 이처럼 유물들의 섬세한 설치 방

하와이의 전통문화를
직접 체험해보는 코너

퍼시픽홀에는 바다의 모습을 보여
주는 영상과 함께 태평양 지역의
문화와 자연환경을 다루고 있다.

식과 재미를 더해주는 체험 코너, 정갈하게 정리된 전시 그래픽 및 영상물을 마주하고 있으니 이러한 큐레이팅과 디자인의 과정, 이를 담당한 담당자가 궁금해진다. 직업병의 발동인 걸까.

하와이안홀에서 연결된 또다른 전시실인 퍼시픽홀에는 바다를 배경으로 한 영상과 함께 하와이안 카누가 나란히 걸려 있었다. 이곳에서는 하와이를 비롯해 태평양 지역의 문화와 자연환경을 다루고 있다. 폴리네시아 태양을 연상시키는 조명과 다채로운 전시 유물 등 모든 것이 더없이 훌륭했다. 그리고 1층 왼쪽에 위치한 카힐리룸이라는 전시실은 카메하메하 왕조를 주제로 다룬 공간이다. 이곳에는 하와이를 통일한 카메하메하 1세 왕부터 시작하는 왕가의 계보와 유물들이 전시되어 있었고 공간 가득 왕가의 위엄이 담겨 있는 듯했다.

하와이는 1778년 영국의 탐험가 제임스 쿡James Cook에 의해 발견된 이래로 식민지 시대를 겪은 다른 나라들처럼 서구 제국주의 열강의 영토 야욕이 불러일으킨 분쟁 속에 놓여 있었다. 하와이 왕국의 초대 군주였던 카메하메하 1세는 외교 능력이 탁월했고 영국으로부터 방위협정을 받아내는 등 영토 보존을 위해 노력하는 동시에 내부로는 하와이 제도를 통일하여 왕국으로서의 체제를 다졌다. 이후 하와이 왕국은 왕위 계승과 섭정 및 집권자에 따라 친영 정책과 친미 정책 사이를 오가는 등 지속적으로 정치적 혼란을 겪기도 했다. 현재 하와이는 미국령으로서 미국의 50번째 자치주다.

전시실에 정갈하게 전시된 복식과 가구 등의 유물에서 다사다난했던 역사의 영향이 드러나 있는 듯했다. 내가 알고 있던 카메하메하 왕의 모습은

카메하메하 왕조 마지막 공주를 위한 헌사

카메하메하 왕조를 주
제로 다룬 카힐라룸

하와이 전통복식을 하고 있었기 때문에 서구인의 옷을 입은 모습이 다소
어색하기도 하면서 한편으로는 익숙한 아이러니를 느꼈다. 우리나라도 역
시 개화기 시대에 서양에서 들여온 복식을 한 왕이나 관료의 사진을 볼 수
있지 않던가. 그러면서 문득 일본에 의해 맥이 끊겨버린 조선왕조의 역사
가 떠오르기도 했다. 하와이까지 와서 우리의 역사를 생각하다니. "역사는
무엇인가. 사회는 무엇인가. 우리의 현재와 미래는 어떠해야 하는가." 하와
이를 여행하는 동안 읽었던 책의 내용이 계속 머릿속에서 겹쳐졌기 때문인
듯하다.

뮤지엄 여행이 좋은 것은 뮤지엄의 테마나 이슈가 방문자의 기억 또는 경험과 연결되어 풍부한 사고의 단초가 되고 영감을 제공한다는 점이다. 하와이를 그저 휴양의 섬 정도로 알고 있던 나에게 비숍뮤지엄은 그들의 풍부한 문화와 역사를 알려주었고, 무엇보다 이를 통해 우리의 역사와 나의 현재까지 반추하게 했다. 전시 때문에 지친 나로 하여금 이 우연한 방문은 전시를 만드는 이유를 다시금 마음에 되새기게 했다.

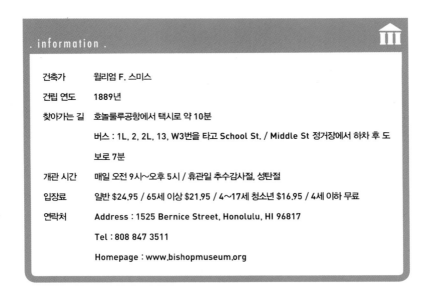

. information .

| 건축가 | 윌리엄 F. 스미스 |
| --- | --- |
| 건립 연도 | 1889년 |
| 찾아가는 길 | 호놀룰루공항에서 택시로 약 10분 |
| | 버스 : 1L, 2, 2L, 13, W3번을 타고 School St. / Middle St 정거장에서 하차 후 도보로 7분 |
| 개관 시간 | 매일 오전 9시~오후 5시 / 휴관일 추수감사절, 성탄절 |
| 입장료 | 일반 $24.95 / 65세 이상 $21.95 / 4~17세 청소년 $16.95 / 4세 이하 무료 |
| 연락처 | Address : 1525 Bernice Street, Honolulu, HI 96817 |
| | Tel : 808 847 3511 |
| | Homepage : www.bishopmuseum.org |

# 진시황병마용박물관

Museum of Qin Terracotta Warriors and Horses

몇 해 전 어느 웹진의 신년호에 해외 뮤지엄을 소개하는 글을 기고할 기회
가 있었다. 어떤 뮤지엄을 소개할지 고민하다가 중국 시안에 있는 진시황병
마용박물관을 선정해 글을 썼다. 새해를 맞으며 오래전에 읽은 칼럼이 문
득 떠올랐고, 그 내용이 '삶과 죽음'이라는 화두를 나에게 던졌던 진시황병
마용박물관과 연결됐기 때문이었다. 2016년에 작고하신 김석철 건축가가
쓴 글이었는데 어렴풋이 기억하는 내용은 대강 이렇다.

우리가 하루하루를 살아가는 것은 매일 죽고 다시 태어나는 행위라고 했
다. 낮에 활발하던 인체는 밤이 되면 잠이 들고 마치 죽음과 같은 모습으로
정지 상태가 되었다가 아침이면 부활하는 것이다. 즉 밤 동안의 휴식을 통
해 얻은 에너지로 다시 새로운 아침을 맞이한다. 자연도 그러하다. 우리가

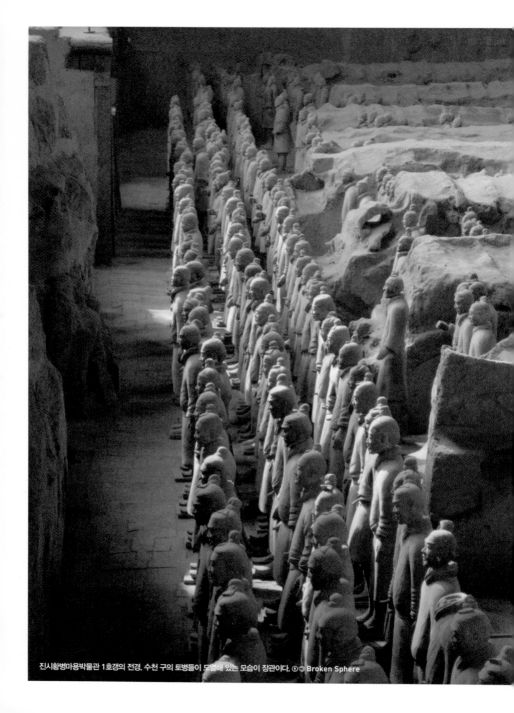

진시황병마용박물관 1호갱의 전경. 수천 구의 토병들이 도열해 있는 모습이 장관이다. ⓘⓒ Broken Sphere

하루하루를 삶과 죽음의 리듬을 반복하면서 보내는 것처럼 봄, 여름, 가을, 겨울을 지나는 동안 자연은 새로 태어나 성장하고 열매를 맺고 다시 휴면 상태로 돌아간다. 우리의 인생도 그렇다. 인류사의 관점으로 확장하여 바라보면 개개인의 삶과 죽음이 반복되고 연결되어 과거에서 오늘까지 이어져 오고 있지 않나.

인간의 삶이란 하루를 단위로 삶과 죽음의 행위를 반복하면서 태어나서부터 멈춤 없이 죽음을 향해 걸어가는 여정인 셈이다. 길고 긴 인류의 역사 속에서 인간은 찰나와도 같은 유한한 삶을 살지만 그렇기 때문에 더더욱 치열하게 살아야 하는 게 아닌가 싶다. 그리고 그 성과를 다음 세대에게 넘겨주고 인류의 거대한 삶이 지속되도록 해야 하는 것이다. 하지만 인간에게 죽음이란 어쩔 수 없이 받아들여야 하면서도 거부하고 싶은 두려운 대상이다. 천하를 호령한 황제에게도 그 두려움은 마찬가지였나 보다. 어쩌면 죽음에 대한 두려움이 그 누구보다 컸을지도 모르겠다.

### 불멸의 염원을 담은 거대한 무덤, 진시황릉을 만나다

진시황병마용박물관은 중국 산시성 시안의 리산 남쪽 기슭에 있는 진시황릉에서 약 1.5킬로미터쯤 떨어진 곳에서 발견된 병마용갱을 보존하고 전시하기 위해 만들어진 곳이다. 진시황은 영생을 바라는 간절함으로 수십만 명을 동원해 자신의 거대한 무덤을 만들었고 이를 호위할 병사와 말을 흙으로 빚어 세워놓았다. 진시황병마용박물관은 이 흙으로 빚은 병마용이 발굴된 구덩이, 즉 병마용갱 위에 그대로 세워졌다. 진시황은 영원히 죽지 않는

불멸을 꿈꾸었지만 어떠한 부와 권력도 절대 영생을 줄 수는 없었기에, 이곳을 둘러보면서 나는 삶과 죽음을 마주하는 태도에 대해 생각해보게 되었다.

이곳을 방문하게 된 계기는 2008년 베이징올림픽이었다. 좀더 정확히 말하자면 베이징올림픽의 개막식을 본 후 중국에 가야겠다는 생각을 했다. 우리에게 익숙한 뮤지엄이라는 장소는 서양 문화의 산물이다. 전 세계에 수많은 뮤지엄이 있지만 그 기원이 유럽이다보니 대체로 뮤지엄 여행이라 하면 기원이 되는 지역 위주로 다니는 것이 사실이다. 나 역시 그러했는데, 특히 큐레이션과 디자인 같은 보여주기 방법에 관심이 있는 나로서는 유럽을 비롯한 서구권에 편중하여 다닐 수밖에 없었다. 고대 문명의 발상지였던 인도나 이집트의 뮤지엄에서는 사실 관람 경험에서 큰 감흥을 느끼지 못했다. 이들 지역은 세계 유수 뮤지엄들이 소장한 유물들의 고향이라 할 수 있지만, 엄청난 양의 유물을 전시실과 복도가 구분이 안 될 정도로 여기저기 쫙 깔아놓은 환경을 보고 안타까운 마음이 더 컸기 때문일 수도 있다. 물론 역사의 증거물로서 유물이 보여주는 감동은 더할 나위 없이 소중하다. 유물 자체의 미감을 보는 것, 현장의 아우라를 느끼는 것의 중요성을 알면서도 그 지역들을 멀리했던 건 아마도 이러한 이유 때문일 것이다.

세계 4대 문명의 발상지 중 하나인 중국의 뮤지엄에 대해 가졌던 생각도 크게 다르지 않았다. 그런데 베이징올림픽의 개막식을 보면서 생각이 바뀌었다. 중국을 대표하는 영화감독 장이머우張藝謀가 총감독을 맡은 개막식은 스케일과 메시지가 강렬했다. 중국 대륙의 기개와 위용, 장대한 역사를 한껏 보여준 개막식이었다. 그때 나는 내 여행지 목록에는 존재하지 않았던

중국을 당장 떠올렸고 그해 가을 중국으로 날아갔다. 베이징올림픽 개막식을 보고 느낀 전율이 나를 중국으로 이끈 셈이다. 그 넓은 중국 대륙에서 고작 일주일의 시간밖에 허락되지 않았던 터라 어디를 가야 할지 고민이었지만, 사실 가보고 싶은 곳은 처음부터 정해져 있었다. 중국을 최초로 통일한 진시황의 대업이 흔적으로 고스란히 남아 있는 도시 시안, 그중에서도 특히 진시황릉을 보고 싶다는 생각이 간절했다.

## 전율을 불러온 병마용의 모습

직접 눈으로 본 진시황릉은 과연 거대한 지하 왕국 그 자체였다. 죽어서까지 자신을 지켜줄 실물 크기의 토병들을 거느리고 있었고 말과 전차 등 6,000여 점에 달하는 부장품으로 무덤을 가득 채웠다. 중국의 먼 과거에는 순장의 풍습이 있었다고 하지만 황제를 위해 이만한 규모의 실물을 매장시킨다는 건 무리가 있었을 터라 진시황은 생전에 자신의 사후를 위한 이 엄청난 사업에 착수했다고 한다. 그리고 비밀 유지를 위해 진시황릉을 구축하는 데 참여했던 인부들을 모두 사살했다고 하니 영생을 누리고자 하는 자가 어찌 타인의 죽음은 그렇게 가볍게 여긴 것인지 권력의 씁쓸함마저 느껴졌다.

2000년이 넘는 오랜 세월 동안 땅속에 묻혀 있던 이곳은 1974년 우물을 파던 농부에 의해 우연히 발견되었고, 현재는 4호갱까지 발굴이 진행되고 있다. 그중 1~3호갱은 뮤지엄으로 정비하여 관람객을 맞이하고 있다. 이곳을 방문한 지도 어느덧 10년의 세월이 흘렀지만 병마용이 도열해 있는 모습을 보고 느낀 전율은 지금도 잊을 수 없다. 2000년 전에 이런 작업이 어떻

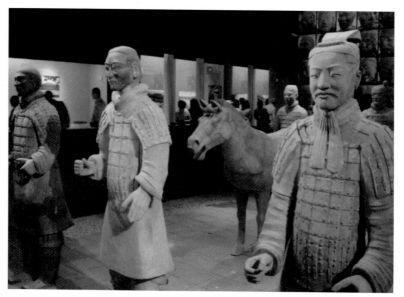

유적지 안에 있는 전시실. 발굴된 유물 중 훼손 없이 상태가 좋은 것은 이곳으로 옮겨와 전시하고 있다.

게 가능했던 걸까. 10년을 이어온 감동은 수천 년의 시간을 땅속에서 버텨온 병마용을 대하는 자세로 너무나 당연할 것이다.

진시황릉은 유네스코 세계문화유산이면서 세계 8대 불가사의에 해당하는 장소로도 기록된다. 1호갱은 처음 발견된 당시로부터 40여 년의 세월이 흘렀지만 그 일대에 매장되어 있을 것으로 추정되는 토병 개수의 3분의 1 정도인 2000구만 발굴된 상태라 하니 전체 규모가 얼마나 큰지 짐작하기도 어렵다. 더욱 대단한 것은 진시황을 수호하기 위해 제작된 토병이 모두 다른 생김새를 하고 있다는 점이다. 이들이 입고 있는 복식과 출토된 기물들은 당시 생활상을 연구하는 데 귀중한 자료가 된다. 살아 있는 듯한 표정에 다양한 포즈를 취한 수천 구의 토병들이 도열해 있는 광경을 보고 전율을 느끼지 않는 사람은 아마도 없을 것이다. 이곳을 둘러싼 미스터리는 고고학자들이 풀어야 할 과제이겠지만, 도대체 어떻게 이런 작업이 가능했었는지 궁금증이 더해갔다.

### 전시 디자인의 본질에 충실한 공간

병마용 유적을 뮤지엄으로 구축한 진시황병마용박물관은 인위적 연출과 보조 장치 없이 유적지 그 자체의 아우라를 담고 있다. 그러면서 외기外氣의 영향으로부터 발굴갱을 보호하기 위해 최소한의 기능만을 부가했다. 물론 발굴된 유물 중 일부 상태가 좋은 것은 인근에 위치한 시안박물관이나 단지 내 전시실로 옮겨와 스포트라이트를 비추고 있기는 하지만, 이 뮤지엄의 주요 볼거리는 다름 아닌 발굴갱을 그대로 드러내고 있는 거대한 무

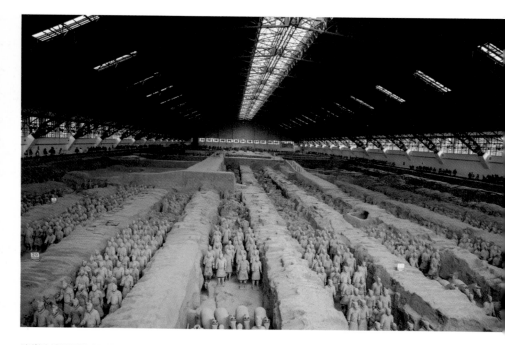

진시황병마용박물관은 발굴갱을 그대로 살려 거대한 무주 공간으로 지어졌다. ①③ Jmhullot

주無株 공간이다.

현재 진행 중인 발굴 현장을 그대로 살려 뮤지엄의 공간 속에 넣은 것은 좋은 아이디어였다. 지붕을 덮고 벽을 세운 게 전부라고 하지만 이를 구현하는 것은 결코 간단한 문제가 아니다. 이 거대한 공간에 기둥 없이 천장을 만들기 위해서는 만만찮은 구조 기술이 필요하고 막대한 예산 또한 투입되었을 것이다. 기둥으로 인해 유적지가 훼손되어서는 안 되고 유적지를 한

삶과 죽음을 마주하는 태도에 대한 성찰의 장

눈에 조망하는 데 기둥이 시각적으로 간섭해도 안 된다는 본질적인 문제를 해결하기 위해 무주 공간이라는 건축적 해법을 제시한 것은 섬세하면서도 대범한 시도였다는 생각이 들었다. 이곳은 건축 공간으로서 있는 듯 없는 듯 존재를 드러내지 않으면서 내부의 콘텐츠를 최대한 부각시켰다. 말 그대로 전시 디자인의 본질에 충실한 곳이었다.

병마용 유적은 엄청난 스케일의 역사적 장소로 이곳은 작고 평범한 나의 삶을 투영해 보게 한다. 마치 임종 체험을 위해 관 속에 드러누운 기분으로 내가 세상을 떠날 때 남기고 싶은 것은 무엇일까, 나는 어떤 표정의 사람으로 기억되고 싶을까 등 하염없이 생각이 꼬리를 물었다. 이렇듯 '삶과 죽음, 무한과 유한'이라는 사유에 단초를 제공한 곳이었다. 그러기에 한 해를 시작하는 칼럼의 주제로서 이곳을 선정한 것은 어쩌면 당연한 것이었는지도 모르겠다.

. information .

| 건립 연도 | 1979년 |
|---|---|
| 찾아가는 길 | 시안역 근처 버스 정거장에서 306, 914, 915번 버스 탑승 후 병마용 정거장에서 하차 |
| 개관 시간 | 매일 오전 8시 30분~오후 5시 / 휴관일 연중무휴 |
| 입장료 | 일반 ¥120 / 학생 ¥60 / 65세 이상, 장애인, 16세 이하 무료 |
| 연락처 | Address : 陝西省西安市临潼区 |
| | Tel : 029 813 99001 |
| | Homepage : www.bmy.com.cn |

# 5 convergence
## : 낯선 공감

"인간의 본질은 예상치 못한 일을 하는 것이므로
모든 인간의 탄생에는 세상을 바꿀 가능성이 수반된다."
— 한나 아렌트, 『인간의 조건』 중에서

# 「이터널 선샤인」의 도시 몬탁의 랜드마크
# 라이트하우스뮤지엄
Montauk Light House Museum

미셸 공드리 감독의 영화 「이터널 선샤인」의 배경인 몬탁Montauk은 나에게도 마음속의 빛처럼 기억되는 곳이다. 아마도 영화가 준 감동도, 이곳을 방문했던 기억도 여운이 길게 남아 있어서 그런가 보다. '순결한 마음속 영원한 빛Eternal Sunshine of the Spotless Mind'이라는 제목의 이 영화에서 몬탁을 배경으로 선택한 것은 의미심장해 보인다. 그도 그럴 것이 몬탁은 뉴욕에서 가장 처음으로 등대를 세운 곳이었고 1796년에 완공되어 지금까지 불을 밝히며 그 자리를 지키고 있다. 뉴욕 여행이라고 하면 대부분 맨해튼을 떠올린다. 맨해튼이 뉴욕 여행의 중심인 건 사실이며 그 지역만 해도 가볼 곳이 매우 많기는 하다. 하지만 뉴욕에서 시간의 여유가 조금 있다면 마천루의 대도시를 벗어나 기차를 타고 근교로 여행을 가보는 것도 좋다.

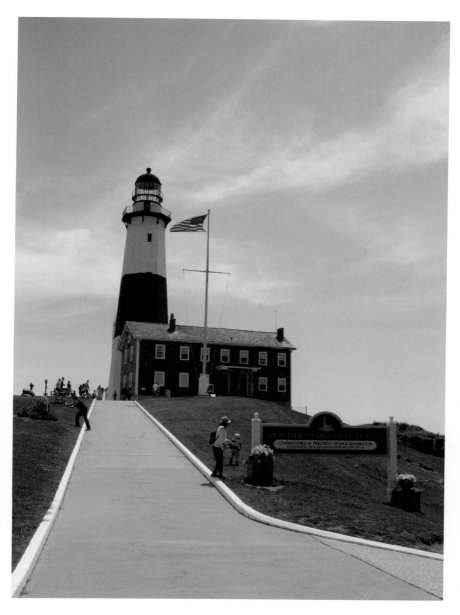

언덕 위에 자리한 라이트하우스뮤지엄

## 마음속에 오래 남을 아름다운 곳, 몬탁

몬탁은 롱아일랜드 동쪽 끝자락에 위치해 있다. "기억은 지워져도 마음은 남는다"라는 명대사로도 잘 알려진 「이터널 선샤인」에서는 주인공들이 몬탁의 해변과 기차역 등을 배경으로 등장해 이야기를 이어간다. 몬탁을 가기 전에는 영화 때문에 호기심을 가졌던 곳이라면, 다녀온 후에는 영화의 유명한 대사처럼 마음에 오래 남을 아름다운 곳으로 기억되는 장소다.

물론 영화에서 말하는 기억은 장소에 대한 것만은 아니다. 사람에 대한 기억, 특히 사랑했던 사람에 대한 기억과 거부할 수 없는 끌림을 이야기한다. 몬탁은 두 남녀 주인공이 처음 만난 곳이고, 서로에 대한 기억을 완전히 지워버린 후에도 본능적으로 이곳을 찾아 두 사람은 마치 처음 만난 것처럼 몬탁에서 재회한다. 미셸 공드리 감독은 어둠 속에서 불을 밝히며 서 있는 등대의 상징성을 영화 속 장소에 투영하고 싶었던 것 같다. 가끔 여행을 하다보면 처음인데도 언젠가 와봤던 것처럼 편안하고 금세 익숙해지는 경우가 있다. 몬탁도 그랬다. 바다와 등대, 언덕, 작은 마을과 해변 등 마음이 편안해지는 풍경들이 잘 조화되어 있어 익숙한 느낌이 드는가보다.

몬탁이 위치한 롱아일랜드는 부유한 뉴요커들의 별장이 많은 곳으로도 익히 알려져 있다. 몬탁 호수를 둘러싸고 그림 같은 저택들이 놓여 있고 이곳에서 여름휴가나 주말을 보낸다고 한다. 여행을 떠나기 전부터 아름다운 풍경을 머릿속에 그리며 설레는 마음으로 출발했다. 맨해튼 34번가 펜스테이션에서 첫 기차를 탔다. 자메이카역에서 환승을 하고 약 두 시간 반 정도

더 가면 몬탁역이 나온다. 대부분 자동차로 방문하지만 로컬 콜택시를 잘 이용하면 기차 여행도 비교적 불편 없이 할 수 있다. 주말 아침 해변에 갈 준비물을 챙겨 부지런히 기차에 오르는 뉴요커들을 보니 삶에 대한 열정이 대단한 것 같다는 생각이 들었다. 또한 뉴욕이라는 도시가 가진 이런 환경이 부럽기도 했다. 이내 기차 안은 주말 휴일을 즐기려는 젊은 뉴요커들로 만석이 되었다.

### 라이트하우스뮤지엄과 등대 전망대

몬탁역에 도착해 콜택시를 불러 라이트하우스뮤지엄으로 향했다. 언덕 위에 있는 등대와 주변에 펼쳐진 잔디와 수풀, 저 멀리 보이는 북대서양의 풍경은 평화로움 그 자체였다. 좁은 원통형 계단을 따라 등대의 꼭대기에 올라가 조금 더 높은 하늘의 바람을 느낄 수 있었고, 시야에 펼쳐진 전경을 바라보니 가슴이 뻥 뚫리는 기분이었다. 그리고 전망대에서 내려와 전시실을 찬찬히 둘러보았다. 등대지기가 거주하던 주택을 개조한 뮤지엄이라고 하는데 오래된 공간이 주는 그윽함이 느껴졌다. 내부에는 등대와 관련된 유물과 기록물, 사진 자료 등이 잘 보관되고 정리되어 있었다. 등대라는 공간과 함께 이 뮤지엄은 시간의 깊이를 충분히 느낄 수 있게 해주는 곳이었다.

전시실 관람을 마치고 야외로 나오니 다시 한번 탁 트인 주변 풍광에 기분이 상쾌해졌다. 야외에는 전망경이 설치되어 있고 몬탁 근처 바다에서 서식하는 어종을 보여주는 안내판도 있었다. 라이트하우스뮤지엄이지만 자연 환경의 정보까지 세세하게 알려주는 점이 친근하고 귀여웠다. 언덕 위 벤치

몬탁라이트하우스뮤지엄의 전시실 내부

라이트하우스뮤지엄 앞에 펼쳐져 있는 잔디 언덕과 바다 풍경

에 앉아 바다를 바라보며 시간을 보냈다. 따뜻한 햇살을 맞으며 하늘과 바다가 맞닿은 풍경을 한참 바라보고 있으니 일상의 번잡함에 죄어들었던 가슴이 한결 가벼워지는 듯했다.

몬탁에 가면 라이트하우스뮤지엄뿐만 아니라 다운타운에서 도보로 5~10분 거리에 있는 해변에도 꼭 들러야 한다. 고운 모래사장이 길게 이어진 몬탁의 비치는 아담한 규모에서 편안함을 느낄 수 있다. 아무 목적 없이 파도소리를 들으며 모래사장 위에 누워 시간을 보내는 여백 같은 휴식을 가져보는 것도 좋다. 그러면 복잡한 마음을 비우고 기억을 위한 공간을 마련해둘 수 있을 것이다. 어릴 때 숫자가 적힌 점들을 순서대로 이어 하나의 그림을 완성하는 숫자 점 잇기를 하면서 시간을 보냈던 적이 있다. 이곳을 방문했던 경험을 되돌아보면 인생도 꼭 이 점 잇기처럼 미지의 세계에 흩어져 있는 점들을 이어 완성해가는 것 같다는 생각이 든다. 오래전 「이터널 선샤인」이라는 영화를 볼 때만 해도 내가 몬탁이라는 마을과 그곳의 라이트하우스뮤지엄을 방문하게 될 거라고는 생각지도 못했다. 그런데 휴직 기간 동안 예정에 없던 뉴욕에서 체류하게 되었고, 지인을 통해 뉴욕 인근의 몬탁이 그 영화의 배경지라는 이야기를 듣게 되었다. 게다가 이곳에 오래된 뮤지엄이 있다고 하니 더더욱 방문하지 않을 수 없다. 그 후 이곳을 다녀온 경험은 나에게 오래도록 긴 여운을 남겼다.

삶의 순간에서 마주치는 작은 사건과 경험 또는 인연은 나도 모르는 사이에 서로 연결되어 새로운 경험이나 장소로 이어주는 것 같다. 모든 시공간은 알게 모르게 긴밀히 연결되어 있다는 생각에, 삶의 매 순간 소

중하지 않은 것이 없고 사소하게 취급해서도 안 되겠다는 생각이 들었다. 몬탁, 그리고 라이트하우스뮤지엄의 방문도 그런 경험의 하나였음은 분명했다.

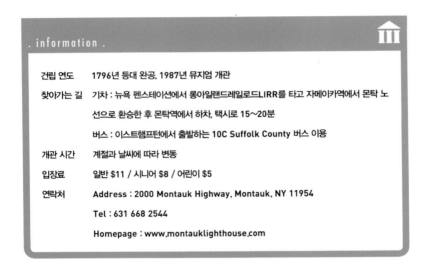

. information .

| 건립 연도 | 1796년 등대 완공, 1987년 뮤지엄 개관 |
| --- | --- |
| 찾아가는 길 | 기차 : 뉴욕 펜스테이션에서 롱아일랜드레일로드LIRR를 타고 자메이카역에서 몬탁 노선으로 환승한 후 몬탁역에서 하차, 택시로 15~20분 |
| | 버스 : 이스트햄프턴에서 출발하는 10C Suffolk County 버스 이용 |
| 개관 시간 | 계절과 날씨에 따라 변동 |
| 입장료 | 일반 $11 / 시니어 $8 / 어린이 $5 |
| 연락처 | Address : 2000 Montauk Highway, Montauk, NY 11954 |
| | Tel : 631 668 2544 |
| | Homepage : www.montauklighthouse.com |

# 유럽 속 아시아 문화의 보고
# 국립기메뮤지엄
Musée national des arts asiatiques, Guimet

국립기메뮤지엄은 케브랑리뮤지엄과 더불어 프랑스 자국민이 사랑하는 뮤지엄이다. 이곳은 리옹 출신 기업가이자 수집가인 에밀 기메Emile Guimet가 소장한 고미술품을 근간으로 만들어진 뮤지엄으로 초기 컬렉션은 그가 관심을 가졌던 이집트와 그리스 유물이 주를 이루었다. 당초 리옹에 세워진 뮤지엄을 파리로 이전하면서 프랑스 당국의 뮤지엄 정비 정책에 따라 루브르가 소장하고 있던 아시아 관련 유물을 이곳으로 옮겨왔고, 그 후 이곳은 아시아 문화에 관해 더욱 전문성을 가진 뮤지엄으로 자리매김하게 되었다. 특히 1920~30년대 프랑스 고고학 발굴단의 해외 유물 발굴 성과가 높았고 아시아 각 지역 예술에 전문성을 가진 관장들이 연이어 취임함으로써 명실공히 유럽을 대표하는 아시아 뮤지엄으로 내실을 다졌다.

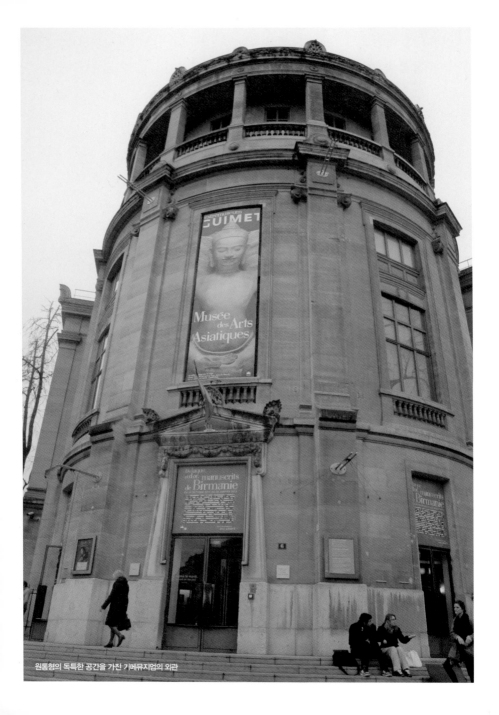

원통형의 독특한 공간을 가진 기메뮤지엄의 외관

## 탁월한 공간감을 자랑하는 기메뮤지엄

외관에서 먼저 원통형 건물의 파사드가 눈에 띄는데 내부로 들어서면 역시 원형의 로비 공간이 나온다. 이곳에서부터 이어지는 복도형 전시 공간에 많은 유물들이 개방형으로 전시되어 있는 모습이 인상적이었다. 모든 전시 코너를 개방적으로 꾸민 것은 아니지만 넓은 공간에 툭툭 놓인 조각상들이 공간의 미감을 더해주었다. 조도가 낮은 전시실의 쇼케이스 안에 정돈되어 갇혀 있는 유물을 대하는 느낌과는 사뭇 달랐다.

그도 그럴 것이 1996년부터 대대적으로 이루어진 공간 리뉴얼에서 이를 담당한 건축가 앙리 고댕Henri Gaudin과 그의 아들 브뤼노 고댕Bruno Gaudin 은 상설 전시실에 뮤지엄 공간으로는 이례적으로 자연 채광을 유입하는 방식을 도입했다. 그리고 작품을 관람하는 공간을 디자인할 때 시야에 방해가 되지 않도록 하는 데 중점을 두었다고 한다. 그 덕분에 기메뮤지엄은 고고학적 유물을 전시하는 뮤지엄 특유의 어둡고 폐쇄된 공간과는 거리가 멀다. 또한 실내에서 상하층 전시장을 연결하는 계단을 설치하여 공간에 조형성을 더했다. 이것 역시 관람객이 자유로이 위아래 전시장을 오가며 작품을 관람할 수 있도록 배려한다는 의도를 담았다고 한다.

기메뮤지엄은 특히 공간감이 탁월하다. 화이트 큐브 안에 전시된 조각상들은 조명을 비춘 예술작품처럼 환하게 빛나고 있었다. 계단실에서 바라보는 공간의 시퀀스도 아름다웠다. 사실 유물을 전시하는 곳은 자연 채광을 많이 쓰지 않고 조도가 낮은데, 이곳은 발상의 전환을 시도한 밝은 공간 덕분에 관람하는 내내 기분이 산뜻했다. 그러면서도 에밀 기메의 수장고를

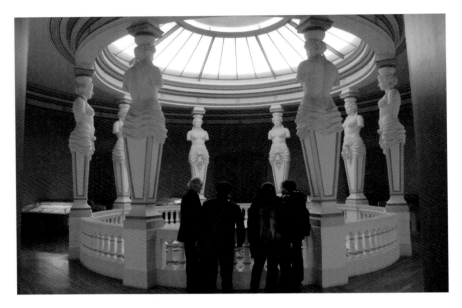

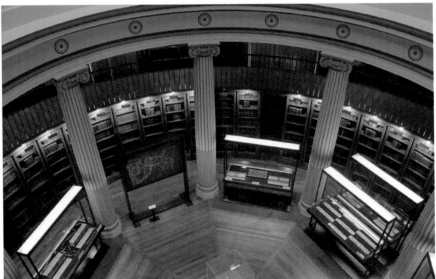

기메뮤지엄의 내부. 원통형 구조의 건물은 그리스 신전을 떠올리게 하는 요소들로 꾸며져 있다.

기메뮤지엄의 전시실은 어느 뮤지엄보다 개방적인 구조와 자유로운 배치가 인상적이다.

재현한 코너는 시간의 켜가 느껴지는 그윽함도 가지고 있었다.

## 기메뮤지엄의 소장품에 관하여

기메뮤지엄의 전시 공간은 4층으로 구성되어 있다. 첫번째 층에는 인도, 캄보디아, 태국의 유물이 전시되어 있고, 두번째 층에는 고대 중국과 중앙아시아, 아프가니스탄, 파키스탄, 히말라야의 유물을 전시해놓았다. 한국과 중국, 일본의 유물은 세번째 층에 배치되었고, 네번째 층에는 사무 공간과 함께 중국 유물을 전시한 공간이 있다.

전시는 여행을 좋아했던 에밀 기메가 아시아 지역을 다니면서 수집품을 모은 이야기로부터 시작된다. 에밀 기메의 오래된 여행 가방과 여행 루트가 그려진 지도, 여행 중 원주민과 만난 모습을 그린 회화 등을 통해 그의 광대한 여정을 보여주고 있다. 그런데 당시 그의 여행 루트에 한국은 없었다. 에밀 기메는 1876년 도쿄, 나고야, 교토, 고베 등 일본의 주요 도시를 방문했고 상하이와 홍콩을 거쳐 베트남의 사이공(오늘날 호찌민)으로 이동했다.

현재 기메뮤지엄이 소장하고 있는 한국 관련 유물의 대다수는 한국의 첫번째 프랑스 대사였던 빅토르 콜랑 드 플라시와 프랑스 정부가 한국에 파견한 인류학자 샤를 바라에 의해 수집되어 파리로 보내진 것들이다.

이와 관련된 역사적 일화가 있다. 근대적 개혁운동인 갑신정변을 이끌었던 김옥균을 암살한 인물로 알려진 홍종우는 우리나라 최초의 프랑스 유학생이었는데, 그가 파리에서 체류하던 1892년에 기메뮤지엄의 연구 보조자로 일하면서 샤를 바라가 수집해온 한국 유물들을 분류하고 자료를 번역

하는 작업을 맡았다고 한다. 이러한 그의 활동은 이듬해인 1893년에 기메 뮤지엄에 한국관을 개관하는 데 큰 도움이 되었다. 그러나 근대사에서 홍종우는 김옥균의 암살자로 깊이 각인된 까닭에, 조선의 문화를 프랑스에 알리고 기메뮤지엄에 한국관이 만들어질 수 있도록 기여한 그의 노력들은 그다지 큰 조명을 받지 못했다.

### 익숙하면서도 낯선 느낌

한편 이러한 역사적 일화와는 별개로 내게 기메뮤지엄의 첫 인상은 '낯선 익숙함' 혹은 '익숙한 낯섦' 같은 것이었다. 비슷한 종류의 유물이 전시되어 있는 아시아 관련 뮤지엄과 비교하면 전시 환경이나 공간이 훨씬 더 잘 정비되어 있었지만 왠지 모를 어색함이 느껴졌던 것이다. 왜 그런 느낌을 받았던 걸까. 아마도 기메뮤지엄의 공간 때문이었다는 생각이 든다. 지극히 서구적인 공간에 동양의 유물을 배치하면 아무래도 이질감이 있을 수밖에 없지 않을까. 한옥에 놓인 반닫이와 미니멀한 현대건축 양식의 주택에 놓인 반닫이가 서로 다른 느낌을 주듯이 말이다.

특히 내가 어색함을 느낀 부분은 도자기와 전통가구를 전시해놓은 공간이었다. 도자기와 가구의 배치가 실제 사용 맥락과 달라서 어색함이 더욱 두드러지는 것 같았다. 아시아의 문화를 완벽하게 이해하지 못한 큐레이터가 이들을 오브제로만 인식하여 전시실에 배치한 결과라고 해야 할까. 이를테면 요강의 쓰임을 모르는 서양인이 이를 골동품으로 여기고 식탁 위에 장식해둔 것 같은 느낌이다.

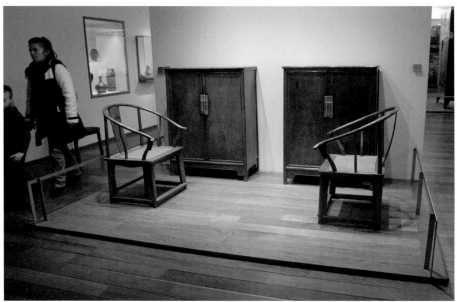

서구적인 전시 공간에 배치된 동양의 유물이 이질적인 느낌을 준다.

그러면서도 한편으로는 이런 유물들을 개방된 공간에 전시한 뮤지엄의 전시 방식은 놀랍다. 관람객의 수준이 높아 안전하게 유지 관리를 할 수 있기 때문이기도 하겠지만 우리로서는 시도하기 어려운 일이다. 아무튼 이와 같은 어색함에도 불구하고 기메뮤지엄의 밝고 환한 관람 환경과 유물의 전시 방식은 이 뮤지엄에 대한 좋은 기억을 만들어주었다. 유럽에서 이처럼 아시아의 유물들을 방대하게 모아놓은 보물 창고가 또 어디 있겠는가. 다만 이제는 해외에서 한국문화를 소개할 때 서구인의 관점으로 해석되고 각색된 것이 아닌, 우리 문화 그 자체로서 보여줄 필요가 있겠다는 생각을 지울 수가 없다.

. information .

| | |
|---|---|
| 건립 연도 | 1889년 |
| 찾아가는 길 | 지하철 : 9 라인을 타고 Iéna 역에서 하차, 또는 6 라인을 타고 Boissière 역에서 하차 후 도보로 5분 |
| | 버스 : 63, 82, 32번을 타고 Iéna 정거장에서 하차, 또는 22, 30번을 타고 Kléber-Boissiere 정거장에서 하차 |
| 개관 시간 | 수~월요일 오전 10시~오후 6시 / 휴관일 매주 화요일, 5월 1일, 12월 25일, 1월 1일 |
| 입장료 | 일반 €11.5(상설전&기획전, 상설전만 관람할 경우 €8.5) / 할인 €8.5(교사, 25세 이하 유럽연합 거주자) / 18세 이하 무료 |
| 연락처 | Address : 6, place d'Iéna, 75116 Paris |
| | Tel : +33 1 56 52 54 33 |
| | Homepage : www.guimet.fr |

## 파리의 낭만을 품은 로맨틱한 저택

# 로댕뮤지엄

Musée Rodin

로댕뮤지엄은 오래전에 이미 가봤다고 생각하고 있던 터라 파리를 열 번도 더 방문했지만 다시 찾을 생각을 전혀 하지 않았었다. 그런데 막상 이곳에 와보니 익숙한 것은 그의 작품뿐, 공간은 무척 낯설었다. 처음 방문이었던 것이다. 왜 이곳을 방문했던 곳이라 굳게 믿고 있었는지 모르겠다. 어쩌면 이곳은 박물관 종사자로서가 아니라 파리의 낭만을 만끽하려는 여행객으로서 가보고 싶은 곳이라는 생각이 늘 내 안에 있었나 보다. 그래서 매번 출장을 올 때마다 이곳을 방문할 일정은 넣지 않았다. 헐레벌떡 들어와 여운도 없이 서둘러 떠나고 싶지 않았던 것이다. 그런 잠재적 바람 탓인지 덕인지 알 수 없지만, 로댕뮤지엄의 방문은 좀 갑작스러웠고 꽤 낭만적이었다. 여행을 하면서 가끔씩 꿈꾸는 그런 낭만을 경험한 것 같았다.

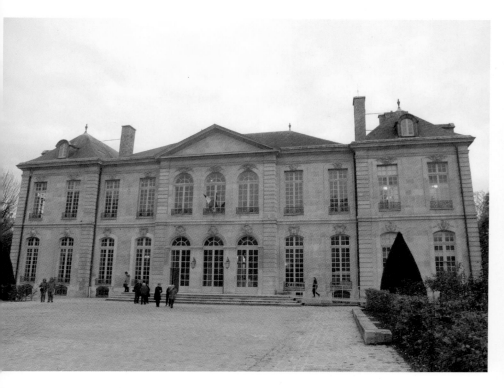

비롱저택을 개조하여 1919년에 문을 연 로댕뮤지엄

## 로댕뮤지엄에서 낭만을 느끼다

출장 일정을 마치고 귀국행 저녁 비행기를 타기 전까지 몇 시간의 여유가 있었다. 뭘 할까 서로 고민하고 있는데 일행들이 각자 보고 싶은 뮤지엄이 있다고 했다. 파리에 멋진 카페, 쇼핑몰, 공원 등 볼거리가 넘쳐나는데 마지막 순간까지도 우리는 뮤지엄이라며 서로를 보고 웃었다. 그리고 각자 희망하는 뮤지엄으로 찢어졌다. 파리 시내 여러 뮤지엄 중 이날은 신기하게도 오직 로댕뮤지엄만이 떠올랐다.

마침 묵고 있던 호텔과도 가까운 곳이라 산책하듯 여유 있게 걸어서 뮤지엄에 도착했다. 로댕뮤지엄은 잘 알려진 것처럼 비롱저택Hôtel Biron을 뮤지엄으로 개조한 곳이다. 파리 시내 중심지에 위치해 있지만 뮤지엄 주변이 번잡하지 않고 고급 주택가 특유의 고요함이 있었다. 늦가을의 파리는 트렌치코트를 입고 샹송을 들으며 걸어야 할 것 같은 낭만적인 분위기로 가득했다. 일행과 분주하게 일정을 보내다 잠시 주어진 혼자만의 시간이었기에 더 감성적이기도 했고, 곧 파리를 떠나야 하는 마지막 날이라 아쉬움까지 더해졌다. 그리고 로댕과 카미유 클로델Camille Claudel의 슬픈 사랑을 생각하니 이 뮤지엄은 더욱 로맨틱하고 애잔할 수밖에 없었다.

입장권을 끊고 내부로 들어서자 파리라는 도시 전체가 그렇듯 뮤지엄의 공간에서도 시간의 깊이가 확 느껴졌다. 뮤지엄의 본관으로 사용하고 있는 비롱저택은 18세기에 지어져 300년에 가까운 세월을 지나왔다. 뮤지엄으로 개조하여 새롭게 문을 연 것이 1919년이며, 뮤지엄의 역사만 해도 근 100년이니 그 역사 또한 대단하다. 우리나라는 1908년 순종이 창경궁 안에 만든

카미유 클로델의 작품을 전시한 전시실

이왕가박물관이 최초의 뮤지엄인데 한국의 뮤지엄 역사와 맞먹는다.

## 로댕과 카미유 클로델

로댕은 비롱저택에 거주하면서 작업실로 사용했고 세상을 떠나기 전까지 이곳에서 머물렀다. 그는 이곳을 뮤지엄으로 사용할 것, 그리고 한 공간은 반드시 카미유 클로델의 작품을 전시할 것이라는 조건으로 자신의 모든 작품을 프랑스 정부에 기증했다고 한다.

그가 이런 특별한 유언을 남길 만큼 카미유 클로델을 생각했음에도 왜 로댕과 그녀의 사랑은 이루어지지 못했을까. 결혼이 사랑의 완성이고 종착이라는 생각은 너무나 통속적이고 제도 순응적인 것 같기도 하지만 이들은 결혼이라는 형식을 성사시키지 못했을 뿐만 아니라 사랑 또한 완성하지 못했다. 로댕은 카미유 클로델이 아닌 다른 여인과 이미 오랫동안 결혼 생활을 유지하고 있었고, 카미유는 정신병원에 버려진 채 로댕을 그리워하며 그가 세상을 떠난 이후에도 무려 30여 년이나 되는 시간을 고독하게 보내다 쓸쓸히 생을 마감했다고 한다. 이들이 만든 드라마의 결말은 그저 안타까울 뿐이다. 조용히 방문객을 맞이하고 있는 이 저택은 그 모든 사연의 배경일 텐데, 사람도 가고 추억도 잊힌 후 이렇게 공간과 그들의 작품만이 남아 있었다. 해가 뉘엿뉘엿 넘어가는 초저녁 무렵 비롱저택은 왠지 모를 애잔함에 가득 잠겼다.

로댕뮤지엄은 일반적인 화이트 큐브의 전시실처럼 작품과 공간을 차갑게 분리시키지 않은 덕분에 포근함을 느낄 수 있어서 좋았다. 그림을 배우

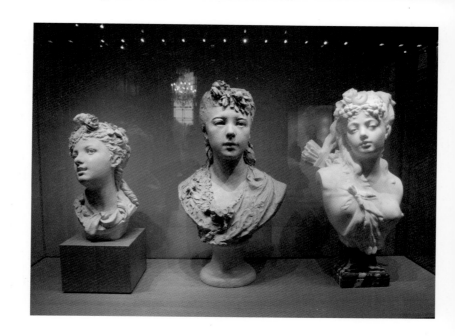

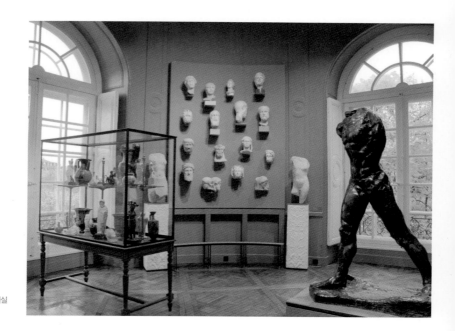

비롱저택 내부 전시실
광경

던 10대 시절과 막 스무 살이 되어 배낭여행을 다니던 시절, 로댕의 작품을 접하고 느꼈던 감동이 이곳에서 생생하게 되살아났다. 처음 방문한 낯선 공간에서도 금세 마음이 편안해진 건 눈에 익은 작품들 때문이었다. 인간의 모든 모습을 철저히 연구한 듯한 로댕의 조각들은 한눈에 알아볼 수 있는 특유의 처절한 분위기를 그대로 드러내고 있었다. 크지 않은 규모이기에 더 천천히 느린 걸음으로 전시실을 살펴보았고 카미유 클로델의 방은 한 번 더 들르기도 했다.

## 로댕의 작품들

로댕의 대표적인 조각 「입맞춤」 앞에서는 한동안 발길을 뗄 수 없었다. 입을 맞추고 있는 두 남녀를 표현한 이 작품은 서로를 간절히 원하는 두 사람의 격정적인 사랑을 얼굴뿐 아니라 온몸으로 전달하고 있었다. 비스듬히 포옹하고 있는 각도, 섬세한 근육 묘사, 인체의 디테일까지, 이 작품은 조각이라는 게 믿기지 않을 정도로 금방 살아 움직일 것만 같았다. 작품을 마주하고 있으니 두 남녀의 뜨거운 체온마저 그대로 전해지는 듯했다. 너무 좋아서 한참을 조각상 앞에서 서성이다 겨우 정원으로 발걸음을 돌렸다.

가을이 깊게 내린 정원 역시 아름다웠다. 로댕뮤지엄의 정원은 파리에서 특히 아름답기로 유명한 곳이다. 잘 손질된 나무들이 저택을 배경으로 듬성듬성 서 있는 풍경은 당장 기분을 평온하게 만들어주었다. 해는 이미 반쯤 넘어가 곧 노을도 사라질 것 같은 분위기에 관람객이 하나둘 떠났고 한적한 이곳을 걷는 느낌은 쓸쓸하면서도 낭만적이었다. 잔디밭에 잠시 앉아

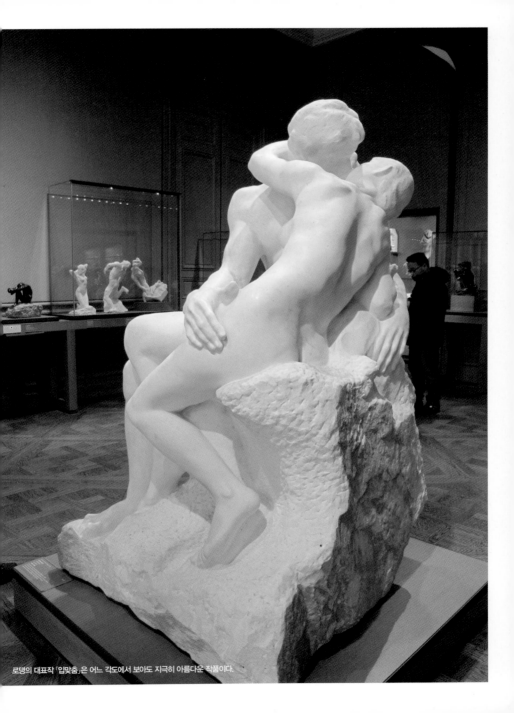

로댕의 대표작 「입맞춤」은 어느 각도에서 보아도 지극히 아름다운 작품이다.

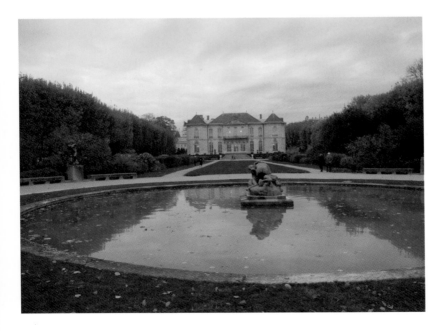

로댕뮤지엄의 정원은
파리에서 특히 아름답
기로 유명하다.

야외 조각정원에 전시된 「지옥의 문」

어둠이 서서히 내리는 비롱저택을 바라보다가 다시 낙엽을 밟으며 정원을 거닐다보니 야외 전시실에 이르렀다. 야외 조각정원에 전시되어 있는 로댕의 「지옥의 문」과 마블갤러리의 조각 습작들에서는 좀더 남성적인 힘이 느껴졌다.

파리를 떠나야 하는 시간이 다가와 발걸음이 아쉬움을 더해 묵직해졌다. 맡겨둔 짐을 찾기 위해 보관소에 들렀는데 짐을 맡길 때 유독 살갑게 맞이하며 이름을 묻고는 다시 나올 때까지 내 이름을 외우고 있겠다던 직원이 또다시 반갑게 나를 맞아주었다. 정말 이름을 기억하고 있었고, 알고 있는 한국어를 몇 마디 해보이기도 하더니 메모지에 두더지를 그려 선물이라며 주었다. 가방을 찾고 코트를 건네받아 입는 그 짧은 시간 동안 그는 조금 전까지 고요하게 가라앉았던 나의 기분을 유쾌하게 만들어주었다. 게다가 다른 직원을 불러내어 교대를 요청하고는 보관소를 나와 별관으로 향하는 나에게 오른팔을 내밀며 팔짱을 끼게 하고 에스코트까지 해주는 게 아닌가. 파리에서의 마지막 시간을 로댕뮤지엄에서 보낸 것도 좋은 경험이었는데 이곳을 나오면서 겪었던 일 덕분에 더 행복하게 마무리된 것 같았다.

아, 이런 이름도 물어보지 못했네. 비행기가 샤를드골공항의 상공으로 날아오를 때쯤 멀어지는 파리를 내려다보며 문득 떠오른 생각에 혼자 피식 웃음을 지었다. 제임스 카메론 감독의 대작 「타이타닉」의 결말에 나왔던 여주인공의 대사가 생각났다. "사람들은 그 커다란 배만을 얘기하지만 그 속에 사람들이 있었음을 기억해야 해요." 뮤지엄도 역시 그 속에 담긴 사람과 그들의 이야기로 기억되어야 하지 않을까. 뮤지엄은 사물로 사람의 역사와

이야기를 보여주는 곳이지만, 결국 이 공간의 본질도 인간이기 때문이다. 로댕뮤지엄에서 겪었던 뜻밖의 에피소드가 다시금 이를 깨닫게 했다.

. information .

| | |
|---|---|
| 건축가 | 장 오베르 |
| 건립 연도 | 1919년 |
| 찾아가는 길 | 지하철 : 13 라인을 타고 Varenne 역에서 하차, 또는 8, 13 라인을 타고 Invalides 역에서 하차 후 도보로 10분 |
| | 버스 : 69번을 타고 Bourgogne 정거장에서 하차, 또는 82, 92번을 타고 Vauban-Hôtel des Invalides 정거장에서 하차 |
| 개관 시간 | 화~일요일 오전 10시~오후 5시 45분 / 휴관일 매주 월요일, 5월 1일, 12월 25일, 1월 1일 |
| 입장료 | 일반 €10 / 할인 €7(18~25세 비유럽연합 거주자, 유럽연합 거주자는 €4) / 18세 이하 무료 |
| 연락처 | Address : 6, 77 rue de Varenne, 75007 Paris |
| | Tel : +33 1 44 18 61 10 |
| | Homepage : www.musee-rodin.fr |

# 명묵의 감성으로의 초대
## 네즈뮤지엄
Nezu Museum

불교철학을 바탕으로 건축과 공간 디자인 작업을 하는 김개천 건축가는 『명묵의 건축』(컬처그라퍼, 2011)이라는 책에서 전통건축을 통해 한국의 아름다움과 그 정신세계를 탐구했다. 여기서 '명묵'은 '밝을 명明'자와 '고요할 묵黙'자를 조합한 '밝은 침묵'이라는 뜻으로, 그는 이것이 한국 전통건축의 핵심 중 하나라고 주장한다. 『명묵의 건축』에서는 병산서원 만대루, 해인사 장경각, 여수 진남관 등 한국의 아름다운 전통건축을 소개하면서 건축을 넘어 한국인의 미적 세계를 이야기하고 있는데, 이를 통해 재발견한 우리의 전통건축과 공간에 대한 해석이 네즈뮤지엄에서도 연상되었다. 네즈뮤지엄은 '명묵'이라는 말 그대로 빛과 침묵을 공간에 잘 담아내고 있으니 일본판 명묵의 공간이구나 하는 느낌을 받았기 때문이다.

그런데 아이러니하게도 네즈뮤지엄이 위치한 곳은 명묵과는 거리가 먼, 도쿄의 화려하고 번화한 거리 오모테산도다. 오모테산도를 다른 도시에 비유한다면 파리의 샹젤리제나 뉴욕의 5번가, 서울로 치면 청담동 명품거리쯤으로 볼 수 있을 것이다. 각종 명품 브랜드숍이 즐비해 있고 어마어마한 인파가 몰리는 이곳은 도쿄의 대표적인 쇼핑가다. 오모테산도역에서 10분 정도 번화가를 걸어 내려오다보면 북적이는 인파에서 조금 한적해질 즈음 사거리 건너편에서 네즈뮤지엄이 나타난다. 그리고 뮤지엄 입구로 들어서는 순간 고요와 침묵의 분위기로 반전이 일어나 방문객은 자연스럽게 명묵의 공간으로 인도된다.

### 네즈뮤지엄을 새롭게 지은 구마 겐고

네즈뮤지엄은 사업가이자 정치인이기도 하면서 철도 회사를 운영했던 네즈 가이치로根津 嘉一郎의 컬렉션을 기반으로 설립된 곳이다. 고미술 애호가였던 그는 생전에 일본과 중국, 한국의 문화재를 방대하게 수집했다. 1940년 네즈 가이치로의 사망 이후 그의 아들이 유물의 보존과 상속을 위해 재단을 만들었고 1941년에 뮤지엄으로 문을 열었다. 이후 제2차세계대전을 거치면서 건물의 주요 부분이 화재로 유실되기도 해 종전 후인 1946년에 다시 전시품의 공개가 이뤄졌다고 한다. 1991년 개관 50주년을 기념하여 뮤지엄의 개축 및 확장을 진행하게 되었고 도쿄대학교 건축과 교수이자 일본을 대표하는 세계적 건축가 구마 겐고隈研吾가 개축을 위한 설계를 맡았다. 그리하여 2009년에 새로운 뮤지엄 건물이 대중에게 공개되었다.

뮤지엄의 본관 입구로 유도하는 진입로

구마 겐고는 크고 강한 건축에 반기를 든 '약한 건축'이라는 건축 철학으로도 익히 알려져 있다. 자연 지향적인 건축물을 짓기로 유명한 그가 이 번화가 중심에 위치한 네즈뮤지엄에서 어떻게 공간을 해석했을지 무척 궁금했다. 뮤지엄으로 연결된 진입로로 들어서는 순간 구마 겐고 스타일의 탁월함이 느껴졌다. 주요 건물을 대지 안으로 살짝 들여놓으면서 한쪽에 대나무가 늘어선 진입로를 만들고 건물 출입구 앞에는 빈 중정 공간을 배치한 디자인이 매력적이었다. 보편적인 자연스러움을 추구한 그의 다른 건축 작업들과 달리 일본적인 분위기가 물씬 풍기는 것도 흥미로웠다. 이곳은 일본의 국보급 유물들을 소장하고 있고 일본인뿐만 아니라 전 세계인이 찾는 도쿄의 가장 번화가에 위치하다보니, 아마도 일본의 문화적 정체성을 공간에 녹여낼 필요가 있었을 것이다. 일본 사원의 건축 양식을 연상시키는 지붕과 일본식 정원에 이러한 의도가 담겨 있는 듯했다.

### 반전이 있는 공간

이 뮤지엄의 매력은 무엇보다도 공간의 반전과 함께 예상하지 못한 장면들이 잇달아 눈앞에 펼쳐진다는 점이다. 『나니아 연대기』로 알려진, 어릴 적 인상 깊게 읽었던 C. S. 루이스의 판타지 소설 『옷장 저쪽 나라』에서처럼 옷장 문을 열면 완전히 다른 세계가 펼쳐지듯 새로운 장면들이 나타났다고 하면 너무 큰 과장일까. 아무튼 번화가를 걸어오면서 이곳에 이런 뮤지엄이 있으리라는 걸 예측하기 어려웠던 건 사실이다. 또한 오모테산도에서 보이는 입구와 외관은 참으로 작고 소박했으며, 그래서인지 이후 이 안에서 펼

쳐질 공간에 대한 예측도 전혀 불가능했다. 이처럼 반전이 가득한 이곳은 뮤지엄 건물을 통과해 거대한 일본식 야외정원에 다다를 때까지 공간의 리듬감에 강약을 조절하면서 이어졌다.

입구로 들어서면 작은 조경 공간과 함께 긴 통로를 마주하게 된다. 이는 사실 뮤지엄의 본관 입구로 유도하는 진입로라고 해야 맞을 것이다. 대나무를 촘촘하게 이어붙인 벽면과 길게 나온 처마, 줄지어 심은 대나무가 마치 터널 같은 공간을 형성하고 있다. 자연광이 자연스럽게 차단되어 진입로의 조도가 낮아지면서 은은한 분위기를 연출한다. 또한 자갈과 함께 매끈한 보도가 곱게 깔린 이 공간은 일본의 전통정원이 보여주는 정돈된 여백과 자연을 관조하는 방식을 차용하고 있다. 이 긴 진입로의 동선은 뮤지엄이 자리한 대지 깊숙이 관람객을 유입시키는 동시에 북적거리는 도심에서 고요한 자연 속으로 천천히 전이시키는 역할을 한다. 차분한 공간을 따라 관람객의 발걸음이 느리게 이어지다가 코너를 돌면 탁 트인 공간과 함께 네즈뮤지엄의 본관 출입구가 나타나 분위기가 전환된다. 그야말로 드라마틱한 공간 조율이다.

도입부 공간을 지나 뮤지엄 건물로 들어서면 높은 천장을 사선 구조로 만든 로비 공간이 일본의 신사 같은 전통건축의 조형성을 현대적으로 해석했다는 느낌을 준다. 유리로 마감한 한쪽 벽면은 정원의 풍경을 안으로 끌어들여 공간을 확장시킨다. 로비에서부터 석조불상의 전시가 시작되는데 이곳에서는 투명한 유리벽을 통해 정원을 바라볼 수 있기 때문에 실제로 외부에 놓여 있었을 석상과 공간적 맥락을 갖게 된다. 이와 함께 긴장감이 느껴지는

명묵의 감성으로의 초대

네즈뮤지엄의 본관 출입구

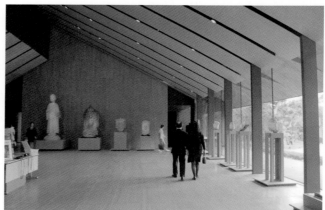

로비와 이어진 공간에는 석조불
상이 전시되어 있다.

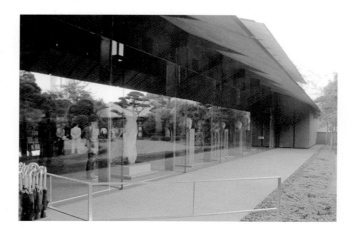

유리벽 너머로 정원이 보인다.

로비의 공간 시퀀스는 곧이어 등장할 컬렉션에 대한 기대감을 고조시킨다.

## 명품으로 가득한 컬렉션을 만나다

네즈뮤지엄의 소장품은 회화, 도자기, 공예, 조각 등 일본과 아시아 미술의 다양한 범위를 아우르고 있으며 그중에는 7점의 국보, 87점의 중요 문화재 그리고 94점의 중요 예술품도 포함하고 있다. 네즈 가이치로는 젊은 시절부터 고미술에 관심이 많았고 다도에도 심취하여 특히 다기(찻잔)를 수집하는 데 집중했다고 한다. 사설 뮤지엄의 대부분이 그렇듯 이곳 역시 소장품에서 컬렉터의 취향을 다분히 엿볼 수 있다. 한편 이곳에는 아르누보의 대표적인 화가 구스타프 클림트에게 영향을 주었다고 전해지는 일본 화가 오가타 코린尾形光琳의 「연자화도병풍燕子花図屏風」(1701~05)도 소장하고 있다. 네즈 가이치로의 사후에도 꾸준히 유물을 수집하고 기증을 받아 소장품의 수가 두 배 가까이 증가했다고 하니 명실공히 명품을 수집하고 보관하는 뮤지엄으로서 내실을 탄탄히 다져가고 있음을 알 수 있다.

뮤지엄의 내부는 시간이 멈춘 곳 같다. 전시실의 컬렉션은 진열장 안에 국보급 유물이라는 가치에 걸맞게 소중히 전시되어 있다. 유물 하나하나를 찬찬히 둘러보는데 전시실이 너무나 고요해 발자국 소리도 조심스럽다. 전시실은 회화, 불상, 청동조각, 공예품 등 분야별로 나뉘어 있고, 다기 컬렉션으로 꾸민 전시실은 따로 마련되어 있다. 이곳에 전시된 명품들을 보고 있으면 명상의 경지에 이를 것만 같다.

명묵의 감성으로의 초대

## 네즈뮤지엄의 정원

네즈뮤지엄의 매력은 정원에서부터 다시 시작된다. 그래서 이곳에 간다
면 반드시 시간을 넉넉히 안배해두고 가야 한다. 뮤지엄의 건축 자체도 볼
거리이고 소장 유물 또한 찬찬히 둘러봐야 하지만, 이와 함께 엄청난 정원
을 갖고 있기 때문이다. 어쩌면 이 정원에서 시간을 더 보내야 할지도 모른
다. 아니, 그러라고 권하고 싶다. 그만큼 네즈뮤지엄의 정원은 아름답다.

네즈뮤지엄이 위치한 이곳은 에도시대 성주였던 다카기高木 가문의 교
외 저택이 있던 자리라고 한다. 메이지유신 이후 폐허인 채로 방치되던 것

정원에는 석조물이 자연과 어우러
져 있고 연못에는 목선을 띄워놓
았다.

을 1906년 네즈 가이치로가 구입해 수년에 걸쳐 정원을 아름답게 가꾸었다고 하니 그 안목과 정성도 놀랍다. 번화가 안에 어떻게 이런 공간이 있을까 하는 놀라움도 잠시, 산책로를 따라 정원을 거닐면서 푸르른 수목과 새소리를 감상하고 있으면 번잡했던 머리가 상쾌해진다. 정원 안에는 세월이 느껴지는 석등과 석조물이 자연과 어우러져 아름답게 놓여 있으며 일본 전통건축의 다실들이 아담하게 자리하고 있다. 이들 사이를 굽이굽이 흐르는 연못에는 목선도 고즈넉이 떠 있어 산수화의 한 장면 같은 풍경을 만든다. 정원에는 사방이 유리로 된 다실도 있다. 이 간결한 구조의 다실에 들어와 있으면 오직 자연만이 있는 것 같은 분위기를 느낄 수 있다. 이곳에서 주변의 풍광을 바라보며 말차와 함께 그야말로 명목의 시간을 가져보면 어떨까. 무릉도원이 따로 없다는 생각이 절로 들 것이다.

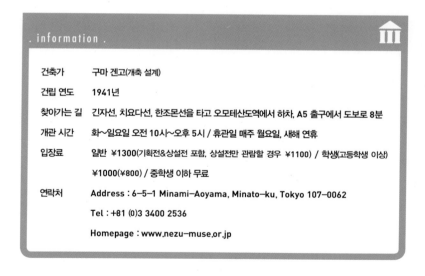

. information .

| | |
|---|---|
| 건축가 | 구마 겐고(개축 설계) |
| 건립 연도 | 1941년 |
| 찾아가는 길 | 긴자선, 치요다선, 한조몬선을 타고 오모테산도역에서 하차, A5 출구에서 도보로 8분 |
| 개관 시간 | 화~일요일 오전 10시~오후 5시 / 휴관일 매주 월요일, 새해 연휴 |
| 입장료 | 일반 ¥1300(기획전&상설전 포함, 상설전만 관람할 경우 ¥1100) / 학생(고등학생 이상) ¥1000(¥800) / 중학생 이하 무료 |
| 연락처 | Address : 6-5-1 Minami-Aoyama, Minato-ku, Tokyo 107-0062 |
| | Tel : +81 (0)3 3400 2536 |
| | Homepage : www.nezu-muse.or.jp |

## 시절인연이 이끈 놀라운 만남
# 에릭사티뮤지엄

Maisons Satie

프랑스 서북부 노르망디 지방의 작은 해안 마을 옹플뢰르Honfleur는 시대를 앞서간 위대한 음악가 에릭 사티Erik Satie의 고향이다. 그리고 이곳에는 그가 태어나서 자란 생가가 있다. 현재 이 생가는 뮤지엄으로 운영되고 있는데, 오래된 장소를 가치 있게 보존하는 유럽의 사회문화적 환경을 이곳에서도 엿볼 수 있다. 에릭 사티는 20세기 음악계의 이단아라 불리는 작곡가다. 내가 생각하기에 그가 이단적 존재였던 까닭은 아마도 시대를 너무 앞서갔기 때문이 아닐까 한다.

그를 보면 불교 용어 중 시절인연時節因緣이라는 말이 떠오른다. 시절인연이란 모든 인연에는 오고가는 시기가 있다는 뜻으로, 시절인연이 무르익지 않으면 바로 옆에 두고도 만날 수 없고 손에 넣을 수도 없다고 한다. 에릭

작은 항구도시 옹플뢰르의 풍경

사티의 천재성은 생전에 제대로 된 평가를 받지 못했는데, 그가 자신의 재능을 알아주는 시대를 만나지 못한 게 참으로 안타깝다.

## 에릭 사티의 고향, 옹플뢰르

사실 옹플뢰르는 에릭 사티의 뮤지엄을 가기 위해 찾았던 곳은 아니었다. 노르망디 해안에 있는 작은 섬에 세워진 중세시대의 수도원 몽생미셸Mont Saint-Michel을 가기 위해 긴 자동차 여행을 나섰다가 점심을 먹고 잠시 쉴 겸 중간 기착지로 들른 마을이었다. 그런데 이곳이 에릭 사티의 고향이고 뮤지엄으로 꾸민 생가가 있다는 사실을 알았을 때는 마치 해변에서 진주를 발견한 것처럼 놀랍고 반가웠다. 그의 작품은 세상과 인연이 아득했지만 나는 이렇게 의도하지 않았는데도 그의 뮤지엄과 만날 인연이었던 걸까.

에릭 사티를 잘 몰라도 그의 대표곡 「짐노페디Gymnopédies」는 한 번쯤 들어봤을 것이다. 감수성이 충만한 학창 시절 나에게 「짐노페디」는 영감 그 자체였던 기억이 있다. 선율이 아름답고 평온해 처음엔 당시 유행하던 뉴에이지 음악이라고 생각했는데 100년 전에 만들어진 곡이었다. 「짐노페디」라는 제목은 고대 그리스의 제전에서 벌거벗은 소년들이 춤을 추는 의식을 뜻한다고 하는데, 한때 그리스 신화에 푹 빠져 있었던 나에게는 그마저도 경이로웠다.

또한 그가 사랑하던 여인 쉬잔 발라동을 위해 작곡한 「당신을 원해요Je te veux」는 연주곡도 아름답지만 호세 카레라스, 조수미 등 유명 성악가들이 아름다운 음색으로 노래를 불러 내가 가장 사랑하는 러브 테마 곡이

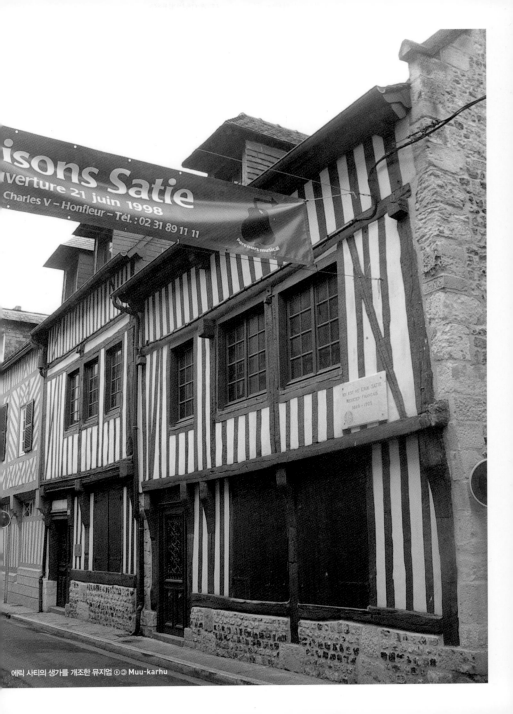

에릭 사티의 생가를 개조한 뮤지엄 ⓕⓒ Muu-karhu

기도 하다. 미국의 전위 음악가 존 케이지도 에릭 사티의 영향을 받았다는 글을 읽고 그에 대해 엄청난 호기심을 가졌던 시절이 아련히 떠올랐다. 그러면서 알게 된 에릭 사티의 일생은 그의 음악을 더욱 마음 깊이 새기게 했다. 그러니 우연히 만난 이 뮤지엄은, 나에게는 드디어 만나야 할 무언가를 만난 듯 '시절인연'처럼 다가왔다.

내가 이곳을 방문했을 무렵은 마침 에릭 사티의 탄생 150주년이기도 했다. 이후 일정 때문에 시간이 넉넉하지 않았지만 존재를 알고 그냥 지나칠 수는 없었기에 물어물어 찾아갔다. 그의 뮤지엄은 애초의 목적지를 잊게 할 만큼 강한 존재감을 드러내고 있었다. 시대를 앞서간 고독한 예술가를 위해 꾸며진 이곳은 완벽하게 사티다운 공간이었다.

## 시대의 이단아 에릭 사티

19세기 후반 주류를 이루던 낭만주의에서 벗어나, 또 당시의 인상주의와도 다른 길을 걸으며 이런 음악을 작곡한 에릭 사티는 도대체 어떤 사람이었을까. 그에게 음악을 위한 영감과 동력은 무엇이었을까. 에릭 사티는 옹플뢰르에서 유년기를 보내면서 마을의 성당 오르간 연주자로부터 피아노를 배웠다. 그는 더 넓은 세상에서 음악을 배우기 위해 파리음악원에 입학했다. 주말이면 성당에서 성가음악을 즐겨 듣곤 했다지만 새로이 입학한 파리음악원에서 그다지 배울 것이 없다고 느낀 그는 2년 만에 자퇴를 하고 독학으로 작곡을 배워 작곡가의 길을 걷게 된다.

이런 성장 스토리는 21세기에도 혁신을 이룬 기업가나 예술가에게서 익

숙하게 들을 수 있다. 문득 천재들의 삶은 닮아 있는 걸까 하는 궁금증이 생긴다. 에릭 사티는 사후에 현대음악의 선구자로서 많은 예술가들에게 영감의 원천으로 평가받았지만 살아서는 그런 영광을 누리지 못했다. 당대 많은 예술가들의 뮤즈였던 화가 쉬잔 발라동을 사랑했으나 그 사랑도 미완에 그쳐 평생 독신으로 가난하고 외로운 삶을 살았다고 한다. 파리 아방가르드 중 한 명으로 꼽히면서 에릭 사티의 이름에 따라다니는 '시대의 고독한 이단아'라는 표현은 이처럼 그의 삶을 압축하고 있다.

## 에릭 사티의 생가를 개조한 뮤지엄

옹플뢰르는 항구도시이긴 하지만 마르세유 같은 프랑스 남부 도시보다는 북유럽의 도시와 닮아 있는 것 같기도 하다. 마을 가운데 있는 생카트린 교회L'église Sainte-Catherine는 15세기에 지은 건축물인데 현지 가이드의 설명에 의하면 프랑스에서 가장 오래된 목조 건축물이라 한다. 작은 마을이지만 깊은 시간의 흔적을 갖고 있다. 마을의 중심인 시청 앞에서 골목길로 조금 걸어 들어가면 에릭 사티의 집이 나온다. 가는 길에 보이는 작은 상점들도 무척 예뻐서 목적지를 잘 생각하며 걸어야 한다. 자칫 잘못하면 상점들을 들락거리며 한눈을 팔다 목적지를 잊어버릴 수 있기 때문이다. 평범한 생가라 입구도 주변의 여느 집들과 비슷하다. 문을 열고 안으로 들어가면 안내 데스크가 있는 작은 로비가 나온다. 여기서 티켓을 끊고 나눠주는 오디오 가이드를 꼭 받아야 한다. 이 오디오 가이드는 필수 아이템이다. 이곳에서는 그저 공간을 둘러보는 게 아니라 오디오 가이드를 통해 각 공간의

옹플뢰르에 있는 15세기 목조 건축물인 생카트린교회

배경을 소개하고 음악과 함께 전시를 관람하도록 구성되어 있다.

생가를 개조한 작은 뮤지엄이지만 첫 장면부터 놀라움을 주었다. 뮤지엄 문화가 발달한 나라여서 그런지 작은 마을에 있는 뮤지엄조차도 보여주는 방식이 남다르구나 하는 생각이 들었다. 아쉬운 점이 있다면 곳곳에 붙어 있는 불어 안내문을 읽지 못하는 나 자신이었을 뿐. 그러나 다섯 개의 전시실로 구성된 이 뮤지엄은 각 전시실마다 전달하고자 하는 메시지를 공간 연출로 충분히 함축하고 있었다. 음악이 그러하듯 언어를 떠나 감성적으로 직관적으로 이해할 수 있게 구성된 덕분이었다. 더 나아가 많은 상상과 사유를 펼칠 수 있는 여지도 안겨주었다.

날개가 달린 거대한 서양배가 있는 기묘한 첫번째 전시실부터 그의 생애 주요 장면들을 설명하는 공간들이 모두 설치미술작품처럼 재현되어 있었다. 유럽식 가정집의 일상적 공간을 개조한 전시 코너들은 기대와 긴장감을 늦추지 않고 다음 공간으로 관람객을 이끌었다. 때로는 복도 계단실에서 움직이는 원숭이 모형이 나타나 깜짝 놀라기도 하고, 다시 어둠과 빛으로 차분히 가라앉은 공간이 관람객을 맞이하기도 했다. 이렇게 네번째 전시실까지 살펴본 후 다락방 같은 마지막 전시실에 다다른 순간 나도 모르게 입에서 탄성이 나왔다.

하얀 그랜드 피아노가 놓인 하얀 방, 그리고 자동으로 연주되는 피아노에서 흐르고 있는 곡은 다름 아닌 「짐노페디」였다. 현실 세계가 아닌 듯 모든 것이 흰색인 이 방에서 컬러라고는 오직 창밖의 풍경뿐이었다. 몽환적이고 환상적이었다. 한참을 벤치에 앉아 눈을 감고 피아노가 혼자 연주하고 있는

에릭사티뮤지엄의 다채로운 전
시실

하얀 그랜드 피아노가 놓인 하얀 방에서는 「짐노페디」가 자동으로 연주되고 있다.

에릭 사티가 즐겨 찾
았던 몽마르트의 카
바레를 재현한 공간

그의 음악을 감상했다. 마치 에릭 사티가 이곳에 있는 것처럼, 먼 과거 속의 그를 내 옆으로 소환하여 그가 나를 위한 연주를 하고 있다는 상상을 했다.

한참을 머물다 1층으로 내려와 작은 문을 열고 들어가니 관람이 다 끝난 줄 알았는데 파리의 몽마르트 어딘가 작은 극장에 온 듯한 공간이 펼쳐졌다. 나를 또 한 번 놀라게 만든 이 공간은 그가 생전에 즐겨 찾던 카바레를 재현한 것이었다. 가난했던 그는 몽마르트의 술집에서 연주를 하며 생계를 이어갔는데 관람객을 그 시공간으로 초대하고 있었다.

프랑스의 대문호 빅토르 위고는 이렇게 말했다. "이 세상의 모든 군대를

합친 것보다 더 강한 것이 하나 있다. 그것은 제 시대를 만난 생각이다." 이 멋진 말이 왜 이 멋진 음악가 앞에서는 슬프게 다가올까. 에릭 사티는 "나는 너무 늙은 세상에 너무 젊게 태어났다"는 유명한 말을 남기기도 했다. 제 시대를 만나지 못한 것, 시대를 너무 앞서서 살았던 것이 그의 가난과 고독의 원인이 되어야 했다니. 그러나 나는 감수성이 폭발하던 시절에 그의 음악을 만났고, 다시 세월이 흘러 우연히 그의 생가를 만났으니 사티와 나의 만남은 '시절인연'이 아닐까 생각해본다. 운명처럼 만난 작지만 아름다운 뮤지엄, 노르망디 지역을 여행한다면 옹플뢰르의 이곳도 꼭 들렀으면 한다.

. information .

| 건립 연도 | 1998년 |
| --- | --- |
| 찾아가는 길 | 파리 생라자르역에서 도빌행 기차를 타고 Trouville-Deauville 역에서 하차 후 옹플뢰르로 가는 시외버스 이용, 버스 정거장에서 도보로 15분 |
| 개관 시간 | 수~월요일 오전 10시~오후 7시(5월 1일~9월 30일), 오전 11시~오후 6시(10월 1일~4월 30일) / 휴관일 매주 화요일, 12월 25일, 1월 1일~2월 10일 |
| 입장료 | 일반 €6.3 / 할인 €4.8(학생) / 16세 이하 무료 |
| 연락처 | Address : 67 Boulevard Charles V, 14600 Honfleur |
| | Tel : +33 2 31 89 11 11 |
| | Homepage : www.musees-honfleur.fr |

# 6 expansion

# : 무한한 경계

"과거는 지나간 것으로 끝나는 것이 아니라
기억을 통해 현재와 같이 공존한다."
— 발터 벤야민

## 과학 기술 역사의 생생한 현장
# 시카고과학산업박물관
Museum of Science and Industry Chicago, MSI

시카고는 미국의 5대호 중 하나인 미시간호에 면해 있는 도시다. 미국 중 북부에 있는 이 호수는 5대호 가운데 세번째로 크며 면적이 우리나라의 절 반쯤 된다고 한다. 설레는 마음으로 시카고행 비행기에 오르는 순간에도 "5대호 연안의 도시들은 풍부한 수자원을 이용해 산업이 발달했다"는, 고 교 시절 세계지리 수업 내용이 떠오르는 걸 보니 꽤 깊이 각인되었나 보다. 나에게 시카고라는 도시를 가장 강하게 각인시킨 건 국립과학관 프로젝트 를 진행하면서 참고했던 시카고 소재의 과학산업박물관이었다. 사진과 자 료로만 봐도 너무 훌륭하고 멋있어서 꼭 한 번 가보고 싶었던 장소였기 때 문이다. 게다가 건축을 전공한 이들에게 시카고는 현대건축의 성지와도 같 은 곳이라 더더욱 방문하고 싶은 곳이었다.

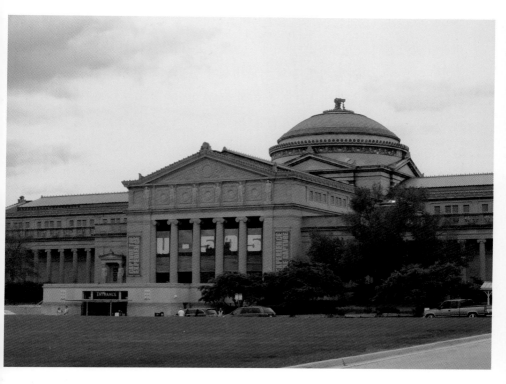

시카고과학산업박물관 전경

바람이 많이 불어 '윈디 시티Windy City'라는 별칭을 가진 시카고에는 이 도시만의 독특한 분위기가 있다. 워낙 국토가 넓어 수평의 스카이라인을 그리는 다른 도시들과 달리 수직으로 솟은 마천루가 즐비한 도시라는 점, 이와 함께 거대한 호수가 끝이 보이지 않게 펼쳐져 있다는 점. 그래서 시카고를 여행하고 돌아온 후에는 바다와 같이 펼쳐진 호수가 아침 햇살을 받아 반짝이던 풍경과 그 옆에 우뚝 솟아 있던 마천루의 실루엣이 오래도록 기억에 남았다. 이 도시에도 미술관과 아쿠아리움, 천문대, 공원 등 방문할 만한 명소들이 많다. 그중 나에게 가장 우선하는 장소를 꼽으라면 단연 시카고과학산업박물관이다.

과학산업박물관은 1893년 시카고세계박람회가 열렸던 잭슨공원에 위치해 있다. 호수 바로 옆에 널찍하게 조성된 이 공원에는 방문했던 날이 마침 주말이라 피크닉을 온 가족들로 가득했다. 뮤지엄 주변의 자연환경이 무척 아름다웠는데, 잭슨공원 안에 있는 피닉스정원은 봄이면 벚꽃이 피어 장관을 이룬다고 한다.

시카고과학산업박물관은 세계에서도 손꼽히는 과학 전문 뮤지엄이다. 어마어마한 규모와 다양한 콘텐츠가 로비에서부터 관람객을 압도하며 무엇을 먼저 봐야 할지 머뭇거리게 만든다. 이곳의 역사를 들여다보면 그 시작은 노블레스 오블리주를 실천하고자 했던 설립자의 강한 신념과 노력이 바탕이 되었다. 시카고에서 기업을 운영하던 사업가 줄리어스 로젠왈드Julius Rosenwald가 독일 뮌헨의 도이치뮤지엄을 방문한 후 깊은 인상을 받고 돌아

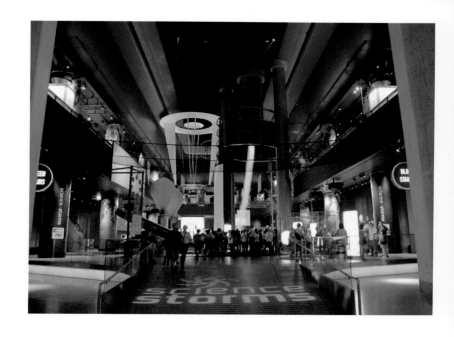

엄청난 규모와 다양한
콘텐츠를 자랑하는 시
카고과학산업박물관

와 미국에도 과학 교육에 공헌할 만한 시설을 세워야겠다고 결심한 것이 그 시작이기 때문이다. 그리하여 많은 이들의 지원과 도움을 받아 1893년 시카고세계박람회 때 사용했던 건물을 뮤지엄으로 리뉴얼하고 1933년에 처음 문을 열었다. 그가 1911년에 도이치뮤지엄을 방문했으니 그로부터 무려 20여 년 동안 준비한 결과였다.

과학관 프로젝트를 진행해본 경험자로서 이곳을 둘러보며 개인적으로 훌륭하다고 느꼈던 것은 과학이라는 쉽지 않은 콘텐츠를 관람객에게, 특히 어린이들에게 어떻게 전달하는지에 대한 좋은 본보기가 된다는 점이다. 이곳은 과학의 어려운 이론이나 대단한 기술을 설명하기보다는 과학이 우리 일상과 결코 멀리 떨어져 있지 않고 친근한 것임을 알려준다. 또한 과학으로 인해 편리하고 발전된 삶을 누릴 수 있게 되었다는 깨달음을 주기도 한다. 과학이라는 보편적 테마를 담고 있으면서도 과학관이 소재한 일리노이주의 지역성, 나아가 미국이라는 나라에서 과학이 어떤 역할을 하는지에 관해서도 놓치지 않으면서 지역민과 자국민에게 자연스럽게 자긍심을 심어준다. 물론 과학 교육에 대한 필요성을 강조하고 동기를 부여하는 역할도 하고 있다.

### U보트의 실물을 만나다

개인적으로 전시실에서 가장 인상적이었던 것은 제2차세계대전 당시 미국이 나포한 독일의 잠수함 U보트, U-505의 실물을 설치해둔 공간이었다. 이 U-505는 세계대전 중 잠수함의 나포 과정에서 발생한 긴박하고도

드라마틱한 순간을 생생하게 보여주고 있다. 그뿐 아니라 역사의 보존과 전달이라는 뮤지엄의 역할도 충실히 수행하고 있다.

U보트는 제2차세계대전 중 맹활약하던 독일의 잠수함으로 연합군에게는 당연히 골치 아픈 존재였다. 그러나 연합군의 노르망디 상륙 작전을 며칠 앞둔 날 아프리카 근해에서 미 해군에 나포되었다. 미군은 잠수함 내부에서 독일군의 암호 기밀문서를 다량 입수했다. 연합군의 정보당국은 독일의 암호 에니그마를 해독하기 위해 암호 해독반을 운영하고 있었는데, U보트에서 입수한 문서는 영국 블레츨리파크의 암호 해독반에게 전달되어 에니그마를 해독하는 데 큰 도움을 주었다. 이때 암호 해독반에서 근무하면서 독일군의 암호를 풀어 연합군의 승리에 결정적 기여를 한 인물이 바로 앨런 튜링Alan Turing이다. 전쟁이 끝날 때까지 이 잠수함의 나포 사실은 철저히 비밀에 붙여졌고 독일군조차 잠수함이 어뢰에 맞아 침몰했다고 믿었다고 한다. 제2차세계대전이 끝나고 나서야 격리 수용되어 있던 독일 승조원들은 전원 독일로 송환되었으며 잠수함의 나포 사실도 세상에 알려지게 되었다.

전쟁이 끝난 후 U-505는 미국 동부 여러 도시에 전시되어 전시 공채의 판매를 선전하는 데 이용되었다. 당시 작전을 지휘한 함장은 본인이 포획한 잠수함이 선전용으로서의 기능이 끝나고 고철로 사라질 것을 안타까워하여 사방으로 보관처를 찾던 중 극적으로 본인의 고향인 시카고의 과학기술박물관과 합의가 되었고, 국가의 승인을 받아 이곳으로 잠수함을 보내게 되었다고 한다. 당시 잠수함을 보관하고 있던 포츠머스에서 시카고까지 운

어마어마한 공간을 자랑하는 U-505 전시실. 잠수함의 하단부에 푸른 조명을 설치해 바닷속에 있는 것처럼 연출했다.

반하는 데에는 어마어마한 비용이 들었으나 시카고 시민들의 모금으로 충당했으며, 잠수함이 미시간호를 따라 시카고에 도착하여 뮤지엄으로 옮겨질 때 시민들이 모두 나와 그 장면을 지켜보았다고 한다. 시카고과학산업박물관은 그 드라마틱한 역사의 시간을 고스란히 기록하고 있다.

이 전시실에 들어선 순간 잠수함 한 대가 통째로 전시되어 있는 그 압도적인 규모에 놀라지 않을 수 없었다. 관람객들도 대부분 어떻게 이런 거대한 잠수함이 실내 공간으로 들어올 수 있었는지 경이로워 하는 반응을 보였다. 뮤지엄 전시의 가장 큰 매력은 진품, 즉 오리지널리티의 힘을 보여주는 것이

다. 요즘같이 매스미디어가 발달한 시대에 맘만 먹으면 복제된 이미지 영상을 쉽게 접할 수 있어서 원본의 힘은 더욱 커질 수밖에 없다. 과거에는 뮤지엄이라는 공간이 진귀한 물건을 보여주는 데 매력이 있었다면, 현대에는 '진짜'를 보여준다는 점이 가장 큰 매력일 것이다.

### 진실한 콘텐츠의 힘

이 코너를 보고 있으니 몇 해 전 해금강테마박물관과 공동 기획한 〈흥남에서 거제까지〉라는 특별전이 떠오른다. 한국전쟁 중에 있었던 흥남철수라는 역사적 사실을 다루면서 평화에 관한 메시지를 담고자한 전시였다. 흥남철수는 한국전쟁 당시 중공군의 개입으로 국군과 연합군의 전세가 약화되자 흥남에서 벌어진 대대적인 후퇴 작전을 말한다. 이때 흥남부두에는 작전 중인 군인뿐만 아니라 남하에 마지막 희망을 건 엄청난 피난민이 몰렸다고 한다.

이 특별전에서 특히 주목을 받은 것은 흥남철수에서 피란민을 수송하는 데 큰 활약을 한 상선의 이야기였다. 메러디스 빅토리Meredith Victory라는 이름의 이 상선은 미군을 남쪽으로 호송하는 임무를 맡았는데 피란민의 처참한 광경을 본 상선의 선장이 전시 중임에도 불구하고 배 안에 있는 무기와 장비를 모두 바다에 버리고 그 대신 피란민을 태우라는 결정을 내렸다. 배에 태울 수 있는 정원의 230배가 넘는 1만4000명을 태운 메러디스 빅토리호는 3일간의 항해 끝에 단 한 명의 사상자도 없이 거제도에 도착했다. 살을 에는 12월의 추위에 담요도 먹을 것도 없는 갑판 위에서 무려 다섯 명의

새 생명이 태어나기도 했다고 하니 신이 축복한 항해였다고밖에 표현할 수 없을 것이다.

이 메러디스 빅토리호의 인도적 항해는 가장 많은 수의 인명을 구한 작전으로 기네스북에도 기록되었다. 이때 남하하여 거제에 정착한 사람들의 이야기로 만든 이 전시는 그동안 잘 알려지지 않았던 역사의 한 장면을 알렸으며, 인류애의 감동과 이산의 아픔에 대한 공감을 불러일으켰다. '진짜' 이야기의 힘이다.

나 역시 시카고과학산업박물관의 U보트 전시를 통해 제2차세계대전의 한 에피소드를 알게 되었고, 진실한 콘텐츠의 힘을 확인했다. 더 나아가 전쟁이라는 것을 다시 한번 생각해보는 계기가 되었다. 무려 70여 년 전 가라앉던 잠수함을 나포할 당시 석 대의 배가 쇠사슬로 인양해서 해군기지까지 이동시켰다고 한다. 잠수함에 물이 차고 있었음에도, 자폭기가 설치됐을지도 모르는 상황임에도 미 해군이 잠수함 안으로 신속히 들어가 기밀문서를 입수했고, 잠수함이 더이상 가라앉지 않도록 조치했으며, 부상자를 포함해 배에서 탈출을 시도하던 승조원들을 모두 생포했다고 한다. 이러한 사실을 알게 되니 몇 해 전 우리가 직면했던 비극적 사건에 대해 생각해보지 않을 수 없었다. 억지스러운 비교일 수 있으나 무고한 생명들을 태운 우리의 배는 왜 그렇게 대책 없이 가라앉았을까. 그것도 무려 21세기에. 앞서 언급한, 수많은 생명을 구한 항해와는 또 얼마나 대조적인가.

한편 U보트 전시는 이집트의 피라미드 옆에 있는 태양의배뮤지엄을 떠올리게 했다. 이 전시는 공간 구성이나 연출 콘셉트에서 고대 이집트의 범

태평양전쟁의 발발부터 독일군의 잠수함을 나포하는 긴박한 과정들을 보여주는 전시 코너

선을 전시한 것과 상당히 닮아 있었다. 거대한 공간 안에 실제 배를 그대로 보여준다는 점이 동일한데, 다만 과학산업박물관의 전시실에는 잠수함이 여전히 작동되는 듯한 효과를 주는 조명 등이 추가되어 더 현장감을 준다는 점에서 차이가 있었다. 마치 흑백 무성영화가 현대판으로 다시 제작된 느낌이랄까. U보트 전시 코너는 입체 패널과 공간 재현 기법을 통해 좀더 생생하게 역사적 사건을 보여주고 있었다. U보트를 이곳으로 옮긴 것이 1954년이라 하니 그로부터 60년이 넘는 세월이 흘렀는데도 보관 상태가 훌륭하고 전시 수준 또한 전혀 진부하지 않다.

설립자 줄리어스 로젠월드가 독일의 뮤지엄을 방문하여 받았을 부러움과 충격을 나는 이곳 시카고과학산업박물관에서 경험했다. 이 뮤지엄의 위상과 역할을 생각해보면 시카고라는 도시와 연관을 짓지 않을 수 없다. 대서양에 면한 항구를 가진 뉴욕이 아메리카 대륙으로 들어오는 관문도시로 성장할 때, 시카고는 운하와 철도 건설의 영향으로 물류와 자원의 중간 거점지로 성장한 도시다. 미국 중서부의 산업 생산물과 특산품이 주로 이 도시를 거쳐 중부 내륙으로 이동할 수 있었고, 수많은 화물의 해외 수출 또한 이 도시에서 이루어졌다. 그러므로 세계박람회 같은 역사적 행사를 시카고에서 치를 수 있었던 것도 그 밑거름이 충분히 마련되어 있었기 때문일 것이다. 시카고의 이러한 성장 역사와, 더 나아가 국가 산업의 발달사를 기록하고 있는 이 뮤지엄은 곧 미국의 과학과 산업의 현주소를 보여주는 바로미터가 아닐까.

수업 시간에 책으로만 접하고 막연히 머릿속으로 상상하는 데 그쳤던 내

용들이 이 뮤지엄에 생생하게 담겨 있다. 과학과 산업이라는, 어쩌면 4차 산업혁명 시대를 맞이하는 오늘날 다소 구시대적일 수 있는 용어가 그렇게 진부하게 느껴지지 않는다. 오히려 이전 세대가 일구어온 과학 기술에 경이로움을 느끼며, 창조적 영감을 위한 동력을 제공한다. 설립자가 왜 이런 공간을 갈망했는지, 그리고 20년이라는 시간을 들여 마침내 이루어냈는지를 다시 한번 공감하면서 우리의 현실에도 투영해보게 된다.

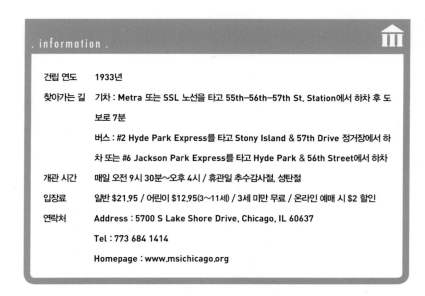

. information .

| | |
|---|---|
| 건립 연도 | 1933년 |
| 찾아가는 길 | 기차 : Metra 또는 SSL 노선을 타고 55th–56th–57th St. Station에서 하차 후 도보로 7분 |
| | 버스 : #2 Hyde Park Express를 타고 Stony Island & 57th Drive 정거장에서 하차 또는 #6 Jackson Park Express를 타고 Hyde Park & 56th Street에서 하차 |
| 개관 시간 | 매일 오전 9시 30분~오후 4시 / 휴관일 추수감사절, 성탄절 |
| 입장료 | 일반 $21.95 / 어린이 $12.95(3~11세) / 3세 미만 무료 / 온라인 예매 시 $2 할인 |
| 연락처 | Address : 5700 S Lake Shore Drive, Chicago, IL 60637 |
| | Tel : 773 684 1414 |
| | Homepage : www.msichicago.org |

## 세상에서 가장 크고 비싼 전시물을 담은 용기
# 오사카역사박물관
Osaka Museum of History

오사카역사박물관에 대한 나의 첫 인상은 뮤지엄 건축에 관해 일반적으로
갖고 있는 선입견을 과감하게 깨트렸다는 것이다. 뮤지엄의 외관 앞에서 나
는 적잖이 당황했다. 이토록 평범해 보이는 고층 빌딩이 오사카역사박물관
이라니. 그런데 이 빌딩 속에 대체 뮤지엄이 들어 있기는 할까 싶은 마음으
로 입장한 후 한 층씩 찬찬히 관람하다보니 고층 빌딩의 입지적 특성을 완
벽하게 이용하고 있는 모습에 놀라게 되었다. 심지어 이곳이 고층 빌딩이
아니었으면 어쩔 뻔했을까 하는 생각까지 들 정도였다.

때마침 텔레비전에서 본 역사 프로그램의 내용이 떠올랐다. 재치 있는
비유와 쉬운 해설로 대중에게 잘 알려진 프로그램이었다. 내가 본 방송은
조선시대에 비해 비교적 덜 알려진 삼국시대와 신라에 의한 삼국통일을 다

역사박물관 건축에 대한 선입견을 과감히 깨트려준 오사카역사박물관의 외관

룬 내용이었는데, 가장 약하고 불리한 입지에 있던 신라가 어떻게 삼국통일의 대업을 이루어낼 수 있었는지를 설명하면서 강연자는 "위기를 기회로 삼았기 때문"이라고 해석했다. 오사카역사박물관 역시 뮤지엄의 입지적 약점을 기회로 삼아 주변 환경을 최대한 살린 전시 연출로 완벽한 퍼즐을 맞추었다는 점을 높이 살 만했다.

## 건축과 입지 환경, 전시 시나리오의 삼위일체

오사카역사박물관은 오사카성에 인접해 있다. 뮤지엄을 새로 짓기 위해 도심에 넓게 펼쳐진 부지를 확보하기는 아마도 쉽지 않았을 것이다. 오사카역사박물관은 고층 빌딩으로 지어졌고 10층에서부터 관람을 시작해 한 층씩 아래로 내려오는 동선을 갖고 있다. 다른 뮤지엄들처럼 이곳도 고고학적 유물을 전시하는 데 적합한 환경을 만들기 위해 전시실에는 창이 없다. 그러나 다음 층으로 이동하기 위해 계단실로 나오면 커다란 전면 유리창으로 오사카성이 한눈에 내려다보인다.

오사카의 역사를 주제로 다루고 있는 이곳에서 오사카성의 역사적 가치는 크다. 도요토미 히데요시가 일본을 통일한 후 이를 기념하기 위해 오사카성을 지었으며 전소되었다가 재건되는 역사적 질곡을 겪고서 오늘날의 모습으로 복원된 의미 있는 장소이기 때문이다. 전시의 내용은 시대를 거슬러 올라가 오사카성이 구축될 무렵의 역사에서부터 시작되므로 전시를 관람한 후 실제 오사카성을 마주하게 되는 공간 구성은 감탄을 자아냈다. 더욱 감동적인 부분은 한 층 한 층 관람을 마치고 계단을 내려올 때마다 계단

실에서 마주하는 오사카성의 모습이 점점 더 크고 가깝게 다가온다는 점
이다. 층을 내려올수록 시점이 가까워지니 당연한 결과이겠지만, 관람객이
상층에서부터 관람을 시작해 각 층의 전시 관람을 마치고 내려올수록 오
사카의 역사에 대한 지식이 점점 확장될 수 있으므로 이러한 시각적 경험
은 관람을 통한 지식의 확장이라는 상징성을 극대화시킨다. 즉 건축과 입
지 환경과 전시 시나리오가 완벽한 삼위일체를 이루고 있는 것이다. 그러므
로 이쯤 되면 이 뮤지엄을 반드시 고층 건물로 지어야 했다는 생각을 하지
않을 수가 없다.

## 도시를 통째로 전시실에 담아낸 뮤지엄

또 하나 인상적인 것은 1층 로비에서 매표를 한 후 10층으로 이동하는 동선인데 10층으로 올라가는 엘리베이터가 마치 시간을 거슬러 과거로 관람객을 옮겨놓는 듯했다. 이윽고 도착한 10층에서는 오사카시에 대한 브리핑 영상이 나오면서 전시가 시작된다. 이 영상은 관람객이 서 있는 공간을 빙 두르고 있는 벽면에서 나타난다. 브리핑 영상이 끝날 무렵 자동으로 스크린이 천천히 걷히면서 스크린 뒤로 전면 유리창이 드러나는데 전망대처럼 유리창 너머로 오사카시의 전경이 펼쳐진다. 이 반전 같은 장면에 관람객들은 깜짝 놀라며 감탄사를 연발한다. 역사박물관에서 오사카시를 그야말로 한눈에 전망할 수 있는 것이다. 이와 같은 공간 구성으로 도시 자체를 전시의 일부로 끌어들이고 오사카성이라는 주변의 역사적 명소 또한 활용하고 있으니, 오사카역사박물관을 세계에서 가장 크고 비싼 전시물을 담은 뮤지엄이라고 표현해도 과언이 아닐 것이다.

도입부의 전시나 계단실도 외관에서는 예상하지 못했던, 고층 건물의 공간적 논리를 완벽하게 이해할 수 있게 해준다. 오사카역사박물관에 관해 이야기할 때 이러한 건축적 시도와 함께 전시 콘텐츠를 보여주는 방식도 언급해야 한다. 이곳에서는 뮤지엄의 연출 방식 가운데 가장 기본적이라 할 수 있는 모형과 그래픽을 활용한 부분 역시 탁월하다. 역사를 주제로 한 대부분의 뮤지엄들이 유물을 발굴하고 보존하고 잘 전시하는 것에 방점을 찍었다면, 오사카역사박물관은 뮤지엄의 관점을 철저히 관람객 중심으로 돌렸다. 이러한 점에서 나는 이곳이 새로운 패러다임을 제시했다고 본다. 뮤

모형과 일러스트레이션, 장면 재현 등으로 다양하게 연출한 전시실

지엄 본연의 기능을 잘 살린 것은 물론이고, 다양한 체험 코너들을 중간 중간에 배치하여 뮤지엄을 찾은 관람객이 그 내용과 활동을 가장 쉽게 이해할 수 있는 방식으로 콘텐츠를 구성했다. 일본 전통회화를 차용한 과감한 대형 그래픽, 실물 크기로 일본의 근대 거리를 재현한 세트, 체험 교육 코너 등 개관한 지 꽤 오랜 시간이 지났지만 여전히 이 뮤지엄이 보여주는 방식은 섬세하고 신선하게 다가온다. 그래서 개관 이후에 꾸준히 도시와 역사를 주제로 하는 다른 뮤지엄들의 벤치마킹 대상이 되고 있다고 한다.

뮤지엄을 새로 지을 때 목적과 지향점은 참 중요하다. 여러 이해관계에 얽혀 아무런 철학 없이 지어지고 공허하게 표류하는 뮤지엄들을 보면 종종 안타까운 마음이 든다. 생각해보면 지향점이라는 것은 뮤지엄에만 해당하는 문제가 아니다. 우리가 속한 어느 분야든 지향점을 잘 세울 필요가 있다. 우리는 늘 문제 해결에 대한 요구를 안고 살아간다. 요즘 시대에 새로운 관점과 창의적 해법을 제시할 수 있는 능력의 가치를 낮게 평가하는 이는 아무도 없을 것이다. 그래서 이곳 오사카역사박물관은 더욱더 훌륭하다는 생각이 든다. 특히 전시의 공간적 측면에서 연출을 위한 아이디어도 중요하지만 가지고 있는 환경 자체를 적극적으로 활용한 점은 디자인의 본질과 철학에 대해서도 다시 한번 생각해보게 한다.

내가 생각하는 좋은 디자인이란 인위로 무언가를 덧붙이고 만들어내는 것보다는 있어야 할 자리에 있는 무언가를 발견하는 것이다. 오사카역사박물관이 공간을 다루는 방식도 그러하다. 그 자리에 있는 오사카성과 고층 빌딩에서 관람을 전제로 관계성을 발견해냈고 이를 중심으로 전시 시나리

오사카역사박물관의
체험 코너

오를 만들어 공간을 구획했다. 내가 늘 지향하는 디자인의 방법론을 훌륭하게 구현해낸 사례를, 이 고층 빌딩의 오사카역사박물관에서 만났다.

오사카역사박물관의 웹사이트를 보면 "역사·문화에 대한 유산을 축적해 그것을 적극적으로 전파하고 시민과 어린이들이 오사카에 대해 깊이 이해할 수 있게 하기 위해 설립되었다"고 소개하고 있다. 공간 및 전시 디자인적 관점에서 놀라움과 신선함을 주었던 이 뮤지엄은 그 어느 곳들보다 뮤지엄의 설립 취지와 운영 철학을 잘 반영하고 있다는 생각이 들었다. 2001년에 개관했으니 어느덧 20년에 가까운 시간이 지났지만 오사카역사박물관은 여전히 감동을 준다.

. information .

| | |
|---|---|
| 건립 연도 | 2001년 |
| 찾아가는 길 | 주오선, 다니마치선을 이용해 다니마치욘초메역에서 하차, 9번 또는 2번 출구로 나와 도보로 5분 |
| 개관 시간 | 수~월요일 오전 9시 30분~오후 5시 / 휴관일 매주 화요일, 연말연시 |
| 입장료 | 일반 ¥600 / 고등학생·대학생 ¥400 / 중학생 이하 무료 |
| 연락처 | Address : 1-32 Otemae 4-Chome, Chuo-ku, Osaka 540-0008 Tel : +81 (0)6 6946 5728 Homepage : www.mus-his.city.osaka.jp |

### 새로운 밀레니엄을 알리는 건축 이정표

# 로즈센터

Rose Center for Earth and Space

2000년을 맞이한 지도 어느덧 20년 가까이 지나가고 있다. 이제는 생활 속에서 뉴밀레니엄이라는 단어가 더이상 새롭게 회자되지 않고, 각종 문서에 연도를 표기할 때 맨 앞자리를 '2'로 쓰는 것도 이미 익숙해진 지 오래다. 몇 해 전 뉴욕 방문길에 우연히 로즈센터 앞을 지나치면서 차창 밖으로 이 건축물을 볼 수 있었는데, 새천년을 맞이하던 그때의 설렘이 그 짧은 순간에 온전히 소환되는 듯했다. 인류사에서 새로운 천년을 맞이한 일은 겨우 두 번뿐이지 않나. 그 절묘한 타이밍에 지구상에 존재하여 역사적 순간을 목도했다는 건 사실 대단한 경험인 것 같다.

뉴밀레니엄을 맞는 순간 불현듯 인류의 삶이나 지구의 생태계가 급격하게 변한 것은 아니었지만 앞으로 이어질 인류의 긴 역사에서 하나의 기점이

로즈센터는 전시장
자체가 우주의 모습
을 구현하고 있다.
ⓒⓘⓢ Simeon87(위)
ⓒⓘⓢ Fritz Geller-
Grimm(아래)

되는 순간임은 분명했다. 기억하건대 새로운 천년 앞에 선 세계는 흥분된 분위기였다. 미래 시대를 예견하는 다양한 서적들이 서점 매대에 깔렸고 우리나라도 대통령 자문 새천년준비위원회라는 것이 발족되어 우리의 미래 사회가 어떻게 변화할지를 모색하고 국가가 나아가야 할 방향에 대해 석학들의 의견을 모으기도 했다. 또한 세계 곳곳에 새천년을 기념하는 구조물과 건축물이 세워졌다. 이때 지어진 대표적인 건축물 중 하나가 미국자연사박물관의 부속 기관인 로즈센터다.

## 파격적인 건축으로 이목을 집중시키다

로즈센터의 정확한 명칭은 'Rose Center for Earth and Space'로 '로즈지구우주관'이라는 뜻이다. 맨해튼 센트럴파크의 서쪽에 위치한 미국자연사박물관은 지구·화석·문화·동식물 등 자연사 고유의 영역과 인류학적 관점의 자연사를 함께 다루고 있는 뉴욕의 대표적인 뮤지엄이다. 1869년에 지어진 이 전통적인 뮤지엄 옆에 나란히 등장한 로즈센터는 외관부터 파격적이라 센세이션을 불러일으켰다. 그도 그럴 것이 100년이 훌쩍 넘은 고전적 건축물 옆에 들어선 거대하고 단순한 큐브형의 초현대적 건물이 어찌 눈에 띄지 않을 수 있겠는가. 우주와 별을 상징하는 듯 거대한 27미터짜리 구형의 구조물을 6층 높이의 유리벽이 품고 있는 형상은 얼핏 보아도 건축 기술이 집약되어 있었다. 그러므로 2000년에 개관한 로즈센터는 새로운 밀레니엄 시대의 건축 이정표가 되기에 충분해 보였다.

로즈센터를 뉴밀레니엄의 이정표 같은 장소라고 표현할 수 있는 것은 건

축보다 내부에 있다. 인류가 자연을 바라보는 관점의 변화를 전시를 통해 제시하고 있기 때문이다. 인류의 역사를 돌아보면 세계관과 패러다임이 끊임없이 변화해왔다. 과학이 발전함에 따라 기존의 가설이 검증되고 오류가 수정된 사례는 무수히 많았고, 이를 통해 세계관의 방향을 바꾸는 것은 더러 목숨을 건 위험천만한 사건이기도 했다. 대표적인 예로 우리가 익히 잘 아는 천동설과 지동설을 들 수 있다. 또 과학적 사건은 아니지만 인류의 패러다임이 진화한 사례로 여성의 참정권 획득을 언급할 수 있을 것이다. 오늘날에는 너무나 당연하게 생각하겠지만 인류사에서 여성 참정권이 수용된 역사는 그리 길지 않다. 심지어 사우디아라비아는 2015년에 처음으로 여성 참정권을 인정했는데 뉴질랜드에서 1893년에 최초로 여성에게 투표권을 부여한 것과 비교하면 그로부터 100년이 넘는 시간이 걸린 셈이다. 이렇게 인류의 사상은 끊임없이 진화하고 발전해왔다.

그렇다면 뉴밀레니엄을 기념하기 위해 세워진 로즈센터는 어떤 변화를 담고 있을까. 『죽기 전에 꼭 봐야 할 세계 건축 1001』에서는 로즈센터가 보여주는 관점에 대해 다음과 같이 이야기하고 있다. "그 안에서 인간은 전통적인 관점에서와 달리 더이상 거대한 스케일의 우주 안에서 티끌 같은 우주 먼지와 같은 존재가 아니다." 그렇다. 이전 시대와는 비교할 수 없는 과학 기술의 진보를 바탕으로 새천년을 맞이한 인류는 다를 수밖에 없을 것이다. 그러기에 로즈센터는 더욱 도전적이고 적극적으로 인류의 자신감을 보여주고 있다. 지금까지 어디에서도 본 적 없는 새로운 형태의, 마치 우주를 담아낸 듯한 건축 조형만 해도 대단한 자신감의 발로다.

## 거대한 우주를 구현한 전시장

전시장으로 들어가면 그동안 우리가 경험해온 과학관과는 완전히 다른 공간이 펼쳐진다. 기존의 과학관이 과학의 원리와 정보를 빼곡히 담아 과학 교과서의 내용들을 개별 부스로 공간화한 방식이었다면, 로즈센터의 전시는 거대한 전시장 자체가 우주를 구현하고 있고 관람객은 우주의 유영자가 된다. 발견하고 검증된 과학 정보를 수동적으로 이해하는 것이 아니라 관람객이 이를 대하는 주체로서 우주의 현상과 실체를 마주하고 체득하도록 했다. 물론 그 주체로서 인간의 노력과 대단함이 이전의 과학 전시 영역에서 다뤄지지 않았던 것은 아니지만 적어도 로즈센터는 자연 앞에 더이상 작고 나약한 인간이 아닌 도전적이고 적극적인 개척자로서의 인류가 바라본 우주라는 관점을 제시한다.

건축 외관에서 보이는 거대한 돔은 바로 로즈센터의 가장 중심이라 할 수 있는 헤이든 플라네타륨Hayden Planetarium, 즉 천체투영관이다. 최첨단 장비와 디지털 기술을 사용한 이곳에서 관람객은 우주를 여행하는 환상적인 경험을 하게 된다. 이곳에서 별자리 찾기 정도의 콘텐츠를 기대했다면 그건 로즈센터에 대한 예의가 아니다. 분명 그 이상의 경이로움과 감동이 기다리고 있기 때문이다. 천체투영관은 우주의 모든 물체를 바라보는 것을 넘어 우주 안에서 생명의 신비를 느끼며 우리가 살고 있는 지구와 삶을 다시금 돌아보게 하는 철학적 메시지를 준다. 그리고 이곳에서부터 이어지는 경사로는 우주를 유영하는 여행자로서 관람객이 자연스럽게 우주, 은하계, 태양계로 이어지는 콘텐츠를 만나도록 유도한다. 우주 속 갤러리를 거니는

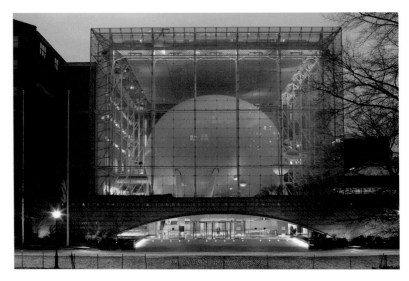

듯한 공간 미감 또한 로즈센터만의 독특한 경험을 만들어준다.

페터 춤토르가 설계한 로마유적보호관처럼 로즈센터의 아름다움은 밤이 되면 더욱 진가를 드러낸다. 뉴욕의 밤거리에서 빛을 발하고 있는 행성과도 같은 로즈센터의 외관은 더없이 아름답다. 전시관은 이미 문을 닫았을지라도 우주를 이야기하는 곳이라서 그런지 낮보다 밤이 더 멋지다는 생각이 든다. 뉴욕을 여행한다면 꼭 저녁 무렵 빛을 발산하는 로즈센터의 야경을 만나봐야 한다. 볼거리 가득한 뉴욕이라 빼곡한 일정으로 낮에 이곳을 관람하지 못했다면 금요일 밤 야간 개장 시간을 활용하는 것도 좋을 것이다. 행여 이것도 어렵다면 뉴욕의 밤거리를 거닐다 로즈센터를 마주하는

새로운 밀레니엄을 알리는 건축 이정표

경험을 꼭 해보면 좋겠다. 이제는 뉴밀레니엄이라는 단어가 조금 진부할지 모르겠지만 분명 이 아름다운 뮤지엄 앞에 서 있으면 인류가 새로이 맞이한 상징적인 역사의 순간과 우주까지 확장된 과학 기술의 진보, 이와 더불어 나타난 새로운 세계관 등에 관한 사유가 펼쳐질 것이다.

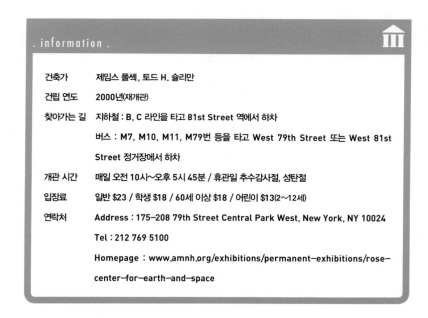

. information .

| | |
|---|---|
| 건축가 | 제임스 폴섹, 토드 H. 슐리만 |
| 건립 연도 | 2000년(재개관) |
| 찾아가는 길 | 지하철 : B, C 라인을 타고 81st Street 역에서 하차 |
| | 버스 : M7, M10, M11, M79번 등을 타고 West 79th Street 또는 West 81st Street 정거장에서 하차 |
| 개관 시간 | 매일 오전 10시~오후 5시 45분 / 휴관일 추수감사절, 성탄절 |
| 입장료 | 일반 $23 / 학생 $18 / 60세 이상 $18 / 어린이 $13(2~12세) |
| 연락처 | Address : 175-208 79th Street Central Park West, New York, NY 10024 |
| | Tel : 212 769 5100 |
| | Homepage : www.amnh.org/exhibitions/permanent-exhibitions/rose-center-for-earth-and-space |

# 레이나소피아국립미술센터

Museo Nacional Centro de Arte Reina Sofia

스페인의 수도 마드리드를 여행한다면 꼭 가봐야 하는 뮤지엄이 몇 군데 있다. 세계 3대 미술관의 하나로 꼽히는 프라도미술관은 당연 1순위이겠지만 이곳 레이나소피아국립미술센터도 빼놓을 수 없다. 어떤 시대의 작품을 좋아하느냐에 따라 가보고 싶은 곳이 다를 텐데, 뮤지엄의 공간과 분위기를 생각한다면 둘째라면 서러울 만큼 멋진 이곳은 장엄하면서 섬세하고 현대적이면서도 고풍스러운 공간을 가지고 있다. 레이나소피아국립미술센터는 이름 그대로 스페인의 소피아 왕비Reina Sofia를 기념하기 위해 만들어진 곳으로 18세기 스페인 왕정 시대부터 1969년까지 병원으로 쓰이던 건물을 개조하여 1986년에 공식적으로 첫 문을 열었다. 이후 1988년에 국립미술관으로 지정되었고 1992년에 소피아 왕비의 이름을 붙여 재설립된 이래로

오늘날까지 이르고 있다. 프라도미술관이 주로 19세기 이전의 작품을 소장
하고 있다면 레이나소피아미술센터는 그 이후의 20세기와 현대미술작품을
주로 다룬다.

### 전통과 현대의 조화

레이나소피아미술센터가 소장한 작품은 회화와 조각, 판화 등 1만
6000여 점에 달한다. 특히 이중에는 20세기를 대표하는 스페인 출신 화가
피카소의 「게르니카」(1937)를 비롯해 살바도르 달리, 호안 미로 같은 유명
화가의 대표작들을 대거 포함하고 있다. 신고전주의 양식의 기존 건물이

옛 병원 건물에 설치된 현대적인 유리 엘리베이터 타워가 인상적이다.

작품을 전시하기에 한계가 있어 확장 공사를 하게 되는데, 1999년 지명 현상설계에서 프랑스의 건축가 장 누벨이 당선되었다. 그의 설계로 공사를 진행하여 2005년에는 누벨빌딩이라 불리는 새로운 전시관이 문을 열었다. 그 후 이 건축물은 레이나소피아미술센터를 세계적 미술관으로 재조명하게 만든, 작품을 위한 작품이 되었다.

건축이나 공간에 관심이 있는 사람에게는 건물 자체도 관람의 대상이 될 것이다. 본관인 사바티니빌딩과 신관인 누벨빌딩으로 이루어진 레이나소피아미술센터는 접근하는 입구에 따라 전혀 다른 전면부의 모습을 가지고 있어서 같은 건물이 맞나 의심스러울 정도다. 그러면서도 도시의 맥락과

본관인 사바티니빌딩의 계단실. 병원으로 이용되던 공간에서 시간의 깊이를 여실히 느낄 수 있다.

신관인 누벨빌딩. 내부지만 외부 같은 중성적인 공간이 빛과 어우러져 환상적인 분위기를 자아낸다.

주변에 있는 기존 건축을 섬세하게 고려하여 증축했기 때문에 그 속의 공간들을 찬찬히 들여다보면 환상적인 공간 변주에 감탄하게 된다.

본관 북쪽 전면에서의 입구는 옛 병원 건물에 현대적인 유리 엘리베이터 타워가 감각적으로 관입되어 있다. 이는 1989년에 진행된 개축 공사 때 영국의 건축가 이언 리치Ian Ritchie가 디자인한 것이다. 이 모습은 주변의 오래된 건축물에 둘러싸인 조용하고 아늑한 광장에서 다소 파격적인 신선함을 준다. 그러나 이러한 장치는 레이나소피아미술센터의 공간 미학을 감상하

는 서막에 불과하다. 누벨빌딩을 연결하는 중정은 전혀 예견하지 못한 신세계의 등장 같은 반전을 준다. 역시 주변 건물들에 둘러싸인 또다른 작은 광장은 지붕이 덮여 있어 내부이지만 외부이기도 한 중성적인 공간으로 조성되었다. 오로지 하늘로만 열린 창을 통해 빛과 마감재가 어우러져 환상적인 분위기를 연출하고 있다. 이러한 공간 구축은 복잡한 아토차역에 면한 남쪽 출입구에서부터 뮤지엄을 감싸 안으면서 안으로만 열린 공간을 만들고, 중정을 중심으로 미술센터의 전시관, 강당, 도서관, 레스토랑 등을 연결하고 있다.

이곳에서 신고전주의 건물과 현대적 건물은 견고하게 연결되어 있다. 도시 자체가 유서 깊은 뮤지엄이라 할 수 있는 유럽에서 수백 년 된 건물에 현대적인 요소를 덧붙여 리뉴얼한 사례라면 이제는 어느 정도 익숙하게 경험할 수 있다. 그러나 레이나소피아미술센터는 규모와 방식이 그야말로 과감하고 장엄하면서 동시에 섬세하여 감탄을 자아낸다. 작품을 감상하면서 만나는 실내 공간은 작품 설치를 위한 화이트 큐브로 재정비되었지만 복도나 계단실에는 과거의 모습이 잘 보존되어 있다. 현대적인 공간과 시간의 흔적이 느껴지는 공간의 대비도 쏠쏠한 재미를 준다.

「게르니카」를 보다

저녁이 되자 가로등에 불이 하나둘 켜지기 시작했고 건물의 경관 조명과 어우러진 중정의 풍경은 더없이 로맨틱했다. 늦은 시간임에도 미술센터는 사람들로 붐볐는데 관광객보다는 마드리드 시민이 더 많아 보였다. 연장

다양한 설치작품과 미
디어아트 등을 감상할
수 있는 전시실 내부

관람을 허용하는 금요일 저녁에도 한산한 우리네 뮤지엄과는 사뭇 달랐다. 멋진 작품이 생산될 수 있도록 마련된 토양과 멋진 건축이 건립될 수 있는 환경, 예술을 감상하고 즐기는 일이 시민의 생활로 자연스럽게 자리 잡은 문화적 배경이 이처럼 멋진 뮤지엄을 만들고 성장시킨 동력이 아닐까.

회화에서부터 설치작품, 미디어아트 등 다양한 작품을 관람할 수 있는 이곳에서 관람객이 가장 많이 모여 있는 곳은 역시 피카소의 「게르니카」가 있는 전시실이었다. 스페인 태생의 화가 피카소는 입체파의 창시자로 92세로 생을 마감할 때까지 전 세계의 스포트라이트를 받으며 왕성한 작품 활동을 했다. 「아비뇽의 처녀들」과 함께 피카소의 2대 걸작으로 꼽히는 이 대작은 1937년 나치가 게르니카를 폭격하여 1500여 명의 민간인이 희생된 사건을 담은 그림이다. 당시 뉴스를 접하자마자 피카소는 내전으로 인해 군인이 아닌 무고한 민간인이 희생된 것에 크게 분노하여 당장 작업에 들어갔다고 한다.

대작 「게르니카」 앞에서 한참을 서 있었다. 아이를 안고 울부짖는 여인, 절규하는 사람, 쓰러진 시체, 소와 말의 울음 등 사실적으로 표현하지는 않았어도 화폭에 담긴 게르니카의 참상이 그대로 전달되는 듯했다. "예술은 사회를 비추는 거울이다"라는 말이 있다. 격동의 한 시대를 살아간 화가가 공감하고 분노한 사회적 아픔이 예술로 승화되어 우리에게 다시 한번 공감과 반성의 시간을 주고 있었다. 예술의 가치가 더 깊이 마음에 와닿는 순간이었다.

오스카 와일드는 평론집 『의향Intentions』(1891)에서 "사물이란 우리가 봄으로써 존재하게 된다. 그러나 무엇을 보고 어떻게 보는지는 우리에게 영향을 끼친 예술에 의해 좌우된다"고 했다. 그러기에 우리가 사고를 발전시키

피카소의 「게르니카」가 걸려 있는 전시실

고 관점을 발견하는 데 도움을 주는 예술작품의 관람 경험은 우리 일상에 꼭 필요하다. 예술을 접하고 사유하는 시간이 특별한 이벤트가 아니라 생활의 일부가 된다는 건 분명 행복한 일일 것이다.

. information .

| | |
|---|---|
| 건축가 | 장 누벨(증축 설계) |
| 건립 연도 | 1992년 |
| 찾아가는 길 | 지하철 : 1 라인을 타고 Atocha 역에서 하차 후 도보로 2분 또는 3 라인을 타고 Lavapiés 역에서 하차 후 도보로 10분 |
| | 버스 : 27, 34, C1, N12, N15, N17 등을 타고 Reina Sofía 정거장에서 하차 |
| 개관 시간 | 월요일, 수~토요일 오전 10시~오후 9시 / 일요일 오전 10시~오후 7시 / 휴관일 매주 화요일, 1월 1~6일, 5월 1일, 5월 15일, 11월 9일, 12월 24~25일, 12월 31일 |
| 입장료 | 일반 €10 / 할인 €8(온라인 예매 시) / 18세 이하, 65세 이상 무료 |
| 연락처 | Address : Calle de Santa Isabel, 52, 28012 Madrid |
| | Tel : +34 917 74 10 00 |
| | Homepage : www.museoreinasofia.es |

# 자동차 그 이상의 세계
## BMW뮤지엄
BMW Museum

세상에서 가장 신기하고 유용한 발명품을 꼽으라면 나는 비행기, 인터넷, 메모리카드, 이 세 가지가 떠오른다. 이들은 인류가 시공간의 개념을 다시 확립했음을 보여준 혁신적인 증거물이라고 생각하기 때문이다. 그런데 주위를 둘러보면 우리 몸에 붙은 팔다리처럼 너무나 익숙해서 미처 생각지 못했지만 세상을 바꾼 혁신적인 아이템들이 많다. 자동차의 발명과 상용화 역시 인류의 삶을 변화시키고 발전시킨 혁신의 대표적 산물이었다. 도보에서 수레로 넘어온 것과는 차원이 다른, 인력이 아닌 기계 동력을 이용하여 과거에 비해 장거리를 단숨에 이동하게 한 자동차의 발명은 생각할수록 놀랍다. 물론 비행기와 같은 더 강력한 운송 수단의 발명과, 어쩌면 먼 미래에 우주선으로 대체될지도 모르는 과학 기술의 발전도 놀라울 따름이지만

BMW뮤지엄과 본사 건물. 오른쪽에 있는 BMW 본사는 자동차 엔진의 실린더 형태를 닮았다.

혁신적 이동 수단의 시발점이 자동차이기 때문에 자동차가 갖는 의미는 좀 더 각별한 것 같다.

2016년 예술의전당에서는 건축가 르 코르뷔지에에 관한 특별전이 열렸는데 전시의 도입부에서 세상을 바꾼 20세기 혁신가 세 명을 언급하고 있었다. 그 세 명이란 이동혁신을 가져온 헨리 포드, 정보혁신을 가져온 빌 게이츠, 그리고 주거혁신을 가져온 르 코르뷔지에다. 이 가운데 헨리 포드는 '포드 시스템'이라고 하는 대량생산 체제를 확립하여 자동차를 대중화하는 데 기여한 인물로 말 그대로 우리에게 이동의 혁신을 가져다주었다. 자동차 보급은 인류의 생활을 엄청나게 변화시켰다. 일상에서 장거리 여행이 더욱 친숙해졌고, F1 경기와 같이 자동차를 이용해 속도를 겨루는 스포츠가 탄생하기도 했다. 이에 따라 기술과 디자인도 점점 발달해온 것은 물론이고, 사회문화적 연관성과 파급력도 대단히 확장되어 오늘날의 자동차는 단순한 탈것 이상의 존재감을 갖고 있다.

### 자동차의 과거, 현재, 미래가 모두 모여 있는 곳

BMW뮤지엄은 자동차의 역사와 함께 기술, 디자인의 눈부신 발전을 보여주는 멋진 장소다. 뮌헨의 올림픽공원에 인접하여 'BMW세계BMW Welt'라는 이름으로 건립된 대규모 홍보 공간에 이 뮤지엄도 나란히 자리 잡고 있다. 자동차 강국인 독일에는 벤츠, 포르쉐 등 유명 자동차 브랜드가 운영하는 몇몇 테마 뮤지엄이 있다. 이 가운데 특히 BMW뮤지엄은 눈에 띄는 건축과 아름다운 공간으로 전 세계 자동차 마니아들의 사랑을 받고 있다.

BMW는 독일의 명품 자동차 브랜드로 익히 알려져 있다. 이 BMW라는 이름은 브랜드의 발생지인 독일 뮌헨이 속한 바이에른주를 뜻하는 Bayerische, 엔진을 뜻하는 Motoren, 공장을 뜻하는 Werke에서 앞 글자를 딴 것으로, 그 의미가 단순하면서도 명쾌하다. BMW는 그 명성에 걸맞게 100년이 넘는 오랜 역사를 가지고 있다. 현재는 세계적 자동차 브랜드이지만 과거에는 항공기 엔진을 만들던 기업으로 출발했다. 카를 라프Karl Rapp가 설립하여 운영하던 항공기 엔진 회사가 경영 위기에 처하자 엔지니어인 프란츠 요세프 포프Franz Josef Popp와 그의 동업자 막스 프리츠Max Friz가 1916년에 인수하여 그 이듬해에 기업의 이름을 지금의 'Bayerische Motoren Werke'로 바꾼 것이 BMW의 시초다.

100년을 이어온 이들의 역사는 초기에 순탄치 않은 시절을 보냈는데, 제 1차세계대전에서 독일이 패망하면서 더이상 항공기 엔진을 생산하지 못하게 되자 이들은 새로운 사업을 모색해야 했다. 이때 기업의 새로운 생존 돌파구가 되었던 것이 모터사이클 엔진의 개발이었다. 그 후 모터사이클 시장에서의 성공을 바탕으로 자동차 시장에도 진출하여 오늘날까지 성공을 이어가고 있으니 위기를 기회로 삼아 재도약한 이들의 노력이 아름답다. 아울러 항공기 엔진 기술을 토대로 자동차 엔진 기술을 발전시켜온 이들은 그 성능 덕분에 유명세를 얻기도 했다. 실제로 BMW뮤지엄에서는 엔진의 발전사를 보여주는 코너와 F1 레이싱카를 전시한 코너가 꽤 큰 비중을 차지하고 있다. 게다가 뮤지엄 옆에 있는 BMW 본사의 외관은 자동차 엔진의 실린더 형태를 모티프로 하고 있다. BMW뮤지엄과 BMW 본사 건물은 모

자동차 그 이상의 세계

나선형 램프를 따라 이동하면서 브랜드의 역사와 철학에 관한 전시를 관람할 수 있다.

두 오스트리아 출신의 건축가 카를 슈반처Karl Schwanzer가 디자인한 것이다. 미래적이고 독특한 이 건물들은 BMW의 브랜드 이미지를 잘 담아냈다는 평가를 받으며 뮌헨의 랜드마크로 자리 잡아왔다.

### BMW뮤지엄의 공간 구성

뮤지엄의 공간은 크게 두 가지 영역으로 구성되어 있는데 첫번째 공간에서는 BMW의 역사와 브랜드 철학 등을 개괄하고, 이어지는 두번째 공간에서는 좀더 세부적으로 주제별 기술과 디자인을 소개하고 있다. 뉴욕의 구겐하임뮤지엄을 연상시키는 나선형 램프를 따라 관람이 시작되는데 브랜드의 역사를 연대기적으로 개괄하는 전시는 기업의 홍보를 위해 설립된 뮤지엄에서 일반적으로 예측할 수 있는 부분이다. 하지만 공간이 전혀 진부하지 않고

신선하다는 점, 자동차 마니아로 보이는 관람객들의 표정이 거의 성지 순례 자 같다는 점이 인상적이었다. 이 램프를 따라 걷다보면 자동차의 사이드미러처럼 조형물이 드문드문 달려 있는 것을 볼 수 있는데 여기에는 이곳에서 근무하는 직원들의 인터뷰가 담겨 있다. 이를 통해 직원들의 애사심과 자부심을 느낄 수 있었으며, 한편으로는 BMW도 사람의 가치를 잘 아는 기업이라는 생각이 들었다. 이 또한 브랜드의 진가를 알아보게 하는 요소이리라.

첫번째 전시 공간에서 관람을 마치면 긴 에스컬레이터를 타고 두번째 공간으로 이동하는데 이 동선이 아주 근사하다. 에스컬레이터를 타고 내려갈 때 느껴지는 공간감이 마치 멋진 컨버터블 자동차를 타고 달리는 느낌과도 견줄 수 있을 것 같았다. 이 전이轉移 공간은 이처럼 환상적인 자동차 세계에 와 있는 사람들에게 아마도 더 큰 행복감을 줄 것이다.

두번째 공간에서는 자동차를 좀더 세부적인 주제로 해부하고 분석하여 보여준다. 가령 엔진을 설명하는 코너, 자동차의 구조와 실루엣을 설명하는 코너, 레이싱카를 설명하는 코너, 자동차와 생활의 변화를 설명하는 코너 등 밀도 있는 구성을 보여주었고, BMW 특유의 세련되고 간결하면서도 아우라 있는 브랜드 이미지를 강하게 어필하고 있었다. 단순히 정보만을 전달하는 것이 아니라 모든 코너가 디자인적으로 접근하고 예술가와 협업하여 최고의 미감을 담아낸 점도 훌륭했다. 이곳은 한 기업의 역사를 담은 홍보용 뮤지엄을 넘어서 인류의 기술 혁신과 진보, 그리고 여기에 기여한 자동차의 발전사를 망라한 장소였다.

전시의 끝부분은 신화의 한 장면에 나올 것 같은 콘셉트카의 모형으로

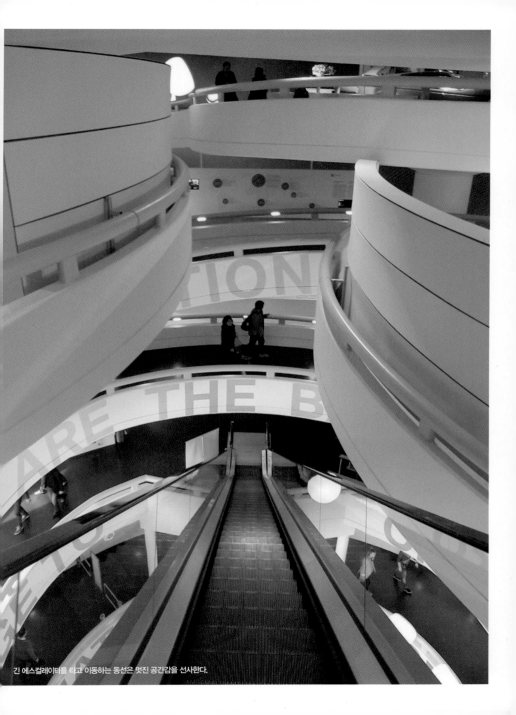

긴 에스컬레이터를 타고 이동하는 동선은 멋진 공간감을 선사한다.

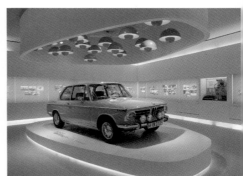
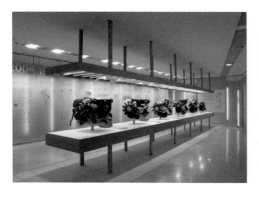

자동차의 구조, 엔진, 디자인 등 세부적 주제로 전시한 공간들

BMW의 콘셉트카를
전시한 공간

마무리된다. 과거에서부터 미래를 아우르는 디자인의 콘셉트카와 함께 황
홀하게 펼쳐진 공간이 지금까지 BMW에 대해 마음속에 품었던 이미지를
더욱 멋지고 훌륭하게 완성시켜주었다. 자동차를 그저 탈것으로만 여겨 그
다지 관심이 없었던 나에게도 이토록 흥미로운 곳이었는데, 자동차 마니아
라면 분명 이곳에서 발걸음을 떼기가 쉽지 않을 것이다.

흔히 자동차를 남자들의 영원한 로망이자 최후의 장난감이라고 표현하
는데 BMW뮤지엄의 로비에서부터 나는 그 표현이 사실이었음을 확인했다.
예상하긴 했지만 관람객 대부분이 남성이었고 이들을 따라온 여성 관람객

이 더러 있기는 했지만 중년의 남성 관람객이 월등히 많았다. 그들은 이 멋진 인류의 발명품 앞에서 경이로움을 한껏 표현하며 애정 가득한 눈빛으로 전시를 관람하고 있었다. 더 재미있는 건 자동차를 바라보는 남성 대부분의 얼굴에서 행복한 소년의 모습을 보았다는 사실이다.

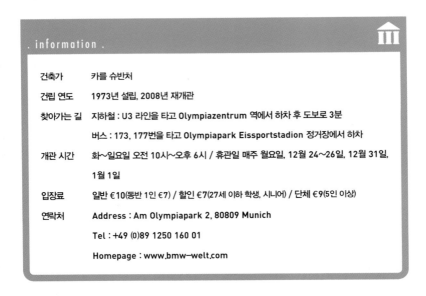

. information .

| | |
|---|---|
| 건축가 | 카를 슈반처 |
| 건립 연도 | 1973년 설립, 2008년 재개관 |
| 찾아가는 길 | 지하철 : U3 라인을 타고 Olympiazentrum 역에서 하차 후 도보로 3분 |
| | 버스 : 173, 177번을 타고 Olympiapark Eissportstadion 정거장에서 하차 |
| 개관 시간 | 화~일요일 오전 10시~오후 6시 / 휴관일 매주 월요일, 12월 24~26일, 12월 31일, |
| | 1월 1일 |
| 입장료 | 일반 €10(동반 1인 €7) / 할인 €7(27세 이하 학생, 시니어) / 단체 €9(5인 이상) |
| 연락처 | Address : Am Olympiapark 2, 80809 Munich |
| | Tel : +49 (0)89 1250 160 01 |
| | Homepage : www.bmw-welt.com |

## 뭉게구름 건너 지식의 숲으로

# 현대어린이책미술관

Hyundai Museum Of Kids' books and Art, MOKA

현대어린이책미술관은 어린이를 위한 문화 공간이 아직 부족한 우리나라에 비교적 최근인 2015년에 개관한 뮤지엄이다. 어린이를 위한 공간이 생긴다는 소식에 나는 먼저 반가운 마음이 앞섰다. 이곳은 서울이 아닌 경기도 성남의 판교 신도시에 자리하고 있다. 판교는 거의 서울권이라 할 수 있지만, 그래도 어린이를 위한 공간이 점차 지방으로 확산되면 좋겠다는 생각을 하던 차에 서울 중심지가 아닌 곳에 이런 멋진 공간이 생긴다는 소식은 무척 반가웠다.

뉴욕에서 지내다 막 돌아왔을 때 가장 아쉽게 느낀 건 동네 어린이 도서관이었다. 동네마다 어린이를 위한 도서관이 있던 그곳이 부럽고 그리울 만큼 아이들이 책을 읽으러 갈 곳이 없었다. 주로 참고서와 문제집을 팔던 동

네 작은 서점조차 이제는 구경하기 힘들고, 대형 서점들도 문을 닫는 현실이니 책을 테마로 한 어린이 문화 공간이 생긴다는 소식이 반갑지 않을 수가 없었다.

## 어린이 문화 공간에 대한 기대

현대어린이책미술관이 개관하기 전부터 이곳의 준비 소식을 들었던 터라 기대감을 갖고 있었다. 잠깐 다른 이야기를 하자면, 다른 기업에서 어린이 뮤지엄을 만들어보겠다고 나에게 자문을 구한 적이 있다. 그 후 이 기업이 키즈 카페 형태로 사업 방향을 돌렸다는 얘기를 전해 들은 터라 현대어린이책미술관의 개관 소식은 더욱 고마움과 반가움이 있었다.

개관한 지 얼마 되지 않았을 때 이곳을 방문했다. 한시 반에 도착했는데 벌써 세시 입장까지 마감되었고 다섯시 입장을 위한 예약을 받고 있었다. 개관 효과도 있었겠지만 어린이책미술관이라는 공간과 콘텐츠에 대한 관람객의 기대치가 어느 정도인지 짐작할 수 있었다. 입장을 기다리는 인파를 보니 이러한 어린이 문화 공간에 사람들이 그동안 얼마나 갈증을 느껴왔는지도 알 수 있었다.

어린이 문화 공간은 곧 가족의 문화 공간이기도 하다. 어린이는 반드시 보호자를 동반해야 하기 때문에 어떤 어린이 콘텐츠든 성인 보호자에 대한 고려와 배려가 필요하다. 이는 어린이 뮤지엄을 주제로 박사논문을 쓰면서 국내외 어린이 뮤지엄의 현황과 운영 실태를 보기 위해 수도 없이 방문하여 관찰한 후에 내린 중요한 결론이다. 이러한 점을 되새기면서 살펴보니 이곳

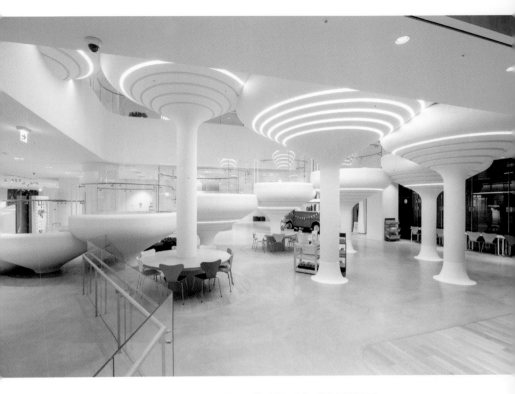

현대어린이책미술관의 로비, 뭉게구름을 연상시키는 계단을 설치하여 공간을 연결하고 있다. © 현대어린이책미술관

현대어린이책미술관
앞에 설치된 회전목마

현대어린이책미술관은 주제부터 부모들이 반길 만했고 신선한 공간 디자인
까지 더해져 이미 입소문이 난 까닭이 있었다. 실제로 이 공간에서는 아이
들은 물론이고 어른들까지도 행복해하는 모습을 볼 수 있었다.

　미술관 입구 앞에 있는 작은 광장에는 회전목마가 설치되어 있다. 동심
을 상징하기도 하는 회전목마는 특유의 따뜻한 감성을 갖고 있어 보는 것
만으로도 기분이 좋아지는데, 개관 당시 포토존으로만 사용했던 것을 현재
는 실제 운영도 하고 있다. 어른과 아이 모두 즐겁게 그 앞에서 사진을 찍
고 말과 마차가 달리기를 기다리는 모습이 보기만 해도 행복하다.

이곳에서 회전목마를 보니 필라델피아의 플리즈터치뮤지엄<sup>Please Touch</sup> Museum이 떠올랐다. 이 어린이 뮤지엄은 인근 공원에서 오랫동안 사용했던 회전목마를 철거하게 되자 뮤지엄으로 옮겨와 아예 회전목마를 위한 거대한 체험 전시실을 만들었다. 실내 공간이지만 놀이공원 같은 분위기를 연출하기 위해 벤치도 설치하고 핫도그도 팔면서 어린이 방문객뿐 아니라 유년기에 공원에서 회전목마를 타며 즐거워했을 성인들에게도 추억을 떠올리게 하는 장소로 운영하고 있다. 모든 세대가 행복을 느낄 만한 상징물로서 회전목마만 한 것이 있을까. 그런 견지에서 현대어린이책미술관 입구에 회전목마를 설치한 것은 멋진 발상이라는 생각이 들었다.

## 어린이의 상상력과 호기심을 자극하는 공간

드디어 긴 대기를 마치고 입장을 했다. 입구에서 "나는 책이 좋아!"라는 문구를 넣은 패널이 먼저 눈에 들어왔다. 현대어린이책미술관은 두 개 층으로 구성되어 있는데 백화점 5층에 위치한 미술관의 첫번째 층은 특별전이 열리는 기획 전시실과 체험 공간이 있고, 6층에 해당하는 두번째 층은 상설 도서관과 교육 공간이 있다. 아이들의 특성이나 일반 관람객의 성향을 고려해 로비에서 안내 데스크와 매표소를 지나 특별전을 먼저 관람하고 두번째 층으로 이동해 여유롭게 책을 보도록 한 공간 배치가 지혜롭다.

이곳에서 가장 아름답고 상징적인 공간은 기획 전시실을 관람한 후 도서관으로 올라가도록 설치한 계단이 아닐까. 구름 위의 산책을 연상시키는 콘셉트의 이 공간은 뭉게구름 같은 계단을 사뿐사뿐 밟고 올라가 하늘나라

입구에서부터 커다란 패널이 아이들의 시선을 사로잡는다.

로 여행을 가는 듯한 기분을 안겨주었다. 부드러운 곡선의 계단은 통로이면
서 또 오손도손 앉아서 책을 읽거나 대화를 나눌 수 있는 휴식 공간이 되기
도 한다. 이렇게 계단실을 중심으로 공간을 활용할 수 있다는 발상과 이에
맞게 적용된 상징적 디자인이 너무 좋다. 『잭과 콩나무』라는 동화책을 바로
떠올리게 한다.

이 뭉게구름 같은 계단을 올라가면 위층 도서관에 서가가 펼쳐져 있다.
이곳은 무성한 나무를 디자인 모티프로 해서인지 지식의 숲을 표현한 듯한
느낌이다. 하늘로 뻗은 나무처럼 보이는 조형물 사이사이에도 책이 꽂혀 있
고 낮은 계단은 편하게 걸터앉을 수 있는 의자가 되었다. 아지트를 좋아하
는 아이들의 특성을 반영한 듯 쏙 기어들어가 책을 볼 수 있는 작은 동굴도
있었다. 그리고 성인을 위한 책을 구비하고 있는 점도 훌륭했다. 아이를 동

어린이의 눈높이에 맞춰 구성된 전시실

반한 부모가 책을 읽으라고 권하기 전에 먼저 책을 읽는 모습을 보여주면서 스스로 책을 읽고 싶어 하는 분위기를 자연스럽게 만들어주는 것이다. 이러한 환경에서 아이들은 의외로 차분하게 앉아 책을 보는 데 집중하고 있었다. 아이들이 지식의 숲을 누리는 모습이 사랑스러웠다. 책을 보고 싶게 만드는 환경의 힘, 그리고 디자인의 역할을 실감한 부분이다.

## 아름다운 공간 조형에 세련된 색감을 더하다

내가 방문했을 때는 첫 기획전으로 유명 동화작가 앤서니 브라운의 특별전이 열리고 있었다. 그의 동화 속 장면들을 작품처럼 감상할 수도 있고 특정 동화의 한 장면이 공간화된 코너도 있었다. 어린이를 위한 공간이므로 아이들의 휴먼스케일이 잘 적용되었으며, 눈높이를 고려한 낮은 파티션과 구멍이 뚫린 벽, 거울이 있는 미로 등 아이들의 호기심을 자극하는 방식으로 연출되어 있었다. 그중에서 무엇보다도 나에게 와닿았던 건 전체적인 공간의 미감이었다. 숲과 구름을 연상시키는 공간의 조형성은 말할 것도 없고 색채와 마감재의 구성까지 세련되고 깔끔했다.

어린이 시설을 가보면 간혹 오색찬란한 원색으로 도배되어 있는 경우가 있다. 아이들이 좋아하는 분위기 혹은 색을 인지하는 능력을 근거로 했다고 하지만, 과연 그럴까 하는 의문을 가진 적이 있다. 어릴 적 기억을 소환해봐도 나는 그런 원색의 공간을 그리 좋아하지도, 멋있다고 생각하지도 않았던 것 같다. 언젠가 우리나라 미술 교육의 문제점을 지적한 칼럼을 읽었는데, 미술 시간에 사용하는 기본색이 한국은 보통 12색이라고 한다. 초등학생들이 들고 다니는 크레파스를 보면 대부분 그렇다. 원색을 포함해 대표적인 열두 가지 색상으로 구성된 크레파스가 일반적이다. 그런데 소위 디자인 강국이라는 일본이나 이탈리아를 비교해보면 그들의 기본색은 48색, 72색이라고 한다. 이미 어려서부터 접하는 색의 스펙트럼이 훨씬 넓고 다양한 것이다.

그런 점에서 현대어린이책미술관의 공간 색감은 마음에 쏙 들어온다. 이

숲과 구름을 연상시키는 아름다운 공간 조형에 세련된 색감을 더해 완성된 공간 © 현대어린이책미술관

계단을 올라가면 도
서관에 서가가 펼쳐져
있다. ⓒ 현대어린이
책미술관

런 멋진 공간에서 아이들이 좋은 경험을 할 수 있기를 바란다. 다만 기업에서 운영하는 사설 뮤지엄이다보니 입장료를 지불해야 하고 정해진 입장 시간이 있어서, 이 공간을 일상적으로 만나고 누리기에는 다소 어려움이 있다. 아이들이 좀더 쉽게 접하고 경험할 수 있는 지식의 숲을 만들어주는 것, 아마도 이것은 다음 세대를 위한 어른들의 의무이자 숙제일 것이다.

. information .

| | |
|---|---|
| 건축가 | 김찬중 |
| 건립 연도 | 2015년 |
| 찾아가는 길 | 지하철 : 신분당선을 이용하여 판교역 3번 출구로 나온 후 현대백화점 방향, 백화점 5층에 위치 |
| 개관 시간 | 화~토요일 오전 10시~오후 7시 / 휴관일 매주 월요일, 1월 1일, 설날 및 추석 당일과 다음날 |
| 입장료 | 일반 6000원(성인, 아동 동일) / 만 3세 미만, 65세 이상 무료 |
| 연락처 | Address : 경기도 성남시 분당구 판교역로 146번길 20, 현대백화점 판교점 Office H, 5F |
| | Tel : 031 5170 3700 |
| | Homepage : www.hmoka.org |

# 7 regeneration
## : 새로운 기억

"창조적인 일들의 실마리는, 사회 전체가 바라보는 그 시선들 앞에 존재하는 것이
아니라 어쩌면 사회의 배후로부터 통찰하는 듯한 시선의 연장에서 발견되는 것이 아닐까?"
— 하라 켄야, 『디자인의 디자인』 중에서

## 장소를 통한 기억의 재현과 상처의 치유

# 베를린유대인박물관

Jewish Museum Berlin

"인간답다는 것은 의미 있는 장소로 가득한 세상에 산다는 것이다. 인간답다는 말은 곧 자신의 장소를 가지고 있으며 잘 알고 있다는 뜻이다." 지리학자인 에드워드 렐프가 『장소와 장소상실』(논형, 2005)이라는 책에서 한 말이다. 인간다움을 곧 "의미 있는 장소로 가득한 세상에 산다는 것"이라고 한다면 의미 있는 장소란 과연 어떤 곳일까. 공공의 관점에서 '의미 있는' 장소란 역사적 사건이 일어났던 광장이나 위업을 이룬 인물이 태어난 생가 등 기억할 만한 가치가 있는 기념비적인 공간일 것이다. 나는 인류의 역사를 고스란히 담고 있는 뮤지엄이 자연스럽게 떠오른다. 그리고 여러 뮤지엄 중에서도 특히 베를린유대인박물관을 의미 있는 장소로 가장 먼저 떠올리게 된다. 뮤지엄이라는 공간을 통해, 그리고 전시를 통해 유대인의 정체성과

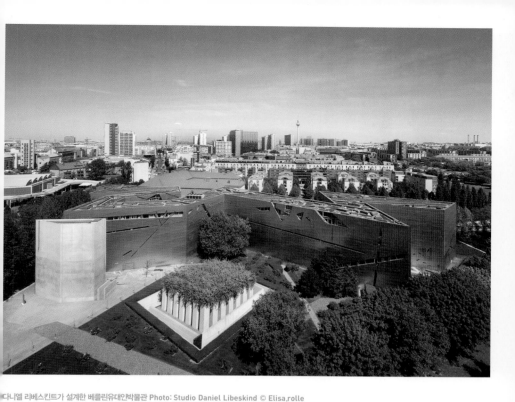

다니엘 리베스킨트가 설계한 베를린유대인박물관 Photo: Studio Daniel Libeskind © Elisa,rolle

홀로코스트의 실상을 강력하게 알리고, 장소를 통한 기억의 재현과 상처의
치유까지 보여주는 곳이기 때문이다.

### 베를린유대인박물관의 상징성

인류의 역사를 돌아보면 수많은 전쟁과 사건 사고가 있었다. 그중 나치
의 홀로코스트만큼 세상에 각인된 사례가 또 있을까. 일본으로부터 강제

종군위안부라는 비인도적 만행을 당한 바 있고 아직도 해결되지 못한 외교사의 과제를 안고 있는 우리의 경우를 생각해봐도 국제사회에서 이러한 문제가 희생자의 관점으로 알려지는 것은 쉬운 일이 아니다. 희생의 규모와 세계사에서의 중대성 여부를 떠나 이와 같은 사건에 대한 해당 국가와 민족의 대응 방식에 대해서는 유대인의 사례를 눈여겨볼 필요가 있다. 그 대응 방식의 하나로 그들이 뮤지엄이라는 장소적 매체를 얼마나 지혜롭게 잘 이용하고 있는지는 세계 곳곳에 건립된 유대인 홀로코스트 관련 추모 기념관을 통해 실감할 수 있다. 그리고 그 수많은 기념관 중에서도 베를린유대인박물관은 이들을 대표하는 상징적인 곳이다.

이 뮤지엄의 장소와 건립 배경을 들여다보면 이렇다. 원래 베를린에는 1933년에 개관한 유대인박물관이 있었다. 베를린에 최초로 설립된 유대인박물관으로서 유대인의 역사를 소개하고 유대계 예술품의 보존을 위한 장소였다. 그러나 개관한 지 6일 만에 나치가 정권을 잡게 되었다고 한다. 결국 1938년에 나치의 비밀경찰인 게슈타포에 의해 뮤지엄이 폐쇄되었고 소장품은 몰수당했다. 이와 동시에 나치의 유대인 학살이라는 반인륜적 사건을 겪게 된다.

나치 독일이 패망한 후 1976년부터 홀로코스트에 대한 독일 사회의 참회를 상징하는 '유대인박물관을 만들기 위한 모임Society for a Jewish Museum'이 결성되었고, 베를린의 역사를 주요 콘텐츠로 하는 베를린시립박물관에 유대인 전시 코너를 신설했다. 그러나 유대인이라는 주제에 좀더 집중하기 위해 새로운 뮤지엄의 건립이 결정되었고, 1988년에 베를린 시의회가 국제공모전을 실시

하여 이듬해인 1989년에 다니엘 리베스킨트Daniel Libeskind의 설계안이 당선되었다. 번개를 뜻하는 독일어 '블리츠Blitz'라는 별칭을 가진 이 설계안은 기존 부지에 있던 바로크 양식의 뮤지엄 건물을 허물지 않고 보존하면서 그 옆에 지그재그 형태의 새로운 건축물을 덧붙이는 급진적인 디자인이었다.

해체주의 건축가로 알려진 다니엘 리베스킨트는 홀로코스트를 직접 경험하지는 않았지만 유대계 폴란드인으로서 이 프로젝트에 임하는 마음이 남달랐을 것이다. 하늘에서 내려다본 베를린유대인박물관은 지그재그 형태를 하고 있다. 그 모습은 마치 내리치는 번개같기도 하고, 유대교의 상징인 다윗의 별을 해체한 모양 같기도 하다. 우뚝 서 있는 뮤지엄의 외벽에는 여기저기 칼집을 낸 듯한 길고 좁은 창들이 박혀 있으며, 그 조형성이 가슴에 새겨진 상흔의 기억을 은유하는 듯하다. 외관에서부터 그가 설계한 다른 건축물들과 닮은 듯하면서 단연 눈에 띄는 작품이다.

이처럼 공간 자체가 메시지를 품고 있어서 관람객은 공간을 경험하는 것만으로도 뮤지엄이 전달하고자 하는 관점을 명확히 이해할 수 있기 때문에 그 어떤 홀로코스트 뮤지엄보다 큰 울림을 준다. 베를린유대인박물관은 건물이 완공되어 내부에 전시물을 채우기 전에 먼저 건축만 대중에게 공개했는데, 그 자체가 이미 볼거리라서 유명세를 타기 시작했고 여러 매체에 소개되기도 했다. 그래서인지 뮤지엄을 찾아가는 길에 저 멀리서 건물이 모습을 드러내자 낯선 동시에 익숙하기도 한 감정이 교차했다.

뮤지엄 건물을 옆으로 두고 주 출입구로 가는 보도에서 그 전날 브란덴부르크문을 보러 가는 길에 들렀던 유대인학살추모공원의 모습을 축소해

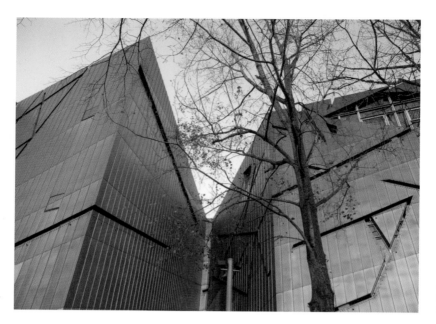

외벽에는 길고 날카로운 상처와 같은 모양의 창이 여러 개 있다

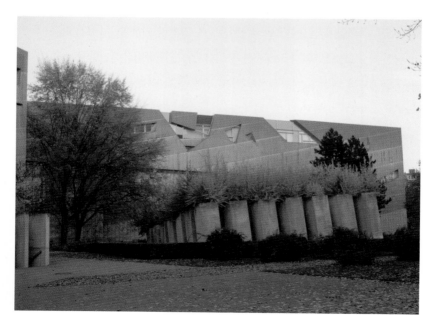

베를린유대인박물관 옆에 놓인 '추방의 정원'이라는 조형물

놓은 듯한 조형물이 보였다. '추방의 정원Garden of Exile'이라는 이름을 붙인 이 조형물은 마흔아홉 개의 콘크리트 기둥을 비스듬하게 세워놓은 형태를 하고 있다. 유대인학살추모공원처럼 불안정하게 서 있는 기둥들 사이에 서 있자니 이정표를 잃고 길을 헤매는, 그야말로 망명자의 참담함이 그대로 느껴지는 듯했다. 그런데 멀리서 바라보니 이 콘크리트 기둥 위에 나무가 심겨져 있다. 절망의 끝에는 희망이 있음을 이야기하려는 것이리라.

## 공간 구성에 관하여

베를린유대인박물관은 이질적인 시간성과 조형성을 가진 두 건물로 이루어져 있다. 하나는 기존에 있던 바로크 양식의 옛 뮤지엄 건물이고 다른 하나는 리베스킨트에 의해 신축된 해체주의 양식의 건물이다. 외부에서 보면 두 건물 사이에 어떠한 통로나 연결성이 없다. 리베스킨트는 지하 통로를 통해 두 건물을 연결했다. 신축 건물에는 출입구도 없으며 바로크 양식의 옛 건물로 입장하면 지하 공간에서 자연스럽게 새로운 건물과 연결되어 이곳에서부터 관람이 시작된다.

리베스킨트는 이 건물을 지으면서 이질적 존재의 정신적·내면적 통합을 강조했다고 한다. 이곳은 건축가의 이러한 의도를 담기 위해 치밀하게 계획한 공간 시나리오의 결과물이라는 생각이 들었다. 또한 이곳의 동선은 뮤지엄에 들어서면서부터 '평범한 일상에서 갑자기 수용소에 갇히게 된 당시의 유대인'으로 확실하게 감정이입을 하도록 계획되었다. 이를 보니 워싱턴 D.C.에 있는 유대인박물관에서 모든 입장객에게 유대인 희생자의 사진과

간단한 설명이 담긴 패스포트를 쥐어주던 방식이 떠올랐다. 워싱턴 D.C.의
사례가 운영 방식을 통해 관람객이 콘텐츠에 좀더 몰입하도록 의도했다면,
베를린유대인박물관은 공간을 통해 은유와 스토리텔링을 느끼고 체험하도
록 하고 있다.

지하 전시실로 입장하면 예리한 모서리각으로 이루어진 여러 갈래의 통
로가 펼쳐져 있다. 이 통로들을 마주치자 왠지 모를 버거운 감정이 밀려들
었다. 당시 희생자들이 느꼈을 막막하고 무력한 감정을 이 공간이 그대로
대변해주는 것 같았기 때문이다. 처음 이 통로를 맞닥뜨렸을 때는 소름이

돋을 만큼 강렬했다. 백 마디의 설명이나 아주 사실적인 사진 못지않게 내가 딛고 서 있는 장소로도 단박에 메시지를 전달할 수 있음을 깨달았다. 지하 공간은 '추방의 축Axis of Exile' '홀로코스트의 축Axis of the Holocaust', 그리고 '연속성의 축Axis of Continuity'이라는 교차하는 세 가지 축으로 구성되어 있고, 이는 독일 유대인이 겪어온 삶과 역사를 상징한다고 한다.

여러 갈래 길이 있는 초입에서 가장 먼저 눈에 띈 것은 베를린유대인박물관의 건축 모형이었다. 입장하기 전에 보았던 절벽 같은 외벽과 칼자국 같은 창을 모형을 통해 다시 확인할 수 있었고 이는 관람객이 이곳의 전체적인 디자인 콘셉트를 이해하는 데 도움이 될 듯하다. 그도 그럴 것이 건축물의 형태와 내부에서 마주하는 공간 디자인이 일관된 조형 언어로 연결되어 있어 퍼즐 조각을 맞추듯 이어지는 공간 스토리텔링이 메시지를 이해하는 데 중요하고 탁월하기 때문이다.

베를린유대인박물관에서 가장 강렬한 메시지를 주는 공간은 홀로코스의 축이다. 끝도 없이 하늘로 솟은 수직의 콘크리트 벽 속에 갇힌 다각형의 공간이 절망에 휩싸인 홀로코스트의 참상을 표현하고 있었다. 이곳의 바닥에는 이스라엘 출신의 작가 메나슈 카디시만Menashe Kadishman의 「낙엽」이라는 작품으로 채워져 있다. 얼굴 형상의 철판들이 낙엽처럼 바닥을 가득 덮고 있는데 이것을 밟으면서 걷자니 금속이 맞부딪치며 내는 날카로운 소리가 마치 희생된 영혼들의 절규처럼 들렸다. 사방이 콘크리트로 막힌 이곳에서는 오직 한 줄기 빛이 상부에서 벽을 타고 내려왔다. 그들이 믿는 신 혹은 끝까지 놓을 수 없었던 희망을 상징하는 것이리라. 이 공간에서 관람객

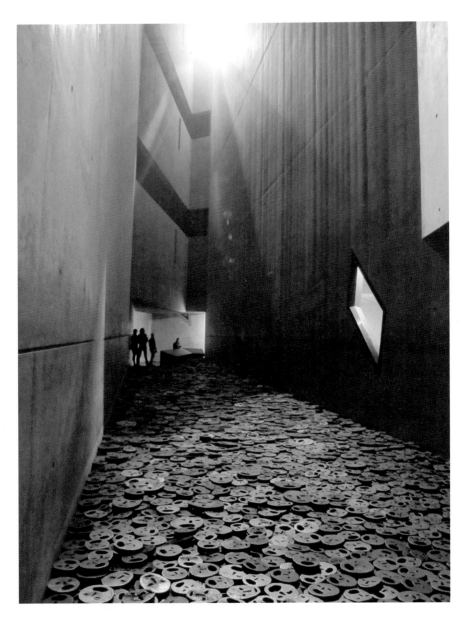

홀로코스트의 축에는 이스라엘 작가 메나슈 카디시만의 작품으로 홀로코스트의 참상을 은유적으로 강력하게 전달한다.

은 숙연해질 수밖에 없었다.

다시 긴 계단을 올라가면 상설 전시실이 나오고, 이곳에서는 유대인의 역사와 문화에 대해 다양한 유물과 연출 기법을 이용해 소개하고 있다. 유대인에 대해 궁금한 비유대인, 그리고 자녀에게 스스로의 역사와 문화를 가르치고 싶은 유대인에게 모두 유익한 공간일 것이다. 상설 전시실에서 개인적으로 인상적이었던 부분은 '유대인의 교육'이라는 주제로 교실의 모습을 재현하여 보여주는 코너였다. 교육을 주제로 전시실의 한 공간을 꾸밀 만큼 유대인도 교육에 열성적인 민족임을 알 수 있었다. 어릴 적 우리 집 서가에는 『유대인의 천재 교육』이라는 책이 있었다. 그 내용 가운데 유대인 교육의 가장 큰 특징이 '남보다 뛰어난' 것이 아닌 '남과 다른' 것을 중요시하는 점이라고 언급한 부분이 기억난다. 즉 개개인의 특성을 더 존중한다는 것이다. 이는 독창성을 주요한 선정 기준으로 하는 노벨상의 수상자 가운데 3분의 1이 유대인이라는 점과도 무관하지 않을 것이다.

한편 디자이너의 입장에서 베를린유대인박물관을 보면 건축에서부터 내부 공간, 시각 자료 등 모든 것이 하나의 일관된 조형 언어와 시각 정체성을 가지고 있다는 점이 대단했다. 뮤지엄 숍도 그냥 지나칠 수 없었는데 작은 것 하나에서도 유대인의 문화를 재치 있고 섬세하게 나타내고 있었다. 이곳에서 발견한 유대인 전통복식의 고무 오리 인형은 두고두고 기억에 남는다.

역사는 곧 미래의 거울이라고 한다. 역사를 기억하고 교육하는 방법에 있어서 뮤지엄의 역할, 전시의 역할을 생각할 때 베를린유대인박물관의 사례는 좋은 참고가 된다. 인간에게 역사와 사건은 장소와 따로 떼어놓고 볼

일관된 조형 언어가 전시실의 쇼케이스와 그래픽에 적용되어 있다.

유대인 전통의상을 입힌 고무 오리 인형을 기념품으로 개발한 것이 흥미롭다.

수 없다. 그러므로 장소를 통한 기억의 재현과 상처의 치유를 시도한 이 뮤지엄이 더없이 훌륭해 보이는 것이다.

베를린을 방문한 날, 서울의 광화문 광장에서는 대통령 탄핵을 외치는 시민들의 촛불 집회가 열렸다. 외신으로 보도된 사진을 통해 광장을 메운 어마어마한 인파로 가득 메워진 광장 사진을 보며 다시금 장소에 대해, 그리고 역사를 기억하는 방법에 대해 생각했다.

. information .

| | |
|---|---|
| 건축가 | 다니엘 리베스킨트(증축 설계) |
| 건립 연도 | 1933년 설립, 2001년 재개관 |
| 찾아가는 길 | 지하철 : U1, U6 라인을 타고 Hallesches Tor 역에서 하차 후 도보로 6분 |
| | 버스 : 248, N42번을 타고 Jüdisches Museum 정거장에서 하차 |
| 개관 시간 | 매일 오전 10시~오후 8시 / 휴관일 11월 10일, 12월 24일 |
| 입장료 | 일반 €8 / 할인 €3(학생, 장애인, 기초수급자) / 가족 €14(성인 2인+동반 아동 4인까지) / |
| | 6세 이하 무료 |
| 연락처 | Address : Lindenstraße 9–14, 10969 Berlin |
| | Tel : +49 (0)30 259 93 300 |
| | Homepage : www.jmberlin.de |

# 침묵의 공간이 발신하는 강한 메시지
# 9/11메모리얼&뮤지엄

9/11 Memorial & Museum

9/11메모리얼은 2001년 9월 11일 뉴욕 월드트레이드센터에서 일어난 비행기 테러의 희생자들을 추모하기 위해 테러 현장에 지어진 추모 공원이다. 몇 년간의 준비 기간을 거쳐 이 추모 공원 안에 9/11뮤지엄을 지었고 2014년 5월에 정식으로 개관했다. 9/11뮤지엄이 대중에게 공개된 2014년은, 우리에게는 수학여행을 가던 고등학생들과 민간인을 태운 여객선이 어이없이 침몰한 사건이 있던 바로 그해라서 이곳의 개관 소식을 대하는 마음이 더욱 복잡했던 기억이 난다. '메모리얼'이라는 이름을 붙인 것처럼 이 장소는 그날을 잊지 말자는 의미로 지어졌다. 테러가 일어났을 당시 100층이 넘는 건물이 무너져 내렸으니 그 안에 있던 사람들이 속수무책으로 당했을 상황은 차마 상상하기조차 힘들다. 사실 상상만 해도 고통스럽다. 건물

테러로 무너진 월드트레이드센터를 대신하는 새 건물인 원월드트레이드센터

안에 있던 사람들뿐 아니라 구조를 위해 투입된 소방대원들도 많은 희생을 당했고, 이 도시는 너무나 큰 트라우마를 안게 되었다. 9·11테러 현장이어서인지 이곳 뮤지엄을 찾은 방문객들은 발걸음이 조심스럽고 표정도 진중했다. 나는 뮤지엄을 관람하는 내내 바닷속 깊이 잠긴 세월호까지 떠올라 마음이 지하 수십 층까지 내려앉는 기분이었다.

## 추모 공간으로 거듭난 그라운드제로

9·11테러 이후 이 장소를 방문한 적이 있었다. 폐허가 된 지역을 새로이 정비하기 위해 가림막을 치고 재건 프로젝트를 한창 진행하고 있었는데 가림막에 가득 붙은 메모며 바닥에 놓인 꽃들이 여전히 이어지고 있던 추모 열기를 느낄 수 있게 했다. 그렇게 많은 희생자가 있었는데 어찌 잊을 수 있을까. 거리는 여전히 무거운 공기로 가득했고 스치는 바람조차 쓸쓸하고 스산했던 기억이 있다. 비극이 발생한 지 10여 년이 훌쩍 지나 2014년 개관을 앞두고 있던 이곳은 이제 고통의 무게를 다소 걷어낸 느낌이었지만 그 고통은 기억에 내재해 있으므로 장소가 새로운 모습으로 바뀐다 해도 완전한 망각 없이는 결코 가벼워지지 않을 것이다.

9/11메모리얼이 조성된 장소는 그라운드제로Ground Zero라고 명명된 곳이다. 그라운드제로란 원래 핵무기 같은 폭탄이 떨어진 지점을 의미하는 군사 용어인데 뉴욕에서는 월드트레이드센터 테러 현장을 지칭하는 말로 굳어졌다. 그도 그럴 것이 당시 비행기 테러로 뉴욕의 로어맨해튼 지역은 폭탄을 맞은 것처럼 초토화되었기 때문이다. 뉴욕 증권가와 인접한 상업지구

에 위치해 있던 월드트레이드센터의 폭파로 뉴욕 경제는 깊은 침체에 빠졌고 이웃과 가족을 잃은 뉴욕 시민들의 충격 또한 가늠할 수 없을 만큼 컸다. 그런 분위기에서 재건 프로젝트는 쉬운 일이 아니었는데, 월드트레이드센터가 있던 자리를 희생자를 위한 추모 공간으로 비워두겠다는 조지 파타키 뉴욕 주지사의 과감한 결정과 테러 사건 후 뉴욕 시장으로 선출된 마이클 블룸버그의 뉴욕 경제 재건을 위한 노력으로 이 장소는 깊은 슬픔과 충격을 조금씩 걷어내고 도약을 위해 재정비하기 시작했다.

그라운드제로는 월드트레이드센터, 즉 쌍둥이 빌딩이 있던 기존 부지에 만들어진 두 개의 거대한 수공간을 포함한 9/11메모리얼과 뮤지엄으로 구성되어 있다. 이곳을 비워두겠다는 주지사의 약속대로 무너진 월드트레이드센터를 대신하는 새 건물인 원월드트레이트센터One World Trade Center, 1WTC, 일명 프리덤타워Freedom Tower는 이 부지의 북쪽 블록에 새로 지어졌다. 원래 그라운드제로 재건축 설계공모에 베를린유대인박물관을 설계한 다니엘 리베스킨트가 당선되어 재건 프로젝트의 마스터플랜을 맡았으나 이후 건축가 그룹 SOM의 데이비드 차일즈David Childs가 참여하여 원안이 대폭 수정되었다.

### 마이클 아라드의 「부재의 반추」

그라운드제로의 추모 공원인 9/11메모리얼의 설계공모에는 무려 5200대 1이라는 경쟁률을 뚫고 이스라엘 출신의 무명 건축가였던 마이클 아라드Michael Arad가 선정되었다. 그는 이 프로젝트를 통해 단숨에 스타 건축가가

되었는데 그가 제안한 설계안은 추모 공간으로서 단순하지만 대단한 무게감을 갖고 있다. '부재의 반추Reflecting Absence'라는 이름을 붙인 이 공간을 통해 그는 "의도가 있는 침묵, 목적을 가진 공백을 만들고 싶었다"고 설명한다. 그의 설계는 빌딩 두 동이 있던 자리에 딱 그 건물이 점유했던 만큼의 규모로, 장식 없이 단순한 사각형의 수공간인 풀pool을 각각 배치하는 방식이었다. 검은 대리석으로 마감된 이 수공간은 물이 고이거나 넘치지 않고 폭포처럼 네 면을 타고 흘러내려 중앙의 또다른 사각형의 빈 공간으로 빨려 들어가는 구조다.

마이클 아라드는 이 설계안에서 물이라는 소재로 생명의 순환과 치유와 재생이라는 삶의 태도를 이야기하고 싶었던 것 같다. 물이 가진 성질에 생명의 순환을 대입한 듯한 수공간을 바라보고 있으니 건축가가 발신하고자 했던 메시지가 가슴 찡하게 전해져왔다. 사각형의 풀을 둘러싼 동판 위에는 희생자들의 이름이 새겨져 있다. 9·11테러로 희생된 2977명에, 1993년 월드트레이드센터 지하 주차장에서 발생한 차량 폭탄 테러로 죽은 여섯 명을 더해 2983명의 이름이다. 잠시 이곳에 서서 희생자들을 위한 묵념을 했다. 도시에 남겨진 고통의 기억을 완벽하게 치유할 수는 없겠지만 이 장소는 치유를 위한 시작점이 될 수 있겠다는 생각이 들었다.

### 기록과 기억을 위해 구축된 뮤지엄

9/11뮤지엄은 이 두 개의 풀 사이에 위치한 또다른 추모 공간이다. 마이클 아라드의 설계안을 바탕으로 조경가 피터 워커Peter Walker와의 협업으로 조

성된 추모 공원은 2011년에 완성되었고, 그 후 2014년에 데이비스 브로디 본드Davis Brody Bond와 스뇌헤타Snøhetta의 설계 디자인으로 뮤지엄이 완공되었다. 개관 즈음 워낙 관람객이 폭주하여 온라인으로 사전 예약 없이는 관람이 어려웠는데 그 예약마저도 몇 주치가 마감되는 상황이 계속되었다. 9·11 사건이 발발한 지 십수 년의 세월이 흘렀지만 여전히 많은 사람들이 이 사건을 기억하며 뜨거운 추모의 마음을 보내고 있음을 짐작할 수 있었다.

뮤지엄은 파빌리온 형태의 건물이 지상으로 드러나 있고 전시는 지하 21미터의 공간에 조성되었다. 그날의 참상을 기록하고 기억하기 위해 구축된 이 공간은 극도로 긴장감 있고 드라마틱했다. 빛과 어둠, 수직선과 사선의 극명한 대비로 이루어진 뮤지엄의 조형 언어는 초입부터 방문객을 그날의 현장 속으로 빨아들이는 것 같았다. 우선 전시의 도입부인 파운데이션홀Foundation Hall에서 붕괴된 기존 건축의 거대한 잔해가 방문객을 맞이했다. 그리고 메모리얼홀Memorial Hall의 콘크리트 벽에는 "시간의 기억으로부터 단 하루도 당신을 지울 수 없다NO DAY SHALL ERASE YOU FROM THE MEMORY OF TIME"는, 고대 로마의 시인 베르길리우스가 쓴 시의 한 구절이 새겨져 있는데 그날의 희생자를 기억하고 추모하기 위한 공간에 너무나 잘 부합하는 문장이었다.

미국에서 머무는 동안 종종 이 나라에 놀라움을 느낀 순간들이 있었다. 세계 최고의 지가를 자랑하는 맨해튼의 상업지를 추모 공원으로 비워두겠다는 결정이 그중 하나였고, 국가가 지키지 못한 희생자들을 영원히 기억하겠다는 다짐을 베르길리우스의 시를 인용해 뮤지엄 벽면에 의미심장하게

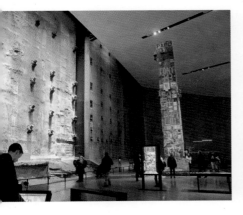

붕괴된 기존 건축의 잔해를 전시하고 있는 파운데이션홀

테러 사건과 희생자들에 관한 정보는 벽면에 영상을 비추어 보여주고 있다.

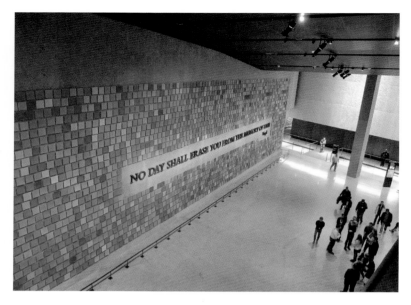

새긴 것 또한 그러했다. 이민자들이 이룩한 짧은 역사를 가진 국가이지만
자국민의 희생 앞에서 미국이라는 나라가 어떻게 희생자들을 추모하는지
하나의 사례로서 강한 귀감이 된다.

 이윽고 전시실에서는 현장 진압에 투입됐던 불에 탄 소방차와 같이 테러
의 현장을 사실적으로 보여주는 흔적들을 접할 수 있었다. 자료의 규모와
생생함에서 오는 압도감이 가슴을 짓눌렀다. 소방차의 긴박한 사이렌 소
리, 구조를 외치는 사람들의 절규, 실시간으로 전해지는 현장 리포팅 뉴스
등 아비규환의 모든 소리가 두 귀에 울리는 듯했다. 시각적 강렬함이 청각
적 상상력까지 불러온 것이다. 벽면에서 영상으로 비춰주는 희생자들의 정

침묵의 공간이 발신하는 강한 메시지

보는 기존에 익숙했던 그래픽 패널이나 벽 위에 새겨놓은 방식과는 또다른 느낌을 주었다. 더이상 세상에 존재하지 않는 희생자들의 그림자 혹은 환영을 불러내는 것 같은 느낌이랄까. 작은 기법의 변화였지만 종이나 벽면에 넣은 글자와 달리 신선하게 다가왔다.

높은 천장과 콘크리트로 마감된 벽면, 드문드문 벤치가 놓여 있는 로비 공간도 상당히 인상적이다. 외부와 연결된 파빌리온은 유리와 철골 구조가 중첩되면서 여러 레이어를 형성하고 있는데 관람이 끝나고 밖으로 나오는 순간까지도 전시실 안의 높은 기둥과 폐허의 잔해를 계속해서 바라보게 했다. 외부에서 다시금 들여다본 거대한 잔해의 벽은 여전히 강렬했다. 돌아가는 마지막 순간까지도 "나를 기억해주세요"라고 호소하는 듯이 말이다.

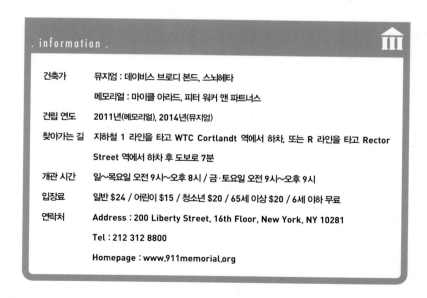

. information .

| 건축가 | 뮤지엄 : 데이비스 브로디 본드, 스뇌헤타 |
| | 메모리얼 : 마이클 아라드, 피터 워커 앤 파트너스 |
| 건립 연도 | 2011년(메모리얼), 2014년(뮤지엄) |
| 찾아가는 길 | 지하철 1 라인을 타고 WTC Cortlandt 역에서 하차, 또는 R 라인을 타고 Rector Street 역에서 하차 후 도보로 7분 |
| 개관 시간 | 일~목요일 오전 9시~오후 8시 / 금·토요일 오전 9시~오후 9시 |
| 입장료 | 일반 $24 / 어린이 $15 / 청소년 $20 / 65세 이상 $20 / 6세 이하 무료 |
| 연락처 | Address : 200 Liberty Street, 16th Floor, New York, NY 10281 |
| | Tel : 212 312 8800 |
| | Homepage : www.911memorial.org |

# 버려진 탄광의 놀라운 변신
# 루르뮤지엄
Ruhr Museum

촐페어라인Zollverein 탄광은 이제 '유휴지 공간 재생 프로젝트'의 대명사 같은 곳이 되었다. 원래 이곳은 독일 에센 지역에 위치한 루르공업지대의 중심이 되었던 유명한 석탄 생산지로 1847년에 건립되기 시작해 1884년부터 본격적인 채굴이 이루어졌고 그 후 1986년까지 102년 동안 운영되던 곳이다. 20세기에 들어서서 다양한 대체 연료가 개발되자 전 세계적으로 화학연료의 사용이 줄어들었고 석탄 채굴도 사양 산업이 되었다. 결국 탄광은 1986년에 문을 닫은 후 그로부터 10여 년 동안 기능을 잃은 채 방치되어 있었다. 철거 또는 보존을 놓고 수많은 논의를 거친 끝에 독일 주정부는 이곳을 산업 유산으로 보존하기로 결정하고 생태환경의 복구와 도시환경의 재활성화를 함께 추진해갔다. 이때 당시 노먼 포스터Norman Foster를

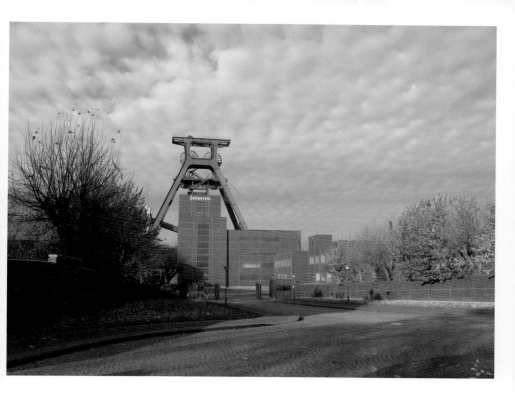

졸페어라인의 랜드마
크와도 같은 권양탑과
안내판

비롯한 유명 건축가들이 건축 개조와 정비 사업에 참여하여 대대적인 재건이 이루어졌으며 이곳이 중요한 문화유산으로 자리 잡는 데 크게 기여했다. 1998년에는 촐페어라인재단이 설립되었고 2001년에는 유네스코 세계문화유산으로 등재되면서 인지도를 더욱 높였다.

한편 그런 와중에 독일의 유명 조각가 울리히 뤼크림Ulrich Ruckriem이 이곳 폐광촌에 작품을 전시하여 사람들의 관심을 끌기 시작했는데 이것이 촐페어라인을 새로운 문화공간으로 탈바꿈하는 프로젝트에 불을 붙인 계기가 되기도 했다. 촐페어라인 단지의 개조 프로젝트는 세계적 건축가 렘 콜하스가 이끄는 OMA에서 마스터플랜을 담당했으며 공업지대의 역사적 주요 건물들과 자연환경을 묶으면서 그 안에 새로운 프로그램을 담고자 했다. 또한 도심과 연결되는 새로운 도로를 건설하고 단지 내 석탄 운반용 선로 등을 보존 활용하여 산책이나 조깅을 위한 공간도 만들었다.

촐페어라인 단지 안에는 렘 콜하스가 리뉴얼하여 개관한 루르뮤지엄과 독일의 디자인상인 레드닷디자인어워드Red Dot Design Award의 수상작들을 전시하는 레드닷디자인뮤지엄, 그리고 디자인·건축·광고·커뮤니케이션 관련 회사가 밀집한 인근 지역의 스타트업을 지원하는 크리에이티브빌리지 Creative Village, 폴크방예술대학교 사나빌딩SANAA-Gebäude 등으로 구성되어 있다. 이 학교 건물은 일본을 대표하는 건축가 그룹 사나SANAA가 설계하여 주목을 받기도 했다. 이들 건축가 그룹은 세지마 가즈요妹島和世와 니시자와 류에로 구성된 듀오이며 2010년 프리츠커상을 수상했다.

## 촐페어라인, 루르뮤지엄에 가다

겨울같이 춥고 스산한 늦가을에 나는 이곳을 방문했다. 트램에서 내리니 탄광에서 채굴한 석탄을 끌어올리는 권양탑이 먼저 눈에 들어왔다. 촐페어라인의 랜드마크인 이 권양탑은 엑스포나 테마파크의 상징적 조형물처럼 우뚝 서 있었다. 양털구름이 낮고 넓게 깔려 있던 이날의 하늘과 수직으로 높이 솟은 권양탑의 모습이 왠지 잘 어울리는 듯했다. 크고 넓은 대지를 차지하고 있는 이곳은 녹음이 짙은 여름이나 하얀 눈이 내리는 겨울에 와도 멋질 것 같다는 생각이 들었다.

촐페어라인 단지 안으로 들어와 루르뮤지엄으로 가는 동선과 뮤지엄 안에서의 관람 동선이 흥미로웠다. 1층에서 시작해 한 층씩 올라가거나 맨 위층에서 시작해 한 층씩 내려오는 일반적인 동선이 아니었다. 외부에서부터 시작되는 에스컬레이터를 타고 24m으로 올라가면 안내 데스크가 나온다. 여기서부터 계단을 통해 아래층으로 이동하면서 전시를 관람한다. 이 동선을 따라 관람객은 자연스럽게 석탄 세척 공장의 깊숙한 곳까지 이동하게 되는데, 이는 마치 깊은 지하 갱도로 내려가는 듯한 느낌을 준다. 루르뮤지엄은 과거 탄광에서 캔 석탄을 지상으로 올려 세척하던 공장 건물을 전시실로 리뉴얼한 곳이다. 이러한 공간의 특성을 살려 층의 구분을 1층, 2층 같은 일반적인 표기 방식이 아닌 6m, 12m과 같이 수직적 높이를 기준으로 표기하고 있다. 6m까지 관람한 후에는 전망 엘리베이터를 이용해 45m으로 이동하게 되고, 작은 기획 전시실과 360도 스크린을 가진 지역 홍보 영상관을 관람한 후 옥탑 전망대로 나가 야외 경관을 보도록 구성되어 있다.

석탄 세척 공장을 개조하여 만든
루르뮤지엄의 외관. 외부에 설치된
에스컬레이터를 타고 올라가면 로
비 공간이 나온다.

24m에 위치한 안내
데스크

루르뮤지엄의 공간 구
성과 전시 내용을 안
내하는 조형물

에스컬레이터를 타고 올라가는 동안에는 촐페어라인 단지에 들어섰을 때 보이던 권양탑과 주변 구조물의 디테일이 더 가까이 눈에 들어오고 이와 더불어 주변 풍경이 멀리까지 펼쳐진다. 지층에서 바로 입장하는 방식이 아닌 상층부로 우선 이동하게 한 점, 투명한 외피를 씌운 에스컬레이터를 설치한 점은 이렇게 주변을 조망하게 하려는 의도로 보인다. 이윽고 에스컬레이터가 도착한 곳은 안내 데스크가 있는 로비다. 매표소의 유리 벽면에는 다양한 언어로 환영을 뜻하는 글자가 들어 있는데 한글도 꽤 크게 눈에 띄어 반가웠다.

## 건물 자체가 산업화 시대의 유산인 곳

로비 공간만 해도 주변을 둘러보면 단번에 100여 년의 시간이 담긴 곳임을 알 수 있다. 건물 자체가 근현대 산업화 시대를 보여주는 유산이다. 천장을 가로지르는 보, 벽면에 노출된 기계 설비 등 곳곳에서 시간의 흔적을 드러내고 있었다. 석탄 세척 공장을 리뉴얼하면서 기존의 흔적들을 없애지 않고 고스란히 남긴 방식은 더이상 설명이 필요 없는 이곳만의 분위기를 만들어주었다. 본격적인 관람을 위해 전시실로 진입하려면 안내 데스크가 있는 층에서 아래층으로 내려가는 계단을 이용해야 하는데 그곳은 오렌지색 조명이 빛을 발하고 있었다. 『오즈의 마법사』에서 도로시가 걸었던 황금 길처럼 어둠 속에서 오렌지빛을 발산하고 있는 계단은 환상적이다. 철골과 콘크리트로 이루어진 투박한 공간 안에서 관람객을 맞이하는 이 빛의 계단이 분위기를 신선하게 전환해주었다.

옛 건물의 흔적을 고
스란히 살린 뮤지엄
의 내부

오렌지색 조명을 설치한 계단 공간

루르뮤지엄의 상설 전시실 모습

루르뮤지엄의 상설전은 17m, 12m, 6m의 층에서 각각 현재, 기억, 역사라는 세 가지 주제의 전시가 펼쳐져 있다. 첫번째 17m은 '현재'를 주제로하는 전시실로 오래된 구조 속에 설치된 현대식 전시 장치의 조화가 무척세련되어 인상적이었다. 펜던트 조명처럼 보이는 지향성 스피커가 군집하여매달려 있는 공간은 에센의 소리들을 모아놓은 곳이다. 에센 지역에서 자라는 자생수목의 표본을 유리 패널 안에 넣어 전시해놓은 공간도 있다. 한층 더 내려가 12m으로 가면 '기억'을 주제로 한 전시를 볼 수 있고 루르공업지대의 자연환경에 대해 알려준다. 그리고 6m에서는 '역사'를 주제로 한전시가 마련되어 있다. 이곳은 기존의 공간이 가진 건축 구조를 그대로 유지하면서 그 안에 블록을 맞추듯 전시 코너를 배치하고 있다. 각 층마다 전시를 둘러보고 나면 사회, 역사, 자연을 아우르는 루르뮤지엄의 주제가 얼마나 방대한지를 실감할 수 있다.

전망 엘리베이터를 타고 옥탑으로 이동하니 단풍 가득한 숲으로 둘러싸인 졸페어라인 단지의 전경이 넓게 펼쳐져 있었다. 이 단지와 가을이라는계절이 절묘하게 어우러진 풍경이었다. 언젠가 어머니가 동창에게 보내는편지를 우연히 본 적이 있는데 첫머리가 「내 인생에 가을이 오면」이라는 윤동주의 시로 시작하고 있었다. 이 시의 제목이 어린 나에게도 각인이 되었는지 매해 가을이 되면 문득 생각나곤 한다. 청춘으로 비유되는 뜨거운 여름 이후에 찾아오는 가을은, 전성기를 보내고 새로운 모습으로 부활한 이곳의 분위기와 닮아 있는 것 같다. 가능성을 알아본 안목, 구상이 현실이되도록 뒷받침해준 추진력, 공간의 본질과 기능에 대한 탐구, 그리고 마지

막으로 그 안에 담긴 역사와 기억의 보물들. 무엇하나 버릴 것 없는 메시지를 마음 깊이 새기고 뮤지엄을 나섰다.

. information .

| 건축가 | 렘 콜하스(개축) |
|---|---|
| 건립 연도 | 2008년 재개관 |
| 찾아가는 길 | 에센 중앙역에서 107번 트램(Gelsenkirchen 방향)을 타고 Zollverein 역에서 하차 후 도보로 5분 |
| 개관 시간 | 매일 오전 10시~오후 6시 / 휴관일 12월 24~25일, 12월 31일 |
| 입장료 | 일반 €10 / 할인 €7(25세 이하 학생, 장애인, 기초수급자) / 단체 €8 / 18세 이하 무료 |
| 연락처 | Address : Gelsenkirchener Straße 181, 45309 Essen |
| | Tel : +49 (0)201 24681 444 |
| | Homepage : www.ruhrmuseum.de |

**폐허의 미학에서 발견하는 존재의 철학**

# 이누지마세이렌쇼아트뮤지엄

Inujima Seirensho Art Museum

칼바람이 불던 1월에 나오시마 아트 프로젝트 답사를 위해 일본을 찾았다. 기업, 예술가와 건축가, 지역 주민의 협업으로 낙후된 외딴 섬마을을 예술의 섬으로 변모시킨 이 프로젝트는 지역 재생의 성공적인 사례로 손꼽힌다. 여기에는 나오시마를 비롯해 데시마, 이누지마 등 세토나이카이 일대의 여러 섬들이 연계되어 있다. 그중 이누지마에 있는 세이렌쇼아트뮤지엄도 나오시마 프로젝트로 탄생한 뮤지엄이다.

이곳에 가기 위해 나오시마 미야노우라항에서 페리를 타고 이누지마로 향했다. 작은 쾌속정이라 금세 자리가 가득 찼다. 사람들로 빼곡한 좁은 통로에 있는 것이 답답해서 갑판으로 나왔다. 미야노우라항에서 출발할 때부터 등 뒤에서 불어오는 겨울바다의 칼바람이 보통이 아니었는데 배가 달

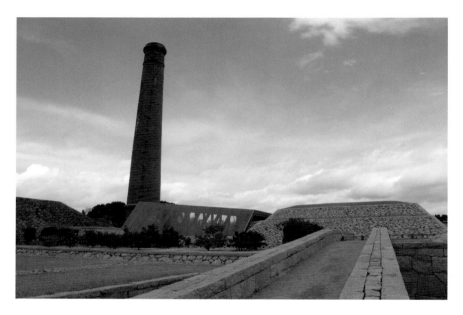

세이렌쇼아트뮤지엄의 외관

리기 시작하자 속도 때문에 선상에는 오히려 바람이 없어 쾌속정의 데크는
시원하고 아늑했다. 약 한 시간을 달려 이누지마에 도착했다. 간이 선착장
이 설치된 소박한 주변 풍광을 보니 이누지마의 규모가 대략 짐작이 갔다.

### 산업화의 상처를 안은 섬

이누지마는 일본 오카야마현에서 조금 떨어진 작은 섬이다. 일본어로 개
를 의미하는 '이누'와 섬인 '시마'가 조합된 이름에서 이 섬이 개와 연관이

있을 거라는 점을 유추할 수 있다. 알고 보니 이 섬에 있는 커다란 바위가 앉아 있는 개의 모습과 닮았다 하여 이누지마라 알려졌다고 한다. 섬의 이름이 귀여운 느낌을 주지만 이곳은 과거의 슬픈 역사와 상흔을 가진 공간이다. 봉건시대에는 성을 축조하는 데 필요한 화강암을 채취하던 곳이었고 20세기 초에는 거대한 구리 정련소가 세워져 급속도로 산업화된 곳이었다. 그러나 구리 가격이 폭락하면서 공장은 10년 만에 문을 닫았고 사람들이 섬을 떠나 인구는 크게 줄었다. 그 후 정련소는 한 세기 가까이 폐허로 방치되었다고 한다. 현재 이누지마는 주민 약 100여 명만이 거주하는 작고 조용한 섬이다.

일본의 근대 유산이자 산업화의 상처를 가진 이 정련소는 2008년 현대 미술 작가 야나기 유키노리柳幸典와 건축가 산부이치 히로시三分一 博志가 함께 추진한 프로젝트에 의해 새로운 전기를 맞게 되었다. 폐허로 방치된 정련소가 아트뮤지엄으로 탈바꿈한 것이다. 여전히 무인도 같은 조용한 섬이지만 이제 이누지마는 세이렌쇼아트뮤지엄을 중심으로 이곳의 뒤바뀐 모습을 보기 위해 꾸준히 사람들의 발길이 닿는 곳이 되었다. 새로 조성된 뮤지엄은 폐허 가운데 핀 꽃처럼 조용히 자리 잡고 있었다.

### 잔해와 흔적이 예술로 되살아나다

항구 옆에 작은 안내소 건물이 있고 이곳을 통과해 걸어 들어가면 세이렌쇼아트뮤지엄이 서서히 모습을 드러낸다. 폐허의 미학이라고 해야 하나. 낡고 녹슬고 누가 봐도 시간의 때가 묻은 흔적들 위에 정갈하게 쌓은 돌담과

섬에는 옛 구리 정련
소의 벽돌담이 그대로
남아 있다.

유리 캐노피가 세련된 전경을 만들어주고 있었다. 지상에 보이는 모습은 새로이 덧붙인 건축물보다 기존의 터에 남아 있던 정련소의 잔재들이 대부분이다. 이 프로젝트를 담당한 산부이치 히로시는 자신의 건축이 "지구에 파묻히는 식물과도 같은 것" "호흡하는 건축"이면 좋겠다고 인터뷰에서 밝힌 적인 있는데 세이렌쇼아트뮤지엄은 이러한 그의 의도가 잘 담겨 있었다. 정련소의 원래 모습을 고스란히 간직하면서 그 안에 뮤지엄이라는 새로운 기능을 섬세하게 이식했기 때문이다. 녹슬고 낡은 굴뚝, 빛바랜 벽돌은 원래 있던 모습 그대로 새 공간의 일부가 되었고 이누지마 곳곳에 남아 있는 건축 재료들을 활용하여 새로 구축한 공간마저도 원래 있던 것처럼 느껴졌다.

뮤지엄 내부로 들어가면 어두컴컴한 긴 통로 공간을 마주하게 된다. 이어지는 공간은 거울에 반사되어 독특한 느낌을 주는데 미로와도 같은 분위기가 일본 산업화의 모순과 슬픔을 담고 있는 듯했다. 또다른 전시 공간에서는 집을 해체하여 창틀이나 문짝 같은 부분을 허공에 매달아놓은 장면을 볼 수 있다. 이는 야나기 유키노리가 작업한 「영웅 건전지Hero Dry Cell」(2008)라는 제목의 설치작품이다.

그는 한동안 이누지마에 거주하면서 작품을 구상했는데, 나오시마 프로젝트를 추진한 베네세 그룹의 후쿠다케 소이치로 회장과 대화를 나누던 중 미시마 유키오를 주제로 작품을 만들 생각이라는 의견을 전했다. 그러자 후쿠다케 회장은 자신이 미시마 유키오의 집을 소유하고 있다는 사실을 알려주었고, 야나기 유키노리는 후쿠다케 회장의 도움을 받아 도쿄에 있던 미시마 유키오의 저택을 작품에 사용할 수 있게 되었다. 그리하여 실제 미

시마 유키오가 거주했던 집에서 창틀과 문 등의 자재를 가져와 이 작품을 만드는 데 다시 쓰였다고 한다.

데시마아트뮤지엄처럼 세이렌쇼아트뮤지엄도 작품과 건축이 일체화되어 있다. 물론 데시마아트뮤지엄은 작품과 건축을 함께 구상하여 지었기 때문에 일체화가 당연하겠지만 세이렌쇼뮤지엄은 버려진 공간에 작품이 들어오는 방식이었으니 구축 과정이 조금 다르다. 남아 있는 공간과 그 배경에 얽힌 역사를 철저하게 고려하고 깊이 고민하지 않았다면 이처럼 작품과 건축이 완벽하게 조화된 공간을 구현하기 힘들었을 것이다. 또한 이곳은 이누지마에 산업 폐기물로 남겨진 것들, 특히 구리를 제련하면 생기는 부산물인 슬래그로 만든 벽돌을 사용하고 전기를 쓰지 않는 친환경적인 건축물이라는 점 또한 특기할 만하다. 건축가 산부히치 히로시의 표현대로 "지구에 파묻히는 식물과도 같은" 뮤지엄인 것이다.

내부 관람을 마치고 외부의 산책로로 나오면 넓은 대지 위에 화석처럼 남아 있는 공장 터의 잔해들이 보인다. 눈앞에 펼쳐진 바다의 풍광과 어우러져 평화롭고 고요한 공간이지만 무언가 표현하기 어려운 쓸쓸함이 배어 있었다. 우리는 어디로 와서 어디로 가는가? 그리고 무엇이 되려 하는가? 텅 빈 공간처럼 느껴지는 폐허의 잔해가 이런 철학적 물음을 떠올리게 했다. 가슴 깊은 곳 어딘가부터 온몸으로 전달되는 감동과 울림이 있었다.

문득 도쿄현대미술관의 예술감독이자 큐레이터인 하세가와 유코의 말이 떠올랐다. "선禪에는 공空이라는 개념이 있다. 작가가 형태를 만들어낼 때 그리고 그것에 개념이라는 짐을 지우지 않을 때 그 '비어 있음' 속에 어떤

의미가 존재한다." 전시를 만들고 나서 돌아보면 의미를 부여하기 위해 얼마나 갖은 애를 쓰고 있었나 반성할 때가 있다. 물론 작가들이 만드는 작품과 전시 공간을 동일선상에 두고 비교할 수는 없다. 구현 방식과 과정이 완전히 다르고 목적과 용도도 다르기 때문이다. 그럼에도 불구하고 무언가를 덧붙이지 않고 있는 그대로의 공간으로, 즉 '비어 있음'의 공간을 통해 관람객이 메시지를 스스로 수신하게 하는 것은 가끔 전시 공간에도 접목하고 싶은 부분이다. 또 무엇보다 삶의 태도로 받아들이고 싶은 부분이다.

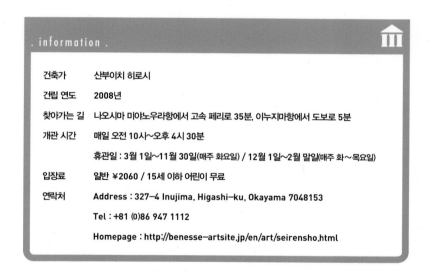

. information .

| | |
|---|---|
| 건축가 | 산부이치 히로시 |
| 건립 연도 | 2008년 |
| 찾아가는 길 | 나오시마 미야노우라항에서 고속 페리로 35분, 이누지마항에서 도보로 5분 |
| 개관 시간 | 매일 오전 10시~오후 4시 30분 |
| | 휴관일 : 3월 1일~11월 30일(매주 화요일) / 12월 1일~2월 말일(매주 화~목요일) |
| 입장료 | 일반 ¥2060 / 15세 이하 어린이 무료 |
| 연락처 | Address : 327-4 Inujima, Higashi-ku, Okayama 7048153 |
| | Tel : +81 (0)86 947 1112 |
| | Homepage : http://benesse-artsite.jp/en/art/seirensho.html |

## 불멸의 시대정신과의 만남
# 혁명박물관
Museo de la Revolución

시간이 멈춘 듯한 나라. 쿠바는 많은 여행자들이 로망을 품고 있는 나라다. 사람들은 쿠바에서 무엇을 만나고 싶어 할까. 이제는 쉽게 볼 수 없는 올드 카와 콜로니얼 양식의 건축 속에서 근현대의 향수를 느끼고 싶은 걸까. 음악과 예술을 사랑하던 대문호의 발자취를 느끼고 싶은 걸까. 쿠바인들의 표현대로 잠들지 않는 도시 아바나의 흥을 즐기고 싶은 걸까. 아니면 체 게바라로 대변되는 젊고 강한 시대정신을 만나고 싶은 걸까. 사실 이 모든 것이 쿠바에 있으며, 쿠바에서 경험해야 하는 것들이다. 쿠바의 수도 아바나에는 여러 명소들이 있지만 그중에서도 혁명박물관은 오늘의 쿠바를 만든 역사적 배경이 고스란히 담겨 있는 곳이다. 또 전 세계에서 젊음, 혁명, 이상의 아이콘으로 추앙받는 인물 체 게바라를 만날 수 있는 곳이다.

아바나 혁명박물관의 전경

## 아바나에서 만난 혁명박물관

아바나에 도착해 딱히 정해놓은 목적지 없이 거리를 걷는 것으로부터 쿠바라는 나라를 만나기 시작했다. 여행 안내서에서 알려주는 대로 뮤지엄과 지역 명소들을 훑고 다닐 수도 있겠지만 왠지 이 도시에서는 그러고 싶지 않았다. 발길 닿는 대로 걸으면서 우선은 이 도시를, 사람들을 느끼고 싶었다. 그렇게 일주일쯤 시간을 보내고 아바나를 떠나야 하는 마지막 날 비로소 이 뮤지엄을 찾았다. 낯선 도시를 여행하는 방법은 다양하다. 먼저 뮤지엄을 방문해 그 지역의 역사와 문화를 어느 정도 익힌 다음 실제 풍경과 현장을 보면 여행의 경험이 한층 더 풍부해지기도 한다. 그러나 쿠바 아바나에서는 도시 자체를 먼저 온전히 느낀 후 뮤지엄을 찾았는데 이 순서도 좋았던 것 같다.

아바나 구시가지에 위치한 혁명박물관은 쿠바 근현대사에서 가장 큰 사건이라 할 수 있는 쿠바혁명의 과정과 그 기록들을 고스란히 간직한 곳이다. 이 뮤지엄은 두 개의 건물로 이루어져 있는데 본관은 1920년에 지어진 고풍스러운 네오클래식 양식의 콜로니얼 건축물로 1959년 쿠바혁명이 일어나기 전까지 대통령궁으로 쓰였던 곳이다. 그리고 또다른 건물은 구시가지에서 다소 눈에 띄는 현대식 건축물로 다각형의 캐노피와 장식 없는 심플한 기둥으로 이루어진 그란마기념관Granma Memorial이다. 그란마는 쿠바혁명 당시 피델 카스트로와 체 게바라 등 82명의 혁명군이 멕시코에서 타고 온 요트의 이름으로 이곳에 그란마호가 소중히 보관되어 있다. 이 요트는 혁명 당시 무엇보다도 큰 역할을 하여 쿠바혁명의 아이콘으로 여겨지기도 한다.

혁명박물관 옆에 있는
그란마기념관 외부 전
경과 야외 전시실

혁명박물관으로 들어서면 유럽의 전통건축에서 볼 수 있는 장식과 벽화들로 꾸민 더없이 화려한 과거의 모습을 엿볼 수 있다. 세상에 영원한 권력이란 없으며, 정통성과 철학 없는 권력의 허망함이 느껴지는 듯했다. 우리나라도 시민의 촛불혁명으로 정권 교체를 이루는, 세계적으로 유례없는 경험을 했기에 더 와닿는 사실이었다.

## 쿠바혁명의 역사가 한자리에

쿠바의 역사를 조금 언급하자면, 혁명 이전에 쿠데타로 세워진 바티스타 정권은 막대한 국가 재산을 해외로 유출하고 미국 기업들과 결탁해 쿠바를 향락의 나라로 만드는 데 일조했다. 이 때문에 쿠바 국민의 삶의 질은 더 나빠졌고 이는 곧 피델 카스트로의 혁명과 공산주의 정권 수립의 계기가 되었다. 혁명 이후 대통령궁은 권력의 전유물이 아닌 공공을 위한 장소로 용도와 기능이 바뀌었다. 뮤지엄이라는 공간은 처음부터 온전히 뮤지엄으로 사용하기 위해 지어지는 경우도 있지만 기존의 맥락과 환경에서 용도를 변경하여 사용되는 경우도 많다. 따라서 장소가 가진 역사성이나 배경 이야기를 알면 더욱 흥미롭다.

전시실 내부를 살펴보면서 놀라웠던 것은 혁명의 과정을 세세하게 기록하고 있으며 주요 인물과 관련된 자료와 유품이 잘 보관되어 있다는 점이었다. 가끔 새로운 전시를 준비할 때 전시 주제에 대한 자료나 기록, 관련 유물이 없어서 어려웠던 경험에 비추면 대단하다고 할 수밖에. 더군다나 다른 주제도 아니고 혁명이라는 주제가 아니던가. 그 소용돌이 속에서도 이와 같

혁명박물관의 전시실 내부

은 기록과 유품이 잘 보관되어 있었다는 것은 후대의 사람들에게도 선물 같은 일이다.

## 혁명의 주역들

혁명박물관을 방문한 덕분에 쿠바 역사에 대해 좀더 깊이 이해하게 되었고 역사 속 인물을 재발견하는 기회가 되기도 했다. 그도 그럴 것이 이 뮤지엄은 쿠바혁명의 과정을 세세히 다루면서 혁명을 성공으로 이끈 피델 카스트로를 포함해 체 게바라와 카밀로 시엔푸에고스, 이 세 사람을 상당히 비중 있게 다루고 있기 때문이다. 쿠바 관광 안내서에 꼭 등장하는 혁명광장에도 두 인물의 얼굴을 조형물로 만들어 건물 벽면에 각각 설치했는데, 바로 체 게바라와 카밀로 시엔푸에고스다.

그 유명한 체 게바라는 원래 쿠바 사람이 아니다. 아르헨티나 출신으로 상류층 가정에서 자랐으며 의과대학에서 박사학위를 받은 의사였다. 그의 『모터사이클 다이어리』에 기록되어 있듯이 모터사이클로 남미를 여행하면서 가난한 사람들의 삶을 접한 후 스스로 혁명가가 되었다. 그리고 쿠바의 혁명을 도와 국가적 영웅이 되었으며 카스트로가 쿠바의 정권을 잡은 뒤 산업부 장관까지 지냈다. 그러나 그는 다시 볼리비아의 혁명을 돕기 위해 보장된 삶을 포기하고 쿠바를 떠났고, 볼리비아에서 반군 지도자로 무장투쟁을 하던 중 정부군에게 체포되어 총살당했다. 이 역사적 인물의 처형에는 미국의 암묵적인 동의가 있었다고 한다. 체 게바라는 오히려 세상을 떠난 후에 더 유명해진 인물로, 그의 사상과 신념은 프랑스 등 서구의 젊은이들

혁명광장에서 볼 수 있는 체 게바라와 카밀로 시엔푸에고스의 조형물

에게 지대한 영향을 주었고 우상 같은 존재가 되었다. 수려한 외모 못지않게 아름다운 신념, 그리고 행동력은 전 세계 젊은이들의 우상이 될 만하다.

혁명광장을 장식한 또 한 명의 인물인 카밀로 시엔푸에고스 역시 쿠바의 혁명가였다. 쿠바혁명을 이루었을 당시 그의 나이는 스물여섯이었다. 생각해보라. 26세의 청년. 가끔 스무 살의 나를 회고하면서 어쩌면 지금보다 더 이상을 꿈꾸고 실천적이었던 나를 그리워할 때가 있지만 쿠바를 구한 혁명의 주인공이 26세의 청년이라는 사실은 무척 놀랍다. 그런데 카밀로 시엔푸에고스는 혁명을 이룬 후 의문의 비행기 사고로 사망하여 쿠바인들의 마음속에 더 큰 아쉬움과 그리움으로 남아 있는 인물이라고 한다.

### 쿠바 리브레!

뮤지엄의 1층에는 미국의 몇몇 역대 대통령들을 풍자한 캐리커처가 '바보들의 전당'이라는 이름으로 전시되어 있다. 쿠바의 근현대사를 들여다보면 미국과 애증의 관계를 유지해왔다. 앞서 언급한 체 게바라의 처형도 그러하고, 혁명정부가 쿠바에 침투한 해외 자본을 모두 국유화하면서 미국 역시 경제 지원을 중단하고 쿠바를 세계적으로 고립시키는 외교 전략을 강행해 양국 간의 앙금의 골은 깊어져갔다. 그러나 쿠바는 이에 굴하지 않고 단호하고 뚝심 있게 대처해왔으니 소위 초강대국이라 하는 미국에 대담하게 맞짱을 뜨는 이 나라도 참으로 대단하다는 생각이 든다. 한때 미국과의 화해 분위기가 조성되어 오바마 전 미국 대통령이 쿠바를 방문해 화제가 됐는데 미국의 전직 대통령을 조롱하는 듯한 이런 전시 코너가 불편해서인

지 쿠바의 정신을 가장 잘 보여주는 곳임에도 이 뮤지엄을 찾지 않았다고 한다.

전시를 보는 내내 관람객들은 진지하고 엄숙해 보였다. 눈앞에 놓인 자료와 유물들이 담고 있는 역사의 무게가 가볍지 않기 때문이리라. 문득 "쿠바 리브레!"라는 말이 떠올랐다. 여행 내내 가까이했던 칵테일의 이름이자, 가장 쿠바다운 말이었다. 이 뮤지엄은 한마디로 자유를 갈망한 쿠바의 정신, 그리고 그 중심에 있던 혁명 영웅들을 만나게 해주는 곳이다. 자유를 향한 정신이 그저 생겨난 것이 아님을, 이곳 혁명박물관이 생생하게 보여주고 있다.

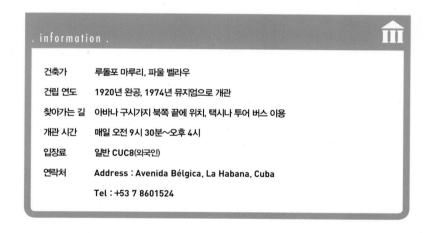

. information .

| | |
|---|---|
| 건축가 | 루돌포 마루리, 파울 벨라우 |
| 건립 연도 | 1920년 완공, 1974년 뮤지엄으로 개관 |
| 찾아가는 길 | 아바나 구시가지 북쪽 끝에 위치, 택시나 투어 버스 이용 |
| 개관 시간 | 매일 오전 9시 30분~오후 4시 |
| 입장료 | 일반 CUC8(외국인) |
| 연락처 | Address : Avenida Bélgica, La Habana, Cuba |
| | Tel : +53 7 8601524 |

**날것 그대로 보존된 삶 그리고 사람**

# 사북탄광문화관광촌

Sabuk Mine Cultural Village

강원도 정선에는 폐광을 재활용한 대표적인 전시 공간이 두 곳 있다. 사북탄광문화관광촌과 정선의 삼탄아트마인이 여기에 해당한다. 만약 정선 여행을 계획하고 있다면 두 곳을 같이 둘러보면 좋겠다. 두 곳이 자동차로 10여 분 정도 걸리는 거리에 있으므로 서로 멀지 않고, 같은 쓰임을 가진 공간이 지금은 상이한 모습으로 남아 있는 점이 대비되기도 해서 모두 강한 인상을 주기 때문이다. 사북탄광문화관광촌은 탄광의 과거 모습을 고스란히 남겨둔 곳이고, 삼탄아트마인은 폐광을 예술 공간으로 완전히 재탄생시킨 곳이다. 나는 탄광문화관광촌을 먼저 방문한 후 삼탄아트마인을 갔는데 이 코스도 좋았던 것 같다. 만약 하루에 두 곳을 방문할 계획이라면 이 순서를 권하고 싶다.

┃북탄광문화관광촌의 전시장 입구

방문을 환영합니다
이곳은 동원탄좌 사북광업소
현장으로 동양최대 규모를
자랑하던 대표 탄광입니가
2004년 10월 31일 폐광

ᆞ으로 쓴 안내문

## 탄광촌을 보존하기 위한 노력

사북탄광문화관광촌은 이 책에서 가장 마지막으로 소개하는 뮤지엄이다. 주로 공간 미감이 인상적인 뮤지엄들을 소개하면서 어쩌면 조금 어울리지 않는 곳일 수도 있겠지만 여러 뮤지엄들 가운데 날것 그대로의 아름다움과 감동이 있었기 때문에 빼놓을 수 없었다. 탄광은 우리나라뿐 아니라 전 세계적으로도 점점 기억의 장소가 될 것이다. 독일 에센의 촐페어라인의 경우 일부 유휴지가 새로운 기능을 부여받으면서 사람들이 찾는 공간이 되었다면, 정선에 위치한 사북탄광문화관광촌은 이와 비슷하면서도 한편으로는 전혀 다른 곳이기도 하다. 이유인즉 유휴지 재생은 대체로 원래 있던 그대로의 모습을 남기지만, 그 위에 사람들을 끌어들이는 콘텐츠를 넣고 디자인을 입혀 세련되게 보이게끔 만든다. 이곳은 놀랍게도 전혀 그런 부분이 없다. 굳이 비유하자면 메이크업을 하고 화려한 옷을 잘 갖춰 입은 후 멋진 카페에서 한껏 기분을 내고서 만나는 사람이 아니라 평범한 실내복에 슬리퍼를 끌고 동네 놀이터 그네에 걸터앉아 사는 얘기를 나누는 오랜 친구 같은 느낌의 공간이다.

사북탄광문화관광촌은 1962년부터 비교적 최근이라 할 수 있는 2004년까지 민영 회사인 동원탄좌가 운영했던 탄광이었다. 그러다 탄광이 문을 닫으면서 지금은 이곳에서 일하던 사람들이 자료와 유물들을 모아 전시관 성격을 가진 체험장으로 운영하고 있다. 사실 건물과 대지는 근처에 있는 대기업의 리조트에 넘어갔고 잘 보존되면 좋았을 탄광촌도 이미 대형 카지노로 개발되어 그 정취가 모두 사라졌다. 많은 사람들이 이곳을 보존하기 위

탄광에서 일하던 사람들이 자료와 유물들을 모아 전시관을 운영하고 있다.

해 노력했지만 결국 개발 논리에 속수무책이었다고 한다. 사북탄광문화관광촌은 가슴이 뭉클할 정도로 감동적이었다. 그 많은 자료와 유물을 고스란히 보존하고 있는 내부의 모습에 찡한 감동을 받지 않을 방문자는 없을 듯하다. 그저 기사나 영상을 통해 과거 탄광촌의 애환을 접했을 뿐이었지만, 여기에 놓인 물건 하나하나에 얽힌 사연이 머릿속에 그려지는 듯했다. 비가 오는 늦은 오후라 한적했던 덕에 전시 공간에 대해 안내를 받으면서 설명을 들을 수 있었다.

처음에는 이곳을 보존하기 위해 많은 분들이 뜻을 함께했지만 이제는 다 떠나고 스무 명 정도가 남아 이곳을 지키고 있다고 한다. 현재는 날것 그대로 보존된 상태이나 이곳을 소유한 대기업이 뮤지엄으로 개발하여 운영할 계획이라고 하는데, 지금과 같은 느낌을 훼손하지 않고 잘 보존할 수 있을지, 어떤 모습으로 개발될지 걱정이 되면서도 궁금해졌다. 하지만 이미 폐광이 문화공간으로 개발된 사례들이 많은데 이런 진짜 모습이 남겨진 곳이 한 곳쯤은 있었으면 하는 마음에 내심 관광화 개발이 아쉽기도 하다.

### 전시된 물건마다 탄광촌 사람들의 사연이 담겨 있는 곳

전시장 입구에서 손으로 쓴 안내 문구를 보니 뭔가 짠한 느낌이 들었다. 샤워장이었던 공간은 서근원 사진가의 작품이 전시되어 있었다. 그는 대학 시절 탄광촌과 광부의 애환이 담긴 다큐멘터리 사진을 찍었고 첫 기획전을 이곳에서 한 후 작품을 모두 기증했다고 한다. 사진 하나하나가 무게감이 대단했다. 사무동으로 보이는 공간에는 당시에 사용하던 가구와 난로 등의

날것 그대로 보존된 삶 그리고 사람

샤워장이었던 공간은 사진작품
을 전시하고 있다.

당시 탄광촌에서 신용카드 역할
을 했던 인감증

광부를 실어 나르던 인차를 체험
하는 시설이 마련되어 있다.

집기들이 보존되어 있었다. 이러한 물건들도 이곳의 역사를 보여주는 자산이다. 또다른 전시 코너에는 당시의 인감증이 쇼케이스 안에 보관되어 있었는데 이는 과거에 신용카드 같은 역할을 했다고 한다. 근무자의 배우자 사진까지 붙여 탄광촌의 가게에 가면 이걸로 식료품이나 물건을 외상으로 구입할 수 있었다고 하니 꽤 중요한 문서였음이 짐작된다. 며느리가 집안에 들어오면 이 인감증에 시어머니의 얼굴이 빠지고 며느리가 올라가게 되는데 그걸 놓고 가족 간의 기싸움도 컸다고 한다. 옛날로 치면 곳간 열쇠인 셈이었나 보다. 탄광에서 근무했던 분이 전시 안내를 하면서 이곳의 일원으로서 겪었던 일화를 들려주었다. 글로 읽거나 타인에게 전해들은 이야기가 아닌 실제 경험을 들을 수 있어서 더 흥미로웠다.

외부에는 광부를 실어 나르던 인차를 타볼 수 있는 체험장도 마련되어 있는데 이날은 비가 와서 운영하지 않았다. 그런데 체험해볼 수 있었다 하더라도 전시를 통해 느꼈던 이들의 삶의 무게가 너무 커서 차마 이 인차에 쉽게 오르지는 못했을 것 같다. 아이들은 신기하고 재미있는 놀이기구 같은 탈것 정도로 여길지 모르겠으나 매일 아침 안전모와 장비를 챙기고 막장 안으로 들어가는 광부들의 마음이 어땠을까 하는 생각이 들었기 때문이다. 어렴풋한 기억이지만 어릴 적 텔레비전에서 탄광이 무너져 광부가 수십 명 매몰됐다는 뉴스를 본 적이 있다. 그래서 탄광이라고 하면 뉴스에서 보았던 가족이 울부짖는 장면이 떠오른다. 매일 목숨을 담보하고 인차에 올랐을 그 마음에 고개를 숙이게 된다.

이제는 거의 사라진 풍경이지만 과거에는 연탄으로 난방을 했고 학교에

서도 교실 가운데에 설치한 난로에 갈탄을 넣어 겨울을 보냈다. 석탄을 생산하던 탄광은 한때 산업 근대화를 이끈 주역이었고 우리의 삶에 꼭 필요한 자원을 제공하던 곳이었다. 이곳에서 피와 땀을 쏟은 광부라는 존재, 그리고 그들의 역할을 쉽게 잊어서는 안 될 것이다.

## 진실을 담고 있는 날것의 아름다움

사북탄광문화관광촌에서 다시금 확인한 것은 최고의 아름다움이 진실을 기반으로 한다는 사실이다. 진실을 이야기할 때 포장되지 않은 우리의 삶 자체만 한 것이 또 있을까. 누구보다 치열하고 열정적으로 살았을 사람들의 삶의 현장이 지금은 유휴 공간이 되어 근대사의 장면들을 간직하고 있다. 그 삶의 현장을 절대 잊고 싶지도, 놓치고 싶지도 않은 이들의 간절한 마음을 모아, 완벽하지는 않지만 이렇게 뮤지엄의 모습으로 탄생했다. 그 속에 남겨진 흔적들은 우리에게 스스로의 삶을 진중하게 돌아보게 한다. 처음 방문한 지 수년이 흘렀고 현재 이곳은 잠정 휴관을 결정했고 야외 전시장만 운영하고 있다.

모든 사람들의 삶을 뮤지엄에 담을 수는 없겠지만 우리의 일상이 모여 언젠가는 뮤지엄의 한 부분을 차지할 것이다. 문화와 예술도 수많은 개개인의 땀과 노력이 쌓이고 모여서 형성된 것이기에 어느 것 하나 소중하지 않은 것이 없다. 그렇게 생각하면 뮤지엄은 먼 나라의, 다른 누군가의 이야기가 아니다. 우리가 살아가는 순간순간의 삶 자체가 곧 뮤지엄이다.

신화학자인 조지프 캠벨은 『신화의 힘』(21세기북스, 2017)에서 우리가 궁

극적으로 찾고 있는 건 삶의 의미가 아니라 "살아 있음에 대한 경험"이라고 했다. 그러기에 우리 안에서 "살아 있음의 환희"를 느껴야 한다고 강조했다. 이 "살아 있음의 환희"야말로 우리가 여행을 통해 찾으려 하는 것이 아닐까. 역설적이지만 이미 문을 닫은, 더이상 살아 있지 않은 이 공간을 보면서 살아 있음을 생각해본다. 내가 뮤지엄을 통해서 느끼고 싶었던 것 역시 이 살아 있음에 대한 환희가 아니었을지. 인생이라는 여행에서 살아 있음의 환희를 느껴야 하듯이 말이다.

. information .

| | |
|---|---|
| 건립 연도 | 2004년 |
| 찾아가는 길 | 사북역에서 하이원길을 따라 도보로 15분 |
| 개관 시간 | 2023년 재개관 예정 |
| 입장료 | 무료 |
| 연락처 | Address : 강원 정선군 사북읍 하이원길 57-3 |
| | Tel : 033 592 4333 |

# 뮤지엄 그리고 공간 큐레이터,
# 과거를 담아 미래를 열다

어떻게 전시 디자이너가 되었는지 또 어떻게 뮤지엄 큐레이터로 근무하게 되었는지 묻는 질문을 왕왕 받는다. 어릴 적 그림 그리기를 좋아해서 소싯적 친구들을 만나면 다들 내가 화가가 될 줄 알았다고 말한다. 제법 그림에 재능이 있었고 그림 그리기도 좋아했으니 나도 그런 생각을 했다. 그런데 학창 시절 예술 중학교를 준비하기 위해 다니던 화실에서 문제가 생겼다. 아주 예민하고 무서운 원장선생님께 개인지도를 받았었는데 어느 날인가 본인에게 말대꾸를 한다고 내가 그리던 아그리파 석고상을 집어 던져 산산이 부서지는 일이 있었다. 나는 그날로 그림을 접었다. 그림을 그리면 저렇게 예민한 사람이 되는구나 하고 생각하니 어린 나이에도 끔찍했나보다. 그리고 어찌어찌 목표도 꿈도 애매한 학창 시절을 보내고 언어학 전공으로 대

학에 진학했다. 그즈음 나는 내가 잘할 수 있는 일이 그림을 그리는 것이란 걸 다시금 깨달았다. 너무 늦은 발견이었다. 진로에 대한 고민이 본격적으로 시작되던 시절이라 일찌감치 그림을 포기해버린 나를, 코드가 맞지 않았던 스승과의 악연을 원망하기도 했다. 그런데 대학 3학년 여름방학 때 유럽 배낭여행을 하면서 스페인에서 우연히 모 대학교 건축과 학생들을 만나 동행을 하게 되었고, 그들과 함께 둘러본 가우디의 작품들은 진짜 내가 잘할 수 있고 하고 싶은 것이 무엇인지 알게 했다. 그 후 공간 디자인으로 전과해 대학원에 진학했다. 대학원에서의 시간은 진정으로 하고 싶은 공부를 하는 꿀처럼 달콤한 시간이었다.

그러나 당시만 해도 학부와 석사 전공이 다른 사람은 취업이 어려웠다. 지금이야 다학적 연계나 통섭을 장점으로 보지만 그때는 그렇지 않았다. 졸업 후 몇 곳의 디자인 회사에 공채 서류를 냈지만 답이 없었다. 그러던 중 한 디자인 회사에서 연락이 왔다. 전시 디자인 부서가 신설됐는데 인문학과 디자인을 모두 아는 사람을 찾고 있다고 했다. 우연히 공채지원 탈락자들의 이력서를 보다 내 것을 보게 되었고, 혹시 희망부서는 아니지만 생각이 있느냐는 것이었다. 그렇게 나는 전시 기획과 디자인 일을 시작하게 되었다. 그리고 10년 차쯤 되었을 때 또 한 번의 기회가 찾아왔다. 현재 근무하는 국립민속박물관에서 경력직 특채로 디자인 전공 큐레이터를 뽑는다는 것이었다.

당시 뮤지엄에서 디자이너를 채용하는 것은 흔한 일이 아니었다. 함께 근무한 적은 없지만 그 전에 계시던 관장님의 혜안이라고 들었다. 전시 연출

과 관람 경험의 중요성을 이미 해외 뮤지엄에서 경험하신 김홍남 관장님이 디자이너 직제職制를 신설하셨고, 채용 공고가 나온 거였다. 그렇게 나는 뮤지엄 전시를 담당하는 전시 디자이너가 되었다.

뮤지엄이라는 공간은 내게 현재이고 현실이 된 기억 저편의 무엇이다. 양조장을 했던 외가에서 자란 기억이 민속박물관 직원이 되고 나니 더 각별하게 현재로 소환되었다. ㅁ자 한옥으로 된 재래식 도가 건물이며, 술이 익어가는 커다란 옹기가 모여 있던 장독대며, 모든 공간이 나의 놀이터였고, 고운 빛깔을 담은 반닫이와 떡판, 떡살 등을 사두셨던 어머니의 안목 또한 지금 생각하면 나를 이곳으로 이끄는 우연 같은 필연이었다는 생각이 든다. 그리고 막 스무살이 되어 유럽 배낭여행을 하면서 만난 유수의 뮤지엄들은 르누아르라는 화가를 흠모하던 소녀적 감성을 재회하게 하는 장소였고, 인류의 위대한 발자취를 통해 이상과 꿈을 키워주는 보고였으며, 그러면서도 우리는 우주와 대자연 앞에서는 한없이 작은 존재임을 확인시키며 겸손을 가르치는 장소이기도 했다.

이렇듯 뮤지엄은 나를 성장하게 하고, 삶의 중심이 된 장소로 자리매김했다. 뮤지엄에 근무하기 때문에 갖는 나만의 특별한 느낌일까 싶지만, 각자의 환경 그리고 기억과 연결해 누구나 뮤지엄에서 추억을 회고하거나 미래를 설계할 영감의 단초를 찾는 경험이 가능할 것이다. 이렇듯 뮤지엄은 다양한 방식으로 우리 모두에게 열려 있다.

디자이너 관점의 뮤지엄 안내서라 공간 미감과 멋진 디자인의 뮤지엄을

소개하고 있지만, 사실 전시를 만드는 과정에 산적한 환경적 문제를 디자인이 어떻게 해결했는지를 이야기하고 싶었다. 나는 디자인의 본질이 미학적 창조 이전에 기존질서를 발견하는 일이라고 생각한다. 좋은 디자인은 직면한 현상 또는 문제의 공감과 이해에서부터 출발한다. 그런 점에서 '뮤지엄 전시의 본질은 사람들에게 힘을 부여하고 자기성찰을 하게 하는 것'이라던 전 파리 팔레드도쿄의 큐레이터, 장 바티스트 드 뷔네Jean Baptiste de Beauvais의 말에 적극 공감한다. 그러므로 뮤지엄과 디자인의 만남은 참으로 좋은 궁합이다. 이 두 관점에서 바라본 뮤지엄은 곧 세상의 발견이고 이해이기도 하다. '나는 누구인가' '어떻게 살 것인가'라는 끊임없는 내면의 질문에 답을 줄 수 있는 장소라고 믿는다.

그런 의미에서 이 책이 여행과 문화·예술을 사랑하는 분들에게는 정보서로, 뮤지엄을 고루한 장소라 여기고 울렁증이 있는 분들에게는 뮤지엄을 재발견하는 계기가 되었으면 하는 바람을 담았다. 더불어 독자들이 계획하는 여행의 여정뿐 아니라 인생 여정에도 이 책의 기록들이 어떤 방식으로든 보탬이 되었으면 하는 욕심도 가져본다.

오래전부터 출간을 준비했는데 현실의 바쁨과 글의 완성도 부족으로 몇 해를 넘겨 여기까지 왔다. 그 과정에서 전시가 그러하듯 책을 만드는 과정도 결코 혼자 하는 것이 아님을 절감했다. 늘 응원하고 지지해주는 가족과 친우들, 출간을 허락해주시고 마지막까지 수고해주신 아트북스에 감사드린다.

Museum x Journey

# 뮤지엄 × 여행

## 공간 큐레이터가 안내하는 동시대 뮤지엄

©최미옥 2019

| | |
|---|---|
| 1판 1쇄 | 2019년 3월 6일 |
| 1판 3쇄 | 2022년 2월 15일 |

| | |
|---|---|
| 지은이 | 최미옥 |
| 펴낸이 | 정민영 |
| 책임편집 | 임윤정 신귀영 |
| 디자인 | 백주영 |
| 마케팅 | 정민호 이숙재 김도윤 한민아 정진아 이가을 우상욱 박지영 정유선 |
| 제작처 | 더블비(인쇄) 천광인쇄사(제본) |

| | |
|---|---|
| 펴낸곳 | (주)아트북스 |
| 출판등록 | 2001년 5월 18일 제406-2003-057호 |
| 주소 | 10881 경기도 파주시 회동길 210 |
| 대표전화 | 031-955-8888 |
| 문의전화 | 031-955-7977(편집부) 031-955-2696(마케팅) |
| 팩스 | 031-955-8855 |
| 전자우편 | artbooks21@naver.com |
| 트위터 | @artbooks21 |
| 인스타그램 | @artbooks.pub |

| | |
|---|---|
| ISBN | 978-89-6196-348-0 03600 |

· 값은 뒤표지에 있습니다.
· 잘못된 책은 서점에서 교환해 드립니다.
· 이 도서의 국립중앙도서관 출판예정도서목록(CIP)은 서지정보유통지원시스템 홈페이지(http://seoji.nl.go.kr)와 국가자료종합목록시스템(http://www.nl.go.kr/kolisnet)에서 이용하실 수 있습니다. (CIP제어번호: CIP2019005355)